교육인적자원부 선정 교육용 級數漢字 1800자 ――

플러스 1800 한자 끝내기

윤 성 엮음

매일출판

머리말

　우리말의 70%는 한자이다. 따라서 그 뜻을 이해하고 표현하는 데에 한자가 없으면 안 되는 것은 어쩔 수 없는 사실이다. 이 말은 한자를 모르면 우리말을 제대로 표현할 수 없다는 얘기다. 그만큼 한자의 비중이 크다는 뜻이다.

　이 책은 한자를 배우는 사람들이나, 한자능력검정시험 및 그외 여러 가지 시험에 응시하는 사람들을 위해 펴낸 것으로, 보다 효율적이고 활용적으로 공부할 수 있게 만든 것이다.

이 책의 특장점은 다음과 같다.

1. 한자 공부에 꼭 필요한 8급에서 3급까지의 급수한자 1,817자를 한 권으로 묶어 보다 쉽게 익히도록 했다.
2. 한자를 공부하는 데 꼭 필요한 중요 부수 220자를 익히도록 했고, 한자를 각 급수별로 구분해서 수록했다.
3. 가나다순으로 한자를 배열하여 알기 쉽게 했다.
4. 각 한자별로 필순(쓰는 순서)을 곁들여 익히도록 했다.
5. 중국어를 익히는 데 꼭 필요한 간체자를 각 한자마다 수록했다.
6. 부록에 유의어, 반의어, 상대어, 동의어, 동음이의어 등을 수록하여 자의(字義) 및 어의(語義)의 변화를 공부할 수 있도록 했다.

차 례

중요부수
220자

一　한 일
한 획으로 가로그어 '하나'를 뜻함.

丨　뚫을 곤
위아래를 뚫어 사물의 통함을 뜻함.

丶　점,심지 주
등불의 불꽃 모양을 본뜬 글자.

丿　삐침 별
왼쪽으로 구부러지는 모양을 나타냄.

乙(乚)　새 을
날아 오르는 새의 모양을 본뜬 글자.

亅　갈고리 궐
아래 끝이 굽어진 갈고리 모양의 글자.

二　두 이
가로 그은 획이 두 개니 '둘'을 뜻함.

亠　머리 해
특별한 뜻 없이 亥의 머리 부분을 따옴.

人(亻)　사람 인
사람이 팔을 뻗친 옆 모습을 나타냄.

儿　어진 사람 인
사람의 두 다리 모양을 나타낸 글자.

入　들 입
하나의 줄기에서 갈라진 뿌리가 땅 속
으로 뻗어 가는 모양의 글자.

八　여덟 팔
나누어져 등지는 모양을 나타냄.

冂　멀 경
경계 밖의 먼 곳으로 길이 잇닿아 있는
모양을 나타낸 글자.

冖　덮을 멱
보자기로 덮인 것 같은 모양의 글자.

冫　얼음 빙
얼음이 얼 때 생기는 결을 나타냄.

几　안석 궤
걸상의 모양을 나타낸 글자.

凵　입벌릴 감
물건을 담는 그릇이나 상자를 나타냄.

刀(刂)　칼 도
날이 굽어진 칼 모양의 글자.

力　힘 력
힘 준 팔에 근육이 불거진 모양의 글자.

勹　쌀 포
몸을 굽혀 품에 감싸 안는 모양의 글자.

匕　비수 비
앉은 이에게 칼을 들이댄 모양의 글자.

匚　상자 방
네모난 상자를 본뜬 글자.

匸　감출 혜
위는 덮어진 모양이고, 감춘 모양으로
'감추다'는 뜻을 나타냄.

十　열 십
동, 서, 남, 북이 서로 엇갈려 모두를
갖추었음을 나타낸 글자.

卜　점 복
거북의 등에 나타난 선 모양의 글자.

卩(㔾)　병부 절
병부(兵符)를 반으로 나눈 모양의 글자.

厂　언덕 엄
언덕을 덮은 바위 모양을 나타냄.

厶　마늘 모
늘어 놓은 마늘 모양의 글자.

又　또 우
팔과 손을 움직이는 모양을 나타냄.

3획

口　입 구
사람의 입 모양을 본 뜬 글자.

囗　에워쌀 위
사방을 빙 둘러싼 모양의 글자.

土　흙 토
위의 'ㅡ'은 땅 표면을, 아래의 'ㅡ'은 땅
속을 뜻해 땅에서 싹이 나는 모양의 글자.

士　선비 사
선비는 'ㅡ'에서 '十'까지 잘 알아야 맡은
일을 능히 해낸다는 뜻의 글자.

夂　뒤져올 치
뒤져 온다는 뜻으로, 왼쪽을 향한 두획은
두 다리를, 오른쪽을 향한 획은 뒤 따라
오는 사람의 다리를 의미함.

夊　천천히걸을 쇠
오른쪽을 향한 획은 지팡이 같은 것에
끌려 더딘 걸음을 나타낸 글자.

夕　저녁 석
'月'에서 한 획이 빠져 빛이 약해진 것을
뜻하여 어두운 저녁을 나타낸 글자.

大　큰 대
사람이 손발을 크고 길게 벌리고 서 있는
것을 나타낸 글자.

女　계집 녀
여자가 얌전하게 앉아 있는 모양의 글자.

子　아들 자
두 팔을 편 어린아이의 모습을 본뜬 글자.

宀　집 면
지붕이 씌어져 있는 모양의 글자.

寸　마디 촌
손 마디의 거리를 나타낸 글자.

小　작을 소
작은 것을 둘로 나누는 모양의 글자.

尢(尤)　절름발이 왕
한 쪽 다리가 굽은 사람을 본뜬 글자.

尸　주검 시
누워 있는 사람의 모습을 본뜬 글자.

屮　풀 철
싹이 돋아나는 것을 본뜬 글자.

山　메 산
산의 모양을 본뜬 글자.

川(巛)　내 천
물이 굽이쳐 흐르는 모양의 글자.

工　장인 공
연장을 든 사람을 나타낸 글자.

己　몸 기
몸을 구부린 사람을 나타낸 글자.

巾　수건 건
사물을 덮은 수건의 두 끝이 아래로
향한 모양을 나타낸 글자.

干　방패 간
방패 모양을 본뜬 글자.

幺　작을 요
갓난아이의 모습을 본뜬 글자.

广　집 엄
언덕 위에 있는 지붕 모양의 글자.

廴　길게걸을 인
다리를 당겨 보폭을 넓게 해서 걷는
모양을 나타낸 글자.

廾　들 공
양 손을 모아 떠받드는 모양의 글자.

弋 **주살 익**
나뭇가지에 물건이 걸려 있는 모양을
나타낸 글자.

弓 **활 궁**
활의 생김새를 나타낸 글자.

彐(彑) **돼지머리 계**
위가 뾰족하고 머리가 큰 돼지 모양을
나타낸 글자이다.

彡 **터럭 삼**
털을 빗질하여 놓은 모양을 나타낸 글자.

彳 **조금걸을 척**
다리와 발로 걷는 것을 나타낸 글자.

4획

心(忄) **마음 심**
사람의 심장 모양을 본뜬 글자.

戈 **창 과**
긴 손잡이가 달린 갈고리 모양의 창을
나타낸 글자.

戶 **지게 호**
한 쪽 문짝의 모양을 나타낸 글자.

手(扌) **손 수**
펼친 손의 모양을 나타낸 글자.

支 **지탱할 지**
나뭇가지를 손에 든 모양을 본뜬 글자.

攴(攵) **칠 복**
손으로 무엇을 두드리는 모양의 글자.

文 **글월 문**
무늬가 그려진 모양을 본뜬 글자.

斗 **말 두**
용량을 헤아리는 말을 본뜬 글자이다.

斤 **도끼 근**
자루가 달린 도끼로 물건을 자르는 모양.

方 **모 방**
주위가 네모져 보여 '모나다'의 뜻이 됨.

无(旡) **없을 무**
사람의 머리 위에 '一'을 더하여 머리가
보이지 않게 함.

日 **날 일**
둥근 해 속에 흑점을 넣은 모양의 글자.

曰 **가로 왈**
입(口)에서 김(一)이 나가는 모양의 글자.

月 **달 월**
초승달 모양을 본뜬 글자.

木 **나무 목**
나뭇가지에 뿌리가 뻗은 모양의 글자.

欠 **하품 흠**
입을 벌려 하품하는 모양을 본뜬 글자.

止 **그칠 지**
서 있는 사람의 발 모양을 본뜬 글자.

歹(歺) **죽을 사**
죽은 사람의 뼈 모양을 본뜬 글자.

殳 **칠 수**
몽둥이를 들고 있는 모양을 본뜬 글자.

毋 **말 무**
'女'가 못된 짓을 못하게 함을 나타냄.

比 **견줄 비**
두 사람이 나란히 서 있는 모양의 글자.

毛 **터럭 모**
짐승의 털 모양을 본뜬 글자.

氏 **성 씨**
뿌리가 지상에 뻗어 나와 퍼진 모양을
본뜬 글자로 성씨(姓氏)를 나타냄.

气 **기운 기**
땅에서 아지랑이나 수증기 같은 기운이
위로 솟아오르는 모양을 본뜬 글자.

水(氵氺)물 수

물이 흐르는 모양을 본뜬 글자.

火(灬)불 화

타오르는 불꽃 모양을 본뜬 글자.

爪(爫)손톱 조

물건을 집는 손톱 모양을 본뜬 글자.

父 아비 부

도끼를 든 남자의 손 모양을 본뜬 글자.

爻 점괘 효

점 칠 때 산가지 모양을 나타낸 글자.

爿 널조각 장

쪼갠 통나무 왼쪽 모양을 나타낸 글자.

片 조각 편

쪼갠 통나무 오른쪽 모양을 나타낸 글자.

牙 어금니 아

어금니가 맞물린 모양을 본뜬 글자.

牛(牜)소 우

소의 모양을 본뜬 글자.

犬(犭)개 견

개의 옆 모습을 본뜬 글자.

玄 검을 현

위는 '덮는다'는 뜻이고, 아래는 '멀다'는
뜻으로 검거나 아득함을 나타냄.

玉(王)구슬 옥

'王'에 한 점을 더하여 높고 귀한 임금의
심성을 나타낸 글자.

瓜 오이 과

좌우로 나뉘어 있는 부분은 '오이의 덩굴'
모양을 나타내고, 안에 있는 부분은 '오이
의 열매'를 뜻함.

瓦 기와 와

덩굴에 달린 오이 모양을 본뜬 글자.

甘 달 감

입 속에서 단 맛을 느끼는 모양의 글자.

生 날 생

싹이 땅을 뚫고 나오는 모양의 글자.

用 쓸 용

'복(卜)'과 '중(中)'을 합해서 된 글자.

田 밭 전

밭과 밭 사이의 길 모양을 본뜬 글자.

疋 발 소, 짝 필

발목에서 발끝까지의 모양을 본뜬 글자.

疒 병질 엄

병든 사람의 기댄 모습을 나타낸 글자.

癶 필 발

두 발을 벌린 사람을 나타낸 글자.

白 흰 백

아침 해가 떠오르는 모양을 본뜬 글자.

皮 가죽 피

짐승 가죽을 벗기는 모양을 본뜬 글자.

皿 그릇 명

받침대가 있는 그릇 모양을 본뜬 글자.

目 눈 목

사람의 눈 모양을 본뜬 글자.

矛 창 모

장식이 꽂고 긴 자루가 달린 창 모양을
본뜬 글자.

矢 화살 시

화살의 모양을 본뜬 글자.

石 돌 석

언덕 아래로 굴러 떨어진 돌덩이 모양을
나타낸 글자.

示 (礻) **보일 시**
제단의 모양을 본떠 뵈오다 보이다의 뜻.

禸 **짐승발자국 유**
짐승의 발자국 모양을 본뜬 글자.

禾 **벼 화**
벼 이삭이 드리워진 모양을 본뜬 글자.

穴 **구멍 혈**
구멍을 뚫고 지은 집 모양을 본뜬 글자.

立 **설 립**
땅 위에 서 있는 사람을 나타낸 글자.

6획

竹 **대 죽**
대나무 가지에 늘어진 잎을 나타낸 글자.

米 **쌀 미**
벼 이삭의 모양을 본뜬 글자.

糸 **실 사**
실타래 모양을 본뜬 글자.

缶 **장군 부**
질그릇(장군)의 모양을 본뜬 글자.

网 (罒) **그물 망**
그물코의 모양을 본뜬 글자.

羊 (𦍌) **양 양**
양의 머리 모양을 본뜬 글자.

羽 **깃 우**
새의 양 날개나 깃털의 모양을 본뜬 글자.

老 (耂) **늙을 노**
노인이 지팡이를 짚은 모습을 본뜬 글자.

而 **말이을 이**
입의 위아래에 수염이 나 있고 그 입으로
말하는 모양을 본뜬 글자.

耒 **쟁기 뢰**
나무로 만든 기구 모양을 본뜬 글자.

耳 **귀 이**
사람의 귀 모양을 본뜬 글자.

聿 **붓 율**
붓으로 획을 긋는 모양을 본뜬 글자.

肉 (月) **고기 육**
잘라 놓은 고기덩이 모양을 본뜬 글자.

臣 **신하 신**
몸을 굽혀 엎드린 모양을 본뜬 글자.

自 **스스로 자**
사람의 코 모양을 본뜬 글자.

至 **이를 지**
새가 땅에 내려앉는 모양을 본뜬 글자.

臼 **절구 구**
곡식을 찧는 절구통 모양을 본뜬 글자.

舌 **혀 설**
입 안에 있는 혀의 모양을 본뜬 글자.

舛 **어그러질 천**
두 발이 서로 엇갈린 모양을 본뜬 글자.

舟 **배 주**
통나무 배의 모양을 본뜬 글자.

艮 **그칠 간**
눈 '目'과 비수 '匕' 두 글자가 합친 글자.

色 **빛 색**
'人'과 '巴' 두 글자가 합쳐진 글자.

艸 (艹) **풀 초**
여기저기 나는 풀의 모양을 본뜬 글자.

虍 **범 호**
호랑이의 머리통과 몸통의 전체적인
모양을 본뜬 글자.

虫 　벌레 충
뱀이 도사리고 있는 모양을 본뜬 글자.

血 　피 혈
그릇에 담긴 피의 모양을 본뜬 글자.

行 　다닐 행
사람이 다니는 네 거리를 나타낸 글자.

衣(衤) 옷 의
사람이 입는 옷 모양을 본뜬 글자.

襾 　덮을 아
그릇 위에 뚜껑을 덮은 모양을 본뜬 글자.

7획

見 　볼 견
눈(目)과 사람(人)을 합쳐 만든 글자.

角 　뿔 각
짐승의 뿔 모양을 본뜬 글자.

言 　말씀 언
혀를 내밀고 있는 모양을 본뜬 글자.

谷 　골 곡
산이 갈라진 골짜기 모양을 본뜬 글자.

豆 　콩 두
받침이 달린 나무 그릇 모양을 본뜬 글자.

豕 　돼지 시
돼지의 모양을 본뜬 글자.

豸 　벌레 치
먹이를 노려보는 짐승의 모양을 나타냄.

貝 　조개 패
껍질을 벌린 조개의 모양을 본뜬 글자.

赤 　붉을 적
'大'와 '火'가 합쳐진 글자로 불이 내는
붉은 빛을 의미하는 글자.

走 　달릴 주
'土'와 '足'이 합쳐 흙을 박찬다는 뜻.

足(𧾷) 발 족
무릎에서 발가락까지의 모양을 나타냄.

身 　몸 신
아이를 밴 여자의 모양을 본뜬 글자.

車 　수레 거
바퀴 달린 수레 모양을 본뜬 글자.

辛 　매울 신
옛날에 죄수나 노예의 얼굴에 낙인을
하던 바늘의 모양을 본뜬 글자.

辰 　별 진
발을 내민 조개의 모양을 본뜬 글자.

辵(辶) 갈 착
걷다, 멈추다, 천천히 간다는 뜻의 글자.

邑(阝) 고을 읍
사람이 모여 사는 고을을 뜻하는 글자.

酉 　닭 유
술이 담긴 항아리의 모양을 본뜬 글자.

釆 　분별할 변
짐승의 발자국 모양을 본뜬 글자.

里 　마을 리
'田'과 '土'를 합친 글자로 마을을 뜻함.

8획

金 　쇠 금
땅 속의 빛나는 광석이라는 뜻의 글자.

長(镸) 길 장
지팡이 짚은 수염 난 노인 모양의 글자.

門 　문 문
두 짝으로 된 문 모양의 글자.

阜 (阝) **언덕 부**
흙더미가 이룬 언덕 모양을 본뜬 글자.

隶 **미칠 이**
짐승 꼬리를 잡은 손의 모양을 본뜬 글자.

隹 **새 추**
꽁지가 짧은 새 모양을 본뜬 글자.

雨 **비 우**
떨어지는 물방울 모양을 본뜬 글자.

靑 **푸를 청**
'生'과 '井'을 합친 글자로 초목과 우물은
푸르다는 뜻.

非 **아닐 비**
새의 어긋난 날개 모양을 본뜬 글자.

9획

面 **낯 면**
얼굴의 전체적인 모양을 본뜬 글자.

革 **가죽 혁**
짐승 가죽을 벗겨 놓은 모양을 본뜬 글자.

韋 **다룬가죽 위**
털과 기름을 없애 다룬 가죽을 뜻함.

韭 **부추 구**
땅에서 자라는 부추의 모양을 본뜬 글자.

音 **소리 음**
말할 때 목젖이 울리는 모양의 글자.

頁 **머리 혈**
목에서 머리 끝까지의 모양을 본뜬 글자.

風 **바람 풍**
'凡' 안에 '虫'을 넣어 바람을 나타낸 글자.

飛 **날 비**
날개를 펴고 나는 새의 모양을 본뜬 글자.

食 (飠) **밥 식**
그릇에 뚜껑을 덮은 모양을 본뜬 글자.

首 **머리 수**
머리카락이 난 머리 모양을 본뜬 글자.

香 **향기 향**
'禾'와 '甘'을 합쳐서 향기를 뜻한 글자.

10획

馬 **말 마**
말의 생김새를 본뜬 글자.

骨 **뼈 골**
살을 발라낸 뼈의 생김새를 본뜬 글자.

高 **높을 고**
성 위에 솟은 누각의 모양을 본뜬 글자.

髟 **긴머리털 표**
긴 머리카락 모양을 나타낸 글자.

鬥 **싸울 투**
두 사람이 싸우는 모양을 본뜬 글자.

鬯 **울창주 창**
활집의 모양을 본뜬 글자.

鬲 **솥 력**
다리가 달린 솥의 모양을 본뜬 글자.

鬼 **귀신 귀**
머리 부분을 크게 강조해서 정상적인
사람이 아님을 나타낸 글자.

11획

魚 **고기 어**
물고기의 모양을 본뜬 글자.

鳥 **새 조**
새의 모양을 본뜬 글자.

鹵　소금 로
그릇에 소금이 담긴 모양을 본뜬 글자.

鹿　사슴 록
뿔 달린 사슴의 모양을 본뜬 글자.

麥　보리 맥
뿌리가 달린 보리의 모양을 본뜬 글자.

麻　삼 마
집에서 만드는 삼베를 뜻하는 글자.

12획

黃　누를 황
밭(田)의 빛깔(光)이 누르다는 뜻의 글자.

黍　기장 서
벼(禾)처럼 생겨 물에 담가 술을 빚는 곡식이라는 뜻의 글자.

黑　검을 흑
불을 때면 연기가 나면서 검게 그을린다는 뜻의 글자.

黹　바느질할 치
바늘로 수를 놓은 옷감 모양을 본뜬 글자.

13획

黽　맹꽁이 맹
개구리의 모양을 본뜬 글자.

鼎　솥 정
발 달린 솥의 모양을 본뜬 글자.

鼓　북 고
악기를 오른손으로 친다는 뜻의 글자.

鼠　쥐 서
쥐의 이빨과 네 발과 꼬리의 모양을 본뜬 글자.

14획

鼻　코 비
얼굴에 있는 코를 뜻하는 글자.

齊　가지런할 제
곡식의 이삭들이 가지런함을 뜻함.

15획

齒　이 치
위 아래로 이가 박혀 있는 모양의 글자.

16획

龍　용 룡
날아오르는 용의 모양을 본뜬 글자.

龜　거북 귀
거북의 모양을 본뜬 글자.

17획

龠　피리 약
여러 개의 구멍이 뚫린 피리의 모양을 본뜬 글자.

漢字를 쓰는 일반적인 순서

1. 위에서 아래로

위를 먼저 쓰고 아래는 나중에 : ─ ═ 三 ─ 丁 工

2. 왼쪽서 오른쪽으로

왼쪽을 먼저, 오른쪽을 나중에 : 丿 丿丿 川 丿 亻 亻 代 代

3. 밖에서 안으로

둘러싼 밖을 먼저, 안을 나중에 : 丨 冂 冃 日 丶 冂 田 田

4. 안에서 밖으로

내려긋는 획을 먼저, 삐침을 나중에 : 亅 亅 小 ─ 二 亍 示

5. 왼쪽 삐침을 먼저

① 삐침이 있을 경우 : 亅 亅 小 ─ 十 土 赤 赤 赤

② 삐침 사이에 세로획이 없는 경우 : 丿 尸 尸 尺 二 亠 六

6. 세로획을 나중에

위에서 아래로 내려긋는 획을 나중에 : 丨 冂 口 中 丨 冂 日 日 甲

7. 가로 꿰뚫는 획은 나중에

가로획을 나중에 쓰는 경우 : 乚 乆 女 ㇇ 了 子

8. 오른쪽 위의 점은 나중에

오른쪽 위의 점은 맨 나중에 찍음 : ─ 亣 大 犬 ─ 二 亍 式 式

9. 책받침은 맨 나중에(起와 勉은 먼저 씀) : ─ 厂 斤 斤 沂 近 八 亼 羊 关 关 送 送

10. 가로획을 먼저

가로획과 세로획이 교차하는 경우 : ─ 十 古 古 ─ 卅 丗 共 共

11. 세로획을 먼저

① 세로획을 먼저 쓰는 경우 : 丨 冂 市 由 由 丨 冂 田 田 田

② 둘러싸여 있지 않는 경우는 가로획을 먼저쓴다 : ─ 二 干 王 丶 亠 二 丰 主

12. 가로획과 왼쪽 삐침(삐침이 짧고 가로획이 길면 삐침을 먼저, 삐침이 길고 가로 획이 짧으면 가로 획을 먼저 쓴다.)

① 가로획을 먼저 쓰는 경우 : ─ 亣 左 左 左 ─ 亣 才 右 存 在

② 위에서 아래로 삐침을 먼저 쓰는 경우 : 丿 亣 右 右 右 丿 亣 才 右 有 有

▶ 여기에서의 漢字 筆順은 例外의 것들도 많지만 대개 一般的으로 널리 쓰여지는 것임.

14

8급 한자

校	훈음 학교 교	校舍(교사) : 학교의 건물.
木부의 6획	간체자 校	校友(교우) : 학교에 같이 다니는 벗.
	十 木 朩 栌 栌 栌 栌 校	校歌(교가) : 학교의 기풍을 발양(發揚)할 목적으로 제정하여 학생으로 하여금 부르게 하는 노래.

敎	훈음 가르칠 교	敎授(교수) : 학문이나 기예를 가르침. 대학교 교원.
攵부의 7획	간체자 教	敎育(교육) : 가르쳐 기름. 가르쳐 지식을 줌.
	＇ ＋ ＝ 孝 孝 敎 敎 敎	敎師(교사) : 학술(學術)이나 기예(技藝)를 가르치는 스승, 선생(先生).

九	훈음 아홉 구	九曲肝臟(구곡간장) : 굽이굽이 사무치는 깊은 마음.
乙부의 1획	간체자 九	九思(구사) : 아홉 가지 생각.
	ノ 九	九重(구중) : ① 아홉 겹. ② 구중궁궐(九重宮闕)의 준말.

國	훈음 나라 국	國家(국가) : 나라의 법적인 호칭.
口부의 8획	간체자 国	國內(국내) : 나라 안.
	丨 冂 同 囙 國 國 國 國	國民(국민) : ① 한 나라의 통치권 아래에 그 나라의 국적을 가지고 있는 인민(人民). ② 나라의 백성.

軍	훈음 군사 군	軍警(군경) : 군대와 경찰.
車부의 2획	간체자 军	軍備(군비) : 국방상의 군사 설비.
	冖 冖 冃 宣 冒 宣 軍	軍隊(군대) : ① 일정한 조직 편제를 가진 군인(軍人) 집단. ② 군인의 별칭.

金	훈음 쇠 금	金髮(금발) : 황금색의 머리카락.
金부의 0획	간체자 金	金錢(금전) : 쇠붙이로 만든 돈.
	ノ 人 스 스 全 全 金 金	金融(금융) : ① 돈의 융통(融通). ② 경제 상 자금의 수요와 공급의 관계.

南	훈음 남쪽 남	南方(남방) : 남녘.
十부의 7획	간체자 南	南風(남풍) : 남쪽에서 불어오는 바람.
	一 ＋ 广 内 内 南 南 南	南北(남북) : ① 남쪽과 북쪽. ② 머리통의 앞 뒤. ③ 변태적으로, 또는 격에 맞지 않게 툭 내민 부분.

女	훈음 계집 녀	女權(여권) : 여자의 법률상, 정치상, 사회상의 권리.
女부의 0획	간체자 女	女優(여우) : 여자 배우.
	乀 乆 女	女史(여사) : ① 결혼한 여자를 높여서 이르는 말. ② 사회적으로 저명한 여자를 높여서 이르는 말.

年	훈음 해 년	年內(연내) : 그 해 안. 올해 안.
干부의 3획	간체자 年	年老(연로) : 나이가 많아 늙음.
	＇ ㅗ ㅌ ㅌ 年 年	年齡(연령) : 출생일로부터 오늘까지의 경과 기간을 연월일(年月日)로 계산한 수(數). 나이.

大	훈음 큰 대	大家(대가) : 학문이나 기술에 뛰어난 훌륭한 사람.
大부의 0획	간체자 大	大道(대도) : 큰 길.
	一 ナ 大	大陸(대륙) : ① 지역이 넓은 육지. ② 바다로 둘러싸인 지구 상의 커다란 육지(陸地).

東	훈음 동녘 동	東邦(동방) : 동쪽에 있는 나라. 우리나라.
木부의 4획	간체자 东	東向(동향) : 동쪽을 향함.
	一 厂 厂 万 百 車 車 東	東海(동해) : ① 동쪽의 바다. ② 한국 동쪽의 바다. ③ 황해(黃海) 남쪽에 있는 바다.

六	훈음 여섯 륙	六甲(육갑) : 육십 갑자의 약칭.
八부의 2획	간체자 六	六法(육법) : 여섯 가지 기본법.
	丶 亠 六 六	六何原則(육하원칙) : 언론계나 뉴스 보도에 반드시 담겨져야 할 여섯 가지 기본 요소(要素).

萬	훈음 일만 만	萬物(만물) : 온갖 물건.
艸부의 9획	간체자 万	萬全(만전) : 아주 완전함.
	艹 苎 苩 苩 苗 萬 萬 萬	萬歲(만세) : ① 경축하거나 환호를 하며 외치는 말. ② 썩 많은 햇수(-數), 만년(萬年).

母	훈음 어미 모	母國(모국) : 교포가 자기 본국을 이르는 말.
母부의 1획	간체자 母	母親(모친) : 어머니.
	乚 Q Q 母 母	母國(모국) : 외국(外國)에 가 있을 때 자신의 나라를 가리키는 말.

木	훈음 나무 목	木船(목선) : 나무로 만든 배.
木부의 0획	간체자 木	木材(목재) : 나무로 된 재료. 재목.
	一 十 才 木	木工(목공) : 목수(木手). 나무를 다루어서 물건을 만들어 내는 일.

門	훈음 문 문	門閥(문벌) : 대대로 내려온 가문.
門부의 0획	간체자 门	門中(문중) : 가까운 친척.
	丨 冂 冂 冂 門 門 門 門	門戶(문호) : ① 집으로 드나드는 문. ② 외부와 연락하는 문.

民	훈음 백성 민	民家(민가) : 일반 국민의 집.
氏부의 1획	간체자 民	民衆(민중) : 많은 사람들.
	乛 𮥶 ⺆ 民 民	民間(민간) : ① 일반 백성(百姓)의 사회(社會). ② 공적(公的)인 기관에 속하지 않는 것.

白	훈음 흰 백	白髮(백발) : 하얗게 센 머리털.
白부의 0획	간체자 白	白色(백색) : 흰색.
	丿 亻 白 白 白	白色(백색) : ① 흰빛. ② 자본주의나 자본가 계급을 상징(象徵)하는 빛깔.

父	훈음 아비 부	父女(부녀) : 아버지와 딸.
父부의 0획	간체자 父	父子(부자) : 아버지와 아들.
	丶 丷 グ 父	父親(부친) : 아버지.
		父母(부모) : 어버이. 아버지와 어머니.

北	훈음 북녘 북	北極(북극) : 북쪽 끝. 지축, 천축의 북쪽 끝.
匕부의 3획	간체자 北	北向(북향) : 북쪽을 향함.
	一 十 北 北 北	北半球(북반구) : 지구를 적도(赤道)에서 남북으로 나눈 북쪽 부분(部分).

四 口부의 2획	훈음 넉 사 간체자 四 丨 冂 冂 四 四	四方(사방) : 동, 서, 남, 북의 네 방향. 주변 일대. 四邊(사변) : 사방의 변두리. 四寸(사촌) : ① 네 치. 한 자의 10분의 4. ② 어버이의 친형제 자매의 아들이나 딸.
山 山부의 0획	훈음 뫼 산 간체자 山 丨 山 山	山林(산림) : 산에 있는 숲. 산과 숲. 山蔘(산삼) : 깊은 산에서 자란 삼. 山脈(산맥) : 여러 산악(山岳)이 잇달아 길게 뻗치어 줄기를 이룬 지대(地帶). 산줄기.
三 一부의 2획	훈음 석 삼 간체자 三 一 二 三	三伏(삼복) : 초복, 중복, 말복을 이르는 말. 三尺(삼척) : 석 자. 三秋(삼추) : ① 가을의 석 달 동안. 구추(九秋). ② 세 해의 가을. 즉 삼년의 세월. ③ 긴 세월.
生 生부의 0획	훈음 날 생 간체자 生 丿 ノ 牛 生 生	生計(생계) : 살아나갈 방도. 생활의 방법. 生物(생물) : 동식물의 총칭. 生活(생활) : ① 생계를 유지하여 살아나감. ② 먹고 입고 쓰고 하는 등의 살림살이.
西 西부의 0획	훈음 서녘 서 간체자 西 一 冂 冂 两 西 西	西紀(서기) : 서력 기원의 약어. 西曆(서력) : 예수 탄생을 기원으로 한 서양의 책력. 西海(서해) : ① 서쪽에 있는 바다. ② 우리나라의 황해(黃海)를 서쪽에 있다고 해서 일컫는 말.
先 儿부의 4획	훈음 앞설 선 간체자 先 丿 ノ 牛 生 先 先	先金(선금) : 치러야 할 돈의 일부를 미리 치르는 돈. 先頭(선두) : 첫머리. 앞장. 先生(선생) : ① 학생을 가르치는 사람. ② 자기보다 학식(學識)이 높은 사람을 높이어 일컫는 말.
小 小부의 0획	훈음 작을 소 간체자 小 亅 小 小	小數(소수) : 적은 수. 小心(소심) : 작은 마음. 조심성이 많음. 주의함. 小寒(소한) : 24절기(節氣)의 하나. 동지(冬至)와 대한(大寒) 사이에 있음. 연중(年中) 가장 추운 때.
水 水부의 0획	훈음 물 수 간체자 水 亅 刀 才 水	水量(수량) : 물의 분량. 水面(수면) : 물의 표면. 水泳(수영) : 물 속에서 몸을 뜨게 하고 손발을 놀리며 다니는 짓. 헤엄.
室 宀부의 6획	훈음 집 실 간체자 室 丶 宀 宀 宝 宝 室 室	室內(실내) : 방안. 남의 아내를 일컫는 말. 溫室(온실) : 난방이 된 방. 室長(실장) : 그 방의 장(長). 일실(一室)의 장(長). 事務室(사무실) : 사무(事務)를 보는 방(房).
十 十부의 0획	훈음 열 십 간체자 十 一 十	十分(십분) : 완전함. 부족함이 없음. 十指(십지) : 열 손가락. 十八史略(십팔사략) : 중국의 십팔사를 요약해서 초학자(初學者)가 쓰도록 엮은 책.

五	훈음 다섯 오	五穀(오곡) : 쌀과 보리, 조와 콩, 기장의 다섯 가지
	간체자 四	곡식.
		五更(오경) : 상오 3시부터 5시까지.
二 부의 2획	一 丁 五 五	五臟六腑(오장육부) : 내장(內臟)의 총칭.

王	훈음 임금 왕	王家(왕가) : 임금의 집안. 왕실.
	간체자 王	王命(왕명) : 임금의 명령.
		王朝(왕조) : ① 같은 왕가에서 차례로 왕위(王位)에
玉 부의 0획	一 丁 干 王	오르는 왕들의 계열(系列). ② 왕가가 다스리는 동안.

外	훈음 바깥 외	外貌(외모) : 거죽 모양.
	간체자 外	外傷(외상) : 살 거죽의 상처.
		外國(외국) : ① 자기 나라 밖의 다른 나라. ② 자기
夕 부의 2획	丿 ㄆ ㄠ 外 外	나라 주권의 통치에 속하지 않는 국가나 국토.

月	훈음 달 월	月刊(월간) : 매달 한 차례씩 간행함. 또는 그 간행물.
	간체자 月	月出(월출) : 달이 떠오름.
		月桂樹(월계수) : 녹나무과의 상록교목(常綠喬木),
月 부의 0획	丿 月 月 月	봄에 담황색 꽃이 피고 과실은 암자색이며 타원형.

二	훈음 두 이	二流(이류) : 버금가는 정도.
	간체자 二	二重(이중) : 두 번 거듭됨.
		二重過歲(이중과세) : 양력(陽曆), 음력(陰曆)의 설을
二 부의 0획	一 二	두 번 쇠는 일.

人	훈음 사람 인	人物(인물) : ① 사람. ② 뛰어난 사람. 인재(人材).
	간체자 人	③ 사람의 얼굴 모양. ④ 사람의 됨됨이. 인품.
		人事(인사) : ① 안부를 묻거나 공경의 뜻을 표하는
人 부의 0획	丿 人	일. ② 받은 은혜에 대하여 갚거나 치하하는 일.

一	훈음 한 일	一部(일부) : ① 전체의 한 부분. ② 한번.
	간체자 一	一旦(일단) : ① 한번. ② 일조(一朝). ③ 우선. 잠깐.
		一般(일반) : ① 한 모양, 같은 모양. ② 보통, 전체에
一 부의 0획	一	두루 해당되는 것.

日	훈음 날 일	日程(일정) : 그 날에 할 일. 또는, 그 분량(分量).
	간체자 日	日記(일기) : 날마다 규칙적으로 하루의 일을 되돌아
		보면서, 그 날 있었던 일이나 그에 대한 자기의 생각,
日 부의 0획	丨 冂 日 日	느낌 따위를 솔직하게 적는 글.

長	훈음 길 장	長期(장기) : 오랜 기간(期間).
	간체자 長	長點(장점) : ① 좋은 점(點). ② 특히 잘하는 점.
		長短(장단) : ① 긴 것과 짧은 것. ② 장점과 단점.
長 부의 0획	丨 ㄈ ㄈ ㅌ ㅌ 토 틀 長 長	③ 길고 짧은 박자(拍子).

弟	훈음 아우 제	兄弟(형제) : 형과 아우.
	간체자 弟	弟子(제자) : ① 스승으로부터 가르침을 받는 사람.
		② 예수의 가르침을 받아 그의 뒤를 따른 사람들.
弓 부의 4획	丶 丷 凹 �554 弟 弟	弟嫂(제수) : 아우의 아내.

19

中 ㅣ부의 3획	(훈음) 가운데 중 (간체자) 中 ㅣ ㄇ 口 中	中心(중심) : ① 한가운데, 복판. ② 중요하고 기본이 되는 부분. 줏대. 中央(중앙) : ① 가운데. ② 중심이 되는 중요한 곳. ③ 서울. 수도(首都).
靑 靑부의 0획	(훈음) 푸를 청 (간체자) 靑 一 十 丰 丰 圭 靑 靑 靑 靑	靑年(청년) : 젊은 사람. 특히 남자를 일컬음. 靑寫眞(청사진) : ① 미래의 계획이나 구상. ② 파랗게 나오는 도면(圖面) 靑少年(청소년) : 10대의 청년과 소년을 가리키는 말.
寸 寸부의 0획	(훈음) 마디 촌 (간체자) 寸 一 寸 寸	寸數(촌수) : 친족 간의 멀고 가까운 정도(程度)를 나타내는 숫자(數字). 친족 간의 관계. 寸劇(촌극) : ① 짧은 연극. 토막극. ② 우발적이고 우스꽝스러운 일을 이르는 말.
七 一부의 1획	(훈음) 일곱 칠 (간체자) 七 一 七	七夕(칠석) : 음력(陰曆) 7월 7일의 명절(名節). 이날 밤에 견우와 직녀가 오작교를 건너서 만난다고 함. 七月(칠월) : 한 해의 열두 달 가운데 일곱째 달. 七十(칠십) : 일흔 .
土 土부의 0획	(훈음) 흙 토 (간체자) 土 一 十 土	領土(영토) : ① 한 나라의 통치권이 미치는 지역. ② 영유하는 땅. 土地(토지) : ① 땅. 흙. ② 논밭. 집터. 터. ③ 토질. ④ 영토(領土).
八 八부의 0획	(훈음) 여덟 팔 (간체자) 八 ノ 八	八景(팔경) : 여덟 가지의 아름다운 경치. 八字(팔자) : 사람의 평생 운수. 初八日(초파일) : 우리나라 명절(名節)의 하나. 음력 4월 8일로 석가모니(釋迦牟尼)의 탄생일.
學 子부의 13획	(훈음) 배울 학 (간체자) 学 ｒ ｆ ｆｆ ｆｆ ｆｆ 與 學 學	學究(학구) : 학문을 깊이 연구함. 學力(학력) : 학문의 역량. 學者(학자) : ① 학문에 능통한 사람, 학문을 연구하는 사람. ② 경학(經學), 예학(禮學)에 능란한 사람.
韓 韋부의 8획	(훈음) 나라 한 (간체자) 韩 ＋ 吉 卓 卓 卓 韓 韓 韓	韓服(한복) : 우리나라 고유의 옷. 韓人(한인) : 한국 사람. 韓半島(한반도) : 우리나라를 지형적(地形的)으로 일컫는 말.
兄 儿부의 3획	(훈음) 형 형 (간체자) 兄 ㅣ ㄇ 口 尸 兄	兄夫(형부) : 언니의 남편. 兄弟(형제) : 형과 아우. 雅兄(아형) : 남자 친구끼리 상대자(相對者)를 높여 부르는 말.
火 火부의 0획	(훈음) 불 화 (간체자) 火 ㆍ ㆍ ㆍ ㅢ 火	火木(화목) : 땔나무. 火災(화재) : 불이 나는 재앙. 火力(화력) : ① 불의 힘. ② 총포(銃砲) 따위 무기의 위력.

7급 한자

家 宀부의 7획	(훈음) 집 가 (간체자) 家 丶宀宀宀宁宇宇宇家家	家系(가계) : 한 집안의 계통. 혈통. 家口(가구) : 가족. 또는 가족의 수. 家庭(가정) : ① 한 가족으로서 집안. ② 혈연에 얽힌 사람들이 모여 사는 사회의 가장 작은 집단.
歌 欠부의 10획	(훈음) 노래 가 (간체자) 歌 一冂可可哥哥歌歌歌	歌手(가수) : 노래 부르는 것을 업으로 삼는 사람. 歌謠(가요) : 민요, 동요, 속요, 유행가 등을 이르는 말. 歌詞(가사) : ① 가극(歌劇)이나 가요(歌謠), 가곡(歌曲) 등에서 노래의 내용이 되는 글. ② 가사(歌辭).
間 門부의 4획	(훈음) 사이 간 (간체자) 间 丨冂冂冂冂門門間間	間隔(간격) : 서로 떨어져 있는 거리. 間接(간접) : 중간에 매개를 두어 연락하는 관계. 民間(민간) : ① 일반 백성의 사회. ② 공적인 기관에 속하지 않는 것.
江 水부의 3획	(훈음) 강 강 (간체자) 江 丶丶氵氵汀江江	江山(강산) : 강과 산. 江村(강촌) : 강가의 마을. 江邊(강변) : 강물이 흐르는 가에 닿는 땅. 하반(河畔). 강가. 강의 주변(周邊).
工 工부의 0획	(훈음) 장인 공 (간체자) 工 一丅工	工夫(공부) : 학문이나 기술 등을 배우고 익힘. 工藝(공예) : 물건을 만드는 재주와 기술. 工事(공사) : 공장(工場)이나 토목(土木), 건축(建築) 등에 관한 일.
空 穴부의 3획	(훈음) 빌 공 (간체자) 空 丶丶宀宀宀空空空	空間(공간) : 하늘과 땅 사이. 空白(공백) : 텅 비어 아무것도 없음. 空氣(공기) : 지구 표면을 둘러싸고 있는 무색(無色), 무취(無臭), 투명(透明)의 기체(氣體).
口 口부의 0획	(훈음) 입 구 (간체자) 口 丨冂口	口文(구문) : 흥정을 붙여 주고 받는 돈. 구전. 口舌(구설) : 남에게 시비를 들음. 口號(구호) : 군호(軍號). 구점(口占). 연설이 끝나고 시위행진 때 외치는 간결한 문구.
氣 气부의 6획	(훈음) 기운 기 (간체자) 气 丿丿气气气气氣氣氣	氣勢(기세) : 기운차게 뻗치는 힘. 氣溫(기온) : 대기의 온도. 氣象(기상) : 바람, 비, 구름, 눈 등 대기(大氣) 중에서 일어나는 모든 현상(現象).
記 言부의 3획	(훈음) 기록할 기 (간체자) 记 亠言言言言記記記	記錄(기록) : 적음. 어떠한 일을 적은 서류. 記事(기사) : 사실을 그대로 적음. 記憶(기억) : ① 지난 일을 잊지 않고 외어 둠. ② 또는 그 내용.
旗 方부의 10획	(훈음) 깃발 기 (간체자) 旗 亠方方方扩抗旗旗旗	國旗(국기) : 국가를 상징하는 기. 旗手(기수) : 기를 가지고 신호를 일삼는 사람. 旗幟(기치) : ① 옛날 군(軍)에서 쓰던 깃발. ② 어떤 목적을 위하여 내세우는 태도나 주장.

男	훈음	사내 남	男妹(남매) : 오빠와 누이.
田부의 2획	간체자	男	男性(남성) : 사내. 남자. 男子(남자) : ① 남성으로 태어난 사람. 사내아이. ② 한 여자의 남편이나 애인을 이르는 말.

丨 冂 冂 甲 田 男 男

内	훈음	안 내	內科(내과) : 내장에 탈이 난 병을 고치는 의학의 분야.
入부의 2획	간체자	内	內容(내용) : 사물의 속내. 內部(내부) : ① 물체, 몸, 장치, 구조물 등의 안쪽 부분. ② 어떤 조직이나 집단의 범위 안.

丨 冂 内 内

農	훈음	농사 농	農民(농민) : 농사짓는 사람.
辰부의 6획	간체자	农	農事(농사) : 씨를 뿌려 수확하는 일. 農村(농촌) : 농토를 끼고 농사를 짓고 사는 사람들의 마을.

冂 曲 曲 豐 農 農 農 農

答	훈음	대답 답	答案(답안) : 문제에 대한 답안.
竹부의 6획	간체자	答	答狀(답장) : 회답하여 보내는 편지. 答辯(답변) : 어떠한 물음에 밝히어 대답함. 또는 그 대답.

ᅡ ᅡ ᄊ 竹 灱 灱 答 答

道	훈음	길 도	道理(도리) : 사람이 마땅히 행하여야 할 바른길.
辶부의 9획	간체자	道	道具(도구) : 일에 쓰이는 여러 가지 연장. 제구. 道路(도로) : 사람이나 차가 다닐 수 있게 만들어 놓은 길.

ᅶ ᅶ ᅶ 芐 首 道 道 道

冬	훈음	겨울 동	冬服(동복) : 겨울철에 입는 옷.
冫부의 3획	간체자	冬	冬寒(동한) : 겨울의 추위. 冬眠(동면) : ① 겨울잠. ② 어떤 활동의 일시적인 휴지(休止).

ノ ク 夂 冬 冬

同	훈음	한가지 동	同志(동지) : 서로 뜻이 같음. 또는 그 사람.
口부의 3획	간체자	同	同感(동감) : 같은 느낌. 同僚(동료) : ① 같은 곳에서 같은 일을 보는 사람. ② 임무(任務)가 같은 사람.

丨 冂 冂 冋 同 同

洞	훈음	마을 동	洞內(동내) : 동네 안.
水부의 6획	간체자	洞	洞民(동민) : 동네에 사는 사람. 洞里(동리) : ① 마을. ② 지방 행정(行政) 구역인 동(洞)과 리(里)의 총칭.

ᆞ ᅵ ᅵ 汀 洌 洞 洞 洞

動	훈음	움직일 동	動力(동력) : 기계를 움직이는 힘.
力부의 9획	간체자	动	動作(동작) : 몸의 움직임. 動物(동물) : 생물계(生物界)를 식물(植物)과 함께 둘로 구분한 생물의 하나.

ᅳ ᅮ 旨 盲 重 重 動 動

登	훈음	오를 등	登山(등산) : 산에 오름.
癶부의 7획	간체자	登	登用(등용) : 인재를 뽑아 씀. 登院(등원) : ① 원(院)의 이름이 붙는 곳에 출석함. ② 국회의원이 국회에 나감.

ᄀ ᄼ ᄽ 癶 癶 癶 登 登 登

來	훈음 올 래	來歷(내력) : 지나온 경력. 유래.
人부의 6획	간체자 来	來賓(내빈) : 초대를 받아 찾아온 손님.
	一 一 丆 丏 夾 來 來	來日(내일) : ① 오늘의 바로 뒤에 오는 날. 이튿날. ② 다가올 미래(未來).

力	훈음 힘 력	力量(역량) : 일을 해낼 수 있는 힘의 정도.
力부의 0획	간체자 力	力走(역주) : 힘껏 달림.
	フ 力	權力(권력) : ① 강제로 복종시키는 힘. ② 다스리는 사람이 그것을 받는 사람에게 복종을 강요하는 힘.

老	훈음 늙을 로	老齡(노령) : 늙은 나이.
老부의 0획	간체자 老	老妄(노망) : 늙어서 망령을 부림.
	一 十 土 耂 耂 老	老鍊(노련) : ① 어떤 일에 대하여 오랫동안 경험을 쌓아 익숙하고 능란함. ② 노숙(老熟)함.

里	훈음 마을 리	里數(이수) : 거리를 이 단위로 헤아린 수. 동리의 수.
里부의 0획	간체자 里	里長(이장) : 마을의 사무를 맡아보는 사람.
	丨 口 曰 甲 里 里	里程標(이정표) : 철길 등에 세워 놓아 그곳으로부터 어디까지의 거리를 나타내 보이는 표(標).

林	훈음 수풀 림	林野(임야) : 나무가 늘어서 있는 넓은 숲과 들.
木부의 4획	간체자 林	林業(임업) : 삼림을 경영하는 사업.
	一 十 才 木 木 林 材 林	原始林(원시림) : 태고부터 벌목(伐木)이 없었던 천연 그대로의 삼림(森林).

立	훈음 설 립	立脚(입각) : 근거로 삼음. 의지함.
立부의 0획	간체자 立	立志(입지) : 뜻을 세움.
	丶 亠 亣 立 立	立場(입장) : ① 처해 있는 사정이나 형편. ② 지위(地位), 또는 신분(身分).

每	훈음 늘 매	每事(매사) : 일마다. 모든 일.
母부의 3획	간체자 每	每日(매일) : 날마다.
	丿 一 仁 与 与 每 每	每年(매년) : ① 매해. ② 하나하나의 모든 해. 每月(매월) : 매달. 다달이.

面	훈음 얼굴 면	面談(면담) : 서로 만나서 이야기함.
面부의 0획	간체자 面	面對(면대) : 서로 얼굴을 마주 대함.
	一 丆 天 而 而 而 面 面	面接(면접) : ① 얼굴을 마주 대함. ② 직접 만남. ③ 면접시험의 준말.

名	훈음 이름 명	名家(명가) : 명망이 높은 가문.
口부의 3획	간체자 名	名聲(명성) : 세상에 떨친 이름.
	丿 ク タ 夕 名 名	名分(명분) : 명목(名目)이 구별된 대로 그 사이에 반드시 지켜야 할 도리(道理)나 분수(分數).

命	훈음 목숨 명	命脈(명맥) : 목숨과 혈맥.
口부의 5획	간체자 命	命名(명명) : 사람이나 물건에 이름을 지어 붙임.
	丿 人 人 合 合 合 命 命	使命(사명) : ① 사자(使者)로서 받은 명령. ② 맡겨진 임무(任務). 맡은 일.

漢字	훈음	뜻풀이
文 文부의 0획	**훈음** 글월 문 **간체자** 文 ` 一 ナ 文	文盲(문맹) : 글을 볼 줄도 쓸 줄도 모르는 사람. 文學(문학) : 글에 대한 학문. 文字(문자) : ① 글자. ② 예전부터 전하여 내려오는 　어려운 말귀. 한자(漢字)로 된 숙어나 성구.
問 口부의 8획	**훈음** 물을 문 **간체자** 问 丨 冂 冂 門 門 門 問 問	問答(문답) : 물음과 대답. 問安(문안) : 웃어른께 안부를 여쭘. 問題(문제) : ① 대답, 해답 따위를 얻으려고 낸 물음. 　② 이야기거리로 되어 있는 일. 말썽.
物 牛부의 4획	**훈음** 만물 물 **간체자** 物 ` 一 牛 牛 牜 牞 物 物	物理(물리) : 만물의 이치. 물리학의 약어. 物慾(물욕) : 물질에 대한 욕심. 人物(인물) : ① 사람. ② 뛰어난 사람. 인재(人材). 　③ 사람의 얼굴 모양. ④ 사람의 됨됨이.
方 方부의 0획	**훈음** 방위 방 **간체자** 方 ` 一 方 方	方面(방면) : 향하는 쪽. 또는 지방이나 방향. 方位(방위) : 사방의 위치. 方向(방향) : ① 어떤 곳을 향한 쪽. ② 어떤 움직임, 　현상, 뜻하는 바가 나아가는 목표(目標)가 되는 쪽.
百 白부의 1획	**훈음** 일백 백 **간체자** 百 一 一 了 百 百 百	百科(백과) : 많은 과목. 온갖 과목. 百姓(백성) : 국민. 서민. 百貨店(백화점) : 여러 가지 상품을 갖춰 놓고 파는 　큰 규모의 상점(商店).
夫 大부의 1획	**훈음** 남편 부 **간체자** 夫 一 二 ナ 夫	夫君(부군) : 아내가 남편을 일컫는 말. 夫婦(부부) : 남편과 아내. 人夫(인부) : ① 품삯을 받고 일하는 사람. 막벌이꾼. 　② 공역(公役)이나 부역(賦役)에 나가 일하는 사람.
不 一부의 3획	**훈음** 아니 불, 아닐 부 **간체자** 不 一 丆 不 不	不良(불량) : 성적, 행실이 좋지 못함. 不利(불리) : 해로움. 不拘(불구) : 주로 '～하고'로 쓰이어서, '어떠한 것에 　얽매이거나 거리끼지 아니하고'의 뜻.
事 亅부의 7획	**훈음** 일 사 **간체자** 事 一 一 亓 亓 彐 写 写 事	事件(사건) : 뜻밖에 일어난 변고. 事理(사리) : 일의 이치. 事態(사태) : ① 일이 되어 가는 형편. ② 벌어진 일의 　상태(狀態).
算 竹부의 8획	**훈음** 셈할 산 **간체자** 算 ` 一 ケ ダ ダ 竹 筲 筲 算	算術(산술) : 계산하여 구함. 算出(산출) : 계산해 냄. 셈함. 計算(계산) : ① 수량을 헤아림. ② 식의 운산으로 　수치(數值)를 구해 내는 일.
上 一부의 2획	**훈음** 위 상 **간체자** 上 丨 卜 上	上級(상급) : 윗등급. 높은 계급. 上端(상단) : 위쪽 끝. 上半期(상반기) : 한 해나 어떤 일정한 기간을 둘로 　나눈 그 앞의 반 동안.

色

色부의 0획

훈음 빛 색
간체자 色

` ` `` `゛ `ク` `ク` `色` `色`

色相(색상) : 육안으로 볼 수 있는 모든 물질의 형상.
色素(색소) : 물체의 색의 본질.
色彩(색채) : ①빛깔. ② 사물의 표현, 태도 등에서
　　나타나는 일정한 성질이나 경향(傾向). 또는 맛.

夕

夕부의 0획

훈음 저녁 석
간체자 夕

` ` `ク` `夕`

夕刊(석간) : 석간 신문의 약어.
夕照(석조) : 저녁놀. 사양.
秋夕(추석) : 우리나라 명절(名節)의 하나, 음력 8월
　　보름. 중추절(中秋節), 한가위.

姓

女부의 5획

훈음 성씨 성
간체자 姓

`く` `女` `女` `女'` `女冖` `女牛` `姓` `姓`

姓名(성명) : 성과 이름.
姓氏(성씨) : 성의 존칭.
百姓(백성) : ① 일반(一般)의 국민(國民). ② 관직이
　　없는 사람들.

世

一부의 4획

훈음 세상 세
간체자 世

`一` `十` `卅` `卅` `世`

世界(세계) : 지구 위의 모든 나라.
世上(세상) : 사람이 살고 있는 땅.
世襲(세습) : 그 집에 속하는 신분, 재산, 작위, 업무
　　등을 대대(代代)로 물려받는 일.

少

小부의 1획

훈음 적을 소
간체자 少

`丿` `亅` `小` `少`

少女(소녀) : 어린 여자 아이.
少年(소년) : 어린 사내 아이.
少壯(소장) : 나이가 젊고 혈기가 왕성(旺盛)함. 젊고
　　씩씩함.

所

戶부의 4획

훈음 바 소
간체자 所

`丶` `丆` `尸` `尸` `戶` `所` `所` `所`

所望(소망) : 바라는 바.
所聞(소문) : 널리 떠도는 말.
所屬(소속) : 일정한 기관이나 단체에 속함. 또는
　　속하고 있는 것이나 그 속한 곳.

手

手부의 0획

훈음 손 수
간체자 手

`丿` `二` `三` `手`

手段(수단) : 일을 처리하는 방법.
手足(수족) : 손과 발.
手帖(수첩) : 늘 가지고 다니면서 기억해 두어야 할
　　내용을 적을 수 있도록 만든 조그마한 공책.

數

攵부의 11획

훈음 셈할 수
간체자 数

`串` `串` `婁` `婁` `婁` `婁` `數` `數`

數量(수량) : 개수나 분량.
數次(수차) : 몇 차례. 두 서너 차례.
大多數(대다수) : ① 대단히 많은 수. ② 거의 모두.
　　③ 전체수(全體數)의 거의 대부분.

市

巾부의 2획

훈음 저자 시
간체자 市

`丶` `亠` `亣` `市` `市`

市價(시가) : 시장 가격.
市場(시장) : 장사하는 장소.
市內(시내) : ① 도시(都市)의 안. ② 도시(都市)의
　　중심가.

時

日부의 6획

훈음 때 시
간체자 时

`冂` `日` `日` `旷` `旷` `旷` `時` `時`

時急(시급) : 때가 절박하여 급함.
時期(시기) : 기회. 그 즈음.
時節(시절) : 철, 때, 기회. 사람의 한평생(一平生)을
　　나눈 한 동안.

食	훈음	밥 식	食器(식기) : 음식을 담는 그릇.
食부의 0획	간체자	食	食事(식사) : 음식을 먹음.
		ノ 人 人 今 今 食 食 食	食堂(식당) : ① 음식만을 먹는 방(房). ② 간단한 음식을 파는 집.

植	훈음	심을 식	植木(식목) : 나무를 심음.
木부의 8획	간체자	植	植物(식물) : 풀, 나무. 생물계를 동물과 구분한 한 부문.
		十 十 朾 枦 柿 植 植 植	動植物(동식물) : 동물(動物)과 식물(植物).

心	훈음	마음 심	心境(심경) : 마음의 상태.
心부의 0획	간체자	心	心氣(심기) : 마음으로 느끼는 기분.
		ノ 心 心 心	自尊心(자존심) : 남에게 굽히지 않고 자기 몸이나 마음을 스스로 높이는 마음.

安	훈음	편안할 안	安樂(안락) : 편안하고 즐거움.
宀부의 3획	간체자	安	安心(안심) : 걱정이 없이 마음을 편히 가짐.
		` ` 宀 宀 安 安	案內(안내) : ① 등록 대장이나 명부(名簿) 따위의 안. ② 인도하여 내용을 알려 줌. 또는 그 일.

語	훈음	말씀 어	語句(어구) : 말의 구절.
言부의 7획	간체자	语	語訥(어눌) : 말을 더듬거림.
		二 言 言 訂 証 語 語 語	語塞(어색) : ① 말이 궁하여서 답변할 말이 없음. ② 멋쩍고 쑥스러움. ③ 보기에 서투름.

然	훈음	그럴 연	然故(연고) : 그런 까닭.
火부의 8획	간체자	然	然後(연후) : 그런 뒤.
		ノ ク タ タ 狄 狹 然 然	天然(천연) : ① 사람의 힘을 전혀 가하지 않은 상태. ② 사람의 힘으로는 어떻게도 할 수 없는 상태.

午	훈음	낮 오	午前(오전) : 밤 12시부터 오정까지.
十부의 2획	간체자	午	午餐(오찬) : 낮에 대접하는 음식.
		ノ 仁 仁 午	午後(오후) : ① 정오(正午)로부터 밤 열두 시까지의 동안. ② 정오로부터 해가 질 때까지의 동안.

右	훈음	오른쪽 우	右記(우기) : 글을 쓸 때 오른쪽에 기록된 것을 이름.
口부의 2획	간체자	右	右黨(우당) : 우익의 정당.
		ノ 프 ナ 右 右	右派(우파) : ① 우익(右翼). ② 온건주의적 경향을 지닌 파(派).

有	훈음	있을 유	有利(유리) : 이익이 있음.
月부의 2획	간체자	有	有産(유산) : 재산이 많음.
		ノ ナ 才 有 有 有	有力(유력) : ① 세력(勢力)이 있음. 유세력(有勢力). ② 목적에 달할 가능성이 많음.

育	훈음	기를 육	育成(육성) : 길러냄. 길러 발육시킴.
肉부의 4획	간체자	育	育英(육영) : 인재를 기름. 학교를 달리 이르는 말.
		` ` 二 云 云 育 育 育	保育(보육) : 어린아이를 돌보아 기름. 어린아이를 보호하며 교육함.

邑	훈음	고을 읍	邑民(읍민) : 고을 내에 사는 사람.
邑부의 0획	간체자	邑	邑長(읍장) : 읍의 행정 사무를 통괄하는 우두머리.
		ノ 口 口 무 뮤 묘 邑	都邑(도읍) : ① 한 나라의 수도(首都). 서울. ② 조금 작은 도회지(都會地).

入	훈음	들 입	入庫(입고) : 물건을 창고에 넣음.
入부의 0획	간체자	入	入城(입성) : 성 안에 들어감.
		ノ 入	入選(입선) : 응모 출품한 작품 등이 심사(審査)에 뽑힘.

子	훈음	아들 자	子女(자녀) : 아들과 딸.
子부의 0획	간체자	子	子孫(자손) : 아들과 손주. 후손, 혈통.
		ㄱ 了 子	子息(자식) : ① 아들과 딸의 총칭(總稱). ② 남을 욕할 때 일컫는 말.

自	훈음	스스로 자	自覺(자각) : 자기의 직위나 가치를 스스로 깨달음.
自부의 0획	간체자	自	自由(자유) : 남에게 얽매이지 않고 마음대로 행동함.
		ノ 亻 冂 白 自 自	自身(자신) : ① 제 몸. ② 딴 말에 붙어서 딴 어떤 것도 아니고 그 스스로임을 강조할 때 쓰는 말.

字	훈음	글자 자	字源(자원) : 문자가 구성된 근원.
子부의 3획	간체자	字	字音(자음) : 문자가 가진 소리.
		ゝ ソ 宀 宇 宇 字	赤字(적자) : 수지(收支) 결산(決算)에 있어서 지출이 수입보다 많은 일.

場	훈음	마당 장	場內(장내) : 여러 사람이 모여 있는 곳의 안.
土부의 9획	간체자	场	場外(장외) : 어떠한 처소의 바깥.
		十 土 圢 坦 坦 坦 場 場	場面(장면) : ① 어떤 장소의 겉으로 드러난 면, 또는 그 광경. ② 영화나 연극 등의 한 정경.

全	훈음	온전 전	全力(전력) : 모든 힘.
入부의 4획	간체자	全	全面(전면) : 전체의 면. 모든 방면.
		ノ 入 스 수 수 全	全般(전반) : ① 통틀어 모두. ② 여러 가지 것의 온통.
			穩全(온전) : 본바탕대로 고스란히 있음.

前	훈음	앞 전	前例(전례) : 그 전부터 내려오는 사례. 선례.
刀부의 7획	간체자	前	前夜(전야) : 지난 밤. 어젯밤.
		゛ 广 广 肖 肖 前 前	事前(사전) : ① 어떤 일을 시작하거나 실행하기 전. ② 일이 일어나기 전(前). 미리.

電	훈음	번개 전	電燈(전등) : 전기의 힘으로 켜는 등.
雨부의 5획	간체자	电	電力(전력) : 전기의 힘.
		一 厂 币 币 雨 雨 雪 電	電氣(전기) : 물체의 마찰(摩擦)에서 일어나는 현상. 빛이나 열이 나고 고체(固體)를 당기는 힘이 있음.

正	훈음	바를 정	正當(정당) : 이치에 맞음.
止부의 1획	간체자	正	正常(정상) : 바르고 떳떳함.
		一 丁 下 正 正	正確(정확) : 어떤 기준이나 사실에 있어 잘못됨이나 어긋남이 없이 바르게 맞는 상태에 있는 것.

祖	훈음	조상 조	祖母(조모) : 할머니.
示부의 5획	간체자	祖	祖父(조부) : 할아버지.
	二 才 示 示 和 祖 祖 祖		元祖(원조) : ① 첫 대의 조상(祖上). ② 어떤 일을 시작한 사람.

足	훈음	발 족	滿足(만족) : 마음에 흡족함.
足부의 0획	간체자	足	足鎖(족쇄) : 죄인의 발목에 채우는 쇠사슬.
	丨 ㅁ ㅁ ㅁ ㅁ 足 足		足球(족구) : 배구와 비슷한 규칙 아래, 발로 공을 차 두 팀이 승부를 다투는 구기(球技). 발야구.

左	훈음	왼 좌	左右間(좌우간) : 이렇든 저렇든 간에.
工부의 2획	간체자	左	左衝右突(좌충우돌) : 이리저리 되는 대로 치고받음.
	一 ナ ナ 左 左		左遷(좌천) : 관리(官吏)가 높은 자리에서 낮은 자리로 떨어짐.

主	훈음	주인 주	主動(주동) : 주가 되어 행동함.
丶부의 4획	간체자	主	主力(주력) : 주장되는 힘. 중심이 되는 세력.
	丶 亠 十 主 主		主張(주장) : ① 자기 의견을 굳이 내세움. ② 또는 그 지설. ③ 주재(主宰).

住	훈음	머무를 주	住居(주거) : 어떤 곳에 삶.
人부의 5획	간체자	住	住民(주민) : 일정한 땅에 사는 백성.
	丿 亻 亻 广 仁 住 住		住宅(주택) : ① 살림살이를 할 수 있도록 지은 집. ② 사람이 살 수 있도록 지은 집.

重	훈음	무거울 중	重量(중량) : 무게.
里부의 2획	간체자	重	重複(중복) : 거듭함.
	丿 一 三 亡 盲 重 重 重		重要(중요) : 매우 귀중(貴重)하고 소중(所重)함.
			重視(중시) : ① 중대시(重大視). ② 중요시(重要視).

地	훈음	땅 지	地球(지구) : 우리 인류가 살고 있는 천체.
土부의 3획	간체자	地	地帶(지대) : 한정된 일정한 구역.
	一 十 士 圠 圠 地		地方(지방) : ① 어느 방면(方面)의 땅. ② 서울 이외의 지역(地域).

紙	훈음	종이 지	紙榜(지방) : 종이 조각에 글을 써서 만든 신주.
糸부의 4획	간체자	纸	紙業(지업) : 종이를 생산. 또는 판매함.
	幺 幺 糸 糸 絲 紀 紙 紙		紙匣(지갑) : 가죽이나 헝겊 따위로 쌈지처럼 조그맣게 만든 물건(物件).

直	훈음	곧을 직	直角(직각) : 90도의 각도. 수평과 수직으로 이뤄진 각.
目부의 3획	간체자	直	直席(직석) : 앉은 그 자리.
	一 十 广 古 肖 直 直		直接(직접) : 중간에 매개나 거리, 간격이 없이 곧바로 접함.

車	훈음	수레 차,거	車馬(거마) : 수레와 말.
車부의 0획	간체자	车	車道(차도) : 차가 다니는 길.
	一 厂 币 盲 盲 亘 車		車輛(차량) : ① 기차의 한 칸. ② 여러 가지 수레의 총칭(總稱).

川	(훈음) 내 천	川獵(천렵) : 냇물에서 하는 고기 잡이.
	(간체자) 川	山川(산천) : 산과 내. 자연을 이르는 말.
巛부의 0획	丿 丿 川	自生川(자생천) : 물이 흘러서 저절로 된 하천(河川). 부채꼴의 땅이나 충적평야(沖積平野)에서 생김.

千	(훈음) 일천 천	千古(천고) : 매우 오랜 옛적.
	(간체자) 千	千秋(천추) : 오랜 세월.
十부의 1획	丿 二 千	千萬(천만) : ① 만의 천 배. ② 정도가 심함. ③ 이를 데 없거나 짝이 없음을 뜻하는 말.

天	(훈음) 하늘 천	天國(천국) : 하늘 나라.
	(간체자) 天	天氣(천기) : 하늘에 나타난 조짐. 하늘의 기상.
大부의 1획	一 二 チ 天	天命(천명) : ① 타고난 수명(壽命). ② 하늘에서 준 명령(命令).

草	(훈음) 풀 초	草木(초목) : 풀과 나무.
	(간체자) 草	草食(초식) : 채소로 만든 음식. 푸성귀만 먹음.
艸부의 6획	丶 十 艹 芍 苫 苩 莒 草	草案(초안) : ① 문장, 시 따위를 초잡음. ② 초잡은 글발, 기초한 의안(議案).

村	(훈음) 마을 촌	村婦(촌부) : 시골 부녀자.
	(간체자) 村	農村(농촌) : 농사를 짓는 주민이 대부분인 마을.
木부의 3획	一 十 オ 木 村 村 村	村落(촌락) : 마을, 촌에 이루어진 부락(部落). 그 주민의 생활에 따라 농촌, 어촌, 산촌 등으로 구분.

秋	(훈음) 가을 추	秋風(추풍) : 가을바람.
	(간체자) 秋	秋收(추수) : 가을에 곡식을 거두어 들이는 일.
禾부의 4획	二 千 千 禾 禾 利 秒 秋	三秋(삼추) : ① 가을의 석 달 동안. 구추(九秋). ② 세 해의 가을. 즉 삼 년의 세월. ③ 긴 세월.

春	(훈음) 봄 춘	春季(춘계) : 봄철. 춘기.
	(간체자) 春	春夢(춘몽) : 덧없는 세월을 비유한 말.
日부의 5획	二 三 声 夫 夫 夫 春 春	春分(춘분) : 24절기의 넷째. 경칩과 청명의 사이로 양력 3월 21일 경, 주야(晝夜)의 길이가 같음.

出	(훈음) 날 출	出納(출납) : 내고 받아들임. 수입과 지출.
	(간체자) 出	出發(출발) : 길을 떠나 나감.
凵부의 3획	丨 屮 屮 出 出	出身(출신) : ① 무슨 지방, 학교, 직업 등으로부터 나온 신분(身分). ② 처음으로 벼슬길에 나섬.

便	(훈음) 편할 편, 똥오줌 변	便利(편리) : 편하고 쉬움.
	(간체자) 便	便所(변소) : 대소변을 보는 곳. 화장실.
人부의 7획	亻 仁 仠 佰 佰 佰 便 便	便紙(편지) : 소식을 서로 알리거나, 용건을 적어서 보내는 글. 또는 그리하는 일.

平	(훈음) 평평할 평	平面(평면) : 평평한 표면.
	(간체자) 平	平民(평민) : 벼슬이 없는 일반인.
干부의 2획	一 一 二 二 平	平素(평소) : ① 평상시. 생시(生時). ② 지나간 적의 날.

下	훈음	아래 하	下級(하급) : 낮은 계급. 또는 등급.
	간체자	下	下鄕(하향) : 시골로 내려감.
一부의 2획	一 丁 下		下降(하강) : ① 공중에서 아래쪽으로 내림. ② 기온 따위가 내림.

夏	훈음	여름 하	夏服(하복) : 여름철에 입는 옷.
	간체자	夏	夏節(하절) : 여름철.
夂부의 7획	一 丆 丙 丙 百 夏 夏 夏		夏至(하지) : 24절기의 하나. 해가 하지선에 이르면, 북반구에서는 낮이 가장 길고, 밤이 가장 짧음.

漢	훈음	한나라 한	漢果(한과) : 과자의 한 가지.
	간체자	汉	漢文(한문) : 중국의 글.
水부의 11획	氵 氵 汢 泮 渻 漢 漢 漢		漢字(한자) : 중국어를 표기하는 문자. 우리나라나 일본 등지에서도 널리 쓰이고 있음

海	훈음	바다 해	海洋(해양) : 넓고 큰 바다.
	간체자	海	海外(해외) : 바다 바깥. 외국.
水부의 7획	氵 氵 汇 海 海 海 海		海女(해녀) : 여자 보자기. 바닷물 속으로 들어가서 해산물(海産物)을 채취하는 여자.

花	훈음	꽃 화	花盆(화분) : 화초를 심어 가꾸는 그릇.
	간체자	花	花草(화초) : 꽃이 피는 풀과 나무.
艸부의 4획	一 十 卄 艹 だ 花 花		花菜(화채) : 꿀이나 설탕을 탄 물, 또는 오미잣국에 먹을 만한 과실이나 꽃을 넣고 실백잣을 띄운 음식.

話	훈음	말씀 화	話頭(화두) : 말머리.
	간체자	话	話術(화술) : 이야기하는 기교. 말재주.
言부의 6획	二 亖 言 言 訐 訐 話 話		話題(화제) : 사람들이 이야기를 나눌 때 그 대상이 되는 소재(素材). 이야깃거리.

活	훈음	살 활	活動(활동) : 생기 있게 몸을 씀.
	간체자	活	活力(활력) : 살아 있는 힘.
水부의 6획	氵 氵 汇 汗 汗 活 活 活		活用(활용) : ① 이리저리 잘 응용(應用)함. ② 동사나 형용사의 끝이 여러 가지로 바뀌는 현상.

孝	훈음	효도 효	孝道(효도) : 부모를 잘 섬기는 도리.
	간체자	孝	孝子(효자) : 부모를 잘 섬기는 아들.
子부의 4획	一 十 土 耂 考 孝 孝		忠孝(충효) : 나라에 대한 충성과 부모에 대한 효도.
			孝養(효양) : 어버이를 효행(孝行)으로 봉양함.

後	훈음	뒤 후	後光(후광) : 부처의 몸 뒤로부터 내비치는 빛.
	간체자	后	後患(후환) : 뒷날에 생기는 근심이나 걱정.
彳부의 6획	彳 彳 彳 衳 衳 袶 後 後		後遺症(후유증) : 앓고 난 뒤에도 남아 있는 병적인 증세(症勢).

休	훈음	쉴 휴	休息(휴식) : 쉼. 휴게.
	간체자	休	休養(휴양) : 심신을 쉬며 보양함.
人부의 4획	丿 亻 仁 什 休 休		休暇(휴가) : ① 일정한 일에 매인 사람이 다른 일로 인하여 얻는 겨를. ② 일정 기간 동안 쉬는 일.

6급 한자

角	훈음	뿔,겨룰 각	角度(각도) : 각의 크기. 사물을 보는 관점.
	간체자	角	角逐(각축) : 서로 이기려고 다툼.
角부의 0획	` ′ ″ 角 角 角 角		視角(시각) : ① 보는 물체의 양 끝에서 눈에 이르는 두 직선이 이루는 각. ② 무엇을 보는 각도나 방향.

各	훈음	각각 각	各界(각계) : 사회의 각 방면.
	간체자	各	各種(각종) : 여러 가지. 갖가지.
口부의 3획	′ ′ ク ケ 各 各		各各(각각) : ① 제각기. ② 따로따로. ③ 몫몫이.
			各別(각별) : ① 유다름. ②특별함. ③ 깍듯함.

感	훈음	느낄 감	感激(감격) : 감동하여 분발함.
	간체자	感	感謝(감사) : 고맙게 여김.
心부의 9획) 厂 厉 咸 咸 咸 感 感		感氣(감기) : 추위에 상하여 일어나는 호흡기 계통의 염증성 질환(疾患).

强	훈음	굳셀 강	强健(강건) : 굳세고 건강함.
	간체자	强	强國(강국) : 세력이 큰 나라.
弓부의 8획	ㄱ ㄱ 弓 弘 弘 弼 强 强		强化米(강화미) : 비타민이나 무기질 따위를 넣어서 영양가를 높인 쌀.

開	훈음	열 개	開幕(개막) : 무대의 막을 엶.
	간체자	开	開學(개학) : 학교의 수업을 시작함.
門부의 4획) ㅣ ㅑ ㅑ ㅑ 門 門 問 開		開放(개방) : ① 문 등을 활짝 열어 놓음. ② 속박을 풀어서 자유를 줌. ③ 숨김이 없음.

京	훈음	서울 경	京觀(경관) : 대단한 구경거리.
	간체자	京	京鄕(경향) : 서울과 시골.
亠부의 6획	` 亠 亠 古 古 亨 京 京		京畿(경기) : ① 서울을 중심으로 한 가까운 주위의 땅. ② 경기도(京畿道)의 준말.

界	훈음	경계 계	境界(경계) : 어떤 표준 밑에 서로 맞닿은 자리.
	간체자	界	限界(한계) : 사물의 정해 놓은 범위.
田부의 4획	冂 冃 田 田 甲 界 界 界		世界(세계) : ① 온 세상. ② 지구 상의 모든 나라. ③ 지구 전체(全體).

計	훈음	셈할 계	計算(계산) : 수량을 헤아림.
	간체자	计	計劃(계획) : 미리 꾀하여 작정함.
言부의 2획	` 亠 亠 言 言 言 言 計		家計(가계) : ① 집안 살림의 수입과 지출의 상태. ② 살림을 꾸려 나가는 방도나 형편. 살림살이.

古	훈음	옛 고	古今(고금) : 옛날과 지금. 또는 예로부터 지금까지.
	간체자	古	古語(고어) : 옛말. 옛 이야기.
口부의 2획	一 十 十 古 古		古跡(고적) : ① 남아 있는 옛적 물건이나 건물. ② 옛 물건이나 건물이 있던 자리. 옛 자취.

苦	훈음	괴로울 고	苦難(고난) : 괴로움과 어려움.
	간체자	苦	苦悶(고민) : 괴로워하고 속을 썩임.
艸부의 5획	艹 艹 艹 艹 苦 苦 苦		苦惱(고뇌) : ① 몸과 마음이 괴로움. ② 괴로워하고 번뇌(煩惱)함.

高 高부의 0획	훈음 높을 고 간체자 高 丶 一 亠 亠 向 高 高 高	高架(고가) : 높이 건너 걸침. 높은 선반이나 시렁. 高速(고속) : 속도가 빠름. 高貴(고귀) : 인품이나 지위가 높고 귀함. 값이 매우 　비쌈.
公 八부의 2획	훈음 공평할 공 간체자 公 丿 八 公 公	公告(공고) : 널리 세상에 알림. 公正(공정) : 공평하고 올바름. 公開(공개) : ① 여러 사람에게 널리 터놓음. ② 여러 　사람에게 개방(開放)함.
功 力부의 3획	훈음 공 공 간체자 功 一 丁 工 功 功	功勞(공로) : 일에 애쓴 공적. 功績(공적) : 쌓은 공로. 成功(성공) : ① 뜻한 것이 이루어짐. ② 목적을 이룸. 　③ 사회적 지위(地位)를 얻음.
共 八부의 4획	훈음 함께 공 간체자 共 一 十 廿 丑 共 共	共感(공감) : 남의 의견이나 주장에 공명함. 共用(공용) : 공동으로 사용함. 共同(공동) : ① 여러 사람이 일을 같이 함. ② 여러 　사람이 같은 자격으로 모이는 결합(結合).
果 木부의 4획	훈음 열매 과 간체자 果 丨 冂 冂 日 旦 甲 果 果	果實(과실) : 과일 나무에 열리는 열매. 果然(과연) : 참으로 그러함. 果敢(과감) : 결단성(決斷性) 있고 용감(勇敢)하게 　행동함.
科 禾부의 4획	훈음 과정 과 간체자 科 二 千 禾 禾 禾 禾 科 科	科擧(과거) : 옛날 관리 등용을 위해 시행하던 시험. 科目(과목) : 학문의 분야를 나눈 구분. 科學(과학) : 자연과학. 일정한 목적과 방법으로 그 　원리를 연구하여 하나의 체계를 세우는 학문.
光 儿부의 4획	훈음 빛 광 간체자 光 丨 丨 丬 业 尹 光	光景(광경) : 한눈에 보이는 경치. 光明(광명) : 밝고 환함. 밝은 빛. 榮光(영광) : 경쟁에서 이기거나, 남이 하지 못한 　어려운 일을 해냈을 때의 빛나는 영예(榮譽).
交 亠부의 4획	훈음 사귈 교 간체자 交 丶 一 亠 六 亦 交	交涉(교섭) : 일을 처리하기 위해 상대편에 절충함. 交友(교우) : 벗과 사귐. 또는 그 벗. 交替(교체) : 자리나 역할(役割) 따위를 다른 사람 　또는 다른 것과 바꿈.
球 玉부의 7획	훈음 공 구 간체자 球 丁 王 王 王 玗 玕 球 球 球	球技(구기) : 일정한 경기장에서 공으로 행하는 경기. 球形(구형) : 공같이 둥근 모양. 地球(지구) : ① 사람이 살고 있는 땅 덩이. ② 인류가 　살고 있는 천체(天體).
區 匸부의 9획	훈음 구역 구 간체자 区 一 丆 丆 冋 冋 品 品 區	區間(구간) : 일정한 지점 사이. 區域(구역) : 갈라 놓은 구역. 區別(구별) : ① 구역 별, 종류에 따라서 갈라 놓음. 　② 차별(差別)을 둠.

	훈음	고을 군	郡守(군수) : 한 군의 행정을 맡아 보는 최고 책임자.
郡	간체자	郡	郡民(군민) : 그 고을에 사는 사람들.
邑 부의 7획		ㄱ ㄱ ㄱ 尹 君 君 君 郡 郡	郡廳(군청) : 행정(行政) 구역의 한 가지인 군의 행정 사무를 맡아보는 관청.

	훈음	까가울 근	近郊(근교) : 도시에 가까운 주변.
近	간체자	近	近接(근접) : 가까이 접근함.
辶 부의 4획		ノ ノ ニ 斤 斤 沂 沂 近	近代(근대) : ① 중고(中古)와 현대(現代)의 사이. ② 얼마 지나가지 않은 가까운 시대. ③ 요즈음.

	훈음	뿌리 근	根本(근본) : 사물의 본바탕. 근원.
根	간체자	根	根絕(근절) : 다시 살아날 수 없게 뿌리채 끊어 없앰.
木 부의 6획		十 十 才 村 村 村 根 根 根	根據(근거) : ① 근본이 되는 토대. ② 의논, 의견에 그 근본이 되는 의거(依據).

	훈음	이제 금	今明間(금명간) : 오늘이나 내일 사이.
今	간체자	今	今時(금시) : 이제. 지금.
人 부의 2획		ノ 八 今 今	只今(지금) : ① 이제. ② 이 시간. ③ 곧.
			今般(금반) : 곧 돌아오거나 이제 막 지나간 차례.

	훈음	급할 급	急行(급행) : 빨리 감. 급행열차.
急	간체자	急	急進(급진) : 급히 진행함.
心 부의 5획		ノ ノ ク ク ⺕ 乌 乌 急 急	急騰(급등) : 물가(物價)나 시세(時勢) 따위가 갑자기 오름.

	훈음	차례 급	級友(급우) : 같은 학급에서 배우는 벗.
級	간체자	級	級長(급장) : 학급을 다스리는 학생.
糸 부의 4획		ㄴ ㄠ 幺 糸 糸 糼 糼 級 級	同級(동급) : ① 같은 등급. 동등(同等). ② 같은 계급. ③ 같은 학급. 한 반(班).

	훈음	많을 다	多量(다량) : 분량이 많음.
多	간체자	多	多忙(다망) : 매우 바쁨. 매우 분주함.
夕 부의 3획		ノ ク 夕 夕 多 多	多幸(다행) : ① 운수(運數)가 좋음. ② 일이 좋게 됨. ③ 뜻밖에 잘 됨.

	훈음	짧을 단	短期(단기) : 짧은 기간. 단 기간.
短	간체자	短	短文(단문) : 아는 것이 넉넉지 못함. 짧은 글.
矢 부의 7획		ノ ㄴ ㅌ 矢 知 知 短 短 短	短篇(단편) : ① 짧은 시문(詩文). ② 짤막하게 끝을 낸 글. ③ 또는 짤막한 영화.

	훈음	집 당	堂內(당내) : 동성 동본의 유복친. 팔촌 이내의 일가.
堂	간체자	堂	堂上(당상) : 마루 위. 대청 위.
土 부의 8획		ㆍ ㅣ ㅛ ㅛ 尚 尚 堂 堂	堂堂(당당) : ① 위엄이 있고 떳떳한 모양. ② 어언 번듯하게. ③ 당당히.

	훈음	대신할 대	代價(대가) : 물건을 산 대신의 값.
代	간체자	代	代書(대서) : 남을 대신해서 글씨를 씀.
人 부의 3획		ノ 亻 仁 代 代	代身(대신) : ① 남을 대리함. ② 새것으로나 다른 것으로 바꿈. ③ 어떠한 행위나 현상에 상응함.

待	훈음	기다릴 대	待望(대망) : 바라고 기다림.
	간체자	待	待遇(대우) : 예의를 갖추어 대함.
亻부의 6획		彳 彳 彳 彳 待 待 待 待	待接(대접) : ① 손님을 맞음. ② 음식을 차려서 손님을 대우(待遇)함. ③ 예를 차려 대우함, 시중.

對	훈음	마주할 대	對決(대결) : 두 사람이 맞서 우열 같은 것을 결정함.
	간체자	对	對談(대담) : 마주 대하여 이야기함.
寸부의 11획		丷 丷 业 业 业 业 對 對	對象(대상) : 사람이 어떤 행위를 할 때, 그 목적이 되는 사물(事物)이나 상대가 되는 사람.

度	훈음	법도 도	度量(도량) : 너그러운 마음과 깊은 생각.
	간체자	度	度外(도외) : 법도의 밖.
广부의 6획		丶 亠 广 广 庐 庐 度 度	態度(태도) : ① 속의 뜻이 드러나 보이는 겉모양. ② 몸을 가지는 모양. 스타일. 몸가짐.

圖	훈음	그림 도	圖書(도서) : 서적. 책.
	간체자	图	圖案(도안) : 그림으로 나타낸 의장. 디자인.
口부의 11획		冂 冂 門 門 圖 圖 圖 圖	圖形(도형) : 그림의 형상(形象). 입체나 면, 선, 점 등이 모여서 이루어진 것.

讀	훈음	읽을 독	讀本(독본) : 글을 읽어서 익히기 위한 책.
	간체자	读	讀書(독서) : 책을 읽음.
言부의 15획		三 言 計 詩 詩 讀 讀 讀	讀者(독자) : 책이나 신문, 잡지 따위의 출판물을 읽는 사람.

童	훈음	아이 동	童心(동심) : 어린 아이의 마음. 어린이처럼 순진함.
	간체자	童	童男(동남) : 사내아이. 동자.
立부의 7획		亠 亠 立 产 音 音 童 童	童話(동화) : 아동문학의 한 부문, 어린이를 상대로 동심을 기조(基調)로 하여 지은 이야기.

頭	훈음	머리 두	頭腦(두뇌) : 뇌. 사물을 판단하는 슬기.
	간체자	头	頭序(두서) : 머리가 되는 차례.
頁부의 7획		一 ㅁ 豆 豆 豆 頭 頭 頭	沒頭(몰두) : 다른 생각을 할 여유가 없이 어떤 일에 오로지 파묻힘.

等	훈음	등급 등	等級(등급) : 계급.
	간체자	等	等數(등수) : 차례를 매김.
竹부의 6획		丿 丿 ㅥㅥ ㅥㅥ 竺 竺 等 等	平等(평등) : ① 차별이 없이 동등한 등급. ② 치우침 없이 고르고 한결같음.

樂	훈음	즐거울 락, 풍류 악, 즐길 요	樂觀(낙관) : 즐겁게 봄. 즐겁게 놂.
	간체자	樂	樂士(악사) : 악기를 연주하는 사람.
木부의 11획		白 纩 纩 缴 樂 樂 樂 樂	樂山樂水(요산요수) : 산과 물을 즐김. 樂園(낙원) : 걱정이나 부족함이 없이 살 수 있는 곳.

例	훈음	법식 례	例文(예문) : 예로서 든 글.
	간체자	例	例事(예사) : 보통 있는 일.
人부의 6획		丿 亻 仏 仏 仍 例 例 例	例外(예외) : 일반적인 규정이나 정례에서 특수하게 벗어 나는 일.

禮	훈음 예절 례	禮法(예법) : 예의의 법칙. 예의나 몸가짐의 방식.
示부의 13획	간체자 礼	禮儀(예의) : 예절과 몸가짐의 태도.
	礻 礻 礻 神 禮 禮 禮 禮	禮節(예절) : ① 예의에 관한 질서나 절차. ② 예의와 절도(節度). ③ 예의범절(禮儀凡節).

路	훈음 길 로	路費(노비) : 여행에 드는 돈.
足부의 13획	간체자 路	路祭(노제) : 발인할 때, 문 앞에서 지내는 제사.
	𧾷 𧾷 𧾷 𧾷 𨂂 趵 路 路	隘路(애로) : ① 좁고 험한 길. ② 일의 진행을 막는 장애(障礙).

綠	훈음 푸를 록	綠色(녹색) : 청색과 황색의 중간색.
糸부의 8획	간체자 绿	綠化(녹화) : 산과 들에 초목을 심어 푸르게 함.
	糸 糸 紆 紆 紵 綧 綧 綠	綠茶(녹차) : 푸른빛이 그대로 나도록 말린 부드러운 찻잎, 또는 그것을 끓인 차(茶).

利	훈음 이로울 리	利己心(이기심) : 자기의 이익만을 생각하는 마음.
刀부의 5획	간체자 利	利得(이득) : 이익을 얻음.
	𠂉 𠂇 千 𥝌 禾 利 利	利用(이용) : ① 편리하게 씀. ② 자신을 위해 남이나 물품(物品)을 쓸모 있게 씀.

李	훈음 오얏나무 리	李花(이화) : 오얏꽃.
木부의 3획	간체자 李	桃李(도리) : 복숭아와 자두.
	一 十 才 木 李 李 李	行李(행리) : ① 군대의 전투, 또는 숙영에 필요한 물품을 실은 치중. ② 여행에 쓰는 물건이나 차림.

理	훈음 다스릴 리	理論(이론) : 관념적으로 짜인 논리.
玉부의 7획	간체자 理	理致(이치) : 사물에 대한 합리성.
	丅 丆 玑 玔 玾 珄 珄 理	理解(이해) : ① 사리(事理)를 분별하여 해석(解釋)함. ② 깨달아 알아들음.

明	훈음 밝을 명	明示(명시) : 분명히 가리킴.
日부의 4획	간체자 明	明暗(명암) : 밝음과 어두움.
	丨 𦅁 𦅂 日 𤰔 明 明 明	明朗(명랑) : ① 밝고 맑고 낙천적인 성미, 또는 모습. ② 유쾌하고 쾌활함.

目	훈음 눈 목	目錄(목록) : 책 내용의 조목을 순서적으로 적은 것.
目부의 0획	간체자 目	目標(목표) : 목적 삼은 곳.
	丨 冂 円 月 目	目的(목적) : ① 이루려 하는 일. ② 나아가려고 하는 방향(方向).

聞	훈음 들을 문	寡聞(과문) : 보고 들은 것이 적다.
耳부의 8획	간체자 闻	所聞(소문) : 사람들 입에 오르내리며 들리는 말.
	丨 冂 冂 門 門 門 聞 聞	風聞(풍문) : ① 바람결에 들리는 소문. ② 실상이 없이 떠도는 말. 풍설(風說).

米	훈음 쌀 미	米粉(미분) : 쌀가루.
米부의 0획	간체자 米	米飮(미음) : 환자가 먹는 묽은 쌀죽.
	丶 丶 丷 二 半 米 米	米穀(미곡) : ① 쌀. ② 쌀을 포함(包含)한 딴 종류의 곡식(穀食).

美	훈음	아름다울 미	美談(미담) : 칭찬할 만한 이야기. 갸륵한 이야기.

美
羊부의 3획
간체자 美
`、 ` ⺍ ⺍ 羊 兰 羊 美`

美談(미담) : 칭찬할 만한 이야기. 갸륵한 이야기.
美德(미덕) : 아름다운 덕.
美術(미술) : 공간 및 시각의 아름다움을 표현하는
　　예술(藝術). 회화, 조각, 건축, 공예 따위.

朴
木부의 2획
훈음 순박할 박
간체자 朴
`一 十 才 木 朴 朴`

素朴(소박) : 꾸밈이나 거짓없이 순수함.
淳朴(순박) : 순량하고 소박함.
儉朴(검박) : 검소(儉素)하고 수수함.
朴忠(박충) : 순박하고 충직(忠直)함.

反
又부의 2획
훈음 되돌릴 반
간체자 反
`一 厂 厈 反`

反擊(반격) : 쳐들어 오는 적군을 도리어 공격함.
反共(반공) : 공산주의에 반대함.
反撥(반발) : ① 되받아서 퉁김. ② 반항하여 받아
　　들이지 아니함. ③ 떨어진 시세가 갑자기 오름.

半
十부의 3획
훈음 절반 반
간체자 半
`丷 丷 ⺍ 丷 半`

半徑(반경) : 반지름. 직경의 절반.
半額(반액) : 절반 값.
折半(절반) : 하나를 둘로 똑같이 나눔. 일반(一半).
　　또는, 그 반(半).

班
玉부의 6획
훈음 나눌 반
간체자 班
`一 T F 王 王 玎 班 班`

班白(반백) : 백발이 반쯤 섞임.
班長(반장) : 그 반의 지휘자. 책임자.
首班(수반) : ① 반열(班列) 가운데에서 수위(首位).
　　② 행정부(行政府)의 우두머리.

發
癶부의 7획
훈음 필 발
간체자 发
`フ ⺈ ⺈ 癶 癶 發 發 發`

發射(발사) : 활을 쏨. 총을 쏨.
發表(발표) : 세상에 널리 알림.
發展(발전) : ① 한 상태로부터 더 잘 되고 좋아지는
상태로 일이 옮아가는 과정. ② 널리 뻗어 나감.

放
攵부의 4획
훈음 놓을 방
간체자 放
`、 ㇐ 亠 方 方 扩 扩 放`

放浪(방랑) : 떠돌아 다님.
放心(방심) : 정신을 집중하지 않음.
放送(방송) : 라디오나 텔레비전을 통해 보도, 음악,
　　연예 등을 내어 보내어 널리 듣게 함.

番
田부의 7획
훈음 차례 번
간체자 番
`丿 ㇒ 亠 丷 釆 番 番 番`

番地(번지) : 번호를 붙여 나눈 땅.
番號(번호) : 차례를 나타내는 호수.
輪番(윤번) : ① 돌려가며 차례로 번듦. ② 돌아가는
　　차례(次例).

別
刀부의 5획
훈음 다를 별
간체자 别
`、 口 口 另 另 別 別`

別離(별리) : 헤어져 떠나감. 이별.
別食(별식) : 색다른 음식.
　別途(별도) : ① 딴 방면이나 방도. 딴 용도(用途).
　　② 한 종파(宗派)에만 통하는 교리(敎理).

病
疒부의 5획
훈음 병들 병
간체자 病
`亠 广 疒 疒 疒 病 病 病`

病菌(병균) : 병의 원인이 되는 세균.
病院(병원) : 병을 치료하는 기관.
痼疾病(고질병) : ① 오래도록 낳지 않아서 고치기
　　어려운 병. ② 오래돼 바로잡기 어려운 나쁜 버릇.

服 月부의 4획	훈음 복종할,옷 복 간체자 服 ） 刀 月 月 月 肝 服 服	服從(복종) : 남의 명령 등에 따름. 衣服(의복) : 옷. 克服(극복) : ① 곤란을 이겨 마음대로 함. ② 싸움에 이겨 적을 복종시킴.
本 木부의 1획	훈음 근본 본 간체자 本 一 十 才 木 本	本能(본능) : 선천적으로 타고난 성질. 根本(근본) : 사물의 밑바탕. 本質(본질) : 사물이나 현상(現象)에 내재(內在)하는 근본적인 성질, 본바탕.
部 邑부의 8획	훈음 거느릴 부 간체자 部 ' ' ㅗ 뉸 音 音 哿 部	部類(부류) : 종류에 따라 나눈 갈래. 部署(부서) : 근무상 나뉜 부분. 주어진 일, 일자리. 部隊(부대) : ① 어떤 일을 위해 똑같은 특징을 갖고 한데 모인 사람들의 집단. ② 군대(軍隊)의 조직.
分 刀부의 2획	훈음 나눌 분 간체자 分 ノ 八 今 分	分家(분가) : 큰집에서 나와 딴 살림을 차림. 分擔(분담) : 갈라서 맡음. 分離(분리) : ① 서로 떨어지거나 떨어지게 하는 것. ② 갈라서 떼어 놓음.
死 歹부의 2획	훈음 죽을 사 간체자 死 一 厂 歹 歹 死 死	死亡(사망) : 죽음. 없어짐. 死守(사수) : 목숨을 걸고 지킴. 死藏(사장) : 사물을 유용한 곳에 활용하지 않고 넣어 둠. 묵혀 둠.
社 示부의 3획	훈음 모일 사 간체자 社 ' 一 亍 亍 禾 祀 社 社	社交(사교) : 여러 사람이 모여 서로 교제함. 社屋(사옥) : 회사의 건물. 社說(사설) : 신문이나 잡지 등에서 그 사(社)의 주장 (主張)으로서의 논설(論說).
使 人부의 6획	훈음 부릴 사 간체자 使 ノ イ イ 仁 仃 佢 佢 使	使用(사용) : 물건을 쓰거나 사람을 부림. 使臣(사신) : 임금의 명을 받아 외국에 가는 신하. 使命(사명) : ① 사자(使者)로서 받은 명령(命令). ② 맡겨진 임무(任務). 맡은 일.
書 日부의 6획	훈음 글 서 간체자 书 フ ㄱ 尹 尹 ㅌ 丰 聿 書 書	書架(서가) : 책을 얹는 선반. 문서나 서적 놓는 시렁. 書道(서도) : 글씨 쓰는 방법을 배움. 書類(서류) : ① 글자로 기록한 문서. ② 기록, 사무에 관한 문건(文件)이나 문서(文書)의 총칭.
石 石부의 0획	훈음 돌 석 간체자 石 一 丆 丆 石 石	石橋(석교) : 돌다리. 石綿(석면) : 부드러운 전기나 열의 부동체 광물. 石炭(석탄) : 오랜 옛날의 식물질(植物質)이 땅 속에 묻혀 쌓여 점차 분해, 탄화(炭化)된 고체 연료.
席 巾부의 7획	훈음 자리 석 간체자 席 ' 亠 广 广 庐 庐 席 席	末席(말석) : 맨 끝의 자리. 座席(좌석) : 앉아 있는 자리. 首席(수석) : ① 맨 윗자리. ② 시험 등에서 순위가 첫째인 상태(狀態).

線	훈음	줄 선	線路(선로) : 가늘고 긴 길. 기차, 전차의 궤도.

線 糸부의 9획
훈음 : 줄 선
간체자 : 线
幺 糸 紀 約 約 絈 緽 線
- 線路(선로) : 가늘고 긴 길. 기차, 전차의 궤도.
- 曲線(곡선) : 부드럽게 구부러진 선.
- 直線(직선) : ① 곧은 줄. ② 두 점 사이를 가장 짧은 거리로 연결한 선. 한 방향으로 나아감. 곧은금.

雪 雨부의 3획
훈음 : 눈 설
간체자 : 雪
一 二 雨 雪 雪 雪 雪 雪
- 雪景(설경) : 눈 내린 경치.
- 雪辱(설욕) : 부끄러움을 씻음.
- 雪糖(설탕) : 맛이 달고 물에 잘 녹는 무색(無色)의 결정(結晶). 사탕. 사탕가루.

成 戈부의 3획
훈음 : 이룰 성
간체자 : 成
丿 厂 厅 成 成 成
- 成果(성과) : 일의 끝에 이뤄진 결과.
- 成立(성립) : 사물이 이루어짐.
- 成功(성공) : ① 뜻한 것이 이루어짐. ② 목적을 이룸. ③ 사회적 지위(地位)를 얻음.

省 目부의 4획
훈음 : 살필 성, 덜 생
간체자 : 省
丿 丬 小 少 少 省 省 省
- 省墓(성묘) : 조상의 산소를 찾아가 살펴 돌봄.
- 省略(생략) : 덜어서 줄임.
- 省墓(성묘) : 조상의 산소(山所)에서 인사를 드리고 산소를 살피는 일.

消 水부의 7획
훈음 : 사라질 소
간체자 : 消
氵 氵 氵 氵 氵 消 消 消
- 消息(소식) : 기별이나 알림, 상황과 동정을 알리는 보도.
- 消滅(소멸) : 사라져 없어짐.
- 消毒(소독) : 병균을 죽이거나 힘을 못 쓰게 하는 일.

速 辶부의 7획
훈음 : 빠를 속
간체자 : 速
一 一 冂 申 束 束 速 速
- 速決(속결) : 빨리 끝을 맺음. 얼른 결단함.
- 速行(속행) : 빨리 감. 빨리 행함.
- 速度(속도) : ① 움직이는 사물의 빠르기, 빠른 정도. ② 물체의 운동을 나타내는 양.

孫 子부의 7획
훈음 : 손자 손
간체자 : 孙
了 子 孑 孖 孫 孫 孫 孫
- 孫女(손녀) : 아들의 딸.
- 孫子(손자) : 아들의 아들.
- 孫兒(손아) : 아들의 아들.
- 世孫(세손) : 임금의 맏손자, 왕세손(王世孫).

樹 木부의 12획
훈음 : 나무 수
간체자 : 树
十 木 杧 桔 桔 桔 樹 樹
- 樹林(수림) : 나무가 우거진 숲.
- 樹立(수립) : 국가, 제도 등을 이룩해 세움.
- 樹木(수목) : 살아 있는 나무.
- 植樹(식수) : 나무를 심음.

術 行부의 5획
훈음 : 재주 술
간체자 : 术
丿 彳 彳 竹 秫 秫 術 術
- 術語(술어) : 학술상 특히 한정된 의미로 쓰는 낱말.
- 術策(술책) : 모략. 계략.
- 技術(기술) : ① 만들거나 짓거나 하는 재주, 또는 솜씨. ② 사물을 잘 다루거나 부리는 꾀.

習 羽부의 5획
훈음 : 익힐 습
간체자 : 习
丁 羽 羽 羽 羽 羽 習 習 習
- 習得(습득) : 배워 터득함.
- 習性(습성) : 버릇이 된 성질.
- 習慣(습관) : ① 여러 번 되풀이하여 저절로 익고 굳은 행동. ② 치우쳐서 고치기 어렵게 된 성질.

勝 力부의 10획	훈음 이길 승	勝利(승리) : 다투거나 싸움에서 이김.
	간체자 胜	勝算(승산) : 이길 가망성.
	丿 月 肝 胖 胖 胖 勝 勝	勝敗(승패) : 이김과 짐.
		勝負(승부) : 이김과 짐.

始 女부의 5획	훈음 처음 시	始終(시종) : 처음과 끝.
	간체자 始	始動(시동) : 움직이기 시작함.
	ㄑ 乆 女 女 女 始 始 始	始祖(시조) : ① 한 족속(族屬)의 맨 우두머리 조상.
		② 어떤 학문, 기술 등의 길을 처음 연 사람.

式 弋부의 3획	훈음 법 식	式場(식장) : 의식을 거행하는 장소.
	간체자 式	書式(서식) : 증서, 원서 등을 쓰는 법식.
	一 二 干 干 式 式	形式(형식) : ① 겉으로 드러나는 격식. ② 내용을
		담고 있는 바탕이 되는 틀.

身 身부의 0획	훈음 몸 신	身上(신상) : 일신에 관한 일.
	간체자 身	身元(신원) : 출생, 신분, 직업 따위의 일체.
	′ ′ ′ 竹 竹 自 身 身	身世(신세) : ① 일신 상의 처지와 형편. ② 남에게
		도움을 받거나 괴로움을 끼치는 일.

信 人부의 7획	훈음 믿을 신	信賴(신뢰) : 신용하여 믿고 의지함.
	간체자 信	信徒(신도) : 종교를 믿는 사람들.
	′ ′ ′ 信 信 信 信 信	信仰(신앙) : ① 믿고 받드는 일. ② 종교 생활에서의
		의식적인 측면(側面).

神 示부의 5획	훈음 귀신 신	神童(신동) : 재주와 지혜가 남달리 뛰어난 아이.
	간체자 神	神靈(신령) : 죽은 사람의 혼.
	二 千 示 和 神 神 神 神	神話(신화) : 예로부터 사람들 사이에서 말로 전해
		오는 신을 중심으로 한 이야기.

新 斤부의 9획	훈음 새 신	新刊(신간) : 책을 새로 펴냄.
	간체자 新	新鮮(신선) : 새롭고 산뜻함.
	亠 立 立 辛 亲 新 新 新	新鮮(신선) : ① 새롭고 산뜻함. ② 채소나 생선(生鮮)
		따위가 싱싱함.

失 大부의 2획	훈음 잃을 실	失禮(실례) : 예의를 잃음.
	간체자 失	失明(실명) : 눈을 잃음. 장님이 됨.
	′ 亠 二 失 失	失踪(실종) : 소재(所在)나 행방, 생사(生死) 여부를
		알 수 없게 됨.

愛 心부의 9획	훈음 사랑 애	愛讀(애독) : 즐겨서 읽음.
	간체자 愛	愛情(애정) : 사랑하는 마음.
	爫 爫 磤 愛 愛 愛 愛	友愛(우애) : ① 형제(兄弟) 사이의 정애(情愛). ② 벗
		사이의 정분(情分).

夜 夕부의 5획	훈음 밤 야	夜間(야간) : 밤 사이. 밤 동안.
	간체자 夜	夜食(야식) : 밤의 음식을 먹음. 또는 그 음식. 밤참.
	亠 广 广 疒 夜 夜 夜	夜景(야경) : 밤의 경치(景致).
		日夜(일야) : 밤과 낮. 밤낮.

野	훈음	들 야	野史(야사) : 민간에서 사사로이 지은 역사.
里부의 4획	간체자	野	野性(야성) : 교양이 없는 거친 성질.

丶 冂 日 甲 里 里 野 野 野

野生(야생) : ① 산이나 들에 저절로 생겨나서 자람.
　② '자기(自己)'의 낮춤말.

弱	훈음	약할 약	弱小(약소) : 약하고 작음.
弓부의 7획	간체자	弱	弱者(약자) : 세력이 약한 사람.

フ ゔ 弓 豸 豸 弜 弱 弱

弱勢(약세) : ① 약한 세력이나 기세. ② 물가나 시세
　따위가 떨어지고 있는 상태.

藥	훈음	약 약	藥局(약국) : 약을 조제하는 곳.
艸부의 15획	간체자	药	藥水(약수) : 약효가 있는 물.

丶 丷 艹 丗 苷 筎 蕐 藥

藥品(약품) : ① 약재를 물품으로 보고(報告)하는 말.
　② 약(藥)의 품질. ③ 약(藥).

洋	훈음	바다 양	洋服(양복) : 서양식 의복의 총칭.
水부의 6획	간체자	洋	洋食(양식) : 서양식의 음식.

丶 冫 氵 汋 汁 泮 洋 洋

洋藥(양약) : ① 서양(西洋)의 의술로 만든 약(藥).
　② 서양에서 만든 약.

陽	훈음	볕 양	陽地(양지) : 볕이 바로 드는 땅.
阜부의 9획	간체자	阳	陽春(양춘) : 따뜻한 봄.

阝 阝 阝 阝 阳 陽 陽 陽

斜陽(사양) : ① 해질 무렵에 비스듬히 비치는 해,
　또는 햇볕. ② 왕성하지 못하고 차츰 쇠퇴함.

言	훈음	말씀 언	言渡(언도) : 재판의 결과를 말로 내리는 선언. 선고.
言부의 0획	간체자	言	言辯(언변) : 말 솜씨. 말 재주.

丶 一 亠 亖 言 言 言

言辭(언사) : 사람의 생각, 느낌을 입으로 나타내는
　소리, 또는 그 행위나 내용.

業	훈음	업 업	業務(업무) : 직업상 맡아서 하는 일.
木부의 9획	간체자	业	業積(업적) : 일의 성적.

丨 丷 丱 丗 丗 丵 業 業

業界(업계) : 같은 산업이나 상업에 종사(從事)하는
　사람들의 사회.

永	훈음	길 영	永生(영생) : 영원 무궁한 생명.
水부의 1획	간체자	永	永遠(영원) : 세월이 끝없이 오램.

丶 汀 永 永 永

永久(영구) : ① 끝없이 오램. ② 시간이 무한하게
　계속되는 일. ③ 길고 오램.

英	훈음	꽃부리 영	英才(영재) : 탁월한 재주. 또 그런 사람.
艸부의 5획	간체자	英	英特(영특) : 영명스럽고 뛰어남.

丶 丷 艹 艹 苩 英 英

英敏(영민) : 재지(才智), 감각, 행동 등이 날카롭고
　민첩(敏捷)함.

溫	훈음	따뜻할 온	溫度(온도) : 뜨겁고 차가운 정도.
水부의 10획	간체자	溫	溫突(온돌) : 구들.

氵 汀 沪 汩 泗 溫 溫 溫

溫和(온화) : ① 날씨가 맑고 따뜻하며, 바람이 매우
　부드러움. ② 성질이 온순하고 인자(仁慈)함.

用	훈음	쓸 용	用途(용도) : 쓰는 길. 쓰는 곳.
用부의 0획	간체자	用	用務(용무) : 볼 일. 필요한 임무.
		丿 冂 月 用	利用(이용) : ① 편리하게 씀. ② 자신을 위해 남이나 물품을 쓸모 있게 씀.

勇	훈음	날랠 용	勇氣(용기) : 용맹스러운 기운.
力부의 7획	간체자	勇	勇猛(용맹) : 날쌔고 사나움.
		フ マ マ 丙 甬 甬 勇 勇	蠻勇(만용) : ① 주책없이 날뛰는 용맹. ② 사리를 분간(分揀)하지 않고 함부로 날뛰는 용기.

運	훈음	움직일 운	運搬(운반) : 물건 또는 사람을 옮겨 나름.
辶부의 9획	간체자	运	運送(운송) : 물건을 운반해 보냄.
		冖 冂 官 官 軍 軍 運 運	運行(운행) : ① 차량(車輛) 등이 정해진 노선에 따라 운전하여 나감. ② 천체가 그 궤도를 따라 운동함.

園	훈음	동산 원	庭園(정원) : 집안의 뜰.
口부의 10획	간체자	园	園藝(원예) : 채소, 과목, 화초를 심어 가꾸는 일.
		丨 冂 丗 周 周 園 園 園	公園(공원) : 여러 사람들의 보건이나 휴양, 유락을 위하여 베풀어 놓은 큰 정원. 동산, 유원지 등.

遠	훈음	멀 원	遠近(원근) : 먼 것과 가까운 것.
辶부의 10획	간체자	远	遠洋(원양) : 멀리 있는 바다.
		土 吉 専 幸 幸 袁 遠 遠	永遠(영원) : ① 길고 오랜 세월. ② 앞으로 오래도록 변함없이 계속됨. ③ 어떤 상태가 끝없이 이어짐.

由	훈음	까닭 유	由來(유래) : 사물의 내력.
田부의 0획	간체자	由	由緒(유서) : 사물이 예부터 전해 오는 까닭과 내력.
		丨 冂 市 由 由	緣由(연유) : ① 말미암아 옴. 까닭. ② 어떤 의사 표시를 하게 되는 동기(動機).

油	훈음	기름 유	油畵(유화) : 기름기 있는 물감으로 그린 서양식 그림.
水부의 5획	간체자	油	廢油(폐유) : 찌꺼기가 된 기름.
		丶 丶 氵 汀 河 油 油 油	油田(유전) : ① 석유가 생산(生産)되는 지역. ② 석유 광산이 있는 지역(地域).

銀	훈음	은 은	銀杯(은배) : 은으로 만든 술잔.
金부의 6획	간체자	银	銀行(은행) : 출입금이나 예금 등을 취급하는 곳.
		ㅅ 乍 牟 金 釒 釒 鈤 銀	銀婚式(은혼식) : 결혼 25주년(週年)의 기념식 또는 잔치.

音	훈음	소리 음	音讀(음독) : 한자의 음으로 읽음.
音부의 0획	간체자	音	音色(음색) : 발음체의 종류를 구별할 만한 소리의 성질.
		ㅗ 立 立 音 音 音	音響(음향) : 공기의 진동으로 나는 소리의 총칭.

飮	훈음	마실 음	飮食(음식) : 먹고 마심. 또는 그 물건.
食부의 4획	간체자	飮	飮料(음료) : 마실 만한 물건.
		ㅅ 台 亼 食 食 飮 飮 飮	素飮食(소음식) : 고기붙이가 아닌 채소류(菜蔬類)로 차린 음식.

44

衣 衣부의 0획	훈음 옷 의 간체자 衣 ` 亠 亣 亣 衣 衣	衣類(의류) : 옷 종류의 총칭. 衣服(의복) : 옷. 의상. 衣食住(의식주) : 인간 생활의 3대 요소인 옷과 음식, 그리고 집.
意 心부의 9획	훈음 뜻 의 간체자 意 一 亠 亠 立 音 音 音 意 意	意氣(의기) : 의지와 용기. 意識(의식) : 깨어 있을 때 사물을 깨닫는 마음의 작용. 意味(의미) : ① 말이나 글이 지니는 뜻. 또 그 의도, 동기, 이유 따위. ② 행위나 사물의 중요성, 효력.
醫 酉부의 11획	훈음 의원 의 간체자 医 丆 医 医 医 医 殴 殹 醫 醫 醫	醫科(의과) : 대학의 한 분과. 醫療(의료) : 병을 고침. 醫師(의사) : 병을 진찰하고 치료하는 사람. 의술과 약으로 병을 고치는 것을 업으로 삼는 사람.
者 老부의 5획	훈음 사람 자 간체자 者 十 土 耂 尹 者 者 者 者	記者(기자) : 신문, 잡지 등의 기사를 집필하는 사람. 作者(작자) : 소작인. 저작자. 當事者(당사자) : ① 그 일에 직접 관계가 있는 사람. ② 어떤 법률 행위에 직접 관여(關與)하는 사람.
作 人부의 5획	훈음 지을 작 간체자 作 丿 亻 仁 亻 作 作 作	作家(작가) : 문예 작품의 저술자. 作業(작업) : 일함. 하는 일. 作用(작용) : ① 움직이게 되는 힘. ② 한 힘에 다른 힘이 미치어 영향이 일어나는 일.
昨 日부의 5획	훈음 어제 작 간체자 昨 冂 冂 日 日 旷 旷 昨 昨	昨年(작년) : 지난 해. 昨月(작월) : 지난 달. 昨日(작일) : 어제. 오늘의 바로 하루 전날. 昨週(작주) : 지난주. 이 주의 바로 앞의 주.
章 立부의 6획	훈음 글 장 간체자 章 一 亠 产 产 产 音 音 章 章	文章(문장) : 한 줄거리의 생각을 글자로 기록한 것. 肩章(견장) : 어깨에 붙인 계급장. 勳章(훈장) : 나라에 훈공(勳功)이 있는 이에게 내려 주는 휘장(徽章).
才 手부의 0획	훈음 재주 재 간체자 才 一 十 才	才能(재능) : 재주와 능력. 才談(재담) : 익살맞고 재치있게 하는 재미있는 말. 才氣(재기) : 재치가 있어 훌륭히 일을 해 내는 정신 능력.
在 土부의 3획	훈음 있을 재 간체자 在 一 ナ 才 右 在 在	在京(재경) : 서울에 머물러 있음. 在籍(재적) : 어떤 단체나 합의체에 적을 두고 있음. 在來(재래) : 전(前)부터 있어 내려옴. 在位(재위) : ① 임금의 자리에 있음. ② 또 그 동안.
戰 戈부의 12획	훈음 싸울 전 간체자 战 吅 門 昍 單 單 戰 戰 戰	戰時(전시) : 전쟁하고 있는 때. 戰鬪(전투) : 싸움. 전쟁. 戰慄(전율) : 몹시 두렵거나 큰 감동을 느끼거나 하여 몸이 벌벌 떨리는 것.

定	훈음	정할 정	定價(정가) : 값을 정함. 또는 그 값.
	간체자	定	定規(정규) : 일정한 규칙.
宀부의 5획			決定(결정) : ① 마지막으로 작정하거나 일의 매듭을 지음. ② 법원에서 행하는 판결 및 명령 외의 판결.

` ` ` 宀 宀 宇 宇 定 定

庭	훈음	뜰 정	家庭(가정) : 가족과 함께 사는 집.
	간체자	庭	庭園(정원) : 집 안의 뜰
广부의 7획			家庭教師(가정교사) : 남의 집에서 보수를 받고 그 집의 자녀(子女)를 가르치는 사람.

` ` ` 广 庄 庄 庭 庭

第	훈음	차례 제	第三者(제삼자) : 당사자 외의 사람.
	간체자	第	第一(제일) : 처음. 맨 먼저.
竹부의 5획			及第(급제) : ① 과거(科擧)에 합격함. ② 시험이나 검사(檢査)에 합격함.

` ` ` 竹 竺 筃 筲 第 第

題	훈음	제목 제	題目(제목) : 책이나 작품의 이름.
	간체자	題	題材(제재) : 문예 작품의 재료와 제목.
頁부의 9획			課題(과제) : ① 부과된 제목이나 문제. ② 주어진 문제나 임무(任務).

` 口 日 早 是 是 題 題 題

朝	훈음	아침 조	朝刊(조간) : 아침에 돌리는 신문.
	간체자	朝	朝飯(조반) : 아침 밥.
月부의 8획			朝廷(조정) : 나라의 정치(政治)를 의논, 집행(執行) 하던 곳.

` ` 十 古 吉 直 卓 朝 朝

族	훈음	겨레 족	族譜(족보) : 한 족속의 세계를 적은 책.
	간체자	族	族閥(족벌) : 큰 세력을 가진 문벌의 일족.
方부의 7획			民族(민족) : 인종적, 지역적인 기원(起原)이 같고, 문화적 전통과 역사적 운명을 같이 하는 집단.

` ` 方 方 扩 扩 扩 族 族

注	훈음	물댈 주	注力(주력) : 힘을 있는 대로 들임.
	간체자	注	注文(주문) : 물건을 미리 맞춤.
水부의 5획			注目(주목) : ① 어떤 사물을 주의해서 봄. ② 시선을 모아서 봄.

` ` ` 氵 氵 汫 汁 注 注

晝	훈음	낮 주	晝間(주간) : 낮 동안.
	간체자	昼	晝夜(주야) : 밤과 낮.
日부의 7획			晝行性(주행성) : (동물 같은 것이) 밤에는 숨어 있다 낮에 활동(活動)하는 성질(性質).

` ヲ ヨ 聿 書 書 書 書

集	훈음	모을 집	集結(집결) : 한곳으로 모이거나 모음. 결집.
	간체자	集	集散(집산) : 모음과 흩어짐.
隹부의 4획			集團(집단) : ① 모여서 이룬 떼. ② 개인이 모여 이룬 단체(團體).

` ノ イ 仁 产 什 隹 隼 集

窓	훈음	창문 창	窓門(창문) : 채광, 통풍을 위해 벽에 만들어 놓은 문.
	간체자	窓	車窓(차창) : 차에 달린 창문.
穴부의 6획			同窓(동창) : ① 동창생. ② 같은 학교에서 공부를 한 관계(關係).

` ` 广 宀 宛 灾 灾 窓 窓

清 水부의 8획	훈음 맑을 청 간체자 清 氵 氵 氵 汁 汁 淯 清 清 清	清算(청산) : 말끔하게 셈을 정리함. 清掃(청소) : 깨끗이 소제(掃除)함. 清貧(청빈) : ① 청백하여 가난함. ② 성품(性品)이 　　　　　　깨끗하여 가난함.
體 骨부의 13획	훈음 몸 체 간체자 体 冎 冎 骨 骨 骨 骨 骨 體 體	體軀(체구) : 몸. 신체. 몸뚱이. 體能(체능) : 어떤 일을 감당할 만한 몸의 능력. 都大體(도대체) : '대체'의 뜻을 더 넓게 강조하여서 　　　　　　쓰는 말. 대관절. 도무지.
親 見부의 9획	훈음 친할 친 간체자 亲 亠 亠 立 辛 亲 初 親 親	親睦(친목) : 서로 친해 뜻이 맞음. 親愛(친애) : 서로 사이가 친밀함. 親戚(친척) : ① 친척과 외척. ② 성이 다른 가까운 　　　　　　척분. 고종(姑從), 외종(外從), 이종(姨從) 따위.
太 大부의 1획	훈음 클 태 간체자 太 一 ナ 大 太	太古(태고) : 아주 오랜 옛날. 太平(태평) : 세상이 잘 다스려짐. 太初(태초) : 천지(天地)가 개벽한 맨 처음. 우주의 　　　　　　시초(始初).
通 辶부의 7획	훈음 통할 통 간체자 通 マ マ ア 甬 甬 涌 通 通	通過(통과) : 통과하여 지나감. 패스. 通念(통념) : 일반 사회에 널리 통하는 개념. 通商(통상) : 다른 나라와 교통(交通)하여 서로 상업을 　　　　　　영위(營爲)함.
特 牛부의 6획	훈음 특별할 특 간체자 特 ノ ロ 牛 牛 牛 牛 特 特 特	特命(특명) : 특별한 명령. 特使(특사) : 특별 임무를 띠고 파견하는 사절. 特別(특별) : ① 보통(普通)과 다름. ② 보통보다 훨씬 　　　　　　뛰어남.
表 衣부의 3획	훈음 겉 표 간체자 表 一 十 十 キ 主 声 未 未 表	票記(표기) : 거죽에 표시하여 기록함. 또 그런 기록. 票面(표면) : 거죽으로 드러난 면. 表示(표시) : ① 겉으로 드러내 보임. ② 남들이 알게 　　　　　　하느라고 겉으로 드러내어 발표함.
風 風부의 0획	훈음 바람 풍 간체자 风 丿 几 凡 凤 风 風 風 風	風霜(풍상) : 바람과 서리. 세상살이의 어려움과 고생. 風速(풍속) : 바람이 지나가는 속도. 風景(풍경) : ① 어떤 상황이나 형편, 분위기 가운데 　　　　　　있는 어느 곳의 모습. ② 풍경화의 준말.
合 口부의 3획	훈음 합할 합 간체자 合 ノ 人 合 合 合 合	合計(합계) : 합하여 계산함. 合同(합동) : 한데 합함. 合倂(합병) : 둘 이상의 국가나 기관 등 사물을 하나로 　　　　　　합침.
行 行부의 0획	훈음 다닐 행 간체자 行 ノ ノ ノ 彳 行 行	行動(행동) : 몸짓. 동작. 태도. 行進(행진) : 줄을 지어 나아감. 旅行(여행) : ① 자기의 거주지를 떠나 객지(客地)에 　　　　　　나다니는 일. ② 다른 나라나 고장에 가는 일.

幸 干부의 5획	훈음 다행 행 간체자 幸	幸福(행복) : ① 복된 좋은 운수(運數). ② 생활의 　만족과 삶의 보람을 느끼는 흐뭇한 상태. 不幸(불행) : ① 행복하지 못함. 박복(薄福). ② 일이 　순조(順調)롭지 못하게 가탈이 많음.

幸運(행운) : 좋은 운수.
不幸(불행) : 행복하지

一 十 土 击 击 击 击 幸

向 口부의 3획	훈음 향할 향 간체자 向	向方(향방) : 향하는 곳. 向學(향학) : 배움을 지향함. 向後(향후) : ① 뒤미처(그 뒤에 곧 잇따라) 오는 때나 　자리. ② 이 다음.

丿 ㄱ 冂 向 向 向

現 玉부의 7획	훈음 나타날 현 간체자 現	現實(현실) : 현재 사실로 존재하고 있는 일이나 상태. 現夢(현몽) : 죽은 사람 혹은 신령이 꿈에 나타남. 現象(현상) : ① 눈 앞에 나타나 보이는 사물의 형상. 　② 본질이나 본체의 바깥으로 나타나는 상(象).

T 王 珇 珇 珇 珇 現 現

形 彡부의 4획	훈음 얼굴 형 간체자 形	形象(형상) : 물체의 형태. 형편. 形式(형식) : 겉모양. 외형. 격식이나 절차. 形便(형편) : ① 어떤 일이 되어 가는 모양이나 경로나 　결과. ② 살림살이의 형세. ③ 어떠한 셈평.

一 二 干 开 开 形 形

號 虍부의 7획	훈음 부르짖을 호 간체자 号	號哭(호곡) : 소리를 내어 슬피 욺. 號令(호령) : 지휘하는 명령. 番號(번호) : ① 차례를 나타내는 홋수. ② 순번의 　수를 외치는 일, 또는 그 구령.

丶 口 号 號 號 號 號 號

和 口부의 5획	훈음 화할 화 간체자 和	和樂(화락) : 사이 좋게 즐김. 和睦(화목) : 서로 뜻이 맞고 정다움. 緩和(완화) : 급박(急迫)하거나 긴장(緊張)된 상태를 　느슨하게 함.

丿 二 千 禾 禾 和 和 和

畫 田부의 7획	훈음 그림 화 간체자 畫	畫家(화가) : 그림 그리는 일을 전문으로 하는 사람. 名畫(명화) : 이름난 그림. 아주 잘 그린 그림. 繪畫(회화) : 여러 가지 선이나 색채를 써서 평면 상에 　형상(形像)을 그려 내는 조형 미술.

フ ㅋ 聿 聿 書 畫 畫 畫

黃 黃부의 0획	훈음 누를 황 간체자 黃	黃菊(황국) : 누른 국화. 黃金(황금) : 금. 돈. 黃昏(황혼) : ① 해가 져서 어둑어둑할 무렵. ② 쇠퇴 　(衰退)하여 종말(終末)에 이른 때.

一 丨丨 芌 芌 苗 苗 黃

會 曰부의 9획	훈음 모일 회 간체자 会	會期(회기) : 회의하는 시기. 개최하는 동안. 會談(회담) : 한곳에 모여 이야기함. 會議(회의) : ① 여럿이 모여 의논하는 모임. ② 여럿이 　모여 평의(評議)하는 기관(機關).

人 人 今 合 命 會 會 會

訓 言부의 3획	훈음 가르칠 훈 간체자 训	訓戒(훈계) : 가르쳐 훈계함. 타이름. 訓令(훈령) : 위에서 아래 관아에 훈시하는 명령. 訓鍊(훈련) : 무예(武藝)나 기술(技術) 등을 실지로 　활용할 수 있도록 되풀이하여 연습하는 일.

一 言 言 言 言 言 訓 訓

5급 한자

可	훈음	옳을 가	可望(가망) : 이루어질 희망. 가능성 있는 희망.
口부의 2획	간체자	可	可否(가부) : 옳은가 그른가의 여부.
		一 ㄱ ㄲ ㅁ 可	可能(가능) : ① 할 수 있음. ② 될 수 있음. ③ 사유 상 모순이 없음.

加	훈음	더할 가	加減(가감) : 더함과 뺌.
力부의 3획	간체자	加	加勢(가세) : 힘을 보태거나 거듦.
		ㄱ ㄱ 力 加 加	加工(가공) : ① 천연물이나 덜 된 물건에 인공을 더함. ② 남의 동산(動産)을 새 물건으로 만드는 일.

價	훈음	값 가	價格(가격) : 화폐로서 나타낸 상품의 교환 가치.
人부의 13획	간체자	价	價值(가치) : 사물의 유용성. 중요성의 정도.
		亻 伫 價 價 價 價 價 價	代價(대가) : ① 값. 물건을 산 대신의 값. ② 어떤 일을 하기 위해 생기는 희생(犧牲).

改	훈음	고칠 개	改良(개량) : 좋게 고침.
攵부의 3획	간체자	改	改善(개선) : 잘못된 점을 고쳐 좋게 함.
		ㄱ ㄱ ㄹ ㄹ ㄹ 改 改	改編(개편) : ① 단체의 조직 따위를 고치어 편성함. ② 책 따위를 다시 고치어 엮음.

客	훈음	손님 객	客說(객설) : 쓸데없이 객쩍은 말.
宀부의 6획	간체자	客	客地(객지) : 자기(自己) 집을 멀리 떠나 있는 곳.
		丶 宀 宀 灾 灾 客 客	客席(객석) : 연극, 영화, 운동경기 등에서 관객이 앉는 자리.

去	훈음	갈 거	去來(거래) : 가고 오는 것의 영리를 위한 매매 행위.
厶부의 3획	간체자	去	過去(과거) : 이미 지나간 때.
		一 十 土 去 去	去就(거취) : ① 물러감과 나아감. ② 직장 따위에서 일진 상의 진퇴(進退).

擧	훈음	들 거	擧皆(거개) : 거의 다. 모두.
臼부의 11획	간체자	擧	擧動(거동) : 하는 짓이나 태도. 몸가짐. 행동거지.
		ㅌ ㅌ 臼 臼 舁 與 與 擧	擧論(거론) : 어떤 사항(事項)을 내놓아 논제(論題)로 삼음.

件	훈음	사건 건	件數(건수) : 사건의 여러 가지 수.
人부의 4획	간체자	件	事件(사건) : 관심을 가질 만한 일.
		丿 亻 亻 仁 仨 件	案件(안건) : 토의하거나 연구하려고 글로 적어 놓은 거리.

建	훈음	세울 건	建國(건국) : 한 나라를 세움.
廴부의 6획	간체자	建	建設(건설) : 새로 만들어 세움.
		ㄱ ㅋ ㅋ 킐 聿 津 建 建	建物(건물) : ① 사람의 손으로 건조한 집 따위. ② 땅 위에 세운 집 따위.

健	훈음	굳셀 건	健康(건강) : 몸의 상태가 순조로움. 병이 없음.
人부의 9획	간체자	健	健全(건전) : 튼튼하고 온전함.
		亻 亻 仁 仨 仨 侓 健 健	健兒(건아) : ① 씩씩한 사나이. ② 혈기(血氣) 왕성한 남자.

| 格 木부의 6획 | 훈음 격식 격 / 간체자 格 十 十 朹 朹 枚 格 格 格 | 格式(격식) : 격에 어울리는 법식.
格言(격언) : 사리에 맞아 교훈이 될 만한 짧은 말.
品格(품격) : ① 물건의 좋고 나쁨의 정도(程度).
　② 품위(品位). 기품(氣品). |

| 見 見부의 0획 | 훈음 볼 견 / 간체자 见 丨 冂 冃 月 目 貝 見 | 見聞(견문) : 보고 들음. 또는 그 지식. 문견.
見學(견학) : 실제로 보고 배움.
見解(견해) : ① 보고서 깨달아 앎. ② 자기의 보는
　바. ③ 자기 의견(意見)으로서의 해석(解釋). |

| 決 水부의 4획 | 훈음 결단할 결 / 간체자 決 丶 冫 氵 沪 沪 決 決 | 決死(결사) : 죽기를 각오함.
決意(결의) : 뜻을 정함.
決定(결정) : ① 마지막으로 작정함, 일의 매듭을 지음.
　② 법원에서 내린 판결 및 명령 이외의 판결. |

| 結 糸부의 6획 | 훈음 맺을 결 / 간체자 结 乚 幺 糸 糾 紆 結 結 結 | 結果(결과) : 열매를 맺음. 원인에 의해 이뤄진 결말.
結婚(결혼) : 부부 관계를 맺음.
結局(결국) : ① 일의 끝장, 혹은 일의 귀결되는 마당.
　② 끝장에 이르러서. |

| 景 日부의 8획 | 훈음 풍경 경 / 간체자 景 丨 冂 日 旦 몯 景 景 景 景 | 景觀(경관) : 경치. 특이한 풍경을 가진 일정한 지역.
景致(경치) : 자연의 아름다운 모습.
風景(풍경) : ① 어떠한 상황이나 형편, 분위기 중에
　있는 어느 곳의 모습. ② 풍경화(風景畵)의 준말. |

| 敬 攵부의 9획 | 훈음 공경할 경 / 간체자 敬 丶 艹 丱 丱 苟 苟 敬 敬 敬 | 敬老(경로) : 노인을 공경함.
敬愛(경애) : 존경하며 귀애함.
敬虔(경건) : 초월적이거나 위대한 대상 앞에서 받드는
　마음으로 삼가고 조심하는 상태. |

| 輕 車부의 7획 | 훈음 가벼울 경 / 간체자 轻 冂 日 旦 車 車 軒 輕 輕 輕 | 輕重(경중) : 가벼움과 무거움.
輕快(경쾌) : 가뜬하고 상쾌함.
輕視(경시) : 가볍게 봄. 가볍게 여김. 깔봄.
輕薄(경박) : 언행(言行)이 경솔하고 천박함. |

| 競 立부의 15획 | 훈음 다툴 경 / 간체자 竞 丶 亠 产 音 音 竟 竸 竸 競 | 競技(경기) : 기술이나 능력을 겨룸. 운동경기의 약칭.
競爭(경쟁) : 서로 우위에 서려고 다툼.
競選(경선) : 복수(複數)의 후보(候補)들이 경쟁하는
　선거(選擧). |

| 考 老부의 2획 | 훈음 생각할 고 / 간체자 考 一 十 土 耂 考 考 | 考古(고고) : 옛것을 상고함.
考慮(고려) : 생각하여 헤아림.
考査(고사) : ① 자세히 생각하고 살펴 조사(調査)함.
　② 시험(試驗). |

| 告 口부의 4획 | 훈음 알릴 고 / 간체자 告 丶 ノ 匸 牛 牛 告 告 | 告白(고백) : 숨김없이 솔직하게 말함.
警告(경고) : 주의하라고 경계하여 타이름.
宣告(선고) : ① 선언하여 널리 알림. ② 소송법 상
　공판정(公判廷)에서 재판장이 판결(判決)을 알림. |

	훈음	굳을 고	固守(고수) : 굳게 지킴.
固	간체자	固	固有(고유) : 본디부터 가지고 있음.

固
口부의 5획
丨 冂 冂 四 円 閂 周 固 固

固守(고수) : 굳게 지킴.
固有(고유) : 본디부터 가지고 있음.
固體(고체) : 일정한 모양과 부피를 가진 물체. 나무, 돌, 쇠, 얼음 따위.

曲
日부의 2획

훈음	굽을 곡
간체자	曲

丨 冂 冂 由 曲 曲

曲調(곡조) : 가사나 음악 등의 가락.
曲解(곡해) : 사실과 어긋나게 잘못 이해됨.
婉曲(완곡) : ① 말과 행동을 빙둘러서 함. ② 말씨가 노골적(露骨的)이 아님.

過
辶부의 9획

훈음	지날 과
간체자	过

冂 冎 咼 咼 冎 咼 渦 過 過

過失(과실) : 실수. 잘못.
過程(과정) : 일이 되어가는 경로.
過剩(과잉) : 예정한 수량이나 필요한 수량보다 많음. '지나침'으로 순화.

課
言부의 8획

훈음	매길 과
간체자	课

亠 亠 言 訂 訶 評 評 課 課

課稅(과세) : 세금을 매김. 또는 그 세금.
課業(과업) : 일을 부과함. 또 부과된 일이나 학업.
課題(과제) : ① 부과된 제목이나 문제. ② 주어진 문제나 임무(任務).

關
門부의 11획

훈음	빗장 관
간체자	关

冂 冂 冂 門 門 閂 閍 關 關

關係(관계) : 두 가지 이상이 서로 관련이 있음.
關心(관심) : 어떤 것에 끌리는 마음.
關聯(관련) : ① 어떤 일과 다른 일 사이에 인과적인 관계(關係)가 있음. ② 연관(聯關).

觀
見부의 18획

훈음	볼 관
간체자	观

丶 亠 艹 苪 苪 萑 雚 觀 觀

觀客(관객) : 구경하는 사람. 관람객.
觀望(관망) : 멀리 바라봄.
觀光(관광) : 다른 지방이나 나라의 명승, 고적, 풍속 등을 돌아다니며 구경하는 것.

廣
广부의 12획

훈음	넓을 광
간체자	广

亠 广 产 产 庐 庐 庸 廣

廣告(광고) : 널리 알림.
廣場(광장) : 너른 마당. 너른 빈 터.
廣範圍(광범위) : 넓은 범위(範圍).
廣域(광역) : ① 넓은 구역. ② 넓은 지역.

橋
木부의 12획

훈음	다리 교
간체자	桥

十 十 木 朾 桥 柘 梧 橋 橋

橋脚(교각) : 다리의 몸체를 받치는 기둥.
陸橋(육교) : 육상이나 계곡 등을 건너는 다리.
橋梁(교량) : 강이나 시내 등을 사람이나 차량이 건널 수 있게 만든, 비교적 큰 규모(規模)의 다리.

具
八부의 6획

훈음	갖출 구
간체자	具

丨 冂 冂 月 目 且 具 具

具備(구비) : 빠진 것 없이 고루 갖춤.
具色(구색) : 여러 가지 물건을 고루 갖춤.
具現(구현) : ① 구체적으로 나타냄. ② 실제(實際)로 나타내거나 나타난 그것.

救
攴부의 7획

훈음	구원할 구
간체자	救

十 寸 才 求 求 求 救 救 救

救國(구국) : 나라를 위기에서 건짐.
救命(구명) : 당장의 위급을 구함.
救恤(구휼) : 빈민(貧民)이나 이재민(罹災民) 등에게 금품(金品)을 주어 구조(救助)함.

舊		
臼부의 12획		

훈음) 옛 구

간체자) 旧

丶 冂 艹 艹 萑 萑 舊 舊

舊面(구면) : 안 지 오래된 얼굴.
舊式(구식) : 옛 양식이나 방식.
親舊(친구) : ① 오래 두고 가깝게 사귄 벗. ② 나이가
 비슷하거나 아래 사람을 낮추거나 가깝게 이르는 말.

局
尸부의 4획

훈음) 부분 국

간체자) 局

丆 コ 尸 弓 局 局 局

局所(국소) : 전체 가운데 일부분.
局地(국지) : 한정된 한 구역의 땅.
局面(국면) : ① 일이 되어 나가는 상태, 또는 장면.
 ② 승패를 겨루기 위한 바둑, 장기판의 형세.

貴
貝부의 5획

훈음) 귀할 귀

간체자) 貴

丆 口 中 虫 聿 貴 貴 貴

貴賓(귀빈) : 신분이 높은 손님.
貴重(귀중) : 매우 소중함.
貴中(귀중) : 편지나 물품을 받는 단체(團體)의 이름
 밑에 쓰는 말.

規
見부의 4획

훈음) 법 규

간체자) 規

二 丰 夫 却 却 規 規 規

規格(규격) : 일정한 표준.
規模(규모) : 본보기가 되는 제도, 규범. 물건의 크기.
規制(규제) : ① 규정에 따른 통제(統制). ② 법이나
 규정으로 제한하거나 금하는 것.

給
糸부의 6획

훈음) 줄 급

간체자) 给

幺 幺 糸 糹 紒 給 給 給

給料(급료) : 일급, 월급 따위 봉급.
給食(급식) : 학교나 공장 등에서 식사를 제공해 줌.
給與(급여) : ① 급료. 특히 관공서나 회사 같은 곳에서
 근무자에게 주는 급료나 수당.

己
己부의 0획

훈음) 자기 기

간체자) 己

フ コ 己

己身(기신) : 자기 몸. 자기 자신.
自己(자기) : 그 사람 자신.
利己心(이기심) : 자기 이익만을 꾀하고 남을 돌보지
 아니하는 마음.

技
手부의 4획

훈음) 재주 기

간체자) 技

一 十 扌 扩 扷 抆 技

技能(기능) : 손재주. 재능. 기술상의 재능.
技藝(기예) : 기술상의 재주. 예능.
技巧(기교) : ① 솜씨가 아주 묘함. ② 문예, 미술에
 있어 제작, 표현 상의 수단(手段)이나 수완(手腕).

汽
水부의 4획

훈음) 김 기

간체자) 汽

丶 冫 氵 汀 汽 汽

汽笛(기적) : 증기의 힘으로 울리는 고동.
汽車(기차) : 증기의 힘으로 궤도 위를 달리는 차.
汽力發電(기력발전) : 화력으로 증기(蒸氣) 터빈을
 돌려 전기를 생산(生産)하는 일.

基
土부의 8획

훈음) 터 기

간체자) 基

一 十 廿 甘 其 其 基 基

基本(기본) : 사물의 기초와 근본.
基礎(기초) : 건물의 주춧돌.
基地(기지) : ① 군대의 보급(補給)이나 수송(輸送),
 통신, 항공(航空) 등의 기점이 되는 곳. ② 터전.

期
月부의 8획

훈음) 기약할 기

간체자) 期

一 十 廿 甘 其 其 期 期

期待(기대) : 믿고 기다림. 바라고 기다림.
期限(기한) : 미리 정한 시기.
期間(기간) : 어느 일정한 시기(時期)에서 어떤 다른
 일정한 시기까지의 사이.

吉	훈음	길할 길	吉運(길운) : 매우 길한 운수.
口부의 3획	간체자	吉	吉凶(길흉) : 좋은 일과 언짢은 일. 행복과 재앙.
	一 十 吉 吉 吉 吉		吉兆(길조) : ① 좋은 일이 있을 징조(徵兆). ② 상서(祥瑞)로운 조짐(兆朕).

念廬(염려) : 마음을 놓지 못함. 걱정하는 마음.
念願(염원) : 생각하고 바람.
執念(집념) : ① 마음에 새겨서 움직이지 않는 일념. ② 마음에 생긴 생각을 고집(固執)함.

念 훈음 생각할 념
간체자 念
心부의 4획
丿 人 ㅅ 今 今 念 念 念

能力(능력) : 할 수 있는 힘.
能辯(능변) : 말솜씨가 능란함. 또는 그 말.
性能(성능) : 어떤 물건이 지니는 성질과 능력, 또는 기능(技能).

能 훈음 능할 능
간체자 能
肉부의 6획
ㅅ ㅅ 台 台 育 能 能 能

團束(단속) : 잡도리를 단단히 함.
團員(단원) : 어떤 단체의 구성원.
團地(단지) : 주택이나 공장 등이 집단을 이루고 있는 일정(一定) 구역(區域).

團 훈음 둥글 단
간체자 团
口부의 11획
冂 冂 同 同 庫 團 團 團

壇上(단상) : 교단이나 강단 등의 단 위.
壇享(단향) : 단에서 지내는 제사를 일컬음.
教壇(교단) : ① 교실에서 교사(教師)가 강의하는 단. ② 교육계(教育界).

壇 훈음 제터 단
간체자 坛
土부의 13획
土 圹 圹 圹 壇 壇 壇 壇

談笑(담소) : 이야기와 웃음.
談合(담합) : 서로 의논하여 의견을 일치시킴.
談話(담화) : 이야기. 한 단체나 또는 한 개인이 그의 의견이나 태도를 분명히 하기 위하여 하는 말.

談 훈음 말씀 담
간체자 谈
言부의 8획
二 三 言 言 言 談 談 談

當選(당선) : 선거에서 뽑힘.
當直(당직) : 근무 중에 숙직, 일직 등의 차례가 됨.
當場(당장) : 지금 바로 이 자리, 또 닥쳐 있는 현재. ③ 지금 바로 이 자리에서. ④ 당장에.

當 훈음 마땅할 당
간체자 当
田부의 8획
丨 丷 屵 常 常 常 當 當

德分(덕분) : 남에게 어질고 고마운 짓을 베푸는 일.
德性(덕성) : 어질고 너그러운 성질.
德目(덕목) : 충(忠), 효(孝), 인(仁), 의(義) 등 덕을 분류하는 명목(名目).

德 훈음 덕 덕
간체자 德
彳부의 12획
彳 彳 𢓜 徝 德 德 德 德

到達(도달) : 목적한 곳에 다다름.
到來(도래) : 이르러서 옴. 닥쳐 옴.
到處(도처) : ① 가는 곳. ② 이르는 곳. ③ 여러 곳. ④ 방방곡곡. ⑤ 가는 곳마다. ⑥ 이르는 곳마다.

到 훈음 이를 도
간체자 到
刀부의 6획
一 工 工 互 至 至 到 到

島民(도민) : 섬에서 사는 사람.
島嶼(도서) : 크고 작은 섬들.
半島(반도) : 한 쪽만 대륙(大陸)에 연결(連結)되고 삼면이 바다에 둘러싸인 육지(陸地).

島 훈음 섬 도
간체자 岛
山부의 7획
丿 冂 户 白 自 鳥 島 島 島

都 邑부의 9획	훈음 도읍 도 간체자 都 亠 土 耂 耂 者 者 都 都	都心(도심) : 도회의 중심지. 都邑(도읍) : 서울. 首都圈(수도권) : 수도(首都)를 중심으로 이루어지는 　　　대도시권.
獨 犬부의 13획	훈음 홀로 독 간체자 独 犭 犭 狆 狆 狆 猵 猵 獨	獨立(독립) : 혼자의 힘으로 섬. 獨房(독방) : 혼자서 거처하는 방. 獨特(독특) : 다른 것과 비교할 수 없을 만큼 특별하게 　　　다름.
落 艸부의 9획	훈음 떨어질 락 간체자 落 艹 艹 艻 茫 莎 茨 落 落	落望(낙망) : 희망이 없어짐. 落傷(낙상) : 넘어지거나 떨어져 다침. 落選(낙선) : ① 선거에서 떨어짐. ② 심사(審査)나 　　　선발(選拔)에서 떨어짐.
朗 月부의 7획	훈음 밝을 랑 간체자 朗 丶 冖 ㄱ 尸 良 良 朗 朗	朗讀(낭독) : 소리내어 읽음. 맑은 소리로 명확히 읽음. 朗誦(낭송) : 소리를 높여 글을 외움. 明朗(명랑) : ① 밝고 맑고 낙천적인 성미(性味). 또는 　　　모습. ② 유쾌(愉快)하고 쾌활(快活)함.
冷 冫부의 5획	훈음 찰 랭 간체자 冷 丶 冫 冫 冷 冷 冷 冷	冷待(냉대) : 쌀쌀하게 대접함. 冷冷(냉랭) : 서늘하거나 태도가 쌀쌀한 상태. 冷酷(냉혹) : ① 인정이 없고 혹독함. ② 박정하고 　　　가혹함.
良 艮부의 1획	훈음 어질 량 간체자 良 丶 冖 ㄱ ㅋ 自 良 良	良順(양순) : 성격과 태도가 어질고 순함. 良書(양서) : 좋은 책. 훌륭한 책. 良好(양호) : 성적(成績)이나 성질(性質), 품질(品質) 　　　따위가 질적인 면에서 대단히 좋음.
量 里부의 5획	훈음 헤아릴 량 간체자 量 冂 日 旦 昺 昌 景 量 量 量	數量(수량) : 수효와 분량. 計量(계량) : 분량이나 무게 따위를 잼. 力量(역량) : 힘. 능력(能力). 어떤 일을 감당하는데 　　　해낼 수 있는 힘.
旅 方부의 6획	훈음 나그네 려 간체자 旅 亠 亠 方 扩 圹 斿 旅 旅	旅客(여객) : 여행하는 손님. 나그네. 旅館(여관) : 나그네가 묵는 곳. 旅行(여행) : ① 자기의 거주지를 떠나 객지(客地)에 　　　나다니는 일. ② 다른 고장이나 나라에 가는 일.
歷 止부의 12획	훈음 지낼 력 간체자 历 一 厂 厈 厓 麻 麻 歷 歷	歷史(역사) : 인류 사회의 변천과 흥망의 과정. 歷程(역정) : 거치어 밟아 온 과정. 歷任(역임) : 거듭하면서 여러 직위(職位)를 차례로 　　　지냄.
練 糸부의 9획	훈음 익힐 련 간체자 练 幺 糸 紅 紅 紳 紳 練 練	訓練(훈련) : 가르쳐서 어떤 일을 익히도록 함. 練習(연습) : 자꾸 되풀이하여 익힘. 練修(연수) : ① 몸과 마음을 닦아서 익힘. ② 일정한 　　　동안 배운 것을 실제(實際)로 익힘.

55

令	훈음	하여금 령	令息(영식) : 남의 아들에 대한 경칭.
人부의 3획	간체자	令	令愛(영애) : 남의 딸에 대한 경칭.
		ノ 人 ㅅ 今 令	假令(가령) : 어떤 일을 가정(假定)하고 말할 때 쓰는 말, 예를 들면, 이를테면.

領	훈음	거느릴 령	領導(영도) : 거느려 이끎. 앞장서서 지도함.
頁부의 5획	간체자	领	領土(영토) : 한 나라의 통치권 지역.
		ㅅ ㅅ 令 矢 領 領 領 領	要領(요령) : ① 사물의 요긴(要緊)하고 으뜸이 되는 줄거리. ② 미립. ③ 적당히 꾀를 부려 하려는 짓.

勞	훈음	일할 로	勞苦(노고) : 괴롭게 애씀.
力부의 10획	간체자	劳	勞力(노력) : 힘을 씀.
		` `` ` `` ` ` ` ` ` ` ` ` ` 炊 炊 勞 勞	功勞(공로) : 어떤 목적(目的)을 이루는 데에 힘을 쓴 노력(努力)이나 수고.

料	훈음	헤아릴 료	料金(요금) : 수수료로 주는 돈.
斗부의 6획	간체자	料	料理(요리) : 처리함. 음식을 조리함. 또는 그 음식.
		` ` ` ㅓ 米 米 米 料料	資料(자료) : 무엇을 하기 위한 재료. 특히 연구나 조사 등의 바탕이 되는 재료(材料).

流	훈음	흐를 류	流覽(유람) : 전체를 죽 돌아보는 것.
水부의 7획	간체자	流	流浪(유랑) : 떠돌아 다님.
		氵 氵 浐 浐 浐 浐 流 流	流出(유출) : ① 밖으로 흘러 나가거나 나오는 것. ② (중요한 것이) 밖으로 나가 버리는 것.

類	훈음	무리 류	類例(유례) : 같거나 비슷한 예.
頁부의 10획	간체자	类	類似(유사) : 서로가 비슷함.
		` ㅓ 米 米 类 类 類 類	類型(유형) : 공통의 성질이나 특징이 있는 것끼리 묶은 하나의 틀.

陸	훈음	뭍 륙	陸軍(육군) : 육상의 전투를 맡은 군대.
阝부의 8획	간체자	陆	陸路(육로) : 육상의 길. 언덕길.
		阝 阝 阝 阡 陸 陸 陸 陸	陸地(육지) : 물에 덮이지 않은 지구(地球) 표면.
			內陸(내륙) : 바다에서 멀리 떨어진 육지.

馬	훈음	말 마	馬賊(마적) : 지난날 말을 타고 다니던 도적.
馬부의 0획	간체자	马	馬車(마차) : 말이 끄는 수레.
		ㅣ 厂 厂 厓 馬 馬 馬 馬	出馬(출마) : ① 말을 타고서 나감. ② 선거(選擧)에 입후보(立候補)함.

末	훈음	끝 말	末期(말기) : 끝나는 시기. 말세.
木부의 1획	간체자	末	末端(말단) : 맨 끄트머리.
		一 二 二 才 末 末	末葉(말엽) : 어떤 시대(時代)나 세기(世紀)를 셋으로 나누었을 때 맨 끝 무렵.

亡	훈음	망할 망	亡失(망실) : 없어짐. 잃어버림.
亠부의 1획	간체자	亡	亡身(망신) : 자기의 지위, 명예, 체면을 망침.
		` ㅗ 亡	亡命(망명) : 자기 나라의 정치적 탄압 따위를 피하여 남의 나라로 몸을 옮김.

望 月부의 7획	(훈음) 바랄 망 (간체자) 望 亠 亡 切 彻 钽 望 望 望	望臺(망대) : 먼 곳을 바라보기 위해 만든 높은 건물. 望鄕(망향) : 고향을 그림. 望遠鏡(망원경) : 렌즈를 써서 먼 곳에 있는 물체를 똑똑히 보기 위한 기구(器具).
買 貝부의 5획	(훈음) 살 매 (간체자) 买 冂 四 四 严 胃 胃 買 買	買賣(매매) : 사고 팖. 買食(매식) : 음식을 사서 먹음. 買收(매수) : ① 물건을 사들임. ② 금품 따위로 남을 꾀어 제편으로 끌어들임.
賣 貝부의 8획	(훈음) 팔 매 (간체자) 卖 十 士 吉 声 壺 壺 膏 賣	賣渡(매도) : 팔아 넘김. 賣盡(매진) : 물건이 전부 팔림. 街頭販賣(가두판매) : 상품(商品)을 거리에 벌여 놓고 팔거나 거리를 다니면서 파는 일.
無 火부의 8획	(훈음) 없을 무 (간체자) 无 丿 亠 仁 年 無 無 無 無	無能(무능) : 재주가 없음. 쓸모 없음. 無形(무형) : 형상이나 형체가 없음. 無條件(무조건) : 어떤 일을 하는 데 있어서 아무런 조건(條件)이 없음.
倍 人부의 8획	(훈음) 갑절 배 (간체자) 倍 亻 亻 仁 侊 位 位 倍 倍	倍達(배달) : 상고시대의 우리나라의 이름. 倍量(배량) : 갑절되는 양. 倍加(배가) : 갑절로 늘거나 늘림. 倍前(배전) : 앞서보다 갑절.
法 水부의 5획	(훈음) 법 법 (간체자) 法 丶 氵 氵 汁 汁 法 法	法官(법관) : 재판관. 사법관. 法案(법안) : 법률의 원안. 法規(법규) : 법률(法律) 상의 규정. 성문화(成文化)된 법률, 규칙, 명령을 통틀어 말함.
變 言부의 16획	(훈음) 변할 변 (간체자) 变 言 綛 綛 綛 綝 綟 變 變	變更(변경) : 바꾸어 고침. 變動(변동) : 상태가 움직여 변함. 變貌(변모) : 달라진 모양(模樣)이나 모습. 모양이나 모습이 달라짐 .
兵 八부의 5획	(훈음) 군사 병 (간체자) 兵 丿 亻 午 午 斤 乒 兵	兵器(병기) : 전쟁에서 쓰는 모든 기구의 총칭. 兵士(병사) : 군사. 사병. 兵役(병역) : 백성이 의무로 군적에 편입(編入)되어 군무(軍務)에 종사(從事)하는 일.
福 示부의 9획	(훈음) 복 복 (간체자) 福 千 示 礻 礻 祁 福 福 福	福券(복권) : 추첨을 해서 큰 배당을 받게 되는 채권. 幸福(행복) : 흐뭇하도록 만족하여 불만이 없음. 冥福(명복) : ① 죽은 뒤 저승에서 받는 복. ② 죽은 사람의 행복을 위하여 불사(佛事)를 하는 일.
奉 大부의 5획	(훈음) 받들 봉 (간체자) 奉 一 二 三 幸 丰 表 孝 奉	奉養(봉양) : 받들어 모심. 奉職(봉직) : 공무에 종사함. 奉仕(봉사) : ① 남을 위해 일함. ② 남을 위해 노력함. ③ 국가와 사회를 위해 헌신적으로 일함.

57

比	훈음	견줄 비	比較(비교) : 서로 견주어 봄. 比丘尼(비구니) : 출가하여 불문에 들어간 여승. 比率(비율) : 일정한 양이나 수에 대한 다른 양이나 수의 비(比).
比부의 0획	간체자	比	
		一 匕 ㇏ 比	

費	훈음	쓸 비	費用(비용) : 쓰이는 돈. 드는 돈. 浪費(낭비) : 헛되이 함부로 씀. 費用(비용) : ① 물건을 사거나 어떤 일을 하는 데 드는 돈. 비발.
貝부의 5획	간체자	费	
		一 弓 弓 弗 弗 弗 費 費	

鼻	훈음	코 비	鼻腔(비강) : 콧속. 콧구멍. 鼻炎(비염) : 콧속에 나는 염증. 鼻笑(비소) : 코웃음. 코로 소리를 내거나 코끝으로 가볍게 웃는 비난조의 웃음.
鼻부의 0획	간체자	鼻	
		冂 自 鳥 帛 畠 畠 鼻 鼻	

氷	훈음	얼음 빙	氷雪(빙설) : 얼음과 눈. 氷板(빙판) : 얼음바닥. 얼음이 덮인 길바닥. 氷山(빙산) : 한대지방의 빙하에서 떨어져 나와 바다 위에 떠있는 큰 얼음 덩어리.
水부의 1획	간체자	氷	
		丨 刁 刁 氷 氷	

士	훈음	선비 사	士官(사관) : 병사를 지휘하는 무관. 장교의 존칭. 士兵(사병) : 병사. 人士(인사) : 교육(教育)이나 사회적인 지위(地位)가 있는 사람.
士부의 0획	간체자	士	
		一 十 士	

仕	훈음	벼슬할 사	仕官(사관) : 관리가 되어 종사함. 出仕(출사) : 벼슬을 하여 관직(官職)에 나아감. 奉仕(봉사) : 남을 위해 노력과 힘을 다하여 친절히 보살핌.
人부의 3획	간체자	仕	
		丿 亻 亻 什 仕	

史	훈음	역사 사	史料(사료) : 역사 연구의 자료. 史實(사실) : 역사상 실제로 있던 일. 史觀(사관) : 역사적인 현상을 전적으로 파악하여서 이것을 해석(解釋)하는 입장(立場).
口부의 2획	간체자	史	
		丨 口 口 史 史	

査	훈음	조사할 사	査定(사정) : 조사하여 결정함. 査察(사찰) : 조사하여 살핌. 考査(고사) : ① 자세하게 생각하고 살펴서 조사함. ② 시험(試驗).
木부의 5획	간체자	査	
		一 十 木 木 杏 杳 査 査	

思	훈음	생각할 사	思念(사념) : 마음 속으로 생각함. 깊은 생각. 思想(사상) : 생각이나 의견. 思慕(사모) : ① 정(情)을 들이고 애틋하게 생각하며 그리워함. ② 남을 우러러 받들고 마음으로 따름.
心부의 5획	간체자	思	
		丨 口 曰 田 田 思 思 思	

寫	훈음	베낄 사	寫本(사본) : 옮기어 베낌. 또 베낀 책이나 서류. 寫眞(사진) : 카메라로 물체의 형상을 찍음. 寫生(사생) : 실물(實物), 실경(實景)을 있는 그대로 본떠 그리는 일.
宀부의 12획	간체자	写	
		宀 宀 宁 宵 宵 宮 寫 寫	

産	훈음	낳을 산	産卵(산란) : 알을 낳음. 産母(산모) : 해산한 어미. 産物(산물) : ① 일정한 곳에서 생산되어 나오는 물건. ② 어떤 것에 의하여 생겨나는 사물. 산출물.
生부의 6획	간체자	産 亠 产 产 产 产 产 産 産	

相	훈음	서로 상	相談(상담) : 어떤 일에 대해 묻고 의논함. 相面(상면) : 처음으로 서로 만나서 알게 됨. 相當(상당) : ① 일정한 액수나 수치 따위에 해당함. ② 대단한 정도에 가까움. ③ 적지 않은 정도.
目부의 4획	간체자	相 一 十 才 木 朾 机 相 相	

商	훈음	장사 상	商街(상가) : 상점이 많이 모인 곳. 商業(상업) : 장사하는 영업. 商品(상품) : 장사하는 물품. 매매(賣買)의 목적물인 재화(財貨).
口부의 8획	간체자	商 丶 亠 产 产 商 商 商 商	

賞	훈음	상줄 상	賞金(상금) : 상으로 주는 돈. 賞狀(상장) : 상으로 주는 증서. 懸賞(현상) : 어떤 목적을 위해 상금을 걸고 찾거나 모집(募集)함.
貝부의 8획	간체자	賞 丶 丷 尚 尚 尚 尚 賞 賞	

序	훈음	차례 서	序論(서론) : 머리말의 논설. 序列(서열) : 차례로 늘어섬. 序詩(서시) : ① 책의 첫머리에 서문 대신으로 써 놓은 시(詩). ② 서문 비슷하게 첫머리에 쓴 시(詩).
广부의 4획	간체자	序 丶 亠 广 广 庁 序 序	

仙	훈음	신선 선	仙境(선경) : 신선이 있는 곳. 神仙(신선) : 선도를 닦아 도통한 사람. 仙人(선인) : ① 신선. ② 세속을 떠나 외도(外道)의 수행자로서 산 속에서 도를 닦은 현자(賢者).
人부의 3획	간체자	仙 丿 亻 仏 仙 仙	

船	훈음	배 선	船員(선원) : 선박 승무원. 船室(선실) : 선객이 쓰도록 된 배 속의 방. 船舶(선박) : 배를 전문 용어로서 이르는 말. 특히 상당히 큰 규모(規模)로 만들어진 배를 가리킴.
舟부의 5획	간체자	船 丿 月 舟 舟 舡 舩 船 船	

善	훈음	착할 선	善導(선도) : 올바른 길로 인도함. 善惡(선악) : 착함과 악함. 善政(선정) : ① 백성을 잘 다스림. ② 바르고 착하게 다스리는 정치(政治).
口부의 9획	간체자	善 丷 羊 羊 羊 善 盖 善 善	

選	훈음	가릴 선	選拔(선발) : 여럿 중에 뽑아서 추려냄. 選定(선정) : 골라서 정함. 選手(선수) : 운동(運動)이나 기술(技術)에서 대표로 뽑힌 사람.
辶부의 12획	간체자	选 コ ㇆ 吅 㗊 巽 巽 選 選	

鮮	훈음	고울,생선 선	鮮明(선명) : 흐리멍덩한 점이 없이 분명함. 生鮮(생선) : 말리거나 절이지 않은 물고기. 新鮮(신선) : ① 새롭고 산뜻함. ② 채소, 생선 따위가 싱싱함.
魚부의 6획	간체자	鮮 ク 凡 凤 鱼 魚 魚 鮮 鮮	

說 言부의 7획	(훈음) 말씀 설	說得(설득) : 여러 가지로 설명하여 납득시킴.
	(간체자) 说	說明(설명) : 풀이하여 밝힘.
	` ` ` ` ` ` ` `	演說(연설) : 여러 사람 앞에서 체계(體系)를 세워 자기의 주의(主義), 주장(主張)을 말함.

`說` 言부의 7획 — **훈음**: 말씀 설 — **간체자**: 说
획순: 言 言 言 訓 說 說 說 說

說得(설득) : 여러 가지로 설명하여 납득시킴.
說明(설명) : 풀이하여 밝힘.
演說(연설) : 여러 사람 앞에서 체계(體系)를 세워 자기의 주의(主義), 주장(主張)을 말함.

`性` 心부의 5획 — **훈음**: 성품 성 — **간체자**: 性
획순: 忄 忄 忄 忄 忄 性 性

性格(성격) : 각 개인이 특별히 갖고 있는 감정.
性品(성품) : 성질과 품격. 성질과 됨됨이.
性質(성질) : ① 사람이나 동물이 본디부터 가지고 있는 마음의 바탕. ② 다른 것과 구별되는 특성.

`洗` 水부의 6획 — **훈음**: 씻을 세 — **간체자**: 洗
획순: 氵 氵 氵 汁 汔 泄 洗 洗

洗鍊(세련) : 서툴거나 어색한 데가 없음.
洗濯(세탁) : 더러운 옷이나 피륙 따위를 씻는 일.
洗面(세면) : 얼굴을 씻음.
洗滌(세척) : 깨끗이 씻음.

`歲` 止부의 9획 — **훈음**: 해 세 — **간체자**: 岁
획순: 止 止 广 产 产 歲 歲 歲

歲暮(세모) : 세밑. 연말.
歲拜(세배) : 그믐이나 정초에 어른에게 하는 인사.
歲月(세월) : ① 해나 달을 단위로 하여서, 끝이 없이 흘러가는 시간. ② 시절(時節). ③ 세상(世上).

`束` 木부의 3획 — **훈음**: 묶을 속 — **간체자**: 束
획순: 一 ㄷ ㄷ 曰 申 束 束

束縛(속박) : 몸을 얽어맴. 자유를 빼앗고 억제함.
結束(결속) : 한 덩이가 되게 묶음.
約束(약속) : ① 언약(言約)하여 정함. ② 서로 언약한 내용(內容).

`首` 首부의 0획 — **훈음**: 머리 수 — **간체자**: 首
획순: 丷 艹 艹 产 产 首 首 首

首肯(수긍) : 옳다고 인정함.
首相(수상) : 내각의 우두머리.
首席(수석) : ① 맨 윗자리. ② 시험 등에서 순위가 첫째인 상태(狀態).

`宿` 宀부의 8획 — **훈음**: 잘 숙 — **간체자**: 宿
획순: 宀 宀 宀 宀 宀 宿 宿 宿

宿泊(숙박) : 여관이나 어떤 곳에서 잠을 자고 머무름.
宿所(숙소) : 머물러 묵는 곳.
宿願(숙원) : ① 오래도록 지녀온 소원(所願). ② 여러 해의 소원.

`順` 頁부의 3획 — **훈음**: 순할 순 — **간체자**: 顺
획순: 丿 川 川 川 順 順 順 順

順産(순산) : 아무 탈 없이 순조로이 아이를 낳음.
順位(순위) : 차례.
順理(순리) : ① 도리에 순종하는 것. ② 올바른 이치나 도리.

`示` 示부의 0획 — **훈음**: 보일 시 — **간체자**: 示
획순: 一 二 〒 示 示

示範(시범) : 모범을 보여줌.
示威(시위) : 위력이나 기세를 드러내 보임.
表示(표시) : ① 겉으로 드러내어 보임. ② 남들에게 알리느라고 겉으로 드러내어 발표함.

`識` 言부의 12획 — **훈음**: 알 식, 기록할 지 — **간체자**: 识
획순: 言 言 訓 誹 語 諳 識 識 識

識別(식별) : 분별함.
標識(표지) : 알리는 데 필요한 표시나 특징.
識見(식견) : ① 사물을 식별(識別), 관찰하는 능력. ② 학식(學識)과 견문(見聞).

臣	훈음	신하 신	奸臣(간신) : 간사한 신하.
	간체자	臣	君臣(군신) : 임금과 신하.
臣부의 0획		一 厂 厅 臣 臣 臣	使臣(사신) : 국가(國家)나 임금의 명령(命令)을 받고 외국(外國)에 사절(使節)로 가는 신하(臣下).

實	훈음	열매 실	實物(실물) : 실제의 물체.
	간체자	实	實施(실시) : 실제로 시행함.
宀부의 11획		宀 宀 宀 宵 審 寶 實 實	實態(실태) : ① 있는 그대로의 상태. ② 실제(實際)의 형편(形便).

兒	훈음	아이 아	兒童(아동) : 어린아이.
	간체자	儿	幼兒(유아) : 젖먹이.
儿부의 6획		′ ′ ′ 仟 仔 仔 臼 臼 兒	健兒(건아) : ① 씩씩한 사나이. ② 혈기가 왕성한 남자.

惡	훈음	악할 악, 미워할 오	惡心(악심) : 악한 마음. 남을 해롭게 하려는 마음.
	간체자	恶	憎惡(증오) : 몹시 미워함. 미움.
心부의 8획		一 一 工 工 平 亞 亞 惡 惡	醜惡(추악) : ① 더럽고 지저분하여서 아주 못 생김. ② 보기 흉하고 나쁨.

案	훈음	책상 안	案件(안건) : 토의나 연구를 위해 문서로 기록한 것.
	간체자	桉	案內(안내) : 인도하여 일러 줌.
木부의 6획		宀 宀 安 安 安 宰 案 案	事案(사안) : 법률적(法律的)으로 문제(問題)가 되어 있는 일의 안건.

約	훈음	맺을 약	約束(약속) : 서로 언약하여 정함.
	간체자	约	約定(약정) : 약속하여 정함.
糸부의 3획		′ 幺 幺 幺 糸 糸 糸 約 約	公約(공약) : ① 공중 앞에서 약속함. ② 공법(公法)에 있어서의 계약(契約).

養	훈음	기를 양	養蜂(양봉) : 꿀을 받기 위하여 꿀벌을 기르는 일.
	간체자	养	養分(양분) : 영양이 되는 성분.
食부의 6획		丷 丷 羊 羊 羑 養 養 養	養殖(양식) : 이용 가치가 높은 물고기나 해조(海藻), 버섯 따위를 인공적으로 길러서 번식시키는 일.

魚	훈음	물고기 어	魚物(어물) : 가공하여 말린 해산물.
	간체자	鱼	魚肉(어육) : 물고기와 짐승의 고기, 또 물고기의 살.
魚부의 0획		′ ′ ′ 午 角 角 魚 魚 魚	魚卵(어란) : 물고기의 알. 명란 따위를 소금을 쳐서 절이거나 말리거나 함.

漁	훈음	고기잡을 어	漁民(어민) : 어업에 종사하는 백성.
	간체자	渔	漁船(어선) : 고기잡이 하는 배.
水부의 11획		氵 氵 泸 泸 漁 漁 漁 漁	漁場(어장) : 고기를 잡는 곳. 풍부한 수산 자원이 있고, 고기가 잡히는 수역(水域).

億	훈음	억 억	億劫(억겁) : 불교에서 무한히 오랜 세월을 이름.
	간체자	亿	億年(억년) : 매우 긴 세월.
人부의 13획		亻 亻 俨 倍 倍 億 億 億	億丈(억장) : ① 썩 높은 것. 또는 그 길이. ② 극심한 슬픔이나 절망 등으로 가슴이 아프고 괴로운 상태.

熱 火부의 11획	훈음 더울 열 간체자 热	熱狂(열광) : 미친 듯이 열중함.

熱 火부의 11획
훈음 더울 열
간체자 热
十 士 圥 坴 刲 刲 執 勢 熱
熱狂(열광) : 미친 듯이 열중함.
熱情(열정) : 열렬한 사랑. 열중하는 마음.
熱風(열풍) : 뜨거운 바람. 사막(沙漠) 같은 곳에서
　여름에 부는 뜨겁고 마른 바람.

葉 艹부의 9획
훈음 잎 엽
간체자 叶
艹 艹 萝 萝 莘 萍 華 葉
葉茶(엽차) : 차나무의 잎을 달여 만든 차.
葉草(엽초) : 잎담배.
葉書(엽서) : 잎사귀에 쓴 글이라는 뜻으로, 편지를
　일컫는 말.

屋 尸부의 6획
훈음 집 옥
간체자 屋
フ コ 尸 尸 层 层 屋 屋
家屋(가옥) : 사람이 사는 집.
社屋(사옥) : 회사의 건물.
屋上(옥상) : 지붕 위.
酒屋(주옥) : 술집.

完 宀부의 4획
훈음 완전할 완
간체자 完
丶 宀 宀 宀 宇 完
完成(완성) : 끝냄. 마침.
完全(완전) : 부족한 것이 없음.
完了(완료) : 완전(完全)히 끝마침.
未完(미완) : 끝을 다 맺지 못함. 미완성의 준말.

要 襾부의 3획
훈음 중요할 요
간체자 要
一 冖 襾 西 要 要 要
要所(요소) : 긴요한 장소.
要點(요점) : 가장 중요한 점.
需要(수요) : 구매력(購買力)의 뒷받침이 있는 상품.
　구매(購買)의 욕망(慾望).

曜 日부의 14획
훈음 빛날 요
간체자 曜
日 日 日' 日' 日習 日習 睰 曜
曜日(요일) : 일주일 중의 하루.
曜曜(요요) : 빛나는 모양.
日曜日(일요일) : 한 주일(週日) 중의 요일의 하나.
　토요일의 다음, 월요일의 전(前)에 옴. 공일(空日).

浴 水부의 7획
훈음 목욕할 욕
간체자 浴
氵 氵 氵 氵 浴 浴 浴 浴
沐浴(목욕) : 몸을 씻는 일.
浴槽(욕조) : 목욕할 수 있게 만든 곳.
森林浴(삼림욕) : 병의 치료나 건강을 위하여 숲에서
　산책하거나 온몸을 드러내고 숲 기운을 쐬는 일 .

牛 牛부의 0획
훈음 소 우
간체자 牛
丿 亠 二 牛
牛馬(우마) : 소와 말.
牛乳(우유) : 암소의 젖. 밀크.
黑牛(흑우) : ① 털빛이 검은 소. ② 제주(濟州)에서
　대제 때 제물(祭物)로 바치던 검은 소.

友 又부의 2획
훈음 벗 우
간체자 友
一 ナ 方 友
友軍(우군) : 자기편의 군대.
友邦(우방) : 가까이 지내는 나라.
友愛(우애) : ① 형제(兄弟) 사이의 정애(情愛). ② 벗
　사이의 정분(情分).

雨 雨부의 0획
훈음 비 우
간체자 雨
一 冂 币 币 雨 雨 雨 雨
雨傘(우산) : 비올 때 머리 위에 받쳐 쓰는 우비.
雨天(우천) : 비가 오는 하늘.
雨期(우기) : 1년 중에서 비가 가장 많이 오는 시기.
　우리나라에서는 대개 7–8월쯤 됨.

雲 雨부의 4획	훈음 구름 운 간체자 云 一 二 千 千 千 雩 雪 雲 雲	雲霧(운무) : 구름과 안개. 雲集(운집) : 구름 떼처럼 많이 모임. 星雲(성운) : 구름이나 안개 모양으로 하늘의 군데 　　군데에 흐릿하게 보이는 별의 떼.
雄 隹 부의 4획	훈음 수컷 웅 간체자 雄 一 ナ 左 左 厷 厷' 妡 雄	雄大(웅대) : 굉장히 큼. 웅장. 雄辯(웅변) : 조리가 있고 거침이 없이 잘하는 말. 雄飛(웅비) : ① 힘 있고 용기 있게 활동함. ② 힘차고 　　씩씩하게 뻗어 나아감.
元 儿 부의 2획	훈음 으뜸 원 간체자 元 一 二 テ 元	元氣(원기) : 만물의 근본의 힘. 사람의 정기. 元來(원래) : 본디. 전부터. 元首(원수) : 국가의 최고 통치권을 가진 사람. 바로 　　임금, 또는 대통령(大統領).
原 厂 부의 8획	훈음 근원 원 간체자 原 一 厂 厂 厈 盾 盾 原 原	原價(원가) : 처음 사들일 때의 값. 原告(원고) : 소송을 걸어 재판을 일으킨 당사자. 原油(원유) : 유정(油井)에서 퍼낸 그대로 정제하지 　　않은 석유(石油).
院 阜부의 7획	훈음 집 원 간체자 院 了 阝 阝' 阽 陀 陀 陀 院	院內(원내) : 원자가 붙은 기관의 내부. 院長(원장) : 관청이나 병원 등의 우두머리. 寺院(사원) : ① 절이나 암자. ② 성당이나 교회당. 　　수도원 등의 종교적 건물의 총칭(總稱).
願 頁 부의 10획	훈음 원할 원 간체자 愿 一 厂 盾 盾 原 原' 願 願	所願(소원) : 원함. 또 그 원하는 바. 歎願(탄원) : 사정을 자세히 말하고 도움을 바람. 願書(원서) : 지원(支援)하거나 청원(請願)하는 뜻을 　　기록(記錄)한 서면(書面).
位 人부의 5획	훈음 벼슬 위 간체자 位 丿 亻 亻' 亻' 亻' 位 位	位階(위계) : 계급. 지위의 등급. 位置(위치) : 놓여 있는 곳. 있는 처소. 자리. 지위. 地位(지위) : 개인(個人)이 차지하는 사회적(社會的) 　　위치(位置).
偉 人부의 9획	훈음 훌륭할 위 간체자 伟 亻 亻' 亻' 侜 偉 偉 偉 偉	偉大(위대) : 크게 뛰어나고 훌륭함. 偉力(위력) : 위대한 힘. 偉容(위용) : 훌륭하고 뛰어난 용모나 모양. 당당한 　　모양.
以 人부의 3획	훈음 써 이 간체자 以 丨 レ 以 以 以	以往(이왕) : 그 전. 장래. 이후. 以前(이전) : 앞서. 얼마 전. 以內(이내) : 일정한 범위(範圍)의 안. 시간과 공간에 　　다 쓰임.
耳 耳부의 0획	훈음 귀 이 간체자 耳 一 丁 T F F 耳	耳鏡(이경) : 귓속을 조사하기 위해 들여다보는 거울. 耳目(이목) : 귀와 눈. 보는 것과 듣는 것. 內耳(내이) : 안귀. 중이(中耳)의 안쪽에 단단한 뼈로 　　둘러싸여 있는 부분(部分).

因 口부의 3획	(훈음) 인할 인 (간체자) 因 丨 冂 冂 冃 因 因	因果(인과) : 원인과 결과. 먼저 한 일의 갚음. 因緣(인연) : 서로 알게 되는 기회. 因襲(인습) : ① 옛날의 습관(習慣)을 그대로 좇음. 　　② 또는 그 습관.
任 人부의 4획	(훈음) 맡길 임 (간체자) 任 丿 亻 仁 仁 仟 任	任命(임명) : 직무를 맡김. 任用(임용) : 직무를 주어 부림. 관원에 등용함. 任期(임기) : 임무(任務)를 맡아보는 일정(一定)한 　　기한(期限).
再 冂부의 4획	(훈음) 다시 재 (간체자) 再 一 冂 冂 币 再 再	再起(재기) : 힘을 돌이켜 다시 일어남. 再現(재현) : 두 번째 나타남. 再建(재건) : ① 다시 일으켜 세움. ② 단체(團體)나 　　모임 등을 다시 조직(組織)함.
材 木부의 3획	(훈음) 재목 재 (간체자) 材 一 十 才 木 朾 村 材	材料(재료) : 물건을 만드는 감. 어떤 일을 할 거리. 材木(재목) : 재료로 쓰는 나무. 教材(교재) : ① 교수(教授)하는 데에 쓰이는 재료. 　　② 가르치고 배우는 데 쓰이는 재료.
災 火부의 3획	(훈음) 재앙 재 (간체자) 灾 ʅ ʅʅ ʅʅʅ ʅʅʅ ⺀⺀⺀ 災 災	災難(재난) : 재앙의 곤란. 뜻밖의 변고로 받는 곤란. 災殃(재앙) : 흉악한 변고. 災害(재해) : 재앙으로부터 받은 피해(被害). 災禍(재화) : 재앙과 화난(禍難).
財 貝부의 3획	(훈음) 재물 재 (간체자) 财 冂 月 目 目 貝 貝 財 財	財力(재력) : 재산에 의한 세력. 財物(재물) : 돈, 그 밖의 값나가는 물건. 돈과 물건. 財貨(재화) : ① 재물(財物). ② 사람의 욕망(慾望)을 　　만족시키는 물질.
爭 爪부의 4획	(훈음) 다툴 쟁 (간체자) 争 ʅ ⺈ ⺈ ⺈ ⺕ 爭 爭 爭	爭議(쟁의) : 서로 다른 의견을 주장하며 다툼. 爭奪(쟁탈) : 서로 다투어 빼앗음. 競爭(경쟁) : 같은 목적(目的)을 두고 서로 이기거나 　　앞서거나 더 큰 이익(利益)을 얻으려고 겨루는 것.
貯 貝부의 5획	(훈음) 쌓을 저 (간체자) 贮 丨 冂 月 目 貝 貝 貯 貯 貯	貯藏(저장) : 쌓아서 간직하여 둠. 貯蓄(저축) : 절약하여 모아 둠. 貯金(저금) : ① 돈을 모아 둠, 또는 그 돈. ② 돈을 　　금융기관에 맡기어 모음, 또는 그 돈.
赤 赤부의 0획	(훈음) 붉을 적 (간체자) 赤 一 十 土 牛 赤 赤 赤	赤旗(적기) : 붉은 깃발. 赤色(적색) : 붉은 색. 赤字(적자) : 수지(收支) 결산(決算)에 있어서 지출이 　　수입보다 많은 일.
的 白부의 3획	(훈음) 과녁 적 (간체자) 的 丿 亻 冎 冎 白 白 的 的	目的(목적) : 지향하거나 실현하고자 하는 목표나 방향. 的中(적중) : 목표에 들어맞음. 積極的(적극적) : 사물(事物)에 대하여 긍정(肯定)하고 　　능동적(能動的)인 것.

典	훈음 법 전	典當(전당) : 토지, 가옥, 물품 등을 담보로 돈을 빌림.
八부의 6획	간체자 典	典法(전법) : 규칙. 법규.
	一 冂 冂 冉 冉 曲 曲 典 典	典型(전형) : ① 모범이 될 만한 본보기. ② 조상이나 스승을 본받은 틀.

展	훈음 펼 전	展開(전개) : 벌어져 열림. 활짝 폄.
尸부의 7획	간체자 展	展望(전망) : 멀리 바라봄.
	一 尸 尸 屌 屌 屌 展 展	展示(전시) : ① 여러 가지 물건을 벌여 보임. ② 책, 편지 따위를 펼쳐서 보거나 펴서 보임.

傳	훈음 전할 전	傳記(전기) : 개인의 일생의 사적을 적은 기록.
人부의 11획	간체자 传	傳說(전설) : 전해 오는 말.
	亻 亻 仴 佁 俌 傳 傳 傳	傳播(전파) : ① 전해 널리 퍼뜨림. ② 파동(波動)이 매질(媒質) 속을 펴져 감.

切	훈음 끊을 절, 온통 체	切感(절감) : 절실하게 느낌.
刀부의 2획	간체자 切	一切(일체) : 모든 것. 온갖 사물.
	一 七 切 切	適切(적절) : ① 꼭 맞음. ② 어떤 기준이나 정도에 맞아 어울리는 상태(狀態).

節	훈음 마디 절	節食(절식) : 음식을 조절하여 먹음.
竹부의 9획	간체자 节	節約(절약) : 낭비하지 않고 쓸 곳에만 가려 씀.
	人 丿 竹 竿 笁 笁 節 節 節	節槪(절개) : 절의(節義)와 기개(氣槪), 신념(信念) 등을 지켜 굽히지 않는 충실(充實)한 태도(態度).

店	훈음 가게 점	店房(점방) : 가게. 상점.
广부의 5획	간체자 店	店員(점원) : 상점에 종사하는 고용인.
	丶 亠 广 广 庁 庁 店 店	百貨店(백화점) : 여러 가지 상품(商品)을 갖춰 놓고 파는 큰 규모(規模)의 상점(商店).

情	훈음 뜻 정	情談(정담) : 정다운 이야기.
心부의 8획	간체자 情	感情(감정) : 마음에 느끼어 일어나는 정.
	丶 忄 忄 忄 忄 情 情 情	情況(정황) : ① 사정(事情)과 상황(狀況). ② 인정 상 딱한 처지(處地)에 있는 상황.

停	훈음 머무를 정	停止(정지) : 움직임이 멈춤.
人부의 9획	간체자 停	停學(정학) : 어떠한 학생의 등교를 정지 시킴.
	亻 亻 亻 佇 佇 停 停 停	停滯(정체) : ① 사물이 한 곳에 쌓임. ② 정지하여 체류(滯留)함.

調	훈음 고를 조	調書(조서) : 조사하거나 취조한 서류.
言부의 8획	간체자 调	調律(조율) : 악기의 음을 표준음에 맞춰 고르는 일.
	丶 亠 言 言 訂 訶 調 調	調査(조사) : ① 사물의 내용을 자세(仔細)히 살펴 봄. ② 실정(實情)을 살펴서 알아봄.

操	훈음 잡을 조	操業(조업) : 공장 등에서 기계를 움직여 일을 함.
手부의 13획	간체자 操	操鍊(조련) : 군대를 훈련함.
	扌 扌 扩 护 捏 捏 捏 操	操心(조심) : ① 마음 새김. ② 실수(失手)가 없도록 마음을 삼가서 경계(警戒)함.

卒	훈음 군사,마칠 졸	卒業(졸업) : 일정한 규정의 학업을 마침.
十부의 6획	간체자 卒 ` 亠 广 艾 卒 卒 卒 卒	卒兵(졸병) : 병사. 병졸. 卒倒(졸도) : 심한 충격이나 피로 따위로 인해 정신을 잃음.

終	훈음 끝낼 종	終刊(종간) : 최후로 간행함. 간행을 끝 마침.
糸부의 5획	간체자 终 ` 幺 糸 糸 紀 終 終 終	終局(종국) : 끝판. 종결. 終務(종무) : ① 맡아보던 일을 끝냄. ② 관공서나 회사 등에서 연말(年末)에 근무를 끝내는 일.

種	훈음 씨 종	種子(종자) : 씨.
禾부의 9획	간체자 种 二 千 手 手 稻 種 種 種	種別(종별) : 종류를 따라 구별함. 種類(종류) : 물건(物件)을 부문(部門)에 따라 나눈 갈래.

罪	훈음 허물 죄	罪悚(죄송) : 죄스럽고 황송함.
罒부의 8획	간체자 罪 口 一 四 罒 罪 罪 罪 罪	罪惡(죄악) : 죄가 될 만한 악한 것. 罪人(죄인) : ① 죄 지은 사람. ② 부모상(父母喪)을 당한 사람이 자기 스스로를 이르는 말.

州	훈음 고을 주	州境(주경) : 주의 경계. 주계.
巛부의 3획	간체자 州 ` 丿 丿 州 州 州 州	州處(주처) : 백성이 모여 사는 일. 全州(전주) : ① 모든 주. ② 그 주의 전체를 이름. ③ 전주시(全州市).

週	훈음 돌 주	一週(일주) : 한 바퀴를 돎. 일 주일.
辶부의 8획	간체자 週 刀 円 円 周 周 `周 调 週	週期(주기) : 한 바퀴를 도는 시기. 週末(주말) : 한 주(週)의 끝. 곧 토요일(土曜日) 또는 토요일(土曜日)과 일요일(日曜日).

止	훈음 그칠 지	禁止(금지) : 어떤 짓을 말려서 못하게 함.
止부의 0획	간체자 止 丨 ⺊ 屮 止	中止(중지) : 중도에서 못하게 함. 廢止(폐지) : 실시(實施)하던 제도(制度), 법규(法規) 및 일을 그만두거나 없앰.

知	훈음 알 지	知覺(지각) : 앎. 깨달음.
矢부의 3획	간체자 知 ` ヒ ⺉ 乎 矢 知 知 知	知人(지인) : 사람의 됨됨이를 알아봄. 아는 사람. 知能(지능) : ① 두뇌의 작용. ② 지적(知的) 활동의 능력(能力). ③ 지식(知識)과 재능(才能).

質	훈음 바탕 질	質問(질문) : 모르거나 의심나는 것을 물어서 밝힘.
貝부의 8획	간체자 质 ⺁ 厂 戶 所 所 皙 曾 質	素質(소질) : 본디부터 갖추고 있는 성질. 本質(본질) : 사물이나 현상(現象)에 내재(內在)하는 근본적(根本的)인 성질(性質), 본바탕.

着	훈음 붙을 착	着席(착석) : 자리에 앉음.
目부의 7획	간체자 着 丷 丷 ⺷ 半 羊 羊 着 着	着想(착상) : 새로운 생각이나 구상이 떠오름. 着手(착수) : ① 어떤 일에 손을 대어 시작(始作)함. ② 형법(刑法) 상의 범죄 실행의 개시(開始).

參		
厶부의 9획		

훈음 참여할 참, 석 삼
간체자 参
丶 ㄥ ㅛ ㅗ 夵 夵 參 參

參見(참견) : 남의 일에 간섭함.
參考(참고) : 살펴서 생각함. 참조하여 고증함.
參酌(참작) : ① 이리저리 비교해서 알맞게 헤아림.
　② 참고(參考)하여 알맞게 헤아림.

唱		
口부의 8획		

훈음 노래할 창
간체자 唱
口 唱 叩 唱 唱 唱 唱 唱

唱歌(창가) : 곡조에 맞춰 노래함.
名唱(명창) : 뛰어나게 노래를 잘 부름.
復唱(복창) : 명령(命令)이나 지시(指示)하는 말을
　그 자리에서 그대로 되풀이함.

責		
貝부의 4획		

훈음 꾸짖을 책
간체자 责
一 十 丰 圭 責 責 責 責

責務(책무) : 책임과 임무.
責任(책임) : 맡아 해야 할 의무.
譴責(견책) : ① 잘못을 꾸짖고 나무람. ② 공무원
　등에 대한 징계(懲戒) 처분(處分)의 하나.

鐵		
金부의 13획		

훈음 쇠 철
간체자 铁
钅 釒 釯 鋝 鐺 鐵 鐵 鐵

鐵甲(철갑) : 철로 만든 갑옷.
鐵拳(철권) : 쇠같이 굳은 주먹.
鐵筋(철근) : 콘크리트 속에 박아 뼈대로 삼는 가늘고
　긴 쇠막대 .

初		
刀부의 5획		

훈음 처음 초
간체자 初
丶 ㄱ ㄧ 礻 衤 初 初

初期(초기) : 맨 처음으로 비롯되는 시기나 그 동안.
初面(초면) : 처음으로 대해 봄.
初步(초보) : ① 보행(步行)의 첫걸음. ② 학문(學問),
　기술(技術) 등의 첫걸음.

最		
日부의 8획		

훈음 가장 최
간체자 最
丶 冂 日 旦 旱 昌 最 最

最高(최고) : 가장 높음.
最近(최근) : 요사이. 근래.
最善(최선) : ① 가장 좋은 것. ② 가장 적합(適合)함.
　③ 전력(全力).

祝		
示부의 5획		

훈음 빌 축
간체자 祝
二 千 千 禾 初 初 祝 祝

祝文(축문) : 제사 때 신명에게 읽어 고하는 글.
祝賀(축하) : 경사를 치하하는 일.
祝祭(축제) : ① 축하의 제전. ② 축하와 제사(祭祀).
　③ 경축(慶祝)하여 벌이는 큰 잔치.

充		
儿부의 4획		

훈음 가득할 충
간체자 充
丶 亠 士 玄 产 充

充當(충당) : 모자라는 것을 채워서 메움.
充分(충분) : 부족함이 없음.
充足(충족) : ① 일정한 분량(分量)에 차거나 채움.
　② 분량에 차서 모자람이 없음.

致		
至부의 4획		

훈음 이를 치
간체자 致
丁 厸 厸 줖 至 圣 致 致

致死(치사) : 죽음에 이르게 함.
致謝(치사) : 고맙다고 사례함.
致賀(치하) : 남의 경사(慶事)에 대하여 축하의 말을
　하는 인사(人事). 기쁘다는 뜻을 표함.

則		
刀부의 7획		

훈음 법칙 칙, 곧 즉
간체자 则
冂 冂 月 月 目 貝 貝 則

規則(규칙) : 여러 사람이 다같이 지키기로 한 법칙.
言卽是也(언즉시야) : 말인 즉 사리에 맞음.
罰則(벌칙) : 법규(法規)를 어긴 행위에 대한 처벌을
　규정(規定)한 규칙.

打	훈음 칠 타	打倒(타도) : 때려 거꾸러뜨림. 쳐서 부수어 버림.
	간체자 打	打殺(타살) : 때려서 죽임. 박살.
手부의 2획	一 十 才 扩 打	打開(타개) : 얽히고 막힌 일을 잘 처리하여 나아갈 길을 엶.

他	훈음 다를 타	他意(타의) : 다른 생각. 딴마음.
	간체자 他	他鄉(타향) : 자기 고향이 아닌 다른 고장.
人부의 3획	丿 亻 什 仲 他	他人(타인) : ① 다른 사람. 남. 타자(他者). ② 자기 이외(以外)의 사람.

卓	훈음 높을 탁	卓見(탁견) : 뛰어난 의견이나 견해. 고견.
	간체자 卓	卓子(탁자) : 서랍 없이 책상 모양으로 만든 세간.
十부의 6획	丨 卜 占 占 卓 卓	卓球(탁구) : 나무로 된 대(臺)의 중앙에 네트를 치고 공을 쳐 넘겨 승부를 겨루는 실내 경기(競技).

炭	훈음 숯 탄	石炭(석탄) : 땅속에 매장된 연료.
	간체자 炭	炭水(탄수) : 탄소와 수소.
火부의 5획	丶 屵 屵 屵 屵 炭 炭	炭素(탄소) : 비금속성(非金屬性) 화학 원소(元素)의 하나.

宅	훈음 집 택	宅地(택지) : 집을 지을 터.
	간체자 宅	宅舍(택사) : 사람이 사는 집.
宀부의 3획	丶 宀 宀 宅 宅	住宅(주택) : ① 살림살이를 할 수 있도록 지은 집. ② 사람이 살 수 있도록 지은 집.

板	훈음 널조각 판	板子(판자) : 나무로 만든 널빤지.
	간체자 板	板刻(판각) : 그림이나 글씨 등을 나무조각에 새김.
木부의 4획	一 十 才 木 朽 杤 板 板	揭示板(게시판) : ① 게시(揭示)를 붙이는 판대기. ② 게시 사항(事項)을 쓰는 판(板).

敗	훈음 패할 패	敗北(패배) : 싸움이나 경기에서 짐.
	간체자 敗	敗德(패덕) : 도덕과 의리를 그르침. 인도를 등짐.
攴부의 7획	丨 冂 目 貝 貝 貯 敗 敗	敗亡(패망) : ① 싸움에 져서 망함. ② 싸움에 져서 죽음. 패상(敗喪). 경복(傾覆).

品	훈음 물건 품	品種(품종) : 물품의 종류.
	간체자 品	品質(품질) : 물품의 성질.
口부의 6획	丨 冂 口 吅 吅 吅 品 品	品目(품목) : 물품의 명목(名目). 물품의 종류(種類)를 알리는 이름.

必	훈음 반드시 필	必須(필수) : 꼭 필요로 함.
	간체자 必	必勝(필승) : 꼭 이김. 반드시 이김.
心부의 1획	丶 丿 必 必 必	必修(필수) : 반드시 학습해야 함. 꼭 이수(履修)해야 함.

筆	훈음 붓 필	筆記(필기) : 글씨를 써서 기록함.
	간체자 笔	筆舌(필설) : 붓과 혀. 곧 글과 말.
竹부의 6획	𥫗 𥫗 竺 筆 筆 筆 筆 筆	筆筒(필통) : ① 붓을 꽂아 주는 통. ② 연필이나 펜, 고무나 붓 등을 넣어 가지고 다니는 기구(器具).

河 水부의 5획	훈음 물 하 간체자 河 丶丶氵氵沪沪沪河河	河口(하구) : 강물이 바다로 흘러드는 어귀. 河川(하천) : 시내. 강. 河海(하해) : ① 강과 바다. ② 무한하게 넓다는 것을 　　　비유(比喻)한 말.
寒 宀부의 9획	훈음 찰 한 간체자 寒 宀宀宀宨宩寒寒寒	寒氣(한기) : 병적으로 느끼는 으스스함. 寒冷(한랭) : 몹시 추움. 寒心(한심) : 정도(程度)에 너무 지나치거나 모자라 　　　가엾고 딱함.
害 宀부의 7획	훈음 해칠 해 간체자 害 丶宀宀宔宔害害害	害蟲(해충) : 동식물체에 해가 되는 벌레. 加害(가해) : 남에게 해를 줌. 被害(피해) : 어떤 사람이 재물을 잃거나 신체적이나 　　　정신적으로 해를 입은 상태(狀態).
許 言부의 4획	훈음 허락할 허 간체자 许 二亍言言言許許許	許諾(허락) : 소청을 들어줌. 승낙함. 許容(허용) : 허락하고 용납함. 許可(허가) : 법령(法令)으로 제한, 금지하는 일을 　　　특정한 경우에 허락해 주는 행정(行政) 행위(行爲).
湖 水부의 9획	훈음 호수 호 간체자 湖 氵氵氵汁沽沽湖湖湖	湖南(호남) : 전라남북도를 일컫는 말. 湖畔(호반) : 호숫가. 호수의 수면. 江湖(강호) : ① 강과 호수. ② 자연이나 넓은 세상. 　　　③ 벼슬을 아니한 자가 숨어사는 곳.
化 匕부의 2획	훈음 될 화 간체자 化 ノイイ化	化身(화신) : 형체를 달리하여 세상에 나타난 몸. 化粧(화장) : 얼굴을 곱게 꾸밈. 文化財(문화재) : 문화적 가치가 있는 유형(有形)과 　　　무형(無形)의 소산들.
患 心부의 7획	훈음 근심 환 간체자 患 口口吊吕串串患患	患部(환부) : 병에 걸린 부분. 患者(환자) : 병을 앓는 사람. 병자. 憂患(우환) : ① 근심이나 걱정되는 일. 질병(疾病). 　　　② 가족(家族) 가운데 병자가 있는 가정(家庭).
效 攴부의 6획	훈음 본받을 효 간체자 效 亠亠六亠交交效效	效率(효율) : 효과의 비율. 效驗(효험) : 보람. 이로운 점. 효력. 效用(효용) : ① 보람이 있는 소용. ② 재화(財貨)가 　　　인간의 욕망(慾望)을 만족시킬 수 있는 힘.
凶 凵부의 2획	훈음 흉할 흉 간체자 凶 ノメ凶凶	凶惡(흉악) : 성질이 몹시 악함. 凶年(흉년) : 곡식이 되지 않는 해. 凶相(흉상) : ① 언짢은 상격(相格). ② 겉에 보이는 　　　추한 몰골.
黑 黑부의 0획	훈음 검을 흑 간체자 黑 丨口冂四四甲里黑黑	黑幕(흑막) : 사건 이면의 인물. 또는 내용. 黑心(흑심) : 음흉하고 부정한 마음. 黑板(흑판) : 분필(粉筆)로 글씨를 쓰게 만든, 칠을 　　　한 널조각.

4Ⅱ급 한자

假 人부의 9획	**훈음** 거짓 가 **간체자** 假 亻 亻 亻 伊 伊 假 假 假	假飾(가식) : 거짓 꾸밈. 假定(가정) : 임시로 정함. 假量(가량) : 수량(數量)을 대강 어림쳐서 나타내는 　　　　　　말. 쯤, 어림짐작.
街 行부의 6획	**훈음** 거리 가 **간체자** 街 彳 彳 彳 往 往 街 街 街	街路(가로) : 도시의 넓은 길. 街路燈(가로등) : 거리를 밝히는 전등. 街路樹(가로수) : 가로의 미관을 더하고, 또 보건을 　　　　　　위하여 거리의 양쪽에 줄지어 심은 나무.
減 水부의 9획	**훈음** 덜 감 **간체자** 减 氵 氵 氵 沪 沪 減 減 減	減少(감소) : 줄어서 적어짐. 減員(감원) : 인원을 줄임. 減縮(감축) : 덜리고 줄어들어 적어짐. 덜고 줄여서 　　　　　　적게 함.
監 皿부의 9획	**훈음** 볼 감 **간체자** 监 丨 尸 尸 臣 臣 臣 監 監	監督(감독) : 감시하여 감독함. 또 그 일을 하는 사람. 監査(감사) : 감독하고 검사함. 監視(감시) : ① 경계하기 위하여 미리 감독(監督)하고 　　　　　　살피어 봄. ② 주의(注意)하여 지킴.
康 广부의 8획	**훈음** 편안할 강 **간체자** 康 亠 广 庐 序 序 康 康 康	康寧(강녕) : 편안함. 우환이 없음. 健康(건강) : 정신적 육체적으로 튼튼함. 康健(강건) : 기력(氣力)이 튼튼함. 康衢(강구) : 사방팔방으로 두루 통하는 큰 길거리.
講 言부의 10획	**훈음** 익힐 강 **간체자** 讲 言 言 言 訂 訂 講 講 講	講議(강의) : 글이나 학설의 뜻을 강설함. 講習(강습) : 학문, 예술을 연구, 학습, 지도 하는 일. 講演(강연) : ① 사물의 뜻을 부연하여 논술(論述)함. 　　　　　　② 청중(聽衆)에게 이야기를 함.
個 人부의 8획	**훈음** 낱 개 **간체자** 个 亻 亻 们 個 個 個 個 個	個性(개성) : 개개인이 가지고 있는 특유의 성질. 個體(개체) : 낱낱의 물체. 個月(개월) : 숫자 다음에 쓰여서, 달수를 나타내는 　　　　　　말.
檢 木부의 13획	**훈음** 검사할 검 **간체자** 检 十 十 朾 朾 朾 检 檢 檢	檢査(검사) : 실상을 자세히 조사하여 시비나 우열 　　　　　　등을 판정함. 檢索(검색) : 검사하여 찾음. 檢討(검토) : 내용을 충분히 조사하여 연구(研究)함.
缺 缶부의 4획	**훈음** 이지러질 결 **간체자** 缺 乀 乁 乚 缶 缶 缸 缺 缺	缺格(결격) : 필요한 자격이 결여됨. 缺勤(결근) : 마땅히 나가야 될 날에 출근하지 않음. 缺陷(결함) : ① 흠이 있어 완전하지 못함. ② 불완전 　　　　　　(不完全)하여 흠이 있는 구석.
潔 水부의 12획	**훈음** 깨끗할 결 **간체자** 洁 氵 汢 汢 潪 潪 潔 潔 潔	潔白(결백) : 맑고 흼. 마음이 깨끗하여 켕기는 데가 　　　　　　없음. 純潔(순결) : ① 몸이나 마음이 깨끗함. ② 잡것이 　　　　　　섞이지 아니하고 깨끗함.

72

經	훈음	경서 경	經過(경과) : 일이 진행되는 과정.
糸 부의 7획	간체자	经	經書(경서) : 유교의 가르침을 쓴 서적.
		〪 幺 糸 糸 糸 經 經 經	經營(경영) : ① 규모를 정하고 기초를 세워 일을 해 나감. ② 계획을 세워 사업을 해 나감.

警	훈음	경계할 경	警覺(경각) : 경계하여 깨닫게 함.
言 부의 13획	간체자	警	警告(경고) : 경계하도록 알림.
		艹 芍 茍 苟 敬 敬 警 警 警	警戒(경계) : ① 잘못되는 일이 일어나지 않도록 미리 조심함. ② 잘못이 없도록 타일러 주의시키는 것.

境	훈음	지경 경	境內(경내) : 일정한 지역의 안. 구역 안.
土 부의 11획	간체자	境	境界(경계) : 일이나 물건이 어떤 표준 밑에 맞닿는 자리.
		十 士 圹 圹 培 培 境 境	境遇(경우) : 놓여 있는 조건이나 놓이게 되는 형편.

慶	훈음	경사 경	慶事(경사) : 경축할 만한 일.
心 부의 11획	간체자	庆	慶祝(경축) : 경사를 축하함.
		亠 广 户 户 严 慶 慶 慶	慶弔(경조) : ① 기쁜 일과 궂은 일. ② 경사(慶事)를 축하하고 흉사(凶事)를 조문(弔問)함.

係	훈음	걸릴 계	係員(계원) : 한 부서의 계에서 사무를 갈라 맡아 보는 사람.
人 부의 7획	간체자	係	關係(관계) : 사람들 사이나 동작, 사물, 현상 사이의 연관.
		亻 亻 亻 仔 仔 伭 係 係	

故	훈음	까닭 고	故國(고국) : 남의 나라에서 자기 나라를 일컫는 말.
攴 부의 5획	간체자	故	故意(고의) : 일부러 한 행위.
		十 十 古 古 古 故 故 故	故鄕(고향) : ① 자기가 태어나고 자란 고장. ② 조상 때부터 대대(代代)로 살아 온 곳.

官	훈음	벼슬 관	官職(관직) : 국가로부터 위임받은 일정한 범위의 직무.
宀 부의 15획	간체자	官	器官(기관) : 일정한 기능을 가진 생물체의 부분.
		丶 宀 宀 宁 宁 官 官 官	官吏(관리) : ① 국가공무원. ② 관직에 있는 사람.

究	훈음	연구할 구	究明(구명) : 깊이 연구하여 밝힘.
穴 부의 2획	간체자	究	研究(연구) : 일이나 사물에 대하여 조사하고 생각함.
		丶 宀 宀 宀 究 究 究	講究(강구) : 좋은 방법(方法)을 조사(調査)하여 궁리(窮理)함.

句	훈음	글귀 구	句節(구절) : 구와 절. 한 토막의 말이나 글.
口 부의 2획	간체자	句	名句(명구) : 뛰어나게 잘 지은 글귀. 유명한 글귀.
		丿 勹 勺 句 句	句讀(구두) : 단어(單語)의 구절(句節)을 점(點)이나 부호(符號) 등으로 표하는 방법(方法).

求	훈음	구할 구	求人(구인) : 쓸 사람을 구함.
水 부의 2획	간체자	求	求職(구직) : 직업을 구함.
		一 十 寸 寸 求 求 求	救護(구호) : ① 도와서 보호함. ② 부상자(負傷者)나 병자(病者)를 간호함.

宮	훈음 집 궁	宮闕(궁궐) : 임금이 거처하는 집.
宀부의 7획	간체자 宮 ` ⺈ ⼧ ⼧ ⼧ ⼧ 宮 宮	宮中(궁중) : 대궐 안. 宮殿(궁전) : 대궐(大闕). 천자(天子)가 거처하는 왕궁(王宮).

權	훈음 권세 권	權能(권능) : 권리를 주장하고 행사할 수 있는 능력.
木부의 18획	간체자 权 朴 朴 朴 椚 槪 榷 榷 權	權勢(권세) : 남을 굴복시키는 힘. 權限(권한) : ① 권리(權利)의 한계. ② 행정 기관의 정당한 사무 범위. 직권(職權)이 미치는 범위.

極	훈음 다할 극	極口(극구) : 온갖 말을 다하여.
木부의 9획	간체자 极 ┼ 木 杧 柯 柯 極 極 極	極度(극도) : 궁극의 한도. 더할 나위 없이 극심한 정도. 極致(극치) : ① 더 갈 수 없는 극단에 이름. ② 극도에 이르는 풍치(風致)나 운치(韻致).

禁	훈음 금할 금	禁慾(금욕) : 욕심을 금함.
示부의 8획	간체자 禁 ┼ 木 村 林 林 禁 禁 禁	禁斷(금단) : 어떤 행위를 못하게 막음. 禁忌(금기) : ① 꺼리어서 싫어함. ② 어떤 병에 어떤 약이나 음식이 좋지 않은 것으로 여겨 쓰지 않음.

起	훈음 일어날 기	起工(기공) : 일을 시작함.
走부의 3획	간체자 起 ┼ 土 キ キ キ 走 走 起 起	起因(기인) : 일이 일어나는 원인(原因). 起動(기동) : 몸을 일으켜서 움직임. 기관이 운전을 시작함.

器	훈음 그릇 기	器機(기기) : 기구. 기계의 총칭.
口부의 13획	간체자 器 ⼝ ⼝ 吅 吅 哭 哭 哭 器	器量(기량) : 재능과 덕량. 器具(기구) : ① 세간이나 그릇, 도구 따위를 통틀어 일컬음. ② 구조나 조작 따위가 간단한 기계(機械).

暖	훈음 따뜻할 난	溫暖(온난) : 날씨가 따뜻함.
日부의 9획	간체자 暖 刀 日 旫 旫 旰 暖 暖 暖	暖爐(난로) : 난방 기구의 하나. 暖房裝置(난방장치) : 건물 또는 방 안을 따뜻하게 하기 위한 장치(裝置).

難	훈음 어려울 난	難局(난국) : 어려운 고비.
隹부의 11획	간체자 难 ⼀ ⼗ 苩 苫 菐 薁 難 難	困難(곤란) : 처치하기 어려움. 생활이 궁핍함. 難民(난민) : 전쟁, 사고, 천재지변(天災地變) 따위를 당하여 살아 가기 어려운 처지에 빠진 백성(百姓).

努	훈음 힘쓸 노	努力(노력) : 힘들여 애를 씀. 힘을 다해 애써 일함.
力부의 5획	간체자 努 ⼅ ⼪ 女 如 奴 努 努	努目(노목) : 눈을 부라림. 努肉(노육) : 헌 데에 두드러지게 내민 군더더기 살. 궂은 살.

怒	훈음 성낼 노	怒氣(노기) : 성낸 얼굴빛.
心부의 5획	간체자 怒 ⼅ ⼪ 女 如 奴 怒 怒 怒	怒濤(노도) : 무섭게 밀려오는 큰 물결. 怒號(노호) : 성내어 부르짖음. 바람이나 물결 따위의 세찬 소리를 비유(比喩)하는 말.

單	훈음	홑 단	單色(단색) : 한 가지 빛. 單語(단어) : 문법상의 뜻. 언어의 기능상 최소 단위. 單價(단가) : ① 각 단위(單位)마다의 값. ② 낱개의 　　　　　값. 낱값.
口부의 9획	간체자	单	
		⬚ ⬚⬚ ⬚⬚ ⬚⬚ ⬚⬚ ⬚⬚ ⬚⬚ 單	

端	훈음	바를 단	端正(단정) : 얌전하고 바르다. 端緖(단서) : 일의 처음. 일의 실마리. 端午(단오) : 민속(民俗)에서 음력(陰曆) 오월(五月) 　　　　　초닷샛날을 명절(名節)로 이르는 말.
立부의 9획	간체자	端	
		⬚ ⬚ ⬚ ⬚ ⬚ ⬚ ⬚ 端	

檀	훈음	박달나무 단	檀木(단목) : 자작나뭇과의 낙엽 교목. 박달나무. 檀紀(단기) : 단군의 기원. 檀君(단군) : 우리나라의 국조(國祖)로 받드는 태초의 　　　　　임금. 환웅의 아들.
木부의 13획	간체자	檀	
		⬚ ⬚ ⬚ ⬚ ⬚ ⬚ ⬚ 檀	

斷	훈음	끊을 단	斷念(단념) : 품었던 생각을 버림. 斷食(단식) : 먹기를 끊음. 斷乎(단호) : 일단 결심한 것을 과단성(果斷性) 있게 　　　　　처리(處理)하는 모양(模樣).
斤부의 14획	간체자	断	
		⬚ ⬚ ⬚ ⬚ ⬚ ⬚ ⬚ 斷	

達	훈음	통할 달	達辯(달변) : 썩 능란한 변설. 達成(달성) : 목적한 바를 이루게 함. 到達(도달) : ① 정한 곳에 다다름. ② 목적한 데에 　　　　　미침.
辶부의 9획	간체자	达	
		⬚ ⬚ ⬚ ⬚ ⬚ ⬚ 達 達	

擔	훈음	맡을 담	擔當(담당) : 일을 맡아함. 擔任(담임) : 책임지고 맡아봄. 負擔金(부담금) : 어떤 일에 쓰이는 경비를 대기로 　　　　　책임(責任)지는 돈.
手부의 13획	간체자	担	
		⬚ ⬚ ⬚ ⬚ ⬚ ⬚ ⬚ 擔	

黨	훈음	무리 당	黨論(당론) : 당의 의견이나 의론. 黨首(당수) : 한 당의 우두머리. 黨派(당파) : 당 안의 분파(分派). 붕당(朋黨)이나 　　　　　정당(政黨)의 나누인 갈래.
黑부의 8획	간체자	党	
		⬚ ⬚ ⬚ ⬚ ⬚ ⬚ ⬚ 黨	

帶	훈음	띠 대	帶同(대동) : 함께 데리고 감. 地帶(지대) : 한정된 땅의 구역. 帶劍(대검) : ① 칼을 참. ② 또는 그 칼. 패검(佩劍). 　　　　　③ 소총(小銃)의 총신(銃身) 끝에 꽂는 칼.
巾부의 8획	간체자	带	
		⬚ ⬚ ⬚ ⬚ ⬚ ⬚ 帶 帶	

隊	훈음	떼 대	隊列(대열) : 대를 지어 늘어선 행렬. 隊員(대원) : 무리의 구성원. 隊伍(대오) : 군대(軍隊)의 항오(行伍). 군대 행렬의 　　　　　줄.
阜부의 9획	간체자	队	
		⬚ ⬚ ⬚ ⬚ ⬚ ⬚ ⬚ 隊	

導	훈음	인도할 도	導線(도선) : 전기가 흐르도록 하는 쇠붙이 줄. 善導(선도) : 올바른 길로 인도함. 導出(도출) : 결론(結論) 따위를 논리적(論理的)으로 　　　　　이끌어 냄.
寸부의 13획	간체자	导	
		⬚ ⬚ ⬚ 道 道 導 導	

| 毒 母부의 4획 | 훈음 독 독
 간체자 毒 | 毒氣(독기) : 독이 있는 기운.
 毒物(독물) : 독이 있는 물건.
 毒性(독성) : ① 독기가 있는 성분(成分). ② 독한
 성질(性質). |

一 十 キ 丰 主 青 壽 壽 毒

| 督 目부의 8획 | 훈음 살필 독
 간체자 督 | 督勵(독려) : 감독하며 격려함.
 督促(독촉) : 빨리 하도록 재촉함.
 監督官(감독관) : 감독(監督)하는 직무(職務)를 맡은
 관리(官吏). |

丨 卜 ナ 朮 朮 叔 叔 智 督

| 銅 金부의 6획 | 훈음 구리 동
 간체자 铜 | 銅鏡(동경) : 구리쇠로 만든 거울.
 銅像(동상) : 구리쇠로 만든 동물이나 사람의 형상.
 黃銅(황동) : 구리에 아연을 섞어 만든 쇠붙이. 그릇,
 장식물(裝飾物)을 만드는데 씀. 놋쇠. |

ノ ㅅ 느 牟 牟 釒 釦 鈤 銅 銅

| 斗 斗부의 10획 | 훈음 말 두
 간체자 斗 | 斗量(두량) : 되나 말로 곡식을 되어서 셈.
 斗護(두호) : 남을 두둔하여 보호함.
 斗南(두남) : 북두칠성 이남(以南)의 천지(天地). 곧
 온 천하(天下)를 이르는 말. |

丶 冫 二 斗

| 豆 豆부의 0획 | 훈음 콩 두
 간체자 豆 | 豆類(두류) : 콩과에 속하는 식물의 종류.
 豆油(두유) : 콩기름.
 豆芽(두아) : 콩나물. 콩을 시루 따위의 그릇에 담아
 그늘에 두고 물을 주어 자라게 한 것. 또는 그 나물. |

一 ㄱ ㅂ 三 百 豆 豆

| 得 彳부의 8획 | 훈음 얻을 득
 간체자 得 | 得男(득남) : 아들을 낳음.
 所得(소득) : 자기의 것이 됨.
 說得(설득) : 여러 모로 설명하여 상대방(相對方)이
 납득할 수 있도록 잘 알아듣게 함. |

彳 彳 彳 徂 徂 得 得 得

| 燈 火부의 12획 | 훈음 등잔 등
 간체자 灯 | 燈盞(등잔) : 등불을 켜는 그릇.
 燈燭(등촉) : 등불과 촛불.
 燈臺(등대) : ① 바닷가나 섬 같은 곳에 높이 세워서
 밤에 다니는 배를 안전하게 안내하는 곳. |

火 灯 灯 灯 炒 燃 燈 燈

| 羅 网부의 14획 | 훈음 벌일,그물 라
 간체자 罗 | 羅列(나열) : 죽 줄을 지음. 죽 벌여 놓음.
 網羅(망라) : 큰 그물과 작은 그물. 모두 빠짐 없이
 몰아들임.
 羅針盤(나침반) : 지리적인 방향 지시 계기(計器). |

丨 罒 罒 罜 罴 羄 羅 羅

| 兩 入부의 6획 | 훈음 두 량
 간체자 两 | 兩家(양가) : 두 집. 양편 집.
 兩親(양친) : 부모. 아버지와 어머니.
 兩面(양면) : ① 양쪽. 앞 뒤의 두 면. ② 사물의 양쪽
 면. ③ 두 가지 방면(方面). |

一 厂 厅 币 両 兩 兩 兩

| 麗 鹿부의 8획 | 훈음 고울 려
 간체자 丽 | 麗句(여구) : 아름답게 표현된 문구.
 秀麗(수려) : 산수(山水)의 경치나 사람의 얼굴 모습
 등이 빼어나게 아름다움.
 壯麗(장려) : 장엄(莊嚴)하고 화려(華麗)함. |

宀 冖 丽 严 严 严 麗 麗 麗

連	훈음	이을 련	連發(연발) : 계속하여 발생함. 총 따위를 연달아 쏨.
辶부의 7획	간체자	连	連續(연속) : 연달아 계속함. 連續性(연속성) : 어떠한 사물이 끊이지 아니하고 죽 이어지는 성질(性質).

一 厂 市 百 亘 車 車 連 連

列	훈음	벌릴 렬	列擧(열거) : 실례나 사실들을 죽 들어서 말함.
刀부의 4획	간체자	列	列島(열도) : 연달아 있는 섬. 列車(열차) : 기관차에 객차(客車)나 화차(貨車) 등을 연결하고 운전 장치를 설비한 차량(車輛).

一 ア 歹 歹 列 列

錄	훈음	기록할 록	錄音(녹음) : 소리를 기록함.
金부의 8획	간체자	录	記錄(기록) : 적음. 어떠한 일을 적은 서류. 錄取(녹취) : 어떠한 내용의 소리를 녹음(錄音)하여 채취(採取)하는 것.

亼 牟 金 釒 針 釒 鐸 錄

論	훈음	논할 론	論難(논란) : 잘못을 논하여 비난함.
言부의 8획	간체자	论	論理(논리) : 사물에 대한 논리, 논증의 이치. 論議(논의) : ① 서로 의견(意見)을 논술(論述)하여 토의(討議)함. ② 의논(議論).

亠 言 言 診 診 論 論 論

留	훈음	머무를 류	留念(유념) : 마음에 기억해 둠.
田부의 5획	간체자	留	留學(유학) : 다른 지방이나 외국에 머물며 공부를 함. 留保(유보) : ① 뒷날로 미룸. ② 멈추어 두고 보존함. ③ 권리나 의무에 관해 제한(制限)을 붙임.

ｆ ｆ 卯 卯 卯 꾩 留 留

律	훈음	법률 률	律動(율동) : ① 규칙적인 운동. ② 음률의 곡조. 리듬. ③ 가락에 맞추어 추는 춤.
彳부의 6획	간체자	律	音律(음률) : 소리, 음악(音樂)의 가락. 規律(규율) : 일정한 질서나 차례.

彳 彳 彳 律 律 律 律

滿	훈음	찰 만	滿了(만료) : 한도가 꽉차서 끝남.
水부의 11획	간체자	满	滿員(만원) : 정원이 꽉참. 滿喫(만끽) : ① 마음껏 먹고 마심. ② 맘껏 즐기거나 누림.

氵 氵 汁 汁 湍 滿 滿 滿

脈	훈음	줄기 맥	脈絡(맥락) : 혈맥의 연락.
肉부의 6획	간체자	脉	脈搏(맥박) : 염통의 운동에 따라 뛰는 맥. 山脈(산맥) : 여러 산악(山岳)이 잇달아 길게 뻗치어 줄기를 이룬 지대(地帶). 산줄기.

丿 刀 月 肵 肵 脈 脈 脈

毛	훈음	털 모	毛管(모관) : 모세관의 약칭.
毛부의 0획	간체자	毛	毛根(모근) : 털이 피부에 박힌 부분. 不毛(불모) : 땅이 메말라서 곡물(穀物)이나 푸성귀 같은 농작물(農作物)이 잘 되지 아니함.

一 二 三 毛

牧	훈음	칠 목	牧童(목동) : 말이나 소를 먹이는 아이.
牛부의 4획	간체자	牧	牧馬(목마) : 기르고 있는 말. 방목하는 말. 牧場(목장) : 소와 말과 양 따위를 놓아 먹이는 넓은 구역(區域)의 땅.

丿 二 牜 牛 半 牧 牧 牧

武 止부의 4획	훈음 굳셀 무 간체자 武 一 二 三 于 于 正 武 武	武器(무기) : 전쟁에 쓰는 병기. 武士(무사) : 군사에 종사하는 사람. 武力(무력) : ① 군사 상의 힘. ② 마구 욱대기는 힘. 武臣(무신) : 무관(武官)인 신하(臣下).
務 力부의 9획	훈음 일 무 간체자 务 マ ス チ 矛 矛 矜 務 務	勤務(근무) : 직무에 종사함. 義務(의무) : 마땅히 해야할 일. 곧 맡은 직분. 業務(업무) : 직장(職場)에서 의무나 직분(職分)에 　따라 맡아서 하는 일.
未 木부의 1획	훈음 아닐 미 간체자 未 一 二 丰 未 未	未決(미결) : 아직 결정하지 못함. 未收(미수) : 다 거두지 못함. 未滿(미만) : 정한 수효(數爻)나 정도(程度)에 차지 　못함.
味 口부의 5획	훈음 맛 미 간체자 味 丨 冂 冂 叮 叮 哢 味 味	味感(미감) : 맛을 느끼는 감각. 珍味(진미) : 음식의 썩 좋은 맛. 또 그러한 음식물. 別味(별미) : ① 유달리 좋은 맛. ② 늘 먹는 것과 　다르게 만든 좋은 음식(飮食).
密 宀부의 8획	훈음 빽빽할 밀 간체자 密 宀 宀 宓 宓 宓 宓 密 密	密林(밀림) : 빽빽히 들어선 수풀. 密語(밀어) : 비밀스러운 말. 넌지시 하는 말. 緊密(긴밀) : ① 몹시 긴하고 가까움. ② 아주 엄밀함. 　바싹 가까워 틈이 없음.
博 十부의 10획	훈음 넓을 박 간체자 博 十 忄 忄 忴 恒 博 博 博 博	博士(박사) : 학문이 훌륭한 학자. 博愛(박애) : 온 사람을 널리 평등하게 사랑함. 博識(박식) : 보고 듣고 배운 것이 많아 여러 방면에 　많은 지식(知識)을 가진 상태(狀態)에 있는 것.
防 阜부의 4획	훈음 막을 방 간체자 防 フ ３ ３ ３' ３' 防 防	防共(방공) : 공산주의가 못 들어오게 막음. 防犯(방범) : 범죄가 생기지 않게 막음. 防止(방지) : ① 어떤 일이나 현상(現象)이 일어나지 　못하게 막음. ② 막아서 그치게 함.
房 戶부의 4획	훈음 방 방 간체자 房 丶 ﾉ 广 戶 戶 戶 房 房	房門(방문) : 방으로 드나들거나 방에 딸려 있는 문. 房貰(방세) : 방을 빌린 세. 暖房(난방) : ① 방을 덥게 함. ② 또는 덥게 한 방. 廚房(주방) : 음식(飮食)을 차리는 방.
訪 言부의 4획	훈음 찾을 방 간체자 访 二 三 言 言 言 訂 訪 訪	訪問(방문) : 남을 찾아봄. 探訪(탐방) : 어떤 일의 진상을 알기 위해 찾아봄. 答訪(답방) : 다른 사람의 방문에 대한 답례(答禮)의 　방문(訪問).
背 肉부의 5획	훈음 등 배 간체자 背 一 ＋ ７ ７ 北 北 背 背 背	背德(배덕) : 도덕에 상반된 행위. 背反(배반) : 믿음과 의리를 저버리고 돌아옴. 背景(배경) : ① 뒤의 경치(景致). ② 무대(舞臺)의 　뒤쪽에 그리거나 꾸며 놓은 장치(裝置).

拜 手부의 5획	(훈음) 절 배 (간체자) 拜 ン 三 丯 手 手 手 手 拜	拜禮(배례) : 절하는 예. 절을 함. 拜謁(배알) : 삼가 만나 뵈옴. 歲拜(세배) : 섣달 그믐이나 정초(正初)에 웃어른께 인사(人事)로 하는 절.
配 酉부의 3획	(훈음) 짝,나눌 배 (간체자) 配 一 冇 西 酉 酉 酉 配 配	配達(배달) : 물건을 가져다 줌. 또는 그 사람. 配偶(배우) : 부부로서 알맞은 짝. 配置(배치) : ① 할당(割當)하여 각각 자리잡게 됨. ② 갖추어서 베풀어 둠.
伐 人부의 4획	(훈음) 칠 벌 (간체자) 伐 ノ イ 仁 代 伐 伐	伐木(벌목) : 나무를 벰. 伐草(벌초) : 무덤의 잡초를 베는 일. 討伐(토벌) : 군대(軍隊)를 보내어 반항하는 무리를 침.
罰 网부의 9획	(훈음) 벌 벌 (간체자) 罚 ᄀ ᄆ 罒 罒 罒 罰 罰 罰	罰責(벌책) : 처벌하여 꾸짖음. 罰則(벌칙) : 죄를 범한 자의 처벌 규칙. 罰點(벌점) : 잘못한 것에 대하여서 벌(罰)로 따지는 점수(點數).
壁 土부의 13획	(훈음) 바람벽 벽 (간체자) 壁 ᄀ ᄀ 尸 启 启 辟 辟 壁	壁報(벽보) : 벽에 쓰거나 또는 붙여서 알리는 것. 城壁(성벽) : 성곽의 벽. 壁畵(벽화) : ① 건물이나 무덤 따위의 벽에 그린 그림. ② 벽에 걸어 놓은 그림.
邊 辶부의 15획	(훈음) 가 변 (간체자) 边 ᄼ 自 臯 臯 臯 臱 臱 邊	周邊(주변) : 둘레의 언저리. 海邊(해변) : 바닷가. 江邊(강변) : 강물이 흐르는 가에 닿는 땅. 하반(河畔), 강가, 강의 주변.
步 止부의 3획	(훈음) 걸음 보 (간체자) 步 丨 ト 止 止 华 步 步	步兵(보병) : 육군 병과의 하나. 주로 소총을 가지고 전투함. 步哨(보초) : 감시의 임무를 맡은 사병. 步行者(보행자) : 보행인(步行人), 걸어서 가는 사람.
保 人부의 7획	(훈음) 지킬 보 (간체자) 保 イ イ 仁 但 伃 伊 保 保	保健(보건) : 건강을 지켜 나가는 일. 保護(보호) : 약한 것을 돌보아 지킴. 保障(보장) : 일이 잘 되도록 보호(保護)를 하거나 뒷받침함.
報 土부의 9획	(훈음) 갚을 보 (간체자) 报 ± ± ᄒ 幸 車 幸 報 報	報國(보국) : 나라의 은혜에 보답함. 報恩(보은) : 은혜를 갚음. 報酬(보수) : ① 고마움을 갚는 것. ② 근로(勤勞)의 대가(代價)로 주는 금전(金錢)이나 물품(物品).
寶 宀부의 17획	(훈음) 보물 보 (간체자) 宝 宀 宀 宀 宝 宝 寊 寶 寶	寶庫(보고) : 보물을 넣어 두는 창고. 寶物(보물) : 보배로운 물건. 寶石(보석) : 흔히 몸치장 할 때 쓰는, 매우 단단하고 빛이 곱고, 생산량이 썩 적은 귀중한 광물(鑛物).

復	훈음	거듭할 복, 다시 부	復歸(복귀) : 본래의 상태로 되돌아감.
	간체자	复	復活(부활) : 다시 살아남.
彳부의 9획		彳彳彳彳彳復復復復	復元(복원) : 부서지거나 없어져 버린 사물을 원래의 모습이나 상태(狀態)로 되돌려 놓는 것.

府	훈음	곳집,관청 부	府庫(부고) : 문서나 재물을 넣어두는 창고를 말함.
	간체자	府	政府(정부) : 행정권의 집행을 맡은 최고의 중앙 기관.
广부의 5획		广广广广府府府	司法府(사법부) : 대법원(大法院) 및 그 소할(所轄)에 딸린 모든 기관의 총칭(總稱).

富	훈음	부유할 부	富者(부자) : 살림이 넉넉하고 재산이 많은 사람.
	간체자	富	富村(부촌) : 살기가 넉넉한 마을. 부자 마을.
宀부의 9획		广宀宁宫宫宫富富	富國(부국) : ① 부유한 나라. ② 나라를 부유하게 만듦.

副	훈음	버금 부	副賞(부상) : 상장과 정식 상품 외에 따로 주는 상품.
	간체자	副	副應(부응) : 무엇에 좇아 응함.
刀부의 9획		一戸戸戸戸畐畐副副	副業(부업) : ① 본 직업(職業)의 겨를을 틈틈이 타서 하는 일. ② 본업 외에 겸해서 하는 직업.

婦	훈음	아내 부	婦女子(부녀자) : 부인. 일반 여자.
	간체자	妇	婦德(부덕) : 부녀로서 지켜야 할 아름다운 덕행.
女부의 8획		乚乚女女婦婦婦婦	寡婦(과부) : 남편(男便)이 죽어서 혼자 사는 여자. 홀어미.

佛	훈음	부처 불	佛經(불경) : 불교의 경문. 불전.
	간체자	佛	佛心(불심) : 부처의 마음. 부처처럼 착한 마음.
人부의 5획		亻亻亻佑佛佛佛	佛家(불가) : 불교(佛敎)를 믿는 사람, 또는 그들의 사회(社會). 절.

非	훈음	아닐 비	非番(비번) : 당번이 아님.
	간체자	非	非情(비정) : 인간다운 정을 가지지 않음.
非부의 0획		丿丿刂刂刲非非非	非難(비난) : 남의 잘못이나 흠 같은 것을 책잡아서 나쁘게 말함.

悲	훈음	슬플 비	悲感(비감) : 슬픈 느낌. 또는 슬프게 느껴짐.
	간체자	悲	悲話(비화) : 슬픈 이야기. 애화.
心부의 8획		丿丿刂刲非非悲悲	悲鳴(비명) : 갑작스러운 위험이나 두려움 때문에 지르는 외마디 소리.

飛	훈음	날 비	飛禽(비금) : 날짐승.
	간체자	飞	飛躍(비약) : 사물의 상태가 갑자기 향상 발전함.
飛부의 0획		乀乀乀飞飞飛飛飛飛	飛火(비화) : ① 튀어 박히는 불똥. ② 어떠한 일의 영향(影響)이 다른 데까지 번짐.

備	훈음	갖출 비	備置(비치) : 갖추어 마련해 줌.
	간체자	备	備品(비품) : 비치하는 물품.
人부의 10획		亻亻伫伫伊俏備備	對備(대비) : 어떠한 일에 대응할 준비를 함. 또는 그러한 준비(準備).

貧 貝부의 4획	훈음 가난할 빈 간체자 贫 ノ 八 今 分 分 谷 谷 貧 貧	貧民(빈민) : 가난한 백성. 貧富(빈부) : 가난과 넉넉함. 貧困(빈곤) : ① 가난하고 궁색하여 살기가 어려움. ② 내용(內容) 따위가 모자라거나 텅빔.
寺 寸부의 3획	훈음 절 사 간체자 寺 一 十 土 吉 寺 寺	寺畓(사답) : 절에 딸린 논밭. 寺院(사원) : 절. 사찰. 寺門(사문) : ① 절에 드나드는 정문(正門)이 되는 문. 절의 문. ② 절.
舍 舌부의 2획	훈음 집 사 간체자 舍 ノ 入 入 今 今 全 全 舍 舍	舍宅(사택) : 단체나 기관에서 직원을 위해 마련한 집. 官舍(관사) : 관리가 살도록 관청에서 지은 집. 舍廊(사랑) : 집 안채와 따로 떨어져 있어 바깥 주인이 거처(居處)하며 손님을 접대(接待)하는 곳.
師 巾부의 7획	훈음 스승 사 간체자 师 ノ ノ ノ ア ア 自 自 師 師 師	師事(사사) : 스승으로 섬기며 가르침을 받음. 師恩(사은) : 스승의 은혜. 師弟(사제) : ① 스승과 제자(弟子). ② 법계(法系) 상으로 아우 뻘 되는 사람.
謝 言부의 10획	훈음 사례할 사 간체자 谢 言 言 訂 訂 謝 謝 謝 謝	謝絶(사절) : 요구를 받아들이지 않고 물리치는 것. 謝罪(사죄) : 죄를 사과함. 感謝(감사) : ① 고마움. ② 고맙게 여김. ③ 고맙게 여기고 사례(謝禮)함.
殺 殳부의 7획	훈음 죽일 살, 감할 쇄 간체자 杀 メ メ ヂ 矛 杀 剎 殺 殺	殺傷(살상) : 죽이고 상처를 입힘. 相殺(상쇄) : 양편의 셈을 서로 비김. 抹殺(말살) : ① 있는 것을 아주 없애버림. ② 존재를 아주 무시(無視)함.
床 广부의 4획	훈음 자리 상 간체자 床 丶 一 广 广 庁 床 床	床播(상파) : 못자리에 씨를 뿌림. 寢床(침상) : 누워 잘 수 있게 만든 평상. 冊床(책상) : 책을 읽거나 글씨를 쓰는 데에 받치고 쓰는 상(床).
狀 犬부의 4획	훈음 형상 상 간체자 状 丨 丬 丬 丬 壮 壯 狀 狀	狀態(상태) : 현재의 모양이나 형편. 狀況(상황) : 형편과 모양. 現狀(현상) : ① 현재(現在)의 상태(狀態). ② 또는 지금의 형편(形便).
常 巾부의 8획	훈음 항상 상 간체자 常 丶 丶 丷 严 严 常 常 常 常	常例(상례) : 두루 많이 있는 사례. 常任(상임) : 일정한 직무를 늘 계속하여 맡음. 常設(상설) : 언제든지 이용할 수 있게 설비(設備)나 시설(施設)을 갖춤.
想 心부의 9획	훈음 생각 상 간체자 想 十 才 木 相 相 相 想 想	想起(상기) : 지난 일을 다시 생각하여 냄. 想念(상념) : 마음에 떠오른 생각. 想像力(상상력) : ① 상상(想像)하는 힘. ② 상상을 하는 심적(心的) 능력(能力).

設 言부의 4획	훈음 베풀 설	設立(설립) : 베풀어 세움. 設備(설비) : 시설을 갖춤. 또는 그 물건. 設定(설정) : ① 어떤 사물을 베풀어 정함. ② 문제나 　　주제 등을 내어 젊.
	간체자 设	
	二 亍 言 訃 訊 設 設	

城 土부의 7획	훈음 성 성	城郭(성곽) : 내성과 외성의 전부. 성의 둘레. 城門(성문) : 성의 출입구에 만든 문. 籠城(농성) : ① 성문(城門)을 굳게 닫고 성을 지키는 　　것. ② 시위의 수단으로 자리를 지키는 것을 비유함.
	간체자 城	
	一 十 圵 圢 圻 城 城 城	

盛 皿부의 7획	훈음 성할 성	盛衰(성쇠) : 성함과 쇠퇴함. 盛行(성행) : 매우 성하게 유행함. 極盛(극성) : ① 몹시 왕성(旺盛)함. ② 성질(性質)이 　　지독(至毒)하고 과격(過激)함.
	간체자 盛	
	丿 厂 厈 成 成 成 盛 盛	

誠 言부의 7획	훈음 정성 성	誠金(성금) : 성의로 낸 돈. 誠實(성실) : 정성스럽고 참되어 거짓이 없음. 誠意(성의) : 어떠한 일을 정성(精誠)껏 하는 태도나 　　마음.
	간체자 诚	
	亍 言 言 訃 訧 訧 誠 誠	

星 日부의 5획	훈음 별 성	流星(유성) : 별똥별. 운성. 星座(성좌) : 별의 위치를 표시하기 위한 성군의 구역. 衛星(위성) : ① 행성(行星)의 인력(引力)에 의하여 그 　　행성의 주위(周圍)를 도는 별.
	간체자 星	
	冂 冂 日 日 旦 早 星 星	

聖 耳부의 7획	훈음 성스러울 성	聖經(성경) : 성인이 지은 책. 聖德(성덕) : 가장 뛰어난 지덕. 임금의 덕을 칭송하는 　　말. 聖域(성역) : ① 성인(聖人)의 지위. ② 거룩한 지역.
	간체자 圣	
	厂 耳 耳 肌 聊 聖 聖 聖	

聲 耳부의 11획	훈음 소리 성	聲帶(성대) : 후두의 중앙부에 있는 발성 기관. 聲優(성우) : 목소리로 연기하는 배우. 聲援(성원) : ① 옆에서 소리를 질러 응원(應援)함. 　　② 사기나 기세를 북돋는 응원이나 원조(援助).
	간체자 声	
	士 吉 吉 声 殸 殸 聲 聲	

細 糸부의 5획	훈음 가늘 세	細部(세부) : 자세한 부분. 細心(세심) : 주의 깊게 마음을 씀. 細胞(세포) : 생물체(生物體)를 구성(構成)하는 가장 　　기본적(基本的)인 단위(單位).
	간체자 细	
	纟 幺 糸 糹 糽 細 細 細	

稅 禾부의 7획	훈음 세금 세	稅金(세금) : 조세로 바치는 돈. 稅率(세율) : 세금을 매기는 비율. 納稅(납세) : 국가(國家), 또는 지방자치단체 등에 　　세금(稅金)을 내는 것.
	간체자 税	
	二 千 禾 禾 和 稂 秒 稅	

勢 力부의 11획	훈음 권세 세	勢力(세력) : 권세의 힘. 일을 잘하는 데 필요한 힘. 勢道(세도) : 권세를 장악함. 政勢(정세) : ① 정치(政治) 상의 형세. ② 정치에 관한 　　정세(政勢).
	간체자 势	
	土 夫 坴 執 埶 執 勢 勢	

素 糸부의 4획	훈음 바탕 소 / 간체자 素 一 十 キ 主 丰 麦 素 素	素朴(소박) : 꾸밈없이 그대로임. 素質(소질) : 어떤 일에 적합한 재질. 素地(소지) : 어떤 사람이나 대상(對象)이 본바탕에 있어서 어떤 일을 일으키거나 이루게 될 가능성.

素
糸부의 4획

훈음 바탕 소
간체자 素

一 十 キ 主 丰 麦 素 素

素朴(소박) : 꾸밈없이 그대로임.
素質(소질) : 어떤 일에 적합한 재질.
素地(소지) : 어떤 사람이나 대상(對象)이 본바탕에 있어서 어떤 일을 일으키거나 이루게 될 가능성.

笑
竹부의 4획

훈음 웃음 소
간체자 笑

ﾉ 仁 竹 竹 竺 竺 笶 笑

笑談(소담) : 웃으며 이야기함.
微笑(미소) : 소리를 내지 않고 빙긋이 웃는 웃음.
失笑(실소) : ① 알지 못하는 사이에 웃음이 툭 터져 나옴. ② 참아야 할 자리에 툭 터져 나온 웃음.

掃
手부의 8획

훈음 쓸 소
간체자 扫

扌 扌 扩 扩 护 护 掃 掃

掃射(소사) : 상, 하, 좌, 우로 휘둘러 잇달아 쏨.
掃除(소제) : 쓸어서 깨끗하게 함.
掃射(소사) : 기관총 등으로 비질하듯 상하, 좌우로 휘둘러 잇달아 쏨.

俗
人부의 7획

훈음 풍속 속
간체자 俗

亻 亻 亻 亻 俗 俗 俗 俗

俗談(속담) : 옛적부터 내려오는 민간의 격언.
俗稱(속칭) : 통속적인 일컬음.
世俗(세속) : ① 세상(世上)에 흔히 있는 풍속(風俗). ② 속세(俗世). ③ 속되고 저열함.

續
糸부의 15획

훈음 이을 속
간체자 续

乡 糸 糸 糸 綪 綪 續 續

續開(속개) : 일단 멈추었던 회의를 다시 계속함.
續行(속행) : 계속하여 행함.
持續(지속) : ① 계속해 지녀 나감. ② 같은 상태가 오래 계속됨.

送
辶부의 6획

훈음 보낼 송
간체자 送

ﾉ 八 ム ム 关 关 送 送

送金(송금) : 돈을 부쳐 보냄.
送別(송별) : 떠나는 사람을 이별하여 보냄.
送信(송신) : 편지(便紙)나 전보(電報) 등의 통신을 보냄.

守
宀부의 3획

훈음 지킬 수
간체자 守

丶 宀 宀 宁 守 守

守備(수비) : 힘써 지켜 막음.
守勢(수세) : 적을 맞아 지키는 형세.
守舊(수구) : 진보적인 것을 따르지 않고 예전부터 내려오는 관습(慣習)을 따름.

收
攴부의 2획

훈음 거둘 수
간체자 收

丨 丨 丩 圵 圵 收

收金(수금) : 돈을 받아 들임.
收錄(수록) : 모아서 기록함.
收斂(수렴) : ① 돈을 추렴하여 모아 거둠. ② 방탕한 사람이 심신(心身)을 다잡음.

受
又부의 6획

훈음 받을 수
간체자 受

ﾉ 爫 爫 爫 ﾎ 严 受 受

受納(수납) : 받아 넣음. 승낙함.
受理(수리) : 받아서 처리함.
受容(수용) : 남의 문물(文物)이나 의견(意見) 등을 인정(認定)하거나 용납(容納)하여 받아들이는 것.

授
手부의 8획

훈음 줄 수
간체자 授

扌 扌 扩 扩 扩 护 护 授 授

授受(수수) : 주는 일과 받는 일.
授業(수업) : 학업을 가르쳐 줌.
授與(수여) : 증서(證書)나 상장(賞狀), 상품(賞品) 등을 줌.

修	훈음	닦을 수	修理(수리) : 고장난 데나 허름한 데를 손으로 고침.
人부의 8획	간체자	修	修飾(수식) : 겉모양을 꾸밈. 修辭(수사) : 말이나 글을 다듬고 꾸미어서 보다 더 아름답고, 정연하게 하는 일.
		亻 亻 亻 俨 俨 俨 俨 修 修	

純	훈음	순수할 순	純度(순도) : 품질의 정도.
糸부의 4획	간체자	纯	純白(순백) : 순수하고 깨끗함. 純粹(순수) : ① 다른 것이 조금도 섞이지 않은 것. ② 사념(邪念)이나 사욕(邪慾)이 없음.
		纟 纟 纟 糸 糸 糽 糽 糽 純	

承	훈음	이을 승	承諾(승낙) : 청하는 말을 들어줌.
手부의 4획	간체자	承	承認(승인) : 옳다고 승낙함. 承繼(승계) : ① 뒤를 이어 받음. ② 권리나 의무를 이어받는 일.
		丁 了 了 手 手 手 承 承 承	

是	훈음	바를 시	是非(시비) : 옳음과 그름.
日부의 5획	간체자	是	是認(시인) : 옳다고 인정함. 是是非非(시시비비) : 중립적인 입장(立場)에서 옳은 것은 옳고 그른 것은 그르다고 시비를 명확히 가림.
		口 日 日 旦 早 是 是 是	

施	훈음	베풀 시	施賞(시상) : 상품. 또는 상금을 줌.
方부의 5획	간체자	施	施設(시설) : 베풀어 설치함. 또는 베풀어 놓은 설비. 施行(시행) : ① 실제(實際)로 행함. ② 법령(法令)의 효력(效力)을 실제(實際)로 발생(發生)시킴.
		亠 方 方 方 方 施 施 施	

視	훈음	볼 시	視界(시계) : 눈에 비치는 외계.
見부의 5획	간체자	視	視線(시선) : 눈알의 중점과 보는 물건이 잇는 선. 視覺(시각) : ① 빛의 자극을 받아 눈으로 느끼는 것. ② 눈의 감각(感覺).
		亠 市 和 和 祁 視 視 視	

詩	훈음	글귀 시	詩論(시론) : 시에 대한 평가. 논의. 또는 그 책.
言부의 6획	간체자	诗	詩作(시작) : 시를 창작함. 詩歌(시가) : ① 가사를 포함한 시문학을 통틀어서 이르는 말. ② 시와 노래.
		亠 言 言 計 計 詩 詩 詩	

試	훈음	시험할 시	試案(시안) : 시험적으로 만든 안건.
言부의 6획	간체자	试	試合(시합) : 경기에서 재주를 겨루어 승부를 다툼. 試圖(시도) : ① 무엇을 이루어 보려고 계획하거나 행동(行動)하는 것. ② 시험적(試驗的)으로 해 봄.
		亠 言 言 計 計 試 試 試	

息	훈음	쉴,자식 식	子息(자식) : 아들과 딸의 총칭.
心부의 6획	간체자	息	休息(휴식) : 잠깐 쉼. 瞬息(순식) : 눈 한 번 깜짝하거나 숨 한 번 쉴 사이와 같이 짧은 동안.
		丿 亻 自 自 自 自 息 息	

申	훈음	말할 신	申告(신고) : 보고하는 것.
田부의 0획	간체자	申	申請(신청) : 신고하여 청구함. 內申(내신) : 어떤 문제나 의견을 갖추어서 공개하지 않고 상급(上級) 기관(機關) 등에 보고(報告)함.
		丨 冂 日 日 申	

深		
水부의 8획		

훈음 깊을 심
간체자 深
氵 氵 氵 氵 深 深 深 深

深思(심사) : 깊이 생각함.
深山(심산) : 깊고 험준한 산.
深海(심해) : 깊은 바다. 대개 해면(海面)으로부터 200m 이상이 되는 깊은 바다를 가리킴.

眼		
目부의 6획		

훈음 눈 안
간체자 眼
冂 冂 目 目 目 眀 眠 眼

眼筋(안근) : 눈동자의 운동을 맡는 일곱 개의 근육.
眼目(안목) : 사물을 보고 분별하는 능력.
眼鏡(안경) : 눈을 보호(保護)하거나 시력(視力)을 돕기 위해 쓰는 기구(器具).

暗		
日부의 9획		

훈음 어두울 암
간체자 暗
冂 日 日 日 旷 暗 暗 暗

暗殺(암살) : 몰래 사람을 죽임.
暗室(암실) : 광선이 들지 못하도록 밀폐한 방.
暗澹(암담) : ① 어두컴컴하고 쓸쓸함. ② 희망이 없고 막연(漠然)함.

壓		
土부의 14획		

훈음 누를 압
간체자 压
一 厂 厈 厭 厭 厭 厭 壓

壓倒(압도) : 뛰어나서 남을 능가함.
壓迫(압박) : 내리 누름.
壓縮(압축) : ① 눌러서 쭈그러뜨림. ② 많은 내용을 간추려 요약(要略)함.

液		
水부의 8획		

훈음 진 액
간체자 液
氵 氵 氵 氵 液 液 液 液

液肥(액비) : 액체 상태로 된 비료.
液汁(액즙) : 압착해서 짜낸 진액.
液體(액체) : 일정한 부피는 있으나 일정한 모양은 없이 유동(流動)하는 물질(物質).

羊		
羊부의 0획		

훈음 양 양
간체자 羊
丶 丷 尹 尹 羊 羊

羊毛(양모) : 양의 털.
羊皮(양피) : 양의 가죽.
山羊(산양) : ① 염소. ② 영양. 솟과의 동물(動物). 산악(山岳) 지대(地帶)에 삶.

如		
女부의 3획		

훈음 같을 여
간체자 如
ㄑ 夂 女 如 如 如

如意(여의) : 뜻대로 됨.
如此(여차) : 이와 같음. 이러함.
如前(여전) : (어떤 대상이) 변하는 것이 없이 전과 같음.

餘		
食부의 7획		

훈음 남을 여
간체자 馀
亼 刍 肖 食 飠 飩 餘 餘

餘念(여념) 다른 생각. 딴 생각.
餘談(여담) : 나머지 말. 다른 이야기.
餘裕(여유) : ① 넉넉하고 남음이 있음. ② 성급하지 않고 너그럽게 생각하는 마음.

逆		
辶부의 6획		

훈음 거스를 역
간체자 逆
丷 兰 屰 屰 逆 逆 逆 逆

逆境(역경) : 모든 일이 뜻대로 되지 않는 경우.
逆賊(역적) : 반역을 꾀하는 사람.
逆轉(역전) : ① 형세(形勢)가 뒤집힘. ② 거꾸로 돎. ③ 일이 잘못돼서 좋지 않은 방면으로 벌어져 감.

研		
石부의 6획		

훈음 갈 연
간체자 研
厂 石 石 石 砠 研 研 研

研究(연구) : 깊이 생각하고 조사하면서 공부함.
研修(연수) : 연구하여 닦음.
研磨(연마) : ① 갈고 닦음. ② 노력(努力)을 거듭해 정신(精神)이나 학문(學問), 기술(技術)을 닦음.

煙	훈음	연기 연	煙氣(연기) : 물건이 탈 때 일어나는 흐릿한 기체.
火부의 9획	간체자	烟	喫煙(끽연) : 담배를 피움.
	`ノ ノ 火 灯 炉 炉 炉 煙`		煤煙(매연) : 연료를 태웠을 때에 생기는 그을음과 연기(煙氣).

演	훈음	펼 연	演技(연기) : 여러 사람 앞에서 재주를 부림.
水부의 11획	간체자	演	演士(연사) : 연설하는 사람.
	`氵 氵 氵 氵 氵 涼 演 演`		演說(연설) : 여러 사람 앞에서 체계(體系)를 세워서 자기의 주의(主義)나 주장(主張)을 말함.

榮	훈음	영화 영	榮譽(영예) : 영광스러운 명예.
木부의 10획	간체자	荣	榮辱(영욕) : 영화와 치욕.
	`ᐞ ᐞ ᐞ 炊 炏 炏 炏 桊 榮`		榮光(영광) : 경쟁(競爭)에서 이기거나, 남이 하지 못한 어려운 일을 해냈을 때의 빛나는 영예(榮譽).

藝	훈음	재주 예	藝能(예능) : 예술과 기능.
艸부의 15획	간체자	艺	藝術(예술) : 학예와 기술.
	`ᐞ ᐞ 莉 莉 蓺 蓺 蓺 藝`		演藝(연예) : 음악(音樂)이나 무용(舞踊), 연극(演劇), 만담 따위의 재주를 보임.

誤	훈음	그르칠 오	誤報(오보) : 그릇된 보도.
言부의 7획	간체자	误	誤認(오인) : 그릇 인정함. 잘못 앎.
	`言 言 言 訳 訳 誤 誤 誤`		誤謬(오류) : ① 그릇되어 이치에 어긋남. ② 이치에 틀린 인식(認識).

玉	훈음	구슬 옥	玉杯(옥배) : 옥으로 만든 술잔.
玉부의 0획	간체자	玉	玉石(옥석) : 구슬과 돌.
	`一 丁 千 王 玉`		玉璽(옥새) : ① 옥으로 만든 국새(國璽). ② 국새의 미칭(美稱).

往	훈음	갈 왕	往來(왕래) : 가는 것과 오는 것.
彳부의 5획	간체자	往	往診(왕진) : 의사가 환자의 집에 가서 진찰함.
	`ノ ⼃ ⼃ 彳 彳 彳 往 往`		往復(왕복) : ① 갔다가 되돌아옴. ② 가는 일과 돌아오는 일.

謠	훈음	노래 요	歌謠(가요) : 유행가. 시체 노래.
言부의 10획	간체자	谣	童謠(동요) : 어린이의 정서를 표현한 노래.
	`言 言 訂 認 謠 譯 謠 謠`		民謠(민요) : 민중(民衆)들 속에서 생겨나 오랫동안 전해 내려오며 즐겨 부르는 노래.

容	훈음	얼굴 용	容量(용량) : 물건이 담기는 분량.
宀부의 7획	간체자	容	容恕(용서) : 잘못이나 죄를 벌하지 않고 끝냄.
	`宀 宀 宀 空 突 突 容 容`		容納(용납) : ① 너그러운 마음으로 타인의 언행을 받아들임. ② 물건을 포용(包容)함.

員	훈음	인원 원	官員(관원) : 관가에서 일하는 사람.
口부의 7획	간체자	員	任員(임원) : 어떤 단체의 임무를 맡아 처리하는 사람.
	`口 口 日 日 目 冒 員 員`		定員(정원) : 규정(規定)에 의(依)하며 미리 정(定)해진 인원수(人員數).

圓	훈음	둥글 원	圓心(원심) : 원의 중심.
	간체자	圆	圓形(원형) : 둥근 모양.
口부의 10획	丨冂冂冃冐圓圓圓圓		圓滑(원활) : ① 어떤 일이 거침 없이 잘 되어 나감. ② 규각(圭角)이 없고 원만(圓滿)함.

爲	훈음	할 위	爲業(위업) : 사업을 경영함.
	간체자	爲	爲政(위정) : 정치를 행하는 일.
爪부의 8획	丶冖爫爫厈厈爲爲爲		人爲(인위) : 사람의 힘이나 능력(能力)으로 이루어지는 일.

衛	훈음	지킬 위	衛兵(위병) : 군영을 지키는 졸병.
	간체자	卫	衛戍(위수) : 군대가 그 땅에 오래 주둔하여 지킴.
彳부의 9획	彳彳彳衜徸徸徸衛衛		衛生(위생) : 건강(健康)의 보전(保全), 증진(增進)을 도모(圖謀)하고 질병의 예방, 치유에 힘쓰는 일.

肉	훈음	고기 육	肉薄(육박) : 썩 가까이 덤빔.
	간체자	肉	肉身(육신) : 사람의 몸. 육체.
肉부의 0획	丨冂内内肉肉		肉體(육체) : 구체적인 물체로서의 인간의 몸뚱이. 신체(身體), 육신(肉身).

恩	훈음	은혜 은	恩德(은덕) : 은혜의 덕.
	간체자	恩	恩師(은사) : 은혜를 입은 스승.
心부의 6획	丨冂冃因因因恩恩		恩惠(은혜) : 자연(自然)이나 남에게서 받는 고마운 혜택(惠澤).

陰	훈음	그늘 음	陰刻(음각) : 오목한 형으로 생김.
	간체자	阴	陰散(음산) : 날씨가 흐리고 으스스함.
阜부의 8획	阝阝阡阡陰陰陰陰		陰謀(음모) : ① 남이 모르게 일을 꾸미는 악한 꾀. ② 또 그 계략(計略), 범죄(犯罪)에 관한 행위.

應	훈음	응할 응	應答(응답) : 물음에 대답함.
	간체자	应	應募(응모) : 모집에 응함.
心부의 13획	亠广庁庁庪雁應應		應援(응원) : ① 운동 경기 같은 것을 곁에서 성원함. ② 호응(呼應)하며 도와 줌.

義	훈음	옳을 의	義兵(의병) : 의를 위해 일어난 군사.
	간체자	义	義憤(의분) : 의를 위해 일어나는 분노.
羊부의 7획	丷丷羊羊羊羊義義		義務(의무) : ① 일정한 사람에게 부과되어 반드시 실행해야 하는 일. ② 맡은 직분(職分).

議	훈음	의논할 의	議論(의논) : 서로 의견을 문의함. 서로 일을 꾀함.
	간체자	议	議席(의석) : 회의하는 자리.
言부의 13획	言言誹譁譁議議議		提議(제의) : ① 의견(意見)이나 의안(議案)을 냄. ② 의견(意見)이나 의안(議案).

移	훈음	옮길 이	移來(이래) : 다른 데서 옮겨 옴.
	간체자	移	移送(이송) : 재판하기 위해 죄수를 다른 옥으로 옮김.
禾부의 6획	二千千禾禾移移移移		移轉(이전) : ① 사물의 소재나 주소를 다른 곳으로 옮김. ② 권리 따위를 넘기거나 넘겨받음. ③ 이사.

益	훈음	더할 익	益鳥(익조) : 인간에게 이로운 새. 제비, 까치 따위.
皿부의 5획	간체자	益	有益(유익) : 이익이 있음.
		ハ ム ゲ 犬 犬 谷 谷 益	損益(손익) : ① 손실(損失)과 이익(利益). ② 재산의 덜림과 더해짐.

引	훈음	끌 인	引渡(인도) : 넘겨 줌. 물건을 건넴.
弓부의 1획	간체자	引	引導(인도) : 가르쳐 줌. 안내함.
		ㄱ ㄱ 弓 引	引用(인용) : 다른 글 가운데서 문장이나 사례(事例) 등을 끌어 씀.

印	훈음	도장 인	印象(인상) : 자극을 받아 의식 안에 생기는 지각.
卩부의 4획	간체자	印	印章(인장) : 도장.
		′ ′ F E 印 印	印刷物(인쇄물) : 신문이나 서책(書冊), 광고 따위를 인쇄(印刷)하여 내는 모든 물건.

認	훈음	인정할 인	認定(인정) : 믿고 작정함. 실지로 봄. 허락함.
言부의 7획	간체자	认	認證(인증) : 인정하여 증명함.
		ᆖ ᆖ 言 訂 訂 訒 認 認	認識(인식) : ① 사물을 분별하고 판단하여 아는 일. ② 의식하고 지각(知覺)하는 작용의 총칭(總稱).

將	훈음	장수 장	將校(장교) : 군대의 지휘자.
寸부의 8획	간체자	将	將來(장래) : 장차 돌아올 미래. 때.
		丨 丬 爿 爿 护 护 將 將	將兵(장병) : 장교(將校)와 사병(士兵)을 통틀어서 일컫는 말.

障	훈음	막힐 장	障礙(장애) : 거리껴 거치적거림.
阜부의 11획	간체자	障	障害(장해) : 거리껴 해가 되게 함.
		⻖ ⻖ ⻖ 障 障 障 障 障	障壁(장벽) : ① 칸막이로 가리어 막은 벽. ② 벽으로 가리운 것과 같은 두 사람의 관계(關係).

低	훈음	낮을 저	低空(저공) : 지면에 가까운 하늘.
人부의 5획	간체자	低	低氣壓(저기압) : 대기의 압력이 낮아지는 현상.
		′ ′ ′′ 仁 任 低 低	低調(저조) : ① 낮은 가락. ② 활기가 없이 침체함. ③ 능률(能率)이 오르지 아니함.

敵	훈음	대적할 적	敵軍(적군) : 적의 군대.
攴부의 11획	간체자	敌	敵對(적대) : 마주 대함. 대립함.
		ㅗ ㅗ 宀 产 商 商 商 敵 敵	敵愾心(적개심) : 적을 미워하면서 분개(憤慨)하는 심정(心情).

田	훈음	밭 전	田畓(전답) : 밭과 논.
田부의 0획	간체자	田	火田(화전) : 산에 불을 질러 일군 밭.
		丨 冂 丗 田 田	油田(유전) : ① 석유(石油)가 나오는 지역. ② 석유 광산(鑛山)이 있는 지역(地域).

絶	훈음	끊을 절	絶交(절교) : 교제를 끊음.
糸부의 6획	간체자	絶	絶對(절대) : 대립되는 것이 없음.
		′ 幺 糸 紅 紹 絎 絶 絶	絶望(절망) : ① 모든 기대를 저버리고 체념(諦念)함. ② 희망(希望)이 없음.

接 手부의 8획	훈음 이을 접 간체자 接	接見(접견) : 맞아서 봄. 대면함. 接近(접근) : 가까이 접함. 接續(접속) : ① 서로 맞대어 이음. ② 사용할 목적으로 　여러 개의 기계를 도선(導線)으로 연결하는 일.
	扌 扌 扩 扩 护 拦 接 接	

政 攵부의 4획	훈음 정사 정 간체자 政	政界(정계) : 정치의 사회. 政治(정치) : 국민을 다스림. 政權(정권) : 정치 상의 권력, 정부(政府)를 조직하여 　정치를 담당(擔當)하는 권력(權力).
	一 丁 丁 正 正 政 政 政	

程 禾부의 7획	훈음 헤아릴 정 간체자 程	程度(정도) : 알맞는 한도. 얼마 가량의 분량. 課程(과정) : 일이 되어가는 정도. 上程(상정) : 토의할 안건(案件)을 회의(會議)에 내어 　놓음.
	二 千 禾 和 和 程 程 程	

精 米부의 8획	훈음 쓿을 정 간체자 精	精進(정진) : 정성을 다하여 노력함. 精力(정력) : 심신의 원기. 精誠(정성) : 온갖 성의를 다하려는, 참되고 거짓이 　없는 성실(誠實)한 마음.
	丷 半 米 米 精 精 精 精	

制 刀부의 6획	훈음 만들 제 간체자 制	制作(제작) : 생각하여 만듦. 制定(제정) : 만들어 정함. 결정함. 制度(제도) : ① 제정(制定)된 법규(法規). ② 나라의 　법칙(法則). ③ 국가나 사회 구조의 체제(體制).
	丿 丘 二 二 二 告 制 制	

製 衣부의 8획	훈음 지을 제 간체자 製	製菓(제과) : 과자를 만듦. 製糖(제당) : 사탕을 만듦. 製造(제조) : ① 큰 규모로 물건을 만듦. ② 원료에 　인공(人工)을 가하여 정교품(精巧品)을 만듦.
	二 生 告 制 制 製 製 製	

除 阜부의 7획	훈음 덜 제 간체자 除	除名(제명) : 명부에서 성명을 빼어 버림. 除外(제외) : 그 범위 밖에 둠. 削除(삭제) : 글 따위 내용의 일부를 깎아 없애거나 　지워버림.
	阝 阝 阝 阶 阶 阶 除 除	

祭 示부의 6획	훈음 제사 제 간체자 祭	祭具(제구) : 제사에 쓰는 여러 가지 기구. 祭祀(제사) : 신령에게 정성을 드리는 일. 祭物(제물) : ① 제사에 소용(所用)되는 음식(飮食). 　② 희생물(犧牲物)을 비유(比喩)하여 이르는 말.
	勹 夕 夕' � 夕ㅅ 祭 祭 祭	

際 阜부의 11획	훈음 사이 제 간체자 际	國際(국제) : 나라와 나라 사이. 交際(교제) : 사귀어 가까이 지냄. 實際的(실제적) : 현실에 맞는 것을 존중(尊重)하고, 　공상적(空想的)인 것을 배척(排斥)함.
	阝 阝 阝 阝 陜 陜 際 際	

提 手부의 9획	훈음 내놓을 제 간체자 提	提示(제시) : 어떤 뜻을 드러내 보임. 提議(제의) : 의논을 제출함. 提供(제공) : (어떤 사람, 또는 단체에 어떤 사물을) 　가지거나 누리도록 주는 것.
	扌 扌 扩 护 押 捍 提 提	

濟	훈음	구할 제	濟民(제민) : 백성을 구함. 濟世(제세) : 세상을 구제함. 救濟(구제) : ① 어려운 지경(地境)에 빠진 사람을 구해 냄. ② 고통받는 사람들을 제도(制度)함.
水부의 14획	간체자	济	
		氵 氵 沪 沪 浐 浐 濟 濟	

早	훈음	이를 조	早急(조급) : 아주 이르고 빠름. 早速(조속) : 매우 이르고 빠름. 早期(조기) : ① 어떤 기한(期限)이 빨리 옴. ② 빠른 시기(時期).
日부의 2획	간체자	早	
		丨 冂 冂 日 旦 早	

助	훈음	도울 조	助力(조력) : 일을 도와줌. 助演(조연) : 주연의 연기를 돕는 사람. 補助(보조) : ① 물질적(物質的)으로 보태어 도움. ② 보충(補充)하여 돕는 것.
力부의 5획	간체자	助	
		丨 冂 冂 月 且 助 助	

造	훈음	지을 조	造船(조선) : 배를 만듦. 造成(조성) : 물건을 만드는 일. 造作(조작) : ① 물건을 지어 만듦. ② 일부러 무엇과 비슷하게 만듦. ③ 일을 꾸미어 만듦.
辶부의 7획	간체자	造	
		亠 屮 生 牛 告 告 浩 造	

鳥	훈음	새 조	鳥籠(조롱) : 새장. 鳥獸(조수) : 새와 짐승. 鳥瞰圖(조감도) : 높은 곳에서 아래를 내려본 상태의 그림이나 지도(地圖).
鳥부의 0획	간체자	鸟	
		丿 冂 冂 户 户 自 鳥 鳥 鳥	

尊	훈음	높을 존	尊敬(존경) : 높이 공경함. 尊待(존대) : 높이 대우함. 尊屬(존속) : 부모(父母) 및 그와 같은 항렬(行列) 이상(以上)의 혈족(血族).
寸부의 9획	간체자	尊	
		八 兯 酋 酋 酋 尊 尊	

宗	훈음	마루 종	宗家(종가) : 본종의 근본이 되는 집. 宗廟(종묘) : 역대의 신주를 모시는 왕실의 사당. 宗敎(종교) : 일반적으로 초인간적 초자연적인 힘에 대해 인간이 믿는 일의 총체적 체계.
宀부의 5획	간체자	宗	
		丶 宀 宁 宇 宇 宗 宗	

走	훈음	달릴 주	走力(주력) : 달리는 힘. 競走(경주) : 달리는 경기. 走行(주행) : 자동차(自動車) 따위의 주로 동력으로 움직이는 탈것이 달려감.
走부의 0획	간체자	走	
		一 十 土 丰 丰 走 走	

竹	훈음	대나무 죽	竹工(죽공) : 대나무로 일용품을 만드는 사람. 竹刀(죽도) : 대나무로 만든 칼. 爆竹(폭죽) : 가는 대통에 불을 지르거나 또는 화약을 재어 터뜨려서 소리가 나게 하는 물건.
竹부의 0획	간체자	竹	
		丿 仁 仁 仁 竹 竹	

準	훈음	준할 준	準例(준례) : 표준이 될 만한 관례. 準備(준비) : 필요한 것을 미리 마련하여 갖춤. 準則(준칙) : 표준(標準)으로 삼아서 따라야 하는 규칙(規則).
水부의 10획	간체자	准	
		氵 汁 汁 泔 泔 淮 淮 準 準	

衆 血부의 6획	훈음 무리 중	衆生(중생) : 많은 사람. 모든 사람.

衆 血부의 6획

훈음 무리 중
간체자 衆
`丿 亠 血 血 血 血 衆 衆`

衆生(중생) : 많은 사람. 모든 사람.
大衆(대중) : 많은 수의 사람.
公衆(공중) : 사회(社會)를 이루는 일반 사람. 주로, 다른 말과 합성어(合成語)를 이루어 쓰임.

增 土부의 12획

훈음 더할 증
간체자 增
`土 圹 圹 圹 圹 圹 增 增`

增加(증가) : 더 늘어 많아짐.
增築(증축) : 집을 더 늘리어 지음.
增殖(증식) : ①더욱 늚. 더하여 늘림. ② 생물이나 그 조직, 세포 등이 생식과 분열로 그 수가 늘어남.

支 支부의 0획

훈음 가를 지
간체자 支
`一 十 � 支`

支給(지급) : 물건이나 돈을 치루어 줌.
支流(지류) : 원 줄기에서 갈려 나간 물줄기.
支援(지원) : ① 지지(支持)하여서 돕는 것. ② 원조(援助)함.

至 至부의 0획

훈음 이를 지
간체자 至
`一 工 云 至 至 至`

至急(지급) : 매우 급함.
至大(지대) : 아주 큼. 더없이 큼.
至賤(지천) : ① 지체, 지위 등이 더할 나위 없이 천함. ② 너무 흔해서 귀(貴)한 것이 없음.

志 心부의 3획

훈음 뜻 지
간체자 志
`一 十 士 志 志 志 志`

志操(지조) : 굳은 절개. 굳은 뜻.
志向(지향) : 뜻이 쏠리는 방향.
同志(동지) : ① 뜻이나 주의(主義)나 주장(主張)과 목적(目的)이 서로 같음. ② 또는 그런 사람.

指 手부의 6획

훈음 손가락 지
간체자 指
`扌 扌 扩 挃 挃 指 指 指`

指示(지시) : 일러서 시킴.
指揮(지휘) : 어떤 일을 해야 할 방도를 지시함.
指摘(지적) : ① 꼭 집어서 가리킴. ② 잘못을 들추어 냄.

職 耳부의 12획

훈음 벼슬 직
간체자 职
`丆 玉 耳 耶 耶 睧 職 職`

職務(직무) : 관직상의 임무.
職分(직분) : 직책상 마땅히 해야 할 본분.
職業(직업) : 생계(生計)를 세우기 위해 일상적으로 종사(從事)하는 일.

眞 目부의 5획

훈음 참 진
간체자 眞
`丶 ㅗ 匕 肖 肖 直 眞 眞`

眞談(진담) : 진정에서 나온 말.
眞理(진리) : 참된 도리.
眞情(진정) : ① 진실하여 애틋한 마음. ② 진실한 사정(事情).

進 辶부의 8획

훈음 나아갈 진
간체자 进
`亻 仁 什 什 隹 進 進 進`

進軍(진군) : 군대를 보냄.
進度(진도) : 나아가는 진행되는 속도. 정도.
進步(진보) : ① 더욱 발달(發達)함. ② 차차 더 좋게 되어 나아감.

次 欠부의 2획

훈음 버금 차
간체자 次
`丶 冫 冫 次 次 次`

次男(차남) : 둘째 아들.
次例(차례) : 차례 있게 나가는 순서.
目次(목차) : 책 따위에서 기사(記事)의 순서(順序), 목록(目錄).

察	훈음	살필 찰	查察(사찰) : 조사하여 살핌.

察 宀부의 11획
훈음 : 살필 찰
간체자 : 察
宀 宀 宊 宛 宛 窑 寉 察

査察(사찰) : 조사하여 살핌.
偵察(정찰) : 몰래 적군의 동행을 살핌.
省察(성찰) : ① 허물이나 저지른 일들을 반성하여 살핌. ② 저지른 죄(罪)를 자세히 생각하여 냄.

創 刀부의 10획
훈음 : 비로소 창
간체자 : 创
亼 亽 亽 今 負 倉 倉 創

創建(창건) : 처음으로 세우거나 일으킴.
創始(창시) : 일을 처음 시작함.
創造(창조) : ① 처음으로 만듦. ② 신이 우주 만물을 지음.

處 卢부의 5획
훈음 : 곳 처
간체자 : 处
丶 虍 广 广 虍 虍 虗 處

處世(처세) : 이 세상에서 살아감.
處身(처신) : 세상 살이에 있어서의 태도. 몸가짐.
處理(처리) : ① 일을 다스려 치러 감. ② 사건 또는 사무(事務)를 갈무리하여 끝장을 냄.

請 言부의 8획
훈음 : 청할 청
간체자 : 请
言 言 言 計 計 請 請 請

請求(청구) : 달라고 요구함.
請託(청탁) : 무엇을 해달라고 부탁함.
請約(청약) : 유가증권(有價證券) 등의 공모 또는 매출에 응모하여 인수 계약을 신청하는 일.

銃 金부의 6획
훈음 : 총 총
간체자 : 铳
亼 龸 牟 金 釒 鈐 鈌 銃

銃擊(총격) : 총으로 하는 공격.
銃傷(총상) : 총에 맞아 다친 상처.
銃劍(총검) : ① 총과 검. 바로, 무력(武力)을 뜻함. ② 대검(帶劍)의 끝에 꽂아 적을 무찌를 때 씀.

總 糸부의 11획
훈음 : 거느릴 총
간체자 : 总
幺 牟 糸 紓 紳 綱 總 總

總力(총력) : 모든 힘. 전부의 힘.
總理(총리) : 전체를 관리함. 또는 그 사람.
總選(총선) : 총선거(總選擧), 국회의원 전체를 모두 한꺼번에 선출(選出)하는 선거(選擧).

蓄 艸부의 10획
훈음 : 모을 축
간체자 : 蓄
丶 亠 艹 芐 蕓 蔷 蕎 蓄

蓄財(축재) : 재산을 모음.
蓄電(축전) : 전기를 축적하는 일.
蓄音機(축음기) : 레코드에 기록한 음파를 회전시켜 재생(再生)하는 장치(裝置).

築 竹부의 10획
훈음 : 쌓을 축
간체자 : 筑
𥫗 𥫗 𥫗 筲 筑 筑 築 築

築臺(축대) : 높이 쌓아 올린 대.
築城(축성) : 성을 쌓음.
改築(개축) : 집이나 담이 허물어졌거나 낡은 것을 다시 고쳐 짓거나 쌓음.

忠 心부의 4획
훈음 : 충성 충
간체자 : 忠
丨 口 口 中 虫 忠 忠 忠

忠誠(충성) : 참 마음에서 일어나는 충의와 정성.
忠臣(충신) : 충성스러운 신하.
忠告(충고) : ① 충심으로 남의 허물을 경계(警戒)함. ② 남의 잘못을 고치도록 타이름.

蟲 虫부의 12획
훈음 : 벌레 충
간체자 : 虫
口 中 虫 虫 虫 虫 蟲 蟲

蟲齒(충치) : 벌레 먹은 이.
蟲害(충해) : 벌레로 인해 입은 농사의 손해.
昆蟲(곤충) : ① 벌레를 통틀어서 이름. ② 곤충류에 딸리는 동물(動物).

取	훈음 취할 취	取調(취조) : 범죄 사실을 자세하게 조사함.
	간체자 取	取扱(취급) : 물건이나 사무를 다룸.
又 부의 6획	一 「 「 F F F 耳 耳 取 取	取消(취소) : ① 기재하거나 진술한 사실을 말살함. ② 있는 사실을 없애 버림.

測	훈음 잴 측	測量(측량) : 생각하여 헤아림.
	간체자 測	測定(측정) : 헤아려 정함.
水 부의 9획	氵 氵 汈 汈 汈 浿 浿 測	推測(추측) : 미루어 생각하여 헤아리거나 어림으로 잡음.

治	훈음 다스릴 치	治國(치국) : 나라를 다스림.
	간체자 治	治療(치료) : 병을 고침. 요치.
水 부의 5획	丶 氵 氵 汁 汁 治 治 治	治水(치수) : 하천이나 호수 등을 잘 다스려 범람을 막고, 관개용(灌漑用) 물의 편리를 꾀함.

置	훈음 둘 치	置中(치중) : 가운데나 중간에다 둠.
	간체자 置	放置(방치) : 내버려 둠.
网 부의 8획	一 冂 罒 罒 罒 罜 置 置	置簿(치부) : ① 금전이나 물품의 출납(出納)을 기록함. ② 마음속에 새겨 둠.

齒	훈음 이 치	齒根(치근) : 이의 치조에 끼여 들어가 있는 부분.
	간체자 齿	齒牙(치아) : 이를 일컫는 말.
齒 부의 0획	丨 十 十 卉 步 崇 歯 齒	齒石(치석) : 이의 표면, 특히 이의 안쪽 밑동 부분에 침에서 분비된 석회분이 부착(附着)해 굳어진 물질.

侵	훈음 침노할 침	侵攻(침공) : 남의 나라를 침노하여 쳐들어감.
	간체자 侵	侵害(침해) : 침범하여 해를 끼침.
人 부의 7획	亻 亻 佢 佢 佢 侭 侵 侵	侵犯(침범) : 남의 권리나 재산, 영토 따위를 침노하여 범함.

快	훈음 시원할 쾌	快諾(쾌락) : 쾌히 승낙함.
	간체자 快	爽快(상쾌) : 기분이 시원하고 거뜬함.
心 부의 4획	丶 丶 忄 忄 忄 快 快	快擧(쾌거) : ① 통쾌(痛快)한 거사(擧事). ② 통쾌한 행동(行動).

態	훈음 모양 태	態度(태도) : 속의 뜻이 드러나 보이는 겉모양.
	간체자 态	態勢(태세) : 상태와 형세.
心 부의 10획	厶 育 育 育 能 能 態 態	事態(사태) : ① 일이 되어 가는 형편. ② 벌어진 일의 상태(狀態).

統	훈음 거느릴 통	統計(통계) : 한데 몰아쳐서 셈함.
	간체자 统	統一(통일) : 여럿을 몰아서 하나로 만드는 일.
糸 부의 6획	幺 幺 糸 紓 紓 紓 紓 統	統制(통제) : ① 일정한 방침에 따라 여러 부분으로 나누어진 것을 제한(制限), 지도함.

退	훈음 물러날 퇴	退勤(퇴근) : 직장에서 시간을 마치고 물러나옴.
	간체자 退	退職(퇴직) : 현직에서 물러남.
辶 부의 6획	一 彐 艮 艮 艮 艮 艮 退 退	退陣(퇴진) : ① 진지를 뒤로 물림. ② 공공(公共)의 지위나 사회적 지위에서 물러남.

波 水부의 5획	(훈음) 물결 파 (간체자) 波 丶 丶 氵 氵 汀 沪 波 波	波濤(파도) : 큰 물결. 波動(파동) : 사회적 변동을 가져올 만한 거센 움직임. 波高(파고) : ① 물결의 높이. ② 정세(情勢)의 긴박을 　비유(比喻)하는 말.
破 石부의 5획	(훈음) 깰 파 (간체자) 破 厂 石 石 矴 矿 矿 破 破	破格(파격) : 격식을 깨뜨림. 破壞(파괴) : 깨뜨려 헐어 버림. 破綻(파탄) : ① 찢어지고 터짐. ② 일이 원만하게 　해결(解決)되지 않고 중도(中途)에서 그릇됨.
布 巾부의 2획	(훈음) 베,베풀 포 (간체자) 布 丿 𠂇 ナ 右 布	布巾(포건) : 베로 만들어 머리에 쓰는 건. 布敎(포교) : 종교를 널리 알림. 布陣(포진) : 전쟁이나 경기를 하기 위하여 진(陳)을 　침.
包 勹부의 3획	(훈음) 쌀 포 (간체자) 包 丿 勹 勹 勺 包	包裝(포장) : 물건을 싸서 꾸밈. 包含(포함) : 속에 싸여 있음. 包容(포용) : ① 휩싸서 들임. ② 도량이 넓어서 남의 　잘못을 이해(理解)하여 싸덮어 줌.
砲 石부의 5획	(훈음) 대포 포 (간체자) 砲 厂 石 石 矿 砲 砲	砲手(포수) : 총으로 짐승을 잡는 사냥꾼. 대포를 쏘는 　군인. 砲火(포화) : 대포나 총을 쏠 때 나오는 불이나 탄환. 砲門(포문) : 화포(火砲)의 탄환이 나가는 아구리.
暴 日부의 11획	(훈음) 사나울 폭,포 (간체자) 暴 口 日 旦 旦 異 暴 暴 暴	暴慢(포만) : 사납고 교만함. 暴動(폭동) : 무리를 져 불온한 행동을 함. 暴行(폭행) : ① 난폭한 행동. ② 타인에게 폭력을 　가하는 일. ③ 강간(强姦).
票 示부의 6획	(훈음) 표 표 (간체자) 票 一 一 兩 西 覀 票 票 票	票決(표결) : 투표로써 결정함. 投票(투표) : 지지자에게 선거권을 행사하는 것. 得票(득표) : ① 투표에서 표를 얻음. ② 투표에서 　얻은 표수(票數).
豊 료부의 11획	(훈음) 풍성할 풍 (간체자) 豊 丶 冂 曲 曹 豊 豊 豊	豊富(풍부) : 넉넉하고 많음. 豊年(풍년) : 농사가 잘된 해. 豊足(풍족) : 지나칠 만큼 넉넉함. 豊作(풍작) : 풍년이 되어 모든 곡식이 잘 됨.
限 阜부의 6획	(훈음) 한정할 한 (간체자) 限 丿 阝 阝 阝 𨽍 限 限 限	限度(한도) : 일정하게 정한 정도. 限滿(한만) : 기한이 다 참. 限界(한계) : ① 땅의 경계(境界). ② 사물의 정해 놓은 　범위(範圍).
航 舟부의 4획	(훈음) 배 항 (간체자) 航 丿 𣂉 月 舟 舟 舟 舟 航	航空(항공) : 비행기나 비행선으로 공중을 항해함. 航海(항해) : 배를 타고 바다를 다님. 航路(항로) : ① 배가 다니는 길. ② 비행기가 다니는 　하늘의 길.

港		
水부의 9획	훈음 항구 항 간체자 港 氵 氵 氵 氵 洪 洪 港 港	港口(항구) : 배가 드나드는 곳. 港都(항도) : 항구의 도시. 港灣(항만) : 배가 정박하고, 승객이나 화물 따위를 　　싣거나 부릴 수 있도록 시설을 한 구역(區域).

解		
角부의 6획	훈음 풀 해 간체자 解 ″ 丿 ⺈ 角 角 解 解 解	解決(해결) : 일을 처리함. 解毒(해독) : 독기를 없앰. 解弛(해이) : 마음의 긴장(緊張), 규율(規律) 등이 　　풀리어 느즈러짐.

香		
香부의 0획	훈음 향기 향 간체자 香 一 二 千 千 禾 禾 香 香	香氣(향기) : 좋은 냄새. 香料(향료) : 향의 원료. 香水(향수) : 향료를 섞어서 만든 향기로운 냄새가 　　나는 물.

鄕		
邑부의 10획	훈음 시골 향 간체자 鄕 乀 乡 乡 纩 绅 绹 鄕 鄕	鄕愁(향수) : 고향을 그리는 마음. 鄕土(향토) : 시골. 고향 땅. 故鄕(고향) : ① 자기(自己)가 태어나고 자란 고장. 　　② 조상(祖上) 때부터 대대(代代)로 살아 온 곳.

虛		
虍부의 6획	훈음 빌 허 간체자 虛 丶 ⺊ 广 虍 虏 虚 虗 虛	虛無(허무) : 아무것도 없고 텅 빔. 虛弱(허약) : 기운이 없어져 약함. 虛僞(허위) : ① 사실(事實)이 아닌 것을 사실처럼 　　꾸민 것. ② 없는 사실을 거짓으로 꾸밈.

驗		
馬부의 13획	훈음 시험할 험 간체자 验 丨 丌 馬 馿 駘 驗 驗 驗	經驗(경험) : 일에 실제 부닥쳐 얻은 지식. 기능. 驗證(험증) : 증거를 조사함. 體驗(체험) : ① 몸소 경험(經驗)함. 또는, 그 경험. 　　② 특정한 인격이 직접 경험한 심적(心的) 과정.

賢		
貝부의 8획	훈음 어질 현 간체자 贤 丨 丆 ⼸ 臣 臤 臤 賢 賢	賢母(현모) : 어진 어머니. 賢婦(현부) : 현명한 부인. 賢明(현명) : 마음이 어질고 영리(怜悧)하여 사리에 　　밝음.

血		
血부의 0획	훈음 피 혈 간체자 血 丿 丿 白 白 血 血	血色(혈색) : 핏빛. 얼굴빛. 붉은 빛. 血書(혈서) : 손가락에서 나오는 피로 쓴 글씨. 獻血(헌혈) : 자기(自己)의 피를 다른 사람에게 뽑아 　　주는 일.

協		
十부의 6획	훈음 도울,화할 협 간체자 协 一 十 ⼗ 扐 抐 協 協 協	協同(협동) : 마음과 힘을 함께 함. 協力(협력) : 서로 도움. 妥協(타협) : 두 편이 서로 좋도록 양보(讓步)하여 　　협의(協議)함.

惠		
心부의 8획	훈음 은혜 혜 간체자 惠 一 ⼕ 百 車 車 車 惠 惠	恩惠(은혜) : 자연이나 남에게서 받는 고마운 혜택. 惠澤(혜택) : 은혜와 덕택. 受惠(수혜) : ① 은혜(恩惠)를 입음. ② 혜택을 받음. 　　③ 덕을 봄.

95

戶 戶 부의 0획	(훈음) 집,지게 호 (간체자) 户 ` 丁 戸 戶	戶別(호별) : 집집마다. 매호. 戶數(호수) : 호적상 집의 수. 戶籍簿(호적부) : 호적(戶籍)을 번짓수에 따라 엮어 놓은 장부(帳簿).
好 女 부의 3획	(훈음) 좋을 호 (간체자) 好 ㄑ ㄑ 女 女' 妤 好	好感(호감) : 좋게 여기는 감정. 好人(호인) : 성질이 좋은 사람. 好轉(호전) : ① 무슨 일이 잘 되어 나아가기 시작함. ② 병의 증세(症勢)가 차차 나아지기 시작함.
護 言 부의 14획	(훈음) 지킬 호 (간체자) 护 言 言 訐 訐 諾 諾 諾 護	護國(호국) : 나라를 지킴. 護送(호송) : 감시하면서 데려감. 護衛(호위) : 따라다니면서 신변(身邊)을 경호함. 또 그 사람.
呼 口 부의 5획	(훈음) 부를 호 (간체자) 呼 ` 丁 口 口' 吖 吁 呼	呼訴(호소) : 억울함 등을 하소연함. 呼出(호출) : 불러냄. 소환. 呼價(호가) : 팔거나 사는 데 물건의 값을 얼마라고 부름.
貨 貝 부의 4획	(훈음) 재화 화 (간체자) 货 ノ 亻 亻 化 化 华 貨 貨	貨物(화물) : 수레나 배 등으로 운송하는 짐. 財貨(재화) : 돈 또는 보배. 外貨(외화) : ① 외국의 화폐. ② 외국에서 들어오는 화물.
確 石 부의 10획	(훈음) 굳을 확 (간체자) 确 丆 石 矿 矿 矿 碎 碎 確	確固(확고) : 확실하고 튼튼함. 確立(확립) : 꽉 정해져 있어 움직이지 아니함. 確保(확보) : ① 확실히 보유(保有)함. ② 확실히 지님. 보증(保證)함.
回 口 부의 3획	(훈음) 돌 회 (간체자) 回 ㅣ 冂 冋 冋 回 回	回甲(회갑) : 60세를 일컬음. 환갑. 回轉(회전) : 빙빙 돎. 回避(회피) : 몸을 피하여 만나지 아니함. 이리저리 피함.
吸 口 부의 4획	(훈음) 마실 흡 (간체자) 吸 ` 丁 口 口' 吸 吸 吸	吸收(흡수) : 빨아들임. 吸煙(흡연) : 담배를 피움. 吸收(흡수) : ① 빨아서 거두어 들임. 여러 가지 물질을 핏줄이나 임파관 속으로 옮기어 넣는 기능.
興 臼 부의 9획	(훈음) 일어날 흥 (간체자) 兴 𦥑 𦥑 釘 胴 釘 興 興 興	興亡(흥망) : 일어나는 것과 망하는 것. 興味(흥미) : 재미있음. 興行(흥행) : 곳곳에 다니며 연극(演劇), 연예(演藝) 등을 보여 줌. 왕성하게 행해짐.
希 巾 부의 4획	(훈음) 바랄 희 (간체자) 希 ノ メ 产 产 秊 希 希	希求(희구) : 무엇을 바라고 요구함. 希望(희망) : 소망을 가지고 기대하여 바람. 원함. 希慕(희모) : 덕 있는 사람을 사모하여 자기도 그렇게 되기를 바람.

4급 한자

暇	훈음	겨를 가	暇日(가일) : 한가한 날.
	간체자	暇	休暇(휴가) : 학교나 직장에서 일정한 기간 쉬는 일.
日 부의 9획		𠆢 日 日ʼ 昭 昭 昭 暇 暇	閑暇(한가) : ① 할 일이 없어 몸과 마음이 틈이 있음. ② 마음이 편함.

刻	훈음	새길 각	刻苦(각고) : 고생을 이겨내면서 무척 애씀.
	간체자	刻	刻薄(각박) : 모나고 인정이 없음.
刀 부의 6획		丶 一 亠 亥 亥 亥 刻 刻	刻印(각인) : 도장(圖章)을 새김. 또는 새겨 만들어 놓은 도장(圖章).

覺	훈음	깨달을 각	覺醒(각성) : 깨어나 정신을 차림. 잘못을 깨달음.
	간체자	觉	覺悟(각오) : 앞으로의 일에 대하여 마음의 준비를 함.
見 부의 13획		𠂉 𠂉 𦥑 𦥑 𦥑 學 學 覺	覺書(각서) : ① 필요 사항을 간단히 적은, 국가(國家) 사이에서 교환되는 외교(外交) 문서.

干	훈음	방패 간	干涉(간섭) : 남의 일에 나서서 참견함.
	간체자	干	干與(간여) : 관계하여 참여함.
干 부의 0획		一 二 干	干支(간지) : 천간(天干)과 지지(地支). 십간(十干)과 십이지(十二支).

看	훈음	볼 간	看破(간파) : 속마음을 알아차림.
	간체자	看	看護(간호) : 병약자를 돌보아 줌.
目 부의 4획		一 二 三 手 看 看 看 看	看過(간과) : ① 대강 보아 넘기다가 빠뜨림. ② 예사 (例事)로이 보아 넘김.

簡	훈음	간략할 간	簡單(간단) : 간략함. 단출함.
	간체자	简	簡便(간편) : 간단하고 편리함.
竹 부의 12획		𠂉 𥫗 𥫗 𥫗 節 節 節 簡 簡	簡略(간략) : ① 손쉽고 간단(簡單)함. ② 단출하고 복잡하지 아니함.

甘	훈음	달 감	甘受(감수) : 달게 받음. 쾌히 받음.
	간체자	甘	甘草(감초) : 콩과의 다년생 식물.
甘 부의 0획		一 十 廿 廿 甘	甘苦(감고) : ① 단 것과 쓴 것. ② 즐거움과 괴로움. ③ 고생을 달게 여김.

敢	훈음	감히 감	果敢(과감) : 과단성이 있고 용감함.
	간체자	敢	敢行(감행) : 단호히 결행함.
攴 부의 8획		工 T 王 耳 耳 耵 敢 敢	敢然(감연) : 과감하게 결단(決斷)하여서 실행하는 모양(模樣).

甲	훈음	갑옷 갑	甲論乙駁(갑론을박) : 서로 논박함.
	간체자	甲	甲冑(갑주) : 갑옷과 투구.
甲 부의 0획		丨 冂 曰 曱 甲	同甲(동갑) : ① 같은 나이. ② 나이가 같은 사람. 즉 갑자(甲子)를 같이 한다는 뜻.

降	훈음	내릴 강, 항복할 항	降等(강등) : 등급을 낮춤.
	간체자	降	降雨(강우) : 비가 옴. 또는 내린 비.
阜 부의 6획		𠂉 𠂉 阝 阝 陉 陉 陉 降	降伏(항복) : ① 전쟁(戰爭)이나 싸움, 경기(競技) 등에서 상대에게 굴복함. ② 나를 굽혀서 복종함.

更	훈음 다시 갱, 고칠 경	更生(갱생) : 죽을 지경에서 다시 살아남.
	간체자 更	更新(경신) : 고쳐 새롭게 함.
日부의 3획	一 ㄱ ㄒ 百 百 更 更	更迭(경질) : 어떤 직위(職位)의 사람을 바꾸어 다른 사람을 임명함.

巨	훈음 클 거	巨物(거물) : 큰 인물, 또는 큰 물건.
	간체자 巨	巨富(거부) : 큰 부자.
工부의 2획	丨 一 厂 巨 巨 巨	巨木(거목) : ① 아주 굵고 큰 나무. ② 위대(偉大)한 인물을 비유(比喩)하여 이르는 말.

拒	훈음 막을 거	拒否(거부) : 승낙하지 않고 물리침.
	간체자 拒	拒逆(거역) : 사람의 뜻이나 명령을 거스름.
手부의 5획	一 十 扌 扣 拒 拒 拒 拒	拒絕(거절) : ① 남의 제의나 요구 따위를 응낙하지 않고 물리침. ② 거부하여 끊어버림.

居	훈음 살 거	居室(거실) : 거처하는 방.
	간체자 居	居處(거처) : 일정하게 자리잡고 묵고 있는 곳.
尸부의 5획	一 ㄱ ㄹ 尸 尸 尸 尸 居 居	居住(거주) : 일정(一定)한 곳에 자리를 잡고 머물러 삶.

據	훈음 의거할 거	據點(거점) : 활동의 근거지. 의거하여 지키는 곳.
	간체자 据	依據(의거) : 증거대로 함. 의지함.
手부의 13획	扌 扌 扩 扩 护 捗 摅 據	根據(근거) : ① 근본이 되는 토대(土臺). ② 의논이나 의견에 그 근본이 되는 의거.

傑	훈음 뛰어날 걸	傑作(걸작) : 썩 훌륭하게 잘된 작품. 명작.
	간체자 杰	豪傑(호걸) : 재주, 슬기가 뛰어난 인물.
人부의 10획	亻 亻 亻 俨 傑 傑 傑 傑	俊傑(준걸) : ① 재주와 지혜가 뛰어남. ② 또 재주와 지혜가 뛰어난 사람.

儉	훈음 아낄 검	儉素(검소) : 수수하고 사치스럽지 아니함.
	간체자 俭	儉約(검약) : 검소하고 절약함.
人부의 13획	亻 亻 伶 伶 伶 倫 儉 儉	儉省(검생) : 절약(節約)해서 비용을 줄임. 낭비하지 않음.

激	훈음 부딪칠 격	激突(격돌) : 심하게 부딪침.
	간체자 激	激烈(격렬) : 매우 맹렬함.
水부의 13획	氵 汋 泃 湏 湏 激 激 激	激勵(격려) : ① 몹시 장려함. ② 마음이나 기운을 북돋우어 힘쓰도록 함.

擊	훈음 칠 격	擊滅(격멸) : 쳐서 멸망시킴.
	간체자 击	擊破(격파) : 상대방의 세력 등을 공격하여 무찌름.
手부의 13획	亘 車 軎 軗 毃 毃 擊 擊	擊劍(격검) : ① 전장(戰場)에서 적을 찌르거나 자기 몸을 지키고자 칼을 쓰는 일. ② 검도(劍道).

犬	훈음 개 견	犬馬之勞(견마지로) : 남을 위해 애쓰는 노력의 겸칭.
	간체자 犬	忠犬(충견) : 주인에게 충실한 개.
犬부의 0획	一 ナ 大 犬	犬羊(견양) : ① 개와 양. ② 하찮은 것에 비유해서 하는 말.

堅	훈음	굳을 견	堅固(견고) : 굳고 단단함.
土 부의 8획	간체자	坚	堅實(견실) : 튼튼하고 착실함. 堅果(견과) : 폐과(閉果)의 한 가지. 단단한 껍데기에 싸여 있는 나무 열매를 통틀어 이르는 말.

丨 厂 尸 尸 臣 臤 臤 堅

傾	훈음	기울 경	傾斜(경사) : 비스듬히 기울어짐. 또는 그러한 상태.
人 부의 11획	간체자	倾	傾聽(경청) : 귀를 기울이고 들음. 傾向(경향) : 마음이나 형세(形勢)가 어느 한쪽으로 향(向)하여 기울어짐.

亻 化 化 佰 佰 傾 傾

驚	훈음	놀랄 경	驚異(경이) : 놀라 이상스럽게 여김.
馬 부의 13획	간체자	惊	驚歎(경탄) : 놀라 탄식함. 驚愕(경악) : (뜻밖의 일 같은 것) 놀라서 충격을 받는 것.

艹 芍 芍 敬 敬 敬 驚 驚

鏡	훈음	거울 경	鏡戒(경계) : 사리에 맞도록 꾸짖음.
金 부의 11획	간체자	镜	鏡臺(경대) : 거울을 달아 세운 화장대의 하나. 鏡架(경가) : 거울을 버티어 세우고 그 아래에 화장품 등을 넣는 서랍을 갖추어 만든 가구(家具).

⺊ 牟 金 釒 釒 鉹 鏡 鏡

戒	훈음	경계할 계	戒告(계고) : 의무 이행을 독촉하는 행정 주체의 통지.
戈 부의 3획	간체자	戒	戒嚴(계엄) : 엄중히 적을 경계함. 戒命(계명) : 종교(宗敎)나 도덕(道德) 상에서 꼭 지킬 조건(條件).

一 二 F 开 戒 戒 戒

系	훈음	이어맬 계	系列(계열) : 조직적인 서열.
系 부의 1획	간체자	系	系統(계통) : 혈통. 차례를 따라 연이어 통일됨. 系譜(계보) : 조상부터 내려오는 혈연 관계, 혈통과 사제 관계, 종교의 전통 등의 계통에 관해 적은 책.

一 千 至 至 至 系 系

季	훈음	계절 계	季刊(계간) : 한 계절에 한 번 간행함. 또는 그 간행물.
子 부의 5획	간체자	季	季節(계절) : 일년을 넷으로 나눈 한동안의 철. 季節移動(계절이동) : 동물이 철을 따라서 사는 곳을 옮기는 일.

一 二 千 千 禾 季 季 季

階	훈음	섬돌 계	階段(계단) : ① 층층대. ② 어떤 일을 하는데 밟아야 할 일정(一定)한 순서(順序).
阜 부의 9획	간체자	阶	階層(계층) : ① 층계(層階). ② 사회를 구성하는 여러 가지 층. ③ 한 계급(階級) 안의 층별.

阝 阝 阝 阫 阰 階 階 階

鷄	훈음	닭 계	鷄口(계구) : 닭의 주둥이. 작은 단체의 우두머리.
鳥 부의 10획	간체자	鷄	鷄卵(계란) : 달걀. 肉鷄(육계) : 식육용(食肉用)의 닭. 즉 육용의 영계와 채란계의 폐계인 어미 닭의 총칭(總稱).

⺈ 爫 𤔔 奚 鷄 鷄 鷄 鷄

繼	훈음	이을 계	繼續(계속) : 잇달아 뒤를 이음. 끊어지지 않게 함.
系 부의 14획	간체자	継	繼承(계승) : 뒤를 이어받음. 繼父(계부) : ① 어머니의 후부(後夫)로서 자기를 길러 준 사람. ② 아버지의 뒤를 이음.

幺 幺 糸 糸 綝 綝 綝 繼

孤 子 부의 5획	훈음 외로울 고 간체자 孤 `ㄱ �567 孑 孑 孖 孤 孤 孤`	孤獨(고독) : 외톨이. 의지할 곳이 없음. 외로움. 孤兒(고아) : 어버이를 잃은 아이. 孤立化(고립화) : 고립적(孤立的)인 처지(處地)로 　되거나 되게 함.
庫 广 부의 7획	훈음 창고 고 간체자 库 `丶 亠 广 广 庐 庐 庫 庫`	庫間(고간) : 곳집. 車庫(차고) : 차를 넣어두는 곳간. 倉庫(창고) : 물건을 저장(貯藏)여 두거나 보관하는 　건물(建物).
穀 禾 부의 10획	훈음 곡식 곡 간체자 穀 `士 吉 吉 幸 素 穀 穀 穀`	穀價(곡가) : 곡식의 가격. 穀倉(곡창) : 곡식을 저장하는 창고. 곡식이 많이 나는 　지방. 穀物(곡물) : 사람이 주식(主食)으로 하는 곡식(穀食).
困 口 부의 4획	훈음 곤할 곤 간체자 困 `丨 冂 冂 冃 用 闲 困 困`	困境(곤경) : 곤란한 처지. 몹시 힘든 지경. 困難(곤란) : 처치하기 어려움. 생활이 궁핍함. 困窮(곤궁) : ① 가난하여 살림이 구차함. ② 어렵고 　궁핍(窮乏)함.
骨 骨 부의 0획	훈음 뼈 골 간체자 骨 `冂 冂 冏 冎 咼 骨 骨 骨`	骨格(골격) : 뼈의 조직. 뼈대. 骨肉(골육) : 뼈와 살. 혈통이 같은 부자. 형제. 육친. 骨子(골자) : ① 하는 일이나 말의 골갱이. ② 요긴한 　부분(部分).
孔 子 부의 1획	훈음 구멍 공 간체자 孔 `ㄱ �567 孑 孔`	孔孟(공맹) : 공자와 맹자. 孔穴(공혈) : 구멍. 사람 몸의 혈도. 穿孔(천공) : ① 구멍을 뚫음. ② 위벽이나 복막 등이 　상해서 구멍이 남. ③ 또는 그 구멍.
攻 攴 부의 3획	훈음 칠 공 간체자 攻 `一 工 工 工 攻 攻`	攻擊(공격) : 적을 침. 시비를 가려 논란함. 攻守(공수) : 치는 일과 지키는 일. 攻駁(공박) : 남의 잘못을 논란(論難)하고 공격하는 　것.
管 竹 부의 8획	훈음 주관할,대롱 관 간체자 管 `ノ ト 竹 竹 竺 笞 管 管`	管理(관리) : 일을 맡아 처리함. 管制(관제) : 관리하고 통제함. 管樂(관악) : 관악기(管樂器)만으로 연주(演奏)하는 　음악(音樂).
鑛 金 부의 15획	훈음 쇳돌 광 간체자 鑛 `牟 金 釒 鈩 鑛 鑛 鑛`	鑛山(광산) : 유용한 광물을 채굴하는 곳. 鑛夫(광부) : 광산에서 광물을 채굴하는 인부. 鑛物(광물) : 천연(天然)으로 땅 속 깊숙이 묻혀 있는 　무기물(無機物).
構 木 부의 10획	훈음 얽을 구 간체자 构 `オ 木 村 柑 桔 構 構 構`	構內(구내) : 큰 건물에 딸린 울안. 構想(구상) : 활동을 어떻게 할까 계획을 세움. 構築(구축) : ① 쌓아 올려 만듦. ② 어떤 일의 바탕을 　닦아 이루거나 마련함.

君 口부의 4획	(훈음) 임금 군 (간체자) 君 ㄱ ㄱ ㅋ 尹 尹 君 君	君臨(군림) : 군주로서 그 나라를 다스림. 君王(군왕) : 임금. 군주. 君主(군주) : 세습적으로 나라를 다스리는 최고의 　　　지위(地位)에 있는 사람.
群 羊부의 7획	(훈음) 무리 군 (간체자) 群 ㄱ ㅋ 尹 君 君 群 群 群	群小(군소) : 많은 자잘한 것. 群衆(군중) : 무리지어 모여 있는 많은 사람들. 群像(군상) : ① 많은 사람들. ② 여러 가지의 모양. 　　　③ 여러 사람의 상(像).
屈 尸부의 5획	(훈음) 굽을 굴 (간체자) 屈 ㄱ ㄱ 尸 尸 屈 屈 屈 屈	屈服(굴복) : 힘이 미치지 못하여 복종함. 屈伸(굴신) : 몸의 굽힘과 폄. 屈辱(굴욕) : ① 남에게 눌리어 업신여김을 받는 것. 　　　② 모욕(侮辱)을 받아 면목(面目)을 잃음.
窮 穴부의 10획	(훈음) 다할 궁 (간체자) 穷 ﹅ 宀 穴 穴 穷 穷 穷 窮	窮相(궁상) : 빈궁한 골상. 窮塞(궁색) : 아주 가난함. 追窮(추궁) : ① 어디까지나 캐어 따짐. ② 끝까지 　　　따지어 밝힘.
券 刀부의 6획	(훈음) 문서 권 (간체자) 券 ﹅ ﹅ 丷 兯 半 半 券 券	旅券(여권) : 행정 기관에서 외국 여행을 승인하는 　　　증명서. 乘車券(승차권) : 차를 탈 수 있는 표찰. 차표. 福券(복권) : 맞으면 일정한 상금을 타게 되는 표.
勸 力부의 18획	(훈음) 권할 권 (간체자) 劝 ﹅ 艹 苪 苪 荏 蕚 勸 勸	勸告(권고) : 하도록 타일러 권함. 勸農(권농) : 농업을 널리 장려함. 勸善(권선) : ① 착한 일을 권함. ② 절에 기부하라고 　　　권고함. ③ 권선구(勸善區).
卷 卩부의 6획	(훈음) 책 권 (간체자) 券 ﹅ ﹅ 丷 兯 半 半 券 卷	卷頭言(권두언) : 책의 머리말. 壓卷(압권) : 가장 뛰어난 부분, 또는 물건. 卷雲(권운) : 머리털 모양이나 새털 모양으로 보이는 　　　구름.
歸 止부의 14획	(훈음) 돌아올 귀 (간체자) 归 丨 自 皀 皀 皈 皈 歸 歸	歸家(귀가) : 집으로 돌아옴. 歸路(귀로) : 돌아오는 길. 歸國(귀국) : 외국(外國)에서 본국(本國)으로 돌아감. 　　　또는 돌아옴.
均 土부의 4획	(훈음) 고를 균 (간체자) 均 ﹣ 十 土 圴 圴 均 均	均等(균등) : 차별없이 가지런히 고름. 均分(균분) : 여럿이 똑 같도록 나눔. 均一(균일) : 차이(差異)가 없이 한결같이 고르거나 　　　똑 같음.
劇 刀부의 13획	(훈음) 심할,연극 극 (간체자) 剧 ﹅ 广 卢 虍 虏 豦 豦 劇	劇烈(극렬) : 격하게 맹렬함. 정도에 넘게 맹렬함. 劇場(극장) : 연극, 영화, 무용 등을 감상하는 곳. 劇的(극적) : 극을 보는 것같이 감격적(感激的)이고 　　　인상적(印象的)인 광경(光景).

筋 竹부의 6획	훈음 힘줄 근 / 간체자 筋 / ㇒ ㇒ ㄲ ㄲ ㄲ 筋 筋 筋	筋肉(근육) : 힘줄과 살. 鐵筋(철근) : 콘크리트 속의 철봉. 筋骨(근골) : ① 근육(筋肉)과 뼈[骨]. ② 체력(體力). 　　　신체(身體).

筋
竹부의 6획

훈음 힘줄 근
간체자 筋
㇒ ㇒ 笁 笁 笁 筋 筋

筋肉(근육) : 힘줄과 살.
鐵筋(철근) : 콘크리트 속의 철봉.
筋骨(근골) : ① 근육(筋肉)과 뼈[骨]. ② 체력(體力).
　　　신체(身體).

勤
力부의 11획

훈음 부지런할 근
간체자 勤
卄 ㅂ 苩 革 堇 堇 勤 勤

勤儉(근검) : 부지런하고 검소함.
勤學(근학) : 부지런하고 학문에 힘씀.
勤勞(근로) : ① 일정한 시간 동안 일정한 노무에
　　　종사하는 일. ② 심신(心身)이 고달프게 일에 힘씀.

紀
糸부의 3획

훈음 벼리 기
간체자 纪
㇀ ㇀ ㄠ ㅘ 糸 糸 紀 紀 紀

紀綱(기강) : 국가의 제도와 기율.
紀念(기념) : 사적을 전하여 깊이 잊지 않음.
紀元(기원) : ① 나라를 세운 첫해. ② 연대(年代)를
　　　헤아리는 데 기초(基礎)가 되는 해.

奇
大부의 5획

훈음 기이할 기
간체자 奇
一 ナ 大 立 奔 奄 奋 奇

奇怪(기괴) : 기이하고 괴상함.
奇妙(기묘) : 기이하고 교묘함.
奇智(기지) : ① 기이하고 발랄한 지혜. ② 천재적인
　　　지혜(智慧).

寄
宀부의 8획

훈음 부칠 기
간체자 寄
宀 宀 宁 宇 宝 害 害 寄

寄居(기거) : 임시로 머물러 있음. 덧붙여 삶.
寄與(기여) : 보태어 줌.
寄贈(기증) : ① 금품이나 물품 등을 타인(他人)에게
　　　줌. ② 선사하는 물건을 보내 줌.

機
木부의 12획

훈음 베틀 기
간체자 机
木 杧 杧 栉 榜 機 機 機

機能(기능) : 기관으로서 작용할 수 있는 능력.
機動(기동) : 조직적이며 기민한 활동.
機密(기밀) : 함부로 드러내지 못할 대단히 중요한
　　　비밀(秘密).

納
糸부의 4획

훈음 들일,바칠 납
간체자 纳
㇀ ㇀ ㄠ 糸 糸 紀 紅 納 納

納得(납득) : 사리를 잘 알아 차려 이행함.
納稅(납세) : 세금을 바침.
納品(납품) : ① 계약한 곳에 물품을 바침. ② 또는
　　　그 물품(物品).

段
殳부의 5획

훈음 구분 단
간체자 段
㇒ ㇒ ㇒ �5 戶 戶 耳 段 段

段階(단계) : 일의 차례를 따라 나아가는 과정. 순서.
段數(단수) : 바둑, 유도 등의 단의 수.
段落(단락) : ① 일이 다 된 끝. ② 긴 문장(文章) 중에
　　　크게 끊는 곳.

徒
彳부의 7획

훈음 무리 도
간체자 徒
彳 彳 衤 徎 徎 徎 徒 徒

徒黨(도당) : 떼를 지은 무리.
暴徒(폭도) : 폭동을 일으켜 치안을 문란시키는 무리.
使徒(사도) : 예수가 복음(福音)을 널리 전하려고
　　　특별히 뽑은 열두 제자(弟子).

逃
辶부의 6획

훈음 달아날 도
간체자 逃
ノ 刂 ㇈ ㇈ 兆 兆 逃 逃 逃

逃走(도주) : 피하거나 쫓겨서 달아남.
逃避(도피) : ① 도망하여 몸을 피함. ② 사회 운동
　　　등에서 피하여 나옴.
逃亡(도망) : ① 피하여 달아남. ② 쫓기어 달아남.

盜	훈음 훔칠 도	盜難(도난) : 도둑을 맞는 재난.
皿부의 7획	간체자 盗	盜犯(도범) : 도둑질로 인하여 성립되는 범죄.
	氵 氵 沪 沙 次 咨 盜 盜	盜掘(도굴) : ① 광주(鑛主)의 승낙 없이 광물을 몰래 채굴하는 일. ② 무덤 따위를 허가 없이 몰래 파냄.

卵	훈음 알 란	卵子(난자) : 정자와 합하여 생식 작용을 하는 세포.
卩부의 5획	간체자 卵	鷄卵(계란) : 닭의 알. 달걀.
	ˊ ㄴ ㄷ 白 白 卵 卵	排卵(배란) : 알씨가 아기집으로 가기 위해 알집에서 떨어져 나오는 것.

亂	훈음 어지러울 란	亂局(난국) : 어지러운 판국.
乙부의 12획	간체자 乱	亂動(난동) : 함부로 행동함.
	一 冂 吊 吊 阇 斎 斎 亂	亂舞(난무) : ① 어지럽게 마구 추는 춤. ② 옳지 않은 것이 함부로 나타남.

覽	훈음 볼 람	觀覽(관람) : 연극이나 영화 따위를 구경함.
見부의 14획	간체자 览	閱覽(열람) : 책 등(等)을 두루 훑어서 봄.
	Ⅰ 卩 卧 卧 臨 臨 臂 覽	博覽(박람) : ① 책을 널리 많이 읽음. ② 사물을 널리 봄.

略	훈음 줄일 략	略歷(약력) : 대강 적은 이력.
田부의 6획	간체자 略	略圖(약도) : 간략하게 그린 도면.
	冂 ⊓ 田 田 田 田 略 略	簡略(간략) : ① 손쉽고 간단(簡單)함. ② 단출하고 복잡(複雜)하지 아니함.

糧	훈음 양식 량	糧穀(양곡) : 양식으로 사용하는 곡식.
米부의 12획	간체자 粮	糧政(양정) : 양식 관계의 모든 정책이나 정사.
	ˋ ㅛ 半 米 糾 糧 糧 糧	糧食(양식) : ① 살림살이에 드는 식량(食糧). 식량. ② 정신 활동이나 생활에 으뜸 되는 것.

慮	훈음 생각할 려	考慮(고려) : 생각하여 봄.
心부의 11획	간체자 虑	配慮(배려) : 이리저리 마음을 씀.
	亠 广 产 虍 虜 虜 慮 慮	憂慮(우려) : ① 잘못되지 않나 걱정함. ② 애태우며 걱정함. ③ 또는 그 걱정.

烈	훈음 매울 렬	烈女(열녀) : 정절이 곧은 여자.
火부의 6획	간체자 烈	烈風(열풍) : 세게 부는 바람. 맹렬하게 부는 바람.
	一 ㄱ 万 歹 列 列 烈 烈	熱烈(열렬) : 흥분하거나 열중하거나 하여 태도나 행동이 걷잡을 수 없이 세참.

龍	훈음 용 롱	龍宮(용궁) : 바닷속에 용왕이 산다고 하는 궁전.
龍부의 0획	간체자 龙	龍床(용상) : 임금이 앉는 평상.
	亠 立 育 育 背 背 龍 龍	龍王(용왕) : 용 가운데의 임금. 용궁을 다스리며, 구름을 일으키고 비를 내려 중생을 보살핀다고 함.

柳	훈음 버들 류	柳花(유화) : 버드나무의 꽃.
木부의 5획	간체자 柳	細柳(세류) : 가지가 가늘고 긴 버들.
	一 十 才 木 术 柯 柳 柳	花柳(화류) : ① 꽃과 버들. ② 옛날에 유곽을 다르게 일컫던 말. 화가유항(花街柳巷).

輪 車부의 8획	훈음 바퀴 륜 간체자 轮 一 厂 戶 育 亘 車 軒 軨 軨 輪	輪廓(윤곽) : 겉모양. 테두리. 輪禍(윤화) : 수레바퀴로 인하여 입는 모든 피해. 輪番(윤번) : ① 돌려가며 차례(次例) 대로 번을 듦. ② 돌아가는 차례.
離 隹부의 11획	훈음 떠날 리 간체자 离 亠 古 卤 卨 离 离 齣 離	離間(이간) : 두 사람 사이를 서로 멀어지게 함. 離散(이산) : 사이가 떨어져 헤어짐. 離婚(이혼) : 부부(夫婦)가 혼인(婚姻) 관계(關係)를 끊는 일.
妹 女부의 5획	훈음 작은누이 매 간체자 妹 乚 乚 女 女 女 姑 妣 妹	妹弟(매제) : 손아래누이의 남편. 妹兄(매형) : 누님의 남편. 姉妹(자매) : ① 손위 누이와 손아래 누이. ② 여자 끼리의 형제. ③같은 계통의 두 조직(組織) 따위.
勉 力부의 7획	훈음 힘쓸 면 간체자 勉 丿 亠 召 品 多 免 免 勉	勉學(면학) : 학문에 힘씀. 勉從(면종) : 마지못하여 복종함. 勤勉(근면) : 부지런히 노력(努力)함. 勸勉(권면) : 타일러 힘쓰게 함.
鳴 鳥부의 3획	훈음 울 명 간체자 鸣 口 口 叮 吖 吚 吶 鳴 鳴	鳴動(명동) : 울리어 진동함. 共鳴(공명) : 남의 행동이나 사상에 깊이 동감함. 悲鳴(비명) : 갑작스러운 위험이나 두려움 때문에 지르는 외마디 소리.
模 木부의 11획	훈음 법 모 간체자 模 木 栌 栌 栌 栉 槙 槙 模	模範(모범) : 본보기. 模樣(모양) : 상태. 형편. 사람이나 물건의 형태. 模倣(모방) : 다른 것을 보고 본을 뜨거나 본받는 것. 흉내를 냄.
妙 女부의 4획	훈음 묘할 묘 간체자 妙 乚 乚 女 如 如 妙 妙	妙技(묘기) : 기묘한 기술. 妙案(묘안) : 썩 잘된 생각. 妙手(묘수) : ① 기묘한 수. ② 기술이 교묘(巧妙)한 사람.
墓 土부의 11획	훈음 무덤 묘 간체자 墓 丶 艹 芍 苩 苩 莫 募 墓	墓碑(묘비) : 무덤 앞에 세우는 비석. 묘석. 墓所(묘소) : 산소. 무덤. 묘지. 省墓(성묘) : 조상(祖上)의 산소(山所)에 가서 인사를 드리고 산소를 살피는 일.
舞 舛부의 8획	훈음 춤출 무 간체자 舞 一 二 無 舞 舞 舞 舞 舞	舞曲(무곡) : 춤을 위해 작곡된 악곡의 총칭. 舞姬(무희) : 춤추는 여자. 舞臺(무대) : 노래나 춤, 연극 따위를 하기 위하여 마련된 곳. 맘껏 재주를 시험, 발휘할 수 있는 판.
拍 手부의 5획	훈음 칠 박 간체자 拍 一 十 扌 扌 扚 扚 拍 拍 拍	拍手(박수) : 기쁘거나 찬성, 환영할 때 손뼉치는 일. 拍掌(박장) : 손뼉을 침. 拍車(박차) : ① 말을 탈 때 신는 신의 뒤축에 댄 쇠로 만든 물건. ② 어떠한 일을 적극적으로 추진함.

髮	훈음	머리카락 발	削髮(삭발) : 머리털을 깎음.
	간체자	髮	散髮(산발) : 머리를 풀어 헤침.
髟부의 5획			假髮(가발) : 머리털로 여러 가지 모양을 만들어서 치레로 머리에 쓰는 물건.

丿 厂 镸 髟 髟 髟 髮 髮

妨	훈음	방해할 방	妨害(방해) : 헤살을 놓아 해를 끼침.
	간체자	妨	無妨(무방) : 방해될 게 없음.
女부의 4획			妨碍(방애) : ① 막아 거리끼게 함. ② 거치적거려서 순조로이 진행되지 못하게 함.

乚 丬 女 女 圠 妨 妨

犯	훈음	범할 범	犯人(범인) : 죄를 범한 사람.
	간체자	犯	犯接(범접) : 가까이 범하여 접촉함.
犬부의 2획			犯行(범행) : ① 범죄 행위를 함. ② 범죄를 저지른 행위(行爲).

丿 丬 犭 犭 犯

範	훈음	모범 범	範圍범위 : ① 테두리가 정해진 구역. ② 어떤 것이 미치는 한계(限界). ③ 제한된 둘레의 언저리.
	간체자	范	模範(모범) : 본받아 배울 만함.
竹부의 9획			示範(시범) : 모범(模範)을 보임.

ⅹ ⅹⅹ 竻 笌 筲 篁 範 範

辯	훈음	말잘할 변	辯士(변사) : 연설이나 변설에 능한 사람.
	간체자	辩	辯護(변호) : 남의 이익을 위해 변명함.
辛부의 14획			答辯(답변) : ① 어떠한 물음에 밝히어 대답(對答)함. ② 또는, 그 대답(對答).

立 辛 辛 辡 辯 辯 辯 辯

普	훈음	넓을 보	普及(보급) : 널리 미침.
	간체자	普	普通(보통) : 특별한 것 없이 널리 통하여 예사로움. 당연(當然)함.
日부의 8획			普遍(보편) : 모든 것에 두루 미치거나 통함.

ⅹ ⅹ 並 並 並 普 普 普

伏	훈음	엎드릴 복	伏拜(복배) : 엎드려 절함.
	간체자	伏	伏日(복일) : 초복, 중복, 말복이 되는 날
人부의 4획			伏兵(복병) : 숨겨 두었다가 요긴할 때 불시에 내치는 군사.

丿 亻 仁 伙 伏 伏

複	훈음	겹칠 복	複利(복리) : 이자에 이자가 붙음.
	간체자	複	複製(복제) : 그대로 본떠서 만듦.
衣부의 9획			複線(복선) : 겹으로 된 줄. 둘 이상을 나란히 부설한 선.

丶 衤 衤 衤 衤 衵 複 複

否	훈음	아닐 부	否認(부인) : 그렇지 않다고 보거나 주장함.
	간체자	否	否定(부정) : 아니라고 함.
口부의 4획			否決(부결) : 의논(議論)하는 안건(案件)에 대하여 옳지 않다고 결정(決定)함.

一 プ 不 不 否 否

負	훈음	짐질 부	負傷(부상) : 상처를 입음.
	간체자	負	負債(부채) : 남에게 진 빚.
貝부의 2획			負擔(부담) : 어떤 일이나 의무, 책임 따위를 떠맡음. 또는 떠맡게 된 일이나 의무, 책임 따위.

丿 ⼍ 伫 佇 負 負 負 負

粉 米부의 4획	훈음 가루 분 간체자 粉 `丶 丷 半 米 米 粉 粉 粉`	粉食(분식) : 밀가루, 메밀가루 따위의 식료품. 粉末(분말) : 가루. 粉碎(분쇄) : ① 가루처럼 잘게 부스러뜨림. ② 적을 쳐부숨.
憤 心부의 12획	훈음 분할 분 간체자 愤 `丶 忄 忄 忄 忄 惝 憤 憤`	憤激(분격) : 몹시 분하여 성을 내거나 격동함. 憤怒(분노) : 분하여 몹시 성을 냄. 公憤(공분) : 공적(公的)인 일에 대하여 느껴지는 분개심(憤慨心).
批 手부의 4획	훈음 비평할 비 간체자 批 `一 扌 扌 扌 批 批 批`	批難(비난) : 남의 잘못이나 좋지 못한 점을 꾸짖음. 批判(비판) : 비평하여 판정함. 批准(비준) : 조약의 체결에 대한 당사국(當事國)의 최종적 확인(確認), 동의(同意)의 절차(節次).
秘 示부의 5획	훈음 숨길 비 간체자 秘 `二 千 禾 禾 利 秘 秘 秘`	秘密(비밀) : 숨기어 남에게 공개하지 아니하는 일. 秘方(비방) : 비밀한 방법. 비법. 秘訣(비결) : 숨겨 두고 혼자만이 쓰는 썩 좋은 방법. 秘傳(비전) : 비밀히 전해 내려오거나, 또 그런 방법.
碑 石부의 8획	훈음 비석 비 간체자 碑 `厂 石 石 砷 碑 碑 碑 碑`	碑閣(비각) : 안에 비를 세워 놓은 집. 碑文(비문) : 비석에 새긴 글. 碑石(비석) : ① 사적(事蹟)을 기념하기 위하여 글을 새겨서 세운 돌. ② 돌에 비문을 새긴 비. ③ 빗돌.
私 禾부의 2획	훈음 사사로울 사 간체자 私 `一 二 千 禾 禾 私 私`	私感(사감) : 사사로운 감정. 私意(사의) : 개인의 의사. 사견. 私淑(사숙) : 직접 가르침을 받지는 않았으나 마음속으로 그를 본받아 도(道)나 학문을 배우고 따름.
射 寸부의 7획	훈음 쏠 사 간체자 射 `丿 丬 自 身 身 身 射 射`	射擊(사격) : 총이나 활 등을 쏨. 射手(사수) : 활, 총을 쏘는 사람. 射倖心(사행심) : 우연(偶然)한 이익(利益)을 얻고자 요행(僥倖)을 바라는 마음.
絲 糸부의 6획	훈음 실 사 간체자 丝 `ㄥ ㄠ 幺 糸 糸 糸 絆 絲`	絲路(사로) : 좁은 길. 작은 길. 毛絲(모사) : 털실. 絹絲(견사) : ① 누에고치와 실. ② 누에고치에서 뽑은 명주실.
辭 辛부의 12획	훈음 말씀 사 간체자 辞 `ᄊ ᄊ 胥 胥 胥 窩 辭 辭`	辭意(사의) : 사임할 의사. 말의 뜻. 辭任(사임) : 맡아보던 책임을 그만두고 물러남. 辭職(사직) : ① 맡은 바 직무(職務)를 내놓고 그만 둠. ② 직책(職責)을 내놓음.
散 攴부의 8획	훈음 흩을 산 간체자 散 `一 廿 昔 昔 昔 散 散 散`	散賣(산매) : 물건을 낱개로 판매함. 散在(산재) : 이곳저곳 흩어져 있음. 散步(산보) : ① 바람을 쐬기 위하여 이리저리 거닒. ② 소풍(逍風).

象	(훈음) 코끼리 상	象牙(상아) : 코끼리 위턱에 길게 뻗은 두 개의 앞니.
	(간체자) 象	象徵(상징) : 말로는 설명하기 힘든 추상적인 사물.
豕 부의 5획	ノ ナ 乃 台 台 母 母 象 象	印象(인상) : 어떤 대상을 보거나 듣거나 하였을 때, 그 대상(對象)이 사람의 마음에 주는 느낌.

傷	(훈음) 상처 상	傷心(상심) : 마음을 상함.
	(간체자) 伤	傷害(상해) : 남의 몸에 상처를 내어서 해를 입힘.
人 부의 11획	イ 亻 亻 亻 侑 傷 傷 傷	傷處(상처) : ① 몸의 다친 자리. ② 피해(被害)를 받은 자취.

宣	(훈음) 베풀 선	宣誓(선서) : 성실할 것을 맹세함.
	(간체자) 宣	宣布(선포) : 널리 펴서 알림.
宀 부의 6획	丶 宀 宀 宀 宁 宁 宣 宣 宣	宣傳(선전) : 사상이나 이론, 지식 또는 사실 등을 대중(大衆)에게 널리 인식시키는 일.

舌	(훈음) 혀 설	舌戰(설전) : 말로 옳고 그름을 가리는 다툼. 말다툼.
	(간체자) 舌	舌禍(설화) : 말로 인해 입는 화.
舌 부의 0획	丿 二 千 千 舌 舌	筆舌(필설) : 붓과 혀. 바로, 글로 씀과 말로 말함을 이르는 말.

屬	(훈음) 붙을 속, 부탁할 촉	屬國(속국) : 다른 나라에 매여 있는 나라.
	(간체자) 属	屬託(촉탁) : 일을 부탁함. 의뢰함. 부탁을 받은 사람.
尸 부의 18획	コ 尸 尸 尸 尸 屬 屬 屬	所屬(소속) : ① 일정한 기관이나 단체에 속함. ② 또 속하고 있는 것이나 그 속한 곳.

損	(훈음) 덜 손	損傷(손상) : 떨어지고 상함.
	(간체자) 损	損失(손실) : 축나서 없어짐.
手 부의 10획	扌 扌 扌 扩 扩 护 捐 捐 損	毁損(훼손) : ① 체면이나 명예를 손상함. ② 헐거나 깨뜨리어 못 쓰게 만듦.

松	(훈음) 소나무 송	松林(송림) : 소나무 숲.
	(간체자) 松	松津(송진) : 소나무 줄기에서 분비되는 진.
木 부의 4획	一 十 才 オ 木 杴 松 松	松柏(송백) : ① 소나무와 잣나무. ② 껍질을 벗기어 솔잎에 꿴 잣.

頌	(훈음) 기릴 송	頌德碑(송덕비) : 공덕을 칭찬하기 위해 세운 비석.
	(간체자) 颂	頌祝(송축) : 칭송하고 축하함.
頁 부의 4획	八 公 公 公 松 公頁 頌 頌	贊頌(찬송) : ① 미덕(美德)을 칭찬함. ② 감사하여 칭찬(稱讚)함.

秀	(훈음) 빼어날 수	秀麗(수려) : 산수의 경치가 뛰어나고 아름다움.
	(간체자) 秀	優秀(우수) : 뛰어나고 빼어나다.
禾 부의 2획	一 二 千 千 禾 秀 秀	秀才(수재) : ① 학문과 재능이 매우 뛰어난 사람. ② 미혼(未婚) 남자.

叔	(훈음) 아재비 숙	叔父(숙부) : 아버지의 동생.
	(간체자) 叔	叔姪(숙질) : 아저씨와 조카.
又 부의 6획	丨 卜 上 ナ オ 未 叔 叔	家叔(가숙) : 남들에게 '자기(自己)'의 숙부(叔父)'를 일컫는 말.

肅 聿부의 7획	**훈음** 엄숙할 숙 **간체자** 肃 肀 肀 肀 肀 肅 肅 肅 肅	自肅(자숙) : 스스로 삼가함. 肅淸(숙청) : 엄중히 다스려 불순분자를 몰아냄. 肅然(숙연) : ① 고요하고 엄숙(嚴肅)함. ② 삼가고 　두려워 하는 모양(模樣).
崇 山부의 8획	**훈음** 높을 숭 **간체자** 崇 一 屮 屮 屵 峅 崇 崇 崇	崇高(숭고) : 뜻이 존엄하고 고상함. 崇仰(숭앙) : 높여 우러러 봄. 隆崇(융숭) : ① 두텁게 존중함. ② 어떤 정도(程度), 　수준(水準), 지위(地位) 등이 위에 있음.
氏 氏부의 0획	**훈음** 성 씨 **간체자** 氏 ノ ㇆ ㇵ 氏	氏名(씨명) : 성명. 氏閥(씨벌) : 대대로 이어 내려오는 집안의 지체. 氏族(씨족) : 같은 조상을 가진 여러 가족의 성원으로 　구성되어, 그 조상의 직계를 수장으로 하는 집단.
額 頁부의 9획	**훈음** 이마,수량 액 **간체자** 额 广 宀 安 客 客 額 額 額	額數(액수) : 돈의 수효. 사람의 수효. 額字(액자) : 현판에 쓴 글자. 金額(금액) : 금전(金錢)의 액수(額數)나 화폐(貨幣)의 　수효(數爻).
樣 木부의 11획	**훈음** 모양 양 **간체자** 样 木 栏 栏 栏 样 様 様 様	樣式(양식) : 모양. 꼴. 예술에 있어서의 스타일. 樣態(양태) : 모양과 태도. 樣相(양상) : ① 생김새나 모습. ② 판단의 확실성. 　곧 일정한 판단의 타당한 정도(程度).
嚴 口부의 17획	**훈음** 엄할 엄 **간체자** 严 ʼ ᵎᵎ 严 严 严 𡿺 𡿺 嚴	嚴格(엄격) : 엄숙하고 정당함. 嚴冬(엄동) : 몹시 추운 겨울. 嚴重(엄중) : ① 몹시 엄함. ② 용서(容恕)할 수 없을 　만큼 중대(重大)함.
與 臼부의 7획	**훈음** 줄 여 **간체자** 与 ʐ ʐ 𦥯 𦥯 𦥯 𦥔 與 與	與黨(여당) : 정부에 편드는 정당. 與野(여야) : 여당(與黨)과 야당(野黨). 與信(여신) : 금융기관에서 고객에게 신용을 부여 　하는 일.
易 日부의 4획	**훈음** 바꿀 역, 쉬울 이 **간체자** 易 丶 冂 冃 日 昜 昜 易 易	交易(교역) : 서로 물건을 사고 팔고 하여 바꿈. 容易(용이) : 아주 쉬움. 安易(안이) : ① 손쉬움. ② 어렵지 않음. ③ 근심이 　없고 편안(便安)함.
域 土부의 8획	**훈음** 지경 역 **간체자** 域 十 土 圵 圹 圹 域 域 域	區域(구역) : 갈라 놓은 땅. 異域(이역) : 이국의 땅. 聖域(성역) : ① 성인(聖人)의 지위(地位). ② 거룩한 　지역(地域).
延 廴부의 4획	**훈음** 끌 연 **간체자** 延 ノ 丶 ㇏ 疋 延 延 延 延	延期(연기) : 기한을 물림. 延長(연장) : 일정한 기준보다 길이 또는 시간을 늘임. 延滯(연체) : ① 늦추어 지체함. ② 기한(期限)이 늘어 　지체(遲滯)됨.

鉛 金부의 5획	(훈음) 납 연 (간체자) 铅 ㅅ ᄼ ᅀ 牟 金 釒 鈆 鉛 鉛	鉛管(연관) : 납으로 만든 관. 鉛鑛(연광) : 납을 파내는 광산. 鉛筆(연필) : 흑연(黑鉛) 가루를 찰흙에 섞어서 열로 구워 심을 만들어서 나무로 싼 붓. 필기 용구(用具).
緣 糸부의 9획	(훈음) 인연 연 (간체자) 缘 ㅆ 糸 糺 紅 紀 絽 緣 緣	緣故(연고) : 까닭. 사유. 緣分(연분) : 하늘이 베푼 인연. 緣由(연유) : ① 말미암아서 옴. 까닭. ② 어떤 의사 표시를 하게 되는 동기(動機).
燃 火부의 12획	(훈음) 불탈 연 (간체자) 燃 ´ 火 炒 炒 燃 燃 燃 燃	燃料(연료) : 불을 때는 재료. 可燃(가연) : 불에 잘 탈 수 있음. 燃燈(연등) : 등을 달고 불을 켜는 명절(名節)이라는 뜻으로, 부처님 오신 날을 일컫는 말.
迎 辶부의 4획	(훈음) 맞을 영 (간체자) 迎 ´ ㄴ 印 印 迎 迎 迎	迎入(영입) : 맞아들임. 迎接(영접) : 손님을 맞아 응접함. 迎合(영합) : ① 남의 마음에 들도록 힘씀. ② 서로 뜻이 맞음.
映 日부의 5획	(훈음) 비칠 영 (간체자) 映 � 日 日 旷 旷 映 映	映寫(영사) : 환등이나 활동사진을 상영함. 映畵(영화) : 활동사진. 映像(영상) : ① 빛살의 굴절(屈折)과 반사(反射)에 의하여 비친 물체(物體)의 모양. ② 비치는 그림자.
營 火부의 13획	(훈음) 경영할 영 (간체자) 营 ´ ㅆ ㅆ ㅆ ㅆ 營 營 營	營農(영농) : 농업을 영위함. 營利(영리) : 재산의 이익을 꾀함. 營業(영업) : 영리(營利)를 목적(目的)으로 해서 하는 사업(事業).
豫 豕부의 9획	(훈음) 미리 예 (간체자) 豫 ̄ 予 予 豸 豭 豭 豫 豫	豫感(예감) : 사물이나 사건이 닥치기 전에 미리 느낌. 豫賣(예매) : 미리 값을 쳐서 팖. 豫定(예정) : ① 이제부터 할 일에 대하여 미리 정해 두는 것. ② 또는 미리 예상(豫想)하여 두는 것.
郵 邑부의 8획	(훈음) 우편 우 (간체자) 邮 ̄ ㅡ 丘 垂 垂 郵 郵	郵送(우송) : 우편으로 물건을 보냄. 郵信(우신) : 우편을 이용하는 편지. 郵票(우표) : 우편(郵便)의 요금(料金)을 표시하는 증표(證票).
遇 辶부의 9획	(훈음) 만날 우 (간체자) 遇 ㄇ 日 禺 禺 禺 禺 遇 遇	待遇(대우) : 예의를 갖춰 대함. 직장 및 근무지에서 지위나 급료 등, 근무자에 대한 처우. 境遇(경우) : 놓여 있는 조건(條件)이나 놓이게 되는 형편(形便), 또는 사정(事情).
優 人부의 15획	(훈음) 넉넉할 우 (간체자) 优 亻 亻 俨 俨 優 優 優	優待(우대) : 잘 대접함. 優等(우등) : 뛰어난 등급. 優勝(우승) : 경기(競技)나 경주(競走) 등에서 첫째로 이기는 것.

怨	훈음	원망할 원	怨望(원망) : ① 남이 한 일을 억울하게, 못마땅하게 여기어 탓함. ② 분하게 여기고 미워함.

怨 心부의 5획

훈음 원망할 원
간체자 怨
怨望(원망) : 남을 못마땅하게 생각하여 미워함.
怨讎(원수) : 원한이 있는

怨望(원망) : ① 남이 한 일을 억울하게, 못마땅하게 여기어 탓함. ② 분하게 여기고 미워함.
怨讎(원수) : ① 자기나 자기 나라에 해를 끼친 사람. ② 원한(怨恨)의 대상(對象)이 되는 것.

丶 夕 夕 夗 処 怨 怨

源 水부의 10획

훈음 근원 원
간체자 源
源流(원류) : 물이 흐르는 원천. 사물이 일어난 근원.
源泉(원천) : 물이 흘러 나오는 근원.
起源(기원) : ① 사물이 생긴 근원(根源). ② 사물이 처음으로 생김.

氵 氵 氵 沪 沪 湉 源 源

援 手부의 9획

훈음 도울 원
간체자 援
援軍(원군) : 도와 주는 군대.
援助(원조) : 도와줌.
應援(응원) ; ① 운동 경기 따위를 곁에서 성원함. ② 호응(呼應)하며 도와 줌.

扌 扌 扩 扩 护 护 援 援

危 卩부의 4획

훈음 위태할 위
간체자 危
危急(위급) : 위태하고 급함.
危殆(위태) : 형세가 어려움.
危險(위험) : ① 실패하거나 목숨을 다치게 할 만함. ② 안전(安全)하지 못함.

丿 𠂆 𠂈 卢 台 危

委 女부의 5획

훈음 맡길 위
간체자 委
委囑(위촉) : 어떤 일을 맡기어 부탁함.
委員(위원) : 어떤 사물의 처리를 위임받은 사람.
委託(위탁) : ① 맡기어 부탁함. ② 어떤 행위나 사무 따위를 행할 것을 타인 또는 다른 기관에 부탁함.

丿 二 千 千 禾 香 委 委

威 女부의 6획

훈음 위엄 위
간체자 威
威勢(위세) : 위엄이 있는 기세.
威風(위풍) : 위엄이 있는 풍채.
威力(위력) : ① 사람을 복종시키는 강력한 강제력. ② 위풍 있는 강대(強大)한 권세(權勢).

丿 厂 仄 反 反 威 威 威

圍 口부의 9획

훈음 둘레 위
간체자 围
周圍(주위) : 어떤 곳의 둘레.
範圍(범위) : 한정된 둘레. 어떤 힘이 미치는 한계.
廣範圍(광범위) : 넓은 범위.
包圍(포위) : 도망(逃亡)가지 못하도록 둘러쌈.

冂 冂 冃 周 周 圊 圍 圍

慰 心부의 11획

훈음 위로할 위
간체자 慰
慰勞(위로) : 마음이 상하지 않도록 말함.
慰安(위안) : 위로하여 안심시킴.
慰樂(위락) : 피로(疲勞)를 잊게 하고 즐겁게 함.
慰問(위문) : 위로하기 위해 문안(問安)함.

⺬ ⼫ 尸 尿 尉 尉 慰 慰

遊 辶부의 9획

훈음 놀 유
간체자 游
遊動(유동) : 자유로이 움직임.
遊覽(유람) : 돌아다니며 구경함.
遊說(유세) : 각처(各處)로 돌아 다니며 자기 또는 자기 소속 정당 등의 주장을 설명 또는 선전함.

丶 亠 方 方 防 斿 游 遊

乳 乙부의 7획

훈음 젖 유
간체자 乳
乳房(유방) : 젖통.
牛乳(우유) : 소의 젖.
授乳(수유) : 젖먹이에게나 새끼에게, 모유(母乳)나 인공유(人工乳)를 먹임.

丶 丆 丆 丠 孚 孚 乳

遺 辶부의 12획	훈음 남길 유 / 간체자 遗 / 口 中 虫 冉 書 貴 遺 遺	遺骨(유골) : 죽은 사람의 해골. 遺物(유물) : 후세에 남겨진 물건. 잃어버린 물건. 遺憾(유감) : ① 마음에 남는 섭섭함. ② 생각한 대로 되지 않아 아쉽거나 한스러움. ③ 언짢은 마음.
儒 人부의 14획	훈음 선비 유 / 간체자 儒 / 亻 亻 仴 俨 儒 偄 儒 儒	儒敎(유교) : 공자를 시조로 하는 인의도덕의 교. 儒學(유학) : 유교를 연구하는 학문. 儒家(유가) : 공자(孔子)의 학설(學說), 학풍(學風) 등을 신봉하고 연구하는 학자(學者)나 학파(學派).
隱 阜부의 14획	훈음 숨을 은 / 간체자 隐 / 阝 阝 阝 阝 陷 隆 隱 隱	隱居(은거) : 세상을 피하여 삶. 숨어서 세월을 보냄. 隱匿(은닉) : 감춤. 숨김. 隱退(은퇴) : 직임에서 물러나거나 세속의 일에서 손을 떼고 한가히 삶.
依 人부의 6획	훈음 의지할 의 / 간체자 依 / 丿 亻 亻 亻 侊 依 依 依	依據(의거) : 증거대로 함. 依支(의지) : 기대어 도움을 받음. 依賴(의뢰) : ① 남에게 기대어 도움을 받음. ② 남에게 부탁(付託)함.
儀 人부의 13획	훈음 거동 의 / 간체자 仪 / 亻 亻 俜 俤 俤 儀 儀 儀	儀禮(의례) : 형식을 갖춘 예의. 儀典(의전) : 의식. 儀式(의식) : ① 어떠한 행사를 치르는 법식(法式). ② 정해진 방식(方式)에 따라 치르는 행사(行事).
疑 疋부의 9획	훈음 의심할 의 / 간체자 疑 / 丶 匕 匕 吴 吴 疑 疑 疑	疑問(의문) : 의심하여 물음. 또는 의심스러운 문제. 疑心(의심) : 믿지 못하는 마음. 疑惑(의혹) : ① 의심하여 분별(分別)하는 데 당혹함. ② 수상(殊常)하게 여김.
異 田부의 6획	훈음 다를 이 / 간체자 异 / 口 田 田 畀 畀 畀 異 異	異動(이동) : 직책의 변동. 전임. 異論(이론) : 남과 다른 의론. 남의 의견에 반대하는 말. 異見(이견) : ① 서로 다른 의견(意見). ② 남과 색다른 의견.
仁 人부의 2획	훈음 어질 인 / 간체자 仁 / 丿 亻 仁 仁	仁德(인덕) : 어진 덕. 仁術(인술) : 어진 기술이란 뜻으로 '의술'을 이르는 말. 仁壽(인수) : 인덕(仁德)이 있고 수명(壽命)이 긺. 仁慈(인자) : 어질고 남을 사랑하는 마음.
姉 女부의 5획	훈음 맏누이 자 / 간체자 姉 / 乚 乂 女 女 姉 姉	姉氏(자씨) : 남의 손위 누이의 경칭. 姉兄(자형) : 누님의 남편. 姉妹(자매) : ① 손위 누이와 손아래 누이. ② 여자 끼리의 형제. ③ 같은 계통(系統)의 두 조직 따위.
姿 女부의 6획	훈음 맵시 자 / 간체자 姿 / 丶 冫 广 汐 次 次 姿 姿	姿色(자색) : 여자의 고운 얼굴. 姿態(자태) : 몸가짐과 맵시. 모양이나 모습. 姿勢(자세) : ① 어떤 동작을 취할 때 몸이 이루는 형태. ② 사물을 대하는 마음가짐이나 태도(態度).

資	훈음	재물 자	資金(자금) : 사업을 경영하는데 드는 돈.

資
貝부의 6획
훈음 재물 자
간체자 资
丶 冫 冫 次 次 咨 沓 資 資
資金(자금) : 사업을 경영하는데 드는 돈.
資料(자료) : 밑천이 될 만한 재료. 원료. 자재.
資産(자산) : ① 소득을 축적(蓄積)한 것. ② 천량.
③ 유형(有形), 무형(無形)의 값있는 물건(物件).

殘
歹부의 8획
훈음 남을 잔
간체자 残
一 万 歹 残 残 残 殘 殘
殘金(잔금) : 나머지 돈. 잔전.
殘黨(잔당) : 치고 남은 적의 무리.
殘骸(잔해) : ① 버려진 사해(死骸)나 물건의 뼈대.
② 정신(精神)은 나간 채 남아 있는 육체(肉體).

雜
隹부의 10획
훈음 섞일 잡
간체자 杂
亠 厶 卆 卆 亲 新 新 雜
雜穀(잡곡) : 쌀 이외의 모든 곡식.
雜技(잡기) : 여러 가지 재주.
雜誌(잡지) : 호(號)를 거듭하며 정기적(定期的)으로
간행(刊行)되는 출판물(出版物).

壯
士부의 4획
훈음 씩씩할 장
간체자 壯
丨 丬 丬 爿 爿 壯 壯 壯
壯骨(장골) : 기운이 좋게 생긴 골격.
壯談(장담) : 자신이 있는 듯이 큰소리 침.
壯觀(장관) : 훌륭한 광경(光景). 굉장하고 볼 만한
광경(光景).

裝
衣부의 7획
훈음 꾸밀 장
간체자 装
丨 丬 爿 壯 壯 裝 裝 裝
裝身具(장신구) : 꾸미고 단장하는데 쓰는 제구.
裝飾(장식) : 치장하여 꾸밈.
裝着(장착) : 의복(衣服)이나 가구(家具), 장비(裝備)
따위를 붙이거나 착용(着用)함.

腸
肉부의 9획
훈음 창자 장
간체자 肠
月 月 旷 胛 脂 脂 腭 腸
大腸(대장) : 큰창자.
腸壁(장벽) : 창자 내부의 벽.
肝腸(간장) : ① 간과 창자. ② 동사(動詞)와 함께 쓰여
몹시 애타는 마음을 가리키는 말.

張
弓부의 8획
훈음 베풀 장
간체자 张
丨 ㄱ 弓 引 弘 张 張 張
張大(장대) : 넓적하고 큼.
張皇(장황) : 번거롭고 깊.
張本人(장본인) : ① 나쁜 일을 주동하여일으킨 사람.
② 일의 근본되는 사람.

帳
巾부의 8획
훈음 장막,치부책 장
간체자 帐
丨 冂 巾 帄 帆 帳 帳 帳
帳幕(장막) : 군용의 천막. 군막.
帳簿(장부) : 사항 또는 계산들을 기록해 두는 책.
揮帳(휘장) : 피륙을 여러 폭으로 이어 빙 둘러치게
만든 포장(包裝).

獎
大부의 11획
훈음 장려할 장
간체자 奖
丨 爿 鬥 鬥 將 將 獎 獎
勸獎(권장) : 권하여 장려함.
獎勵(장려) : 좋은 일에 힘쓰도록 권하여 북돋워 줌.
獎學金(장학금) : ① 학문 연구를 돕기 위한 장려금.
② 가난한 학생을 위한 학비(學費) 보조금.

底
广부의 5획
훈음 밑 저
간체자 底
丶 一 广 广 庐 底 底 底
底力(저력) : 속에 간직한 끈기 있는 힘.
底意(저의) : 속으로 작정한 뜻.
底邊(저변) : ① 수학에서 쓰던 밑변의 옛 용어(用語).
② 어떤 분야에서 정점에 선 사람을 받드는 사람들.

賊		
貝부의 6획	**훈음** 도둑 적 **간체자** 贼 ᴨ 目 貝 貯 貯 賊 賊 賊	賊臣(적신) : 불충한 신하. 賊害(적해) : 도적에게 받는 피해. 外賊(외적) : 밖으로부터 자기를 해(害)롭게 하는 　도적(盜賊).

適		
辶부의 11획	**훈음** 맞을 적 **간체자** 适 一 ㄣ 丙 丙 商 商 滴 適 適	適當(적당) : 사리에 알맞음. 適量(적량) : 알맞는 분량. 適切(적절) : ① 꼭 맞음. ② 어떤 기준이나 정도에 　맞아 어울리는 상태(狀態).

積		
禾부의 11획	**훈음** 쌓을 적 **간체자** 积 二 禾 禾 积 秆 秸 積 積 積	積量(적량) : 적재한 화물의 중량. 積善(적선) : 착한 일을 여러 번 함. 積極(적극) : 사물에 대하여 그것을 긍정(肯定)하고 　능동적(能動的)으로 활동(活動)함.

績		
糸부의 11획	**훈음** 길쌈할 적 **간체자** 绩 幺 幺 糸 糸 糸ᑊ 結 績 績 績	績女(적녀) : 길쌈하는 여자. 紡績(방적) : 섬유를 가공하여 실로 만드는 일. 業績(업적) : 어떤 사업이나 연구(研究) 따위에서 　이룩해 놓은 성과(成果).

籍		
竹부의 14획	**훈음** 호적 적 **간체자** 籍 ⺀ ⺌ 竿 竿 竿 籍 籍 籍	史籍(사적) : 역사에 관한 서적. 사기. 戸籍(호적) : 호수와 식구별로 기록한 장부. 除籍(제적) : 호적(戸籍)이나 학적(學籍), 당적(黨籍) 　등에서 이름을 지워 버림.

專		
寸부의 8획	**훈음** 오로지 전 **간체자** 专 一 戸 百 車 車 専 專 專	專門(전문) : 오로지 한 가지 일을 다함. 專屬(전속) : 오직 한곳에만 속함. 專用(전용) : ① 혼자서만 씀. ② 어떤 한 가지만 씀. 　③ 국한된 사람이나 부문(部門)에 한하여만 씀.

轉		
車부의 11획	**훈음** 구를 전 **간체자** 转 亘 車 軺 轉 轉 轉 轉 轉	轉倒(전도) : 거꾸로 됨. 轉落(전락) : 굴러 떨어짐. 타락함. 轉音(전음) : ① 음이 바뀌어 다르게 나옴. ② 모음이 　바뀌어 자음으로 변화됨.

錢		
金부의 8획	**훈음** 돈 전 **간체자** 钱 亼 牟 釒 釒 錢 錢 錢 錢	錢穀(전곡) : 돈과 곡식. 錢主(전주) : 밑천을 대는 사람. 銅錢(동전) : 구리로 만든 돈. 金錢(금전) : ① 쇠붙이로 만든 돈. ② 돈.

折		
手부의 4획	**훈음** 꺾을 절 **간체자** 折 一 十 扌 扩 折 折 折	折骨(절골) : 뼈가 부러짐. 折半(절반) : 하나를 반으로 자른 것. 折衷(절충) : 어느 편으로나 치우치지 않고 이것과 　저것을 취사(取捨)하여 그 알맞은 것을 얻음.

占		
卜부의 3획	**훈음** 점칠,차지할 점 **간체자** 占 ㅏ 卜 ㅏ 占 占	占據(점거) : 장소를 차지하여 자리를 잡음. 점령. 占卦(점괘) : 점을 쳐서 나오는 괘. 占卜(점복) : ① 점을 쳐서 길흉(吉凶)을 예견하는 일. 　② 점술(占術)과 복술(卜術).

點			
黑부의 5획

훈음　점찍을 점
간체자　点

口　口　甲　甲　里　黑　點　點

點檢(점검) : 낱낱이 조사함. 자세히 검사함.
點線(점선) : 점이 주욱 찍힌 선.
點數(점수) : ① 점의 수효(數爻). ② 끗수. ③ 물건의
　가짓수. ④ 성적(成績)을 나타내는 숫자(數字).

丁
一부의 1획

훈음　장정,당할 정
간체자　丁

一　丁

壯丁(장정) : 혈기 왕성한 남자.
丁寧(정녕) : 추측대로. 틀림없이.
兵丁(병정) : ① 병역(兵役)에 복무하는 장정(壯丁).
　② 조방구니 노릇을 하는 사람.

整
攴부의 12획

훈음　가지런할 정
간체자　整

口　束　束　軟　敕　整　整　整

整頓(정돈) : 바로잡아 치움.
整理(정리) : 질서를 바로잡음.
整備(정비) : ① 정돈하여서 갖춤. 정돈해서 준비함.
　② 닦고 죄고 기름침.

靜
靑부의 8획

훈음　고요할 정
간체자　静

十　主　青　青　靜　靜　靜　靜

靜物(정물) : 위치가 고정되어 움직이지 않는 물건.
靜淑(정숙) : 거동과 마음이 조용하고 착함.
靜謐(정밀) : ① 고요하고 편안함. ② 세상(世上)이
　태평(太平)함.

帝
巾부의 8획

훈음　임금 제
간체자　帝

一　二　三　产　产　产　帝　帝

皇帝(황제) : 제국의 군주.
帝王(제왕) : 제국을 통치하는 한 나라의 원수. 임금.
帝國(제국) : 황제(黃帝)가 다스리는 나라.
帝位(제위) : 황제(黃帝)나 임금의 자리.

組
糸부의 5획

훈음　짤 조
간체자　组

幺　幺　糸　糸　糸　組　組　組

組成(조성) : 짜 맞추어 만듦.
組版(조판) : 활판을 꾸며 짬.
組織(조직) : ① 짜서 이룸. 얽어서 만듦. ② 거의
　모양과 크기가 같고, 작용도 비슷한 세포의 집단.

條
木부의 7획

훈음　곁가지 조
간체자　条

亻　亻　伫　伫　伫　條　條　條

條件(조건) : 무슨 일을 어떻게 규정한 항목.
條目(조목) : 일의 낱낱의 조건.
條約(조약) : 조목(條目)을 세워서 약정한 언약(言約).
條項(조항) : 조목(條目). 낱낱이 들어 벌인 일의 가닥.

潮
水부의 12획

훈음　조수 조
간체자　潮

氵　氵　沪　泃　泃　淖　潮　潮

潮流(조류) : 바닷물의 흐름. 시세의 경향.
潮汐(조석) : 조수와 석수.
思潮(사조) : 사상(思想)의 흐름. 한 시대의 사상의
　일반적인 경향(傾向).

存
子부의 3획

훈음　있을 존
간체자　存

一　ナ　ナ　ナ　存　存

存立(존립) : 생존시켜 따로 세움.
存亡(존망) : 살아 있는 것과 죽어 없어지는 것.
存在(존재) : ① 현존(現存)하여 있음. ② 또는 있는
　그것.

從
彳부의 8획

훈음　따를 종
간체자　从

彳　彳　彳　彳　彷　彷　從　從

從來(종래) : 유래. 이전부터.
從屬(종속) : 붙음.
從業員(종업원) : 어떤 업무(業務)에 종사(從事)하는
　사람.

鐘 金부의 12획	훈음 쇠북 종	鐘樓(종루) : 종을 달아 두는 누각.
	간체자 钟	鐘聲(종성) : 종소리.
	㇒ ㇏ 釒 釒 鈺 鐥 鐘 鐘	鍾子(종자) : 간장이나 고추장 따위를 담아 상에 놓는 작은 그릇. 종지.

座 广부의 7획	훈음 자리 좌	座談(좌담) : 마주 자리잡고 앉아서 주고받는 이야기.
	간체자 座	座上(좌상) : 여러 사람이 모인 자리.
	㇐ ㇒ 广 庁 庅 庅 座 座	座席(좌석) : ① 앉는 자리. ② 여러 사람이 모인 자리. ③ 깔고 앉는 여러 종류의 자리를 통틀어 이르는 말.

朱 木부의 2획	훈음 붉을 주	朱丹(주단) : 곱고 붉은색.
	간체자 朱	朱黃(주황) : 빨강과 노랑의 중간색.
	㇒ ㇐ 二 牛 牛 朱	朱紅(주홍) : ① 붉은빛과 누른빛의 중간으로 붉은 쪽에 가까운 빛깔. 주홍빛. 주홍색.

周 口부의 5획	훈음 두루 주	周圍(주위) : 둘레. 사방.
	간체자 周	周邊(주변) : 주위의 가장자리.
	㇑ ㇆ 几 月 用 用 周 周	周知(주지) : 여러 사람이 어떤 사실을 널리 아는 것. 周甲(주갑) : ① 나이 만 60세를 가리키는 말.

酒 酉부의 3획	훈음 술 주	酒量(주량) : 술을 마시는 분량.
	간체자 酒	酒類(주류) : 술의 종류를 다른 물건과 구별하는 말.
	㇒ ㇒ 汇 汇 沔 沔 洒 酒	洋酒(양주) : 서양(西洋)에서 수입(輸入)을 하였거나 또는 서양식(西洋式)으로 만든 술.

證 言부의 12획	훈음 증거 증	證明(증명) : 증거를 들어 밝힘.
	간체자 证	證言(증언) : 어떤 사실을 말로써 증명함.
	言 訁 訁 訟 訟 訟 證 證	證明(증명) : 어떤 사실(事實)을 증거(證據)를 대어 틀림없다고 밝힘.

持 手부의 6획	훈음 가질 지	持論(지론) : 늘 갖고 있는 의견.
	간체자 持	持病(지병) : 낫지 않아 늘 지니고 있는 병.
	㇐ 扌 扌 扩 扩 扩 拌 持 持	持續(지속) : ① 계속해 지녀 나감. ② 같은 상태가 오래 계속됨.

智 日부의 8획	훈음 지혜 지	智將(지장) : 지혜가 뛰어난 장수.
	간체자 智	智慧(지혜) : 슬기로움.
	㇑ ㇒ 矢 矢 知 知 智 智	智識(지식) : ① 안다는 의식(意識)의 작용(作用). ② 선지식(善知識).

誌 言부의 7획	훈음 기록할 지	月刊誌(월간지) : 매월 발행하는 책.
	간체자 志	日誌(일지) : ① 직무(職務) 상의 기록(記錄)을 적은 책. ② 날마다 생긴 일, 느낌 등을 적은 기록(記錄).
	㇐ ㇒ 言 計 計 訪 誌 誌	碑誌(비지) : 비문(碑文), 비에 새긴 글.

織 糸부의 12획	훈음 짤 직	織物(직물) : 온갖 피륙의 총칭.
	간체자 织	織造(직조) : 피륙 같은 것을 기계로 짜는 것.
	幺 幺 糸 紅 綿 織 織 織	紡織(방직) : 기계를 사용하여 실을 날아서 피륙을 짜는 것.

珍 玉부의 5획	훈음 보배 진 간체자 珍 一 T 王 王 珍 珍 珍 珍	珍奇(진기) : 보배롭고 기이함. 珍味(진미) : 음식의 아주 좋은 맛. 진기한 요리. 珍風景(진풍경) : 구경거리라 할 만한 희한(稀罕)한 광경(光景).
陣 阜부의 7획	훈음 진칠 진 간체자 阵 了 阝 阝 阼 阿 陌 陌 陣	陣列(진열) : 진의 배열. 陣容(진용) : 어떤 단체를 이룬 사람들의 짜임새. 陣營(진영) : ① 군대가 집결하고 있는 곳. ② 정치적, 사회적으로 구분되어 구성된 집단.
盡 皿부의 9획	훈음 다할 진 간체자 尽 フ ユ 글 聿 聿 肅 肅 盡 盡	盡力(진력) : 힘이 닿는 데까지 다함. 盡言(진언) : 생각한 바를 다 말해 버림. 未盡(미진) : ① 아직 다하지 못함. ② 아직 충분하지 못함.
差 工부의 7획	훈음 어긋날 차 간체자 差 丷 ソ 半 羊 芳 差 差	差等(차등) : 등급의 차이. 差異(차이) : 서로 같지 않고 틀림. 差別(차별) : ① 차등이 있게 구별함. ② 등급이 지게 나누어 가름.
讚 言부의 19획	훈음 기릴 찬 간체자 讚 言 訢 譛 譛 譛 讚 讚 讚	讚歌(찬가) : 예찬하는 노래. 讚美(찬미) : 아름다운 덕을 기림. 기리어 칭송함. 讚辭(찬사) : 칭찬(稱讚)하는 말. 찬미(讚美)하는 글 또는 말.
採 手부의 8획	훈음 캘 채 간체자 採 扌 扌 扩 扩 扵 採 採 採	採用(채용) : 인재를 등용함. 採取(채취) : 캐거나 따서 거둬 들임. 採點(채점) : 점수(點數)를 매김. 점수로써 성적의 우열(優劣)을 나타냄.
冊 冂부의 3획	훈음 책 책 간체자 册 丨 冂 冂 冊 冊	冊房(책방) : 책을 파는 곳. 冊床(책상) : 글을 쓰거나 읽을 때 쓰는 궤. 冊曆(책력) : 천체(天體)를 측정(測定)하여 해와 달의 돌아다님과 절기(節氣)를 적은 책.
泉 水부의 5획	훈음 샘 천 간체자 泉 丿 冖 白 白 阜 泉 泉 泉	泉水(천수) : 샘에서 나는 물. 泉源(천원) : 물이 흐르는 근원. 溫泉(온천) : 지열로 땅 속에서 평균 기온 이상으로 물이 더워져서 땅위로 솟아오르는 샘.
聽 耳부의 16획	훈음 들을 청 간체자 听 一 丮 耳 耳 耵 聭 聽 聽	聽講(청강) : 강의를 들음. 聽力(청력) : 소리를 듣는 능력. 聽衆(청중) : 강연(講演)이나 설교(說敎) 등을 듣는 군중(群衆).
廳 广부의 16획	훈음 관청 청 간체자 厅 亠 广 庐 庐 庿 廒 廳 廳	廳舍(청사) : 국가의 사무를 맡아보는 기관. 관청. 退廳(퇴청) : 집무를 마치고 나감. 官廳(관청) : 관리(官吏)들이 나라의 일을 맡아보는 기관(機關).

招	훈음	부를 초	招來(초래) : 불러서 오게 함.
	간체자	招	招宴(초연) : 연회에 초대함.
手 부의 5획		ー † † 扌 扣 扣 招 招	招聘(초빙) : ① 예의(禮儀)를 갖춰 불러 맞아들임. ② 초대(招待)함.

推	훈음	밀 추	推戴(추대) : 밀어 올림. 모셔 올려 받듦.
	간체자	推	推定(추정) : 추측하여 결정함.
手 부의 8획		寸 扌 扩 扗 扗 扩 扗 推	推算(추산) : ① 짐작으로 미루어서 셈침. ② 또는 그 계산(計算).

縮	훈음	줄일 축	縮圖(축도) : 원형보다 줄여 그린 그림. 줄인 그림.
	간체자	缩	縮小(축소) : 줄여 작게 함.
糸 부의 11획		纟 纟 糸 紵 紵 紵 縮 縮	縮約(축약) : 규모(規模)를 축소하여 간략(簡略)하게 함.

趣	훈음	재미 취	趣旨(취지) : 일의 근본 목적이나 의도.
	간체자	趣	趣向(취향) : 목적을 정하여 그에 향함. 취미의 방향.
走 부의 8획		土 丰 走 赴 赵 趄 趣 趣	興趣(흥취) : 마음이 끌릴 만큼의 좋은 멋이나 취미. 흥과 취미.

就	훈음	나아갈 취	就任(취임) : 맡은 임무에 나아감.
	간체자	就	就寢(취침) : 잠자리에 듦.
尢 부의 9획		亠 古 宁 京 京 訡 就 就	就業(취업) : ① 일을 함. ② 취직을 함. 직업(職業)을 얻음.

層	훈음	층계 층	層階(층계) : 층층이 높이 올라가게 만든 설비. 계층.
	간체자	层	高層(고층) : 여러 개로 된 높은 층.
尸 부의 12획		⼸ 尸 尸 屈 屈 屄 層 層	階層(계층) : ① 층계(層階). ② 사회를 구성하는 여러 가지 층. ③ 한 계급(階級) 안의 층별.

寢	훈음	잠잘 침	寢具(침구) : 사람이 잘 때 쓰는 기구.
	간체자	寝	寢室(침실) : 사람이 자는 방.
⼧ 부의 11획		宀 宀 宀 宁 宧 寍 寑 寢	寢牀(침상) : ① 사람이 누워 잘 수 있는 평상(平床). ② 침대(寢臺).

針	훈음	바늘 침	一針(일침) : 따끔한 충고라는 뜻.
	간체자	针	針線(침선) : 바늘과 실.
金 부의 2획		⼃ 人 ⼆ 牟 牟 金 金 針	方針(방침) : ① 앞으로 일을 치러 나갈 방향(方向)과 계획. ② 방위(方位)를 가리키는 자석의 바늘.

稱	훈음	일컬을 칭	稱讚(칭찬) : 잘한다고 추어 줌.
	간체자	称	稱號(칭호) : 일컫는 이름.
禾 부의 9획		二 千 禾 禾 秤 秤 稱 稱	指稱(지칭) : ① 어떤 대상을 가리켜서 부르는 것. ② 또는 그 이름.

彈	훈음	탄알 탄	彈力(탄력) : 용수철처럼 튕기는 힘.
	간체자	弹	彈藥(탄약) : 탄환과 그를 발사하기 위한 화약의 총칭.
弓 부의 12획		⼸ 弓 弓' 弹' 弹 彈 彈 彈	彈壓(탄압) : ① 함부로 을러대고 억누름. ② 지배 계급이 지배받는 계급에 대하여 강권적으로 억누름.

歎			
欠부의 11획	훈음	탄식할 탄	
	간체자	歎	
	一 ㅛ 苎 莒 莫 歎 歎 歎		

感歎(감탄) : 감동하여 한탄함.
歎聲(탄성) : 탄식하는 소리.
歎願(탄원) : 사정(事情)을 자세(仔細)히 이야기하고
　　도와주기를 몹시 바람.

脫			
肉부의 7획	훈음	벗을 탈	
	간체자	脫	
	刀 月 肝 肸 胪 胪 胪 脫		

脫落(탈락) : 어떤 데 끼이지 못하고 떨어짐.
脫色(탈색) : 들인 물색을 뺌.
脫出(탈출) : 몸을 빼쳐 도망(逃亡)함.
脫黨(탈당) : 당원(黨員)이 당적(黨籍)을 떠남.

探			
手부의 8획	훈음	찾을 탐	
	간체자	探	
	扌 扌 扩 扩 护 挦 挦 探		

探究(탐구) : 더듬어 연구함.
探問(탐문) : 숨겨진 사실을 더듬어 찾아가 물음.
探索(탐색) : ① 실상(實相)을 더듬어 찾음. ② 죄인의
　　행방(行方)이나 죄상(罪狀)을 샅샅이 찾음.

擇			
手부의 13획	훈음	가릴 택	
	간체자	择	
	扌 扌 扩 押 押 擇 擇 擇		

擇一(택일) : 여럿 중에 하나를 고름.
選擇(선택) : 골라 뽑음.
揀擇(간택) : ① 분간하여 고름. ② 왕이나 왕자나
　　왕녀의 배우자(配偶者)를 고르는 일.

討			
言부의 3획	훈음	칠 토	
	간체자	讨	
	二 言 言 言 言 計 計 討		

討伐(토벌) : 군대를 보내어 침.
討逆(토역) : 역적을 토벌함.
討論(토론) : 어떤 논제(論題)를 놓고서 여러 사람이
　　각각 의견(意見)을 말하며 논의(論議)함.

痛			
疒부의 7획	훈음	아플 통	
	간체자	痛	
	亠 广 广 疒 疒 病 痛 痛		

痛症(통증) : 아픈 증세.
苦痛(고통) : 몸이나 마음의 괴로움과 아픔.
痛歎(통탄) : ① 몹시 탄식(歎息)함. ② 또는 그런
　　탄식(歎息).

投			
手부의 4획	훈음	던질 투	
	간체자	投	
	一 扌 扌 扌 护 投 投		

投機(투기) : 기회를 엿보아 큰 이익을 보려는 짓.
投藥(투약) : 병에 약제를 투여함.
投手(투수) : 야구나 소프트볼에서, 내야의 중앙에서
　　타자(打者)에게 공을 던지는 사람.

鬪			
鬥부의 10획	훈음	싸울 투	
	간체자	鬪	
	丨 𠂆 門 門 鬥 鬥 鬥 鬪		

鬪志(투지) : 싸우고자 하는 의지.
鬪士(투사) : 전투나 투쟁에 나가 싸우는 사람.
鬪魂(투혼) : 끝까지 투쟁(鬪爭)하려는 기백(氣魄).
　　투쟁 정신(精神).

派			
水부의 6획	훈음	갈래 파	
	간체자	派	
	丶 氵 氵 汇 汇 派 派 派		

派遣(파견) : 사람을 보냄.
派兵(파병) : 군대를 파출하는 일.
派閥(파벌) : 개별적(個別的)인 이해(利害) 관계를
　　따라 따로따로 갈라진 사람들의 집단(集團).

判			
刀부의 5획	훈음	판단할 판	
	간체자	判	
	丶 丷 半 半 判 判		

判決(판결) : 시비, 선악을 가리어 결정함.
判別(판별) : 판단하여 구별함.
判明(판명) : 사실이 명백(明白)히 드러남. 분명하게
　　밝혀짐.

篇	훈음 책 편	短篇(단편) : 짤막한 글이나 영화.
竹 부의 9획	간체자 篇 ⺮ ⺮ 竺 竺 篁 篇 篇 篇	長篇(장편) : 내용이 복잡하고 긴 시가, 소설, 영화 등. 玉篇(옥편) : 한자(漢字)의 글자 하나하나에 대하여 소리를 달고 뜻을 풀어 일정한 차례로 모아 놓은 책.

評	훈음 평론할 평	評價(평가) : 물건의 값을 정함.
言 부의 5획	간체자 评 ⺊ ⺊ 言 言 訐 訶 評 評	批評(비평) : 좋고 나쁨, 옳고 그름을 갈라 말함. 評論(평론) : ① 사물의 가치(價値), 선악(善惡) 등을 비평(批評)하여 논(論)함. ② 또는 그 글.

閉	훈음 닫을 폐	閉業(폐업) : 문을 닫고 영업을 쉼.
門 부의 3획	간체자 闭 丨 冂 冂 門 門 門 門 閉 閉	閉場(폐장) : 회장이나 극장 등을 닫음. 閉幕(폐막) : ① 연극이나 음악회 등을 마치고 막을 내림. ② 어떤 일이 끝남을 비유(比喩)하는 말.

胞	훈음 세포 포	胞子(포자) : 식물의 특별한 생식세포.
肉 부의 5획	간체자 胞 丿 刀 月 月 肑 肑 胸 胞	胞胎(포태) : 아이를 뱀. 細胞(세포) : 생물체(生物體)를 구성(構成)하는 가장 기본적(基本的)인 단위(單位).

爆	훈음 터질 폭	爆死(폭사) : 폭탄의 파열로 인하여 죽음.
火 부의 15획	간체자 爆 火 灯 炉 煜 煤 爆 爆 爆	爆破(폭파) : 폭발시켜서 파괴함. 爆竹(폭죽) : 가는 대통에 불을 지르거나 또는 화약을 재어 터뜨려서 소리가 나게 하는 물건.

標	훈음 표할 표	標本(표본) : 본보기가 되는 물건.
木 부의 11획	간체자 标 木 杧 栖 栖 標 標 標 標	標木(표목) : 표를 하기 위하여 세운 나무 푯말. 指標(지표) : ① 방향(方向)을 가리키는 표지(標識). ② 상용 대수의 정수(整數) 부분(部分).

疲	훈음 피곤할 피	疲困(피곤) : 몸이 지치어 고달픔.
疒 부의 5획	간체자 疲 亠 广 疒 疒 疒 疲 疲 疲	疲弊(피폐) : 낡고 형세가 약해짐. 疲勞(피로) : 정신이나 육체의 지나친 활동으로 작업 능력이 감퇴(減退)한 상태(狀態).

避	훈음 피할 피	避難(피난) : 재난을 피하여 다른 곳으로 옮겨감.
辶 부의 13획	간체자 避 ⺆ ⺆ 尸 辟 辟 辟 避 避	避署(피서) : 선선한 곳으로 옮겨 더위를 피함. 回避(회피) : 몸을 피하여 만나지 아니함, 이리저리 피함.

恨	훈음 한할 한	恨歎(한탄) : 원통히 여기어 탄식함.
心 부의 6획	간체자 恨 ⺗ ⺗ 忄 忄 忙 恨 恨 恨	悔恨(회한) : 뉘우치고 한탄함. 痛恨(통한) : ① 가슴 아프게 몹시 한탄함. ② 매우 분(憤)하게 여김.

閑	훈음 한가할 한	閑談(한담) : 심심풀이로 하는 이야기.
門 부의 4획	간체자 闲 丨 冂 冂 門 門 門 閑 閑	閑職(한직) : 한가한 자리. 중요하지 않은 직책. 閑暇(한가) : ① 하는 일이 없어서 몸과 틈이 있음. ② 마음이 편함.

抗 手 부의 4획	훈음 막을 항 간체자 抗 一 十 扌 扩 扩 抗	抗拒(항거) : 대항함. 버팀. 抗議(항의) : 반대의 의견을 주장함. 抗議文(항의문) : 항의(抗議)하는 내용(內容)을 적은 　글.
核 木 부의 6획	훈음 씨 핵 간체자 核 十 十 木 杧 杧 杧 柊 核 核	核武器(핵무기) : 핵 에너지를 이용한 여러 가지 무기. 核心(핵심) : 사물의 중심이 되는 부분. 結核(결핵) : ① 결핵균이 맺힘으로 인해 생기는 망울. 　② 폐결핵(肺結核)의 속칭(俗稱).
憲 心 부의 12획	훈음 법 헌 간체자 宪 宀 宀 宀 宝 宝 寓 憲 憲	憲法(헌법) : 국가의 근본이 되는 법. 憲章(헌장) : 법칙으로 규정한 규범. 憲章(헌장) : 어떠한 사실에 대해 약속을 이행하려고 　정한 법적(法的) 규범(規範).
險 阜 부의 13획	훈음 험할 험 간체자 险 阝 阝 阝 阶 险 险 險 險	險難(험난) : 험함. 고생이 됨. 險路(험로) : 험난한 길. 危險(위험) : ① 실패하거나 목숨을 다치게 할 만함. 　② 안전(安全)하지 못함.
革 革 부의 0획	훈음 가죽,고칠 혁 간체자 革 一 廿 廿 芦 芦 苫 莒 革	革新(혁신) : 묵은 조직을 바꿔 새롭게 함. 革帶(혁대) : 가죽으로 된 띠. 革罷(혁파) : ① 낡아 못 쓰게 된 것을 개혁하여 없앰. 　② 낡거나 문제(問題)가 있어 폐지(廢止)함.
顯 頁 부의 14획	훈음 나타날 현 간체자 显 日 鼎 显 显 㬎 㬎 顯 顯 顯	顯示(현시) : 나타내 보임. 顯著(현저) : 뚜렷이 드러남. 顯微鏡(현미경) : 썩 작은 물체를 크게 볼 수 있도록 　장치(裝置)한 광학(光學) 기계(機械).
刑 刀 부의 4획	훈음 형벌 형 간체자 刑 一 二 于 开 刑 刑	刑事(형사) : 형법의 적용을 받는 일. 刑罰(형벌) : 죄를 줌. 국가가 죄인에게 주는 제재. 刑法(형법) : 범죄(犯罪)와 형벌(刑罰)에 관한 내용을 　규정(規定)한 법률(法律).
或 戈 부의 4획	훈음 혹시 혹 간체자 或 一 厂 戸 或 或 或 或 或	或說(혹설) : 어떠한 사람의 말. 或是(혹시) : 어떠한 때. 행여나. 若或(약혹) : ① 있을지도 모르는 뜻밖의 경우(境遇). 　② 만일(萬一).
婚 女 부의 8획	훈음 혼인할 혼 간체자 婚 乚 乚 女 妒 妒 姙 婚 婚	婚談(혼담) : 혼인을 약속하기 전에 오고 가는 말. 婚事(혼사) : 혼인에 관한 모든 일. 婚需(혼수) : ① 혼인(婚姻)에 쓰는 물품. ② 혼인에 　드는 씀씀이.
混 水 부의 8획	훈음 섞일 혼 간체자 溷 氵 氵 汈 泥 混 混 混 混	混同(혼동) : 뒤섞어 보거나 잘못 판단함. 混亂(혼란) : 한데 뒤죽박죽이 됨. 混血(혼혈) : 다른 인종(人種)과의 결합으로 생겨난 　혈통(血統).

紅	훈음	붉을 홍	紅蔘(홍삼) : 수삼을 쪄서 말린 붉은 빛이 나는 인삼.
	간체자	红	紅顔(홍안) : 젊어서 혈색이 좋음.
糸 부의 3획		𝄃 𝄃 纟 纟 糸 糹 紅 紅 紅	紅茶(홍차) : 차나무의 잎을 발효(醱酵)시켜 녹색을 빼내고 말린 찻감.

華	훈음	빛날 화	華麗(화려) : 빛나고 아름다움.
	간체자	华	華燭(화촉) : 혼례 의식에서 밝히는 촛불. 혼례식.
艹 부의 8획		一 十 卝 艹 荜 苩 萑 蕐 華	華奢(화사) : ① 화려(華麗)하고 사치(奢侈)스러움. ② 밝고 환함.

環	훈음	고리 환	環境(환경) : 주위의 사물이나 사정.
	간체자	环	環視(환시) : 사방을 둘러봄.
玉 부의 13획		𝄃 丅 王 𤣩 珇 珇 環 環 環	循環(순환) : 한 차례 돌아서 다시 먼저의 자리로 돌아옴, 또는 그것을 되풀이함.

歡	훈음	기뻐할 환	歡聲(환성) : 기뻐 고함치는 소리.
	간체자	欢	歡心(환심) : 기쁘고 즐거운 마음.
欠 부의 18획		𝄃 𝄃 䒑 荜 苩 雚 雚 歡 歡	歡喜(환희) : ① 매우 즐거움. ② 불법(佛法)을 듣고 믿음을 얻어 느끼는 기쁨.

況	훈음	하물며 황	狀況(상황) : 일이 되어 가는 형편이나 모양.
	간체자	况	況且(황차) : 하물며. 더구나.
水 부의 5획		丶 冫 氵 氵 沪 沪 況	情況(정황) : ① 사정(事情)과 상황(狀況). ② 인정 상 딱한 처지(處地)에 있는 상황.

灰	훈음	재 회	灰色(회색) : 잿빛.
	간체자	灰	石灰(석회) : 석회암을 태워서 얻은 생석회.
火 부의 2획		一 ナ 尤 尤 灰 灰	灰燼(회신) : ① 재와 불탄 끄트러기. ② 흔적(痕跡) 없이 아주 타 없어짐.

厚	훈음	두터울 후	厚德(후덕) : 덕행이 두터움.
	간체자	厚	厚謝(후사) : 후하게 사례함.
厂 부의 7획		一 厂 厈 戽 盾 盾 厚 厚	厚生(후생) : 살림을 안정(安定)시키거나 넉넉하게 하는 일.

候	훈음	날씨 후	候補(후보) : 장차 어떤 신분, 직위에 나아갈 자격이 있음.
	간체자	候	候鳥(후조) : 계절 따라 옮겨 사는 새. 철새.
人 부의 8획		亻 亻 伫 俨 俟 俟 候 候	節候(절후) : 한 해를 스물넷으로 나눈 기후(氣候).

揮	훈음	휘두를 휘	揮發(휘발) : 액체가 기체로 변하여 날아 감.
	간체자	挥	揮筆(휘필) : 붓을 휘둘러 글씨를 씀.
手 부의 9획		扌 扌 扩 扣 捐 掃 揮 揮	揮帳(휘장) : 피륙을 여러 폭으로 이어 빙 둘러치게 만든 포장(包裝).

喜	훈음	기쁠 희	喜樂(희락) : 기뻐하고 즐거워함.
	간체자	喜	喜怒(희로) : 기쁨과 노여움.
口 부의 9획		一 十 土 吉 吉 吉 直 喜	喜劇(희극) : ① 익살과 풍자(諷刺)로 관객을 웃기는 연극(演劇). ② 사람을 웃길 만한 일이나 사건.

3Ⅱ급 한자

佳	훈음	아름다울 가	佳約(가약) : 가인과 만날 약속. 부부가 될 언약.
人부의 6획	간체자	佳	佳人(가인) : 아름다운 여자. 미인.
		ノ 亻 亻 件 件 佳 佳	佳日(가일) : (결혼(結婚)이나 환갑(還甲) 등) 축하할 만한 기쁜 일이 있는 날.

閣	훈음	집 각	閣僚(각료) : 내각의 구성원인 각부 장관.
門부의 6획	간체자	阁	樓閣(누각) : 높은 다락집.
		丨 厂 厂 門 門 閃 閉 閣	閣議(각의) : 내각(內閣)이 그 직무와 직권을 행하기 위한 회의(會議).

脚	훈음	다리 각	脚線美(각선미) : 다리의 곡선미.
肉부의 7획	간체자	脚	脚本(각본) : 연극이나 영화 등의 대본. 극본.
		刀 月 肝 肚 肚 肢 胠 脚	脚氣病(각기병) : 비타민 B의 부족(不足)으로 다리가 붓는 병(病).

刊	훈음	책펴낼 간	刊行(간행) : 책 따위를 인쇄해서 세상에 펴냄.
刀부의 3획	간체자	刊	創刊(창간) : 정기 간행물의 첫 호를 간행함.
		一 二 干 刊 刊	刊本(간본) : 목판본(木版本)과 활자본(活字本)을 통틀어 이르는 말

肝	훈음	간 간	肝膽(간담) : 간과 쓸개. 속마음을 달리 이르는 말.
肉부의 3획	간체자	肝	肝腸(간장) : 간과 창자. 마음. 애. 속.
		丿 刀 月 月 肝 肝 肝	肝炎(간염) : 간(肝)에 염증이 생기는 질환(疾患)의 총칭(總稱).

幹	훈음	줄기 간	幹部(간부) : 조직에서 중심을 이루는 수뇌부나 임원.
干부의 10획	간체자	干	幹線(간선) : 철도, 도로의 중요한 선로.
		十 古 古 直 卓 卓 幹 幹	根幹(근간) : ① 뿌리와 줄기. ② 어떤 사물의 바탕이나 가장 중심되는 부분(部分).

懇	훈음	간절할 간	懇曲(간곡) : 간절하고 곡진함.
心부의 13획	간체자	恳	懇切(간절) : 지성스럽고, 절실함.
		彡 豸 豸 豸 豺 狠 懇 懇	懇請(간청) : 간절(懇切)히 청(請)함.
			懇談(간담) : 마음을 터놓고 이야기함.

鑑	훈음	거울 감	鑑別(감별) : 잘 보고 식별함.
金부의 14획	간체자	鑑	鑑賞(감상) : 예술 작품의 가치를 음미하고 이해함.
		午 金 釒 鉅 鉅 鉅 鑑 鑑	鑑古(감고) : ① 옛 것을 감정(鑑定)함. ② 과거를 거울 삼음.

剛	훈음	굳셀 강	剛度(강도) : 끊어지지 않으려고 버티는 힘의 정도.
刀부의 8획	간체자	刚	剛氣(강기) : 굳센 기상.
		冂 冂 門 門 岡 岡 剛 剛	剛健(강건) : ① 마음이 곧으며 뜻이 굳세고 건전함. ② 필력(筆力)이나 문세(文勢)가 강하고 씩씩함.

綱	훈음	벼리 강	綱領(강령) : 일을 하여 나가는 데의 으뜸되는 줄거리.
糸부의 8획	간체자	纲	要綱(요강) : 중요한 골자나 줄거리.
		乙 幺 糸 紀 網 網 網 綱	綱紀(강기) : ① 법강(法綱)과 풍기(風氣). ② 삼강오상 (三綱五常)과 기율(紀律).

介 人부의 2획	훈음 끼일 개 간체자 介 ノ 人 介 介	介意(개의) : 마음에 두고 걱정함. 介入(개입) : 사이에 끼여듦. 제삼자가 사건에 관계함. 介在(개재) : ① 이것과 저것의 사이에 낌. ② 중간에 　　　　 끼여 있음.
槪 木부의 11획	훈음 대개 개 간체자 槪 木 朮 朾 栌 栌 栒 栀 槪	槪觀(개관) : 대충 살펴 봄. 槪略(개략) : 대강만을 추림. 또는 그것. 대략. 槪論(개론) : 전체(全體)의 내용(內容)을 간추려 놓은 　　　　 대강의 논설(論說).
距 足부의 5획	훈음 떨어질 거 간체자 距 口 吊 呈 距 趴 跙 距 距	距今(거금) : 거슬러 올라감의 뜻. 距絶(거절) : 거부(拒否)함. 距離(거리) : 두 물체 사이의 떨어진 정도. 주장이나 　　　　 생각이 다름.
乾 乙부의 10획	훈음 하늘,마를 건 간체자 乾 一 十 古 吉 卓 乾 乾 乾	乾坤(건곤) : 하늘과 땅을 상징적으로 일컬음. 乾濕(건습) : 마른 것과 습기(濕氣). 마름과 축축함. 乾燥(건조) : 습기, 물기가 없어짐. 물질에서 수분을 　　　　 제거함.
劍 刀부의 13획	훈음 칼 검 간체자 剑 ノ ア 刍 刍 刍 刍 劍 劍	劍客(검객) : 검술을 잘하는 사람. 劍舞(검무) : 칼을 들고 추는 춤. 劍道(검도) : 검술(劍術)로 몸과 마음을 단련하여서 　　　　 인격(人格)의 수양(修養)을 도모(圖謀)하는 일.
訣 言부의 4획	훈음 이별할,비결 결 간체자 诀 一 二 言 訃 訣 訣 訣	訣別(결별) : 기약 없는 작별. 이별. 秘訣(비결) : 숨겨 두고 혼자만 쓰는 좋은 방법. 永訣式(영결식) : 장례(葬禮) 때 친지(親知)가 모여 　　　　 죽은 이와 영결하는 의식(儀式).
兼 八부의 8획	훈음 겸할 겸 간체자 兼 ハ 今 今 乌 争 争 兼 兼	兼備(겸비) : 두루 갖추어 있음. 여러 가지를 겸하여 　　　　 갖춤. 兼任(겸임) : ① 두 가지 이상의 직무(職務)를 겸함. 　　　　 ② 겸한 직무(職務).
謙 言부의 10획	훈음 겸손할 겸 간체자 谦 言 言 言 言 詳 詳 謙 謙	謙遜(겸손) : 남을 높이고 제 몸을 낮추는 태도가 있음. 謙虛(겸허) : 겸손하여 잘난 체하지 않음. 謙稱(겸칭) : ① 겸손히 일컬음. ② 겸사(謙辭)하여서 　　　　 부르는 칭호(稱號).
耕 耒부의 4획	훈음 밭갈 경 간체자 耕 一 三 丰 耒 耒 耕 耕 耕	耕作(경작) : 논밭을 갈아 농사를 지음. 耕地(경지) : 땅을 갊. 또는 갈아 놓은 땅. 秋耕(추경) : 가을갈이. 다음 해의 농사에 대비하여, 　　　　 가을에 논밭을 미리 갈아 두는 일.
頃 頁부의 2획	훈음 잠깐 경 간체자 顷 ノ 匕 比 町 顷 頃 頃 頃	頃刻(경각) : 잠시. 잠깐 동안. 頃年(경년) : 가까운 해. 食頃(식경) : ① 한 끼 음식을 먹을 만한 시간. ② 얼마 　　　　 안 되는 동안.

125

契 大부의 6획	훈음 맺을 계 / 간체자 契 / 一 三 丰 邦 邦 邽 契 契	契機(계기) : 사물의 동기. 움직이거나 결정하게 되는 전기. 契約(계약) : 약정. 약속. 契勘(계감) : (어음이나 수표 등) 진부(眞否)를 살핌.
啓 口부의 8획	훈음 열 계 / 간체자 啓 / ʃ ʃ ʃ ʃ ʃ 산 산 啓 啓	啓蒙(계몽) : 어린아이나 무식한 사람을 깨우쳐 줌. 啓示(계시) : 사람의 마음을 열어 진리를 교시함. 啓導(계도) : ① 계발(啓發)하여서 지도함. ② 깨우쳐 이끌어 지도(指導)함.
械 木부의 7획	훈음 기계 계 / 간체자 械 / 十 才 术 村 栌 械 械 械	械器(계기) : 기계나 기구. 機械(기계) : 동력장치를 부착하고 작업하는 기구. 械鬪(계투) : 중국에서 부락(部落) 사이의 이해(利害) 대립으로 무기를 가지고 하는 투쟁.
溪 水부의 10획	훈음 시내 계 / 간체자 溪 / 氵 氵 沉 沉 洦 浫 溪 溪	溪谷(계곡) : 물이 흐르는 산골짜기. 溪泉(계천) : 골짜기에서 솟는 샘. 溪流(계류) : 산골짜기에서 흐르는 시냇물. 深溪(심계) : 깊은 산골짜기.
稿 禾부의 10획	훈음 볏집 고 / 간체자 稿 / 一 千 禾 禾 栌 秆 稿 稿	稿料(고료) : 저작물, 번역물 등의 원고에 대한 보수. 原稿(원고) : 인쇄나 발표를 위한 초벌의 글, 그림. 寄稿(기고) : ① 신문이나 잡지 따위에 싣기 위하여 원고(原稿)를 보냄. ② 또는 그 보낸 원고(原稿).
姑 女부의 5획	훈음 시어머니 고 / 간체자 姑 / ㄴ ㄴ 女 女 女 妍 姑 姑	姑母(고모) : 아버지의 누이. 姑婦(고부) : 시어머니와 며느리. 姑從(고종) : 고종사촌(姑從四寸)의 준말. 舅姑(구고) : 시아버지와 시어머니.
鼓 鼓부의 0획	훈음 북 고 / 간체자 鼓 / 十 土 吉 吉 壴 尌 尌 鼓	鼓動(고동) : 북을 울리는 소리. 심장이 뛰는 소리. 鼓吹(고취) : 북을 치고 피리를 붊. 鼓舞(고무) : ① 북을 쳐 춤을 추게 함. ② 격려하여 기세(氣勢)를 돋움. 부추겨 용기가 생기게 함.
谷 谷부의 0획	훈음 골짜기 곡 / 간체자 谷 / ᠈ ᠈᠈ 八 公 谷 谷 谷	溪谷(계곡) : 두 산 사이에서 물이 흐르는 골짜기. 峽谷(협곡) : 깊고 좁은 골짜기. 谷風(곡풍) : ① 동풍(東風). ② 산악(山岳) 지방에서 낮에 산기슭이나 골짜기에서 불어오는 바람.
哭 口부의 7획	훈음 울 곡 / 간체자 哭 / ㅣ ㅁ ㅁ 吅 吅 哭 哭 哭	哭聲(곡성) : 곡하는 소리. 痛哭(통곡) : 소리 높여 슬피 욺. 哭婢(곡비) : 옛날에 장례(葬禮) 때 곡하며 따라가던 여자(女子) 종.
貢 貝부의 3획	훈음 바칠 공 / 간체자 贡 / 一 �T 工 吉 吉 吉 貢 貢	貢物(공물) : 나라나 관청에 세금으로 바치던 물건. 貢獻(공헌) : 사회를 위하여 이바지함. 貢人(공인) : 조선시대에 나라에 바치던 물건, 공물을 납품(納品)하는 일을 맡아보던 사람.

恐 心부의 6획	훈음 두려울 공	恐喝(공갈) : 무섭게 으르고 위협함.
	간체자 恐	恐怖(공포) : 두렵고 무서움
	ㄱ ㅜ ㄲ ㄲ 巩 巩 恐 恐	恐慌(공황) : ① 갑자기 일어나는 심리적(心理的)인 불안 상태(狀態). ② 경제공황(經濟恐惶)의 준말.

供 人부의 6획	훈음 이바지할 공	供給(공급) : 수요에 응하여 물품을 대어줌.
	간체자 供	供養(공양) : 받들어 봉양함.
	ノ イ 仁 什 伊 供 供 供	供養主(공양주) : 부처에게 시주하는 사람. 절에서 밥 짓는 승려(僧侶).

恭 心부의 6획	훈음 공손할 공	恭敬(공경) : 삼가서 예를 차려 높임.
	간체자 恭	恭遜(공손) : 공경하고 겸손하다. 고분고분하다.
	一 卄 丗 共 共 恭 恭 恭	恭待(공대) : ① 공손(恭遜)히 대접함. ② 경어(敬語)를 씀.

誇 言부의 6획	훈음 자랑할 과	誇大(과대) : 작은 것을 크게 떠벌림.
	간체자 夸	誇張(과장) : 사실보다 지나치게 떠벌려 나타냄.
	ㄴ ㅎ 言 訂 訮 誇 誇 誇	誇示(과시) : 뽐내어 보임. 실제보다 크게 나타내어 보임.

寡 宀부의 11획	훈음 적을,과부 과	寡默(과묵) : 말이 적음.
	간체자 寡	寡婦(과부) : 홀어미. 남편을 잃은 여자.
	宀 宀 宵 宵 宣 寡 寡 寡	寡人(과인) : 임금이 자기 자신을 낮추어서 일컫는 말.

冠 冖부의 7획	훈음 갓 관	冠略(관략) : 편지나 소개장 등의 첫머리에 쓰는 말.
	간체자 冠	冠禮(관례) : 아이가 어른이 되는 예식, 성년식.
	冖 冖 宀 ㅋ 元 元 冠 冠	衣冠(의관) : ① 옷과 갓. 옷갓. ② 정장을 비유해서 하는 말.

館 食부의 8획	훈음 집 관	館員(관원) : 관에서 일하는 사람.
	간체자 馆	旅館(여관) : 일정한 돈을 받고 여객을 치는 집.
	ㅅ 亇 會 會 飠 館 館 館	公館(공관) : 공공으로 쓰는 건물. 정부 고관의 공적 저택.

貫 貝부의 4획	훈음 꿸 관	貫祿(관록) : 인격에 구비된 위엄.
	간체자 贯	貫徹(관철) : 끝까지 뚫어 통하게 함.
	ㄴ ㅁ ㅁ 毌 毌 毋 貫 貫	貫通(관통) : ① 꿰뚫어 통함. ② 처음부터 끝까지 계속함. ③ 학술(學術) 따위에 널리 통(通)함.

寬 宀부의 12획	훈음 너그러울 관	寬待(관대) : 너그럽게 대접함.
	간체자 宽	寬容(관용) : 너그러이 받아들이거나 용서하여 줌.
	宀 宀 宀 宵 宵 宦 寬 寬	寬弘(관홍) : 너그럽고 도량(度量)이 큼.
		寬待(관대) : 너그럽게 대접(待接)함.

慣 心부의 11획	훈음 익숙할 관	慣例(관례) : 관습이 된 전례.
	간체자 慣	慣用(관용) : 늘 많이 씀. 관습적으로 씀.
	忄 忄 忄 忄 忄 慣 慣 慣	慣習(관습) : ① 익은 습관(習慣). ② 사회(社會)의 습관. ③ 개인(個人)의 버릇.

怪		
心부의 5획	(훈음) 괴이할 괴 (간체자) 怪 ⠂ ⠄ 忄 忄 忆 怪 怪 怪	怪物(괴물) : 괴상하게 생긴 물건, 짐승. 怪變(괴변) : 괴상한 변고. 怪疾(괴질) : ① 원인을 알 수 없는 괴상한 돌림병. ② 콜레라.

壞		
土부의 16획	(훈음) 무너질 괴 (간체자) 坏 土 圹 圹 坤 壞 壞 壞 壞	壞滅(괴멸) : 무너뜨려 멸망시킴. 무너져 멸망함. 破壞(파괴) : 깨뜨려 헐어버림. 깨뜨려 기능을 잃게 함. 壞苦(괴고) : 삼고(三苦)의 하나. 즐거운 일이 어그러져 받는 고통.

巧		
工부의 2획	(훈음) 교묘할 교 (간체자) 巧 ⠂ ⠁ 工 玎 巧	巧妙(교묘) : 썩 잘되고 묘함. 巧猾(교활) : 간사한 꾀가 많음. 技巧(기교) : ① 솜씨가 아주 묘함. ② 문예나 미술에 있어 제작(製作), 표현(表現) 상의 수단이나 수완.

較		
車부의 6획	(훈음) 비교할 교 (간체자) 较 ⠁ 币 百 亘 車 軒 軒 較	較量(교량) : 비교하여 헤아려 봄. 較然(교연) : 뚜렷이 드러난 모양. 較差(교차) : 기온(氣溫) 따위에 있어서, 어떤 기간 동안의 최고(最高)와 최저(最低)의 차(差).

久		
ノ부의 2획	(훈음) 오랠 구 (간체자) 久 ⠂ ⠄ 久	久交(구교) : 오랫동안 사귄 친구. 永久(영구) : 길고 오램. 시간이 무한히 계속되는 일. 久安(구안) : 오래도록 평안(平安)함. 悠久(유구) : 연대(年代)가 길고 오램.

拘		
手부의 5획	(훈음) 잡을 구 (간체자) 拘 ⠂ ⠁ 扌 扌 扚 拘 拘 拘	拘禁(구금) : 붙잡아 두어 밖에 나가지 못하게 함. 拘留(구류) : 붙잡아 머물게 함. 拘束(구속) : ① 자유를 억제함. ② 구인(拘引)하여 속박(束縛)함.

菊		
艸부의 8획	(훈음) 국화 국 (간체자) 菊 ⠂ ⠁ 艹 艻 芍 芍 荷 菊	菊香(국향) : 국화꽃 향기. 秋菊(추국) : 가을에 피는 국화. 菊全紙(국전지) : 가로 841mm, 세로 1189mm 크기의 인쇄(印刷) 용지.

弓		
弓부의 0획	(훈음) 활 궁 (간체자) 弓 ⠁ ⠂ 弓	弓手(궁수) : 활쏘는 사람. 弓道(궁도) : 활쏘는 데 지키는 도리. 궁술을 닦는 일. 洋弓(양궁) : ① 서양(西洋) 활. ② 또 그 활로 겨루는 경기(競技).

拳		
手부의 6획	(훈음) 주먹 권 (간체자) 拳 ⠁ ⠆ ⠒ 半 关 关 拳 拳	拳銃(권총) : 총의 한 가지. 피스톨. 拳鬪(권투) : 주먹으로 서로 때려 승부를 결정하는 경기. 跆拳道(태권도) : 우리나라 고유(固有)의 전통(傳統) 무예(武藝).

鬼		
鬼부의 0획	(훈음) 귀신 귀 (간체자) 鬼 ⠂ ⠁ 由 由 由 甶 鬼 鬼	鬼氣(귀기) : 귀신이 나올 듯 처참하고 무서운 기색. 鬼物(귀물) : 괴물. 괴상한 물건. 鬼神(귀신) : 사람의 죽은 넋. 사람에게 복과 화를 준다는 정령(精靈). 어떤 일을 유난히 잘하는 사람.

克	훈음	이길 극	克己(극기) : 자기의 사욕을 이지로써 눌러 이김.
儿부의 5획	간체자	克	克服(극복) : 적을 이겨 굴복시킴.
		一 十 ナ 古 古 声 克	克難(극난) : ① 어려움을 참고 이겨냄. ② 곤란이나 난관을 극복(克復)함.

琴	훈음	거문고 금	琴譜(금보) : 거문고의 악보.
玉부의 8획	간체자	琴	琴線(금선) : 거문고의 줄.
		T 王 玗 珡 珡 珡 珡 琴	心琴(심금) : 어떠한 자극을 받아 울리는 마음을 거문고에 비유(比喩)하는 말.

禽	훈음	날짐승 금	禽獸(금수) : 날짐승과 길짐승. 사람 같지 않은 사람에 비유하는 말.
内부의 8획	간체자	禽	猛禽(맹금) : 성질이 사납고 육식을 하는 날짐승.
		人 스 今 今 侖 侖 禽 禽	禽鳥(금조) : 새. 날짐승의 총칭(總稱).

錦	훈음	비단 금	錦繡(금수) : 비단에 수를 놓은 것.
金부의 8획	간체자	锦	錦衣(금의) : 비단옷.
		八 乍 牟 金 釒 釦 錦 錦	錦端(금단) : 기둥머리의 단청(丹靑)에 돌려 넣은, 비단(緋緞) 자락 모양(模樣)의 무늬.

及	훈음	미칠 급	及其也(급기야) : 필경은. 결국에는.
又부의 2획	간체자	及	及第(급제) : 과거에 합격함. 시험에 합격함. 등제.
		ノ 丿 乃 及	言及(언급) : ① 어떤 일과 관련하여 말함. ② 말이 어떤 문제(問題)에 미침.

企	훈음	꾀할 기	企及(기급) : 꾀하여 미침.
人부의 4획	간체자	企	企業(기업) : 영리 목적으로 경제 활동을 하는 조직체.
		ノ 人 仁 企 企 企	企圖(기도) : 어떤 일을 이루기 위해 계획을 세우거나 그 계획의 실현(實現)을 꾀함.

其	훈음	그 기	其間(기간) : 그 사이. 그 동안.
八부의 6획	간체자	其	其他(기타) : 그것 외에 또 다른 것.
		一 十 十 廿 甘 甘 其 其	各其(각기) : ① 각각. 저마다. ② 저마다의 사람이나 사물(事物).

祈	훈음	빌 기	祈求(기구) : 빌어 구함.
示부의 4획	간체자	祈	祈願(기원) : 소원을 빎.
		二 亍 亓 礻 礽 祈 祈 祈	祈禱(기도) : ① 신명(神明)에게 비는 것. ② 또는 그 의식(意識).

畿	훈음	경기 기	畿伯(기백) : 경기도 관찰사의 별칭.
田부의 10획	간체자	畿	畿營(기영) : 경기도 감영을 일컫는 말.
		幺 幺幺 幺幺 絲 鯔 畿 畿 畿	京畿(경기) : ① 서울을 중심으로 한 가까운 주위의 땅. ② 경기도(京畿道)의 준말.

緊	훈음	팽팽할 긴	緊密(긴밀) : 바싹 가까워 빈틈이 없음. 매우 밀접함.
糸부의 8획	간체자	緊	緊要(긴요) : 꼭 소용이 됨.
		丨 臣 臣 臤 臤 緊 緊 緊	緊急(긴급) : ① 요긴하고 급함. ② 일이 중대하고도 급함.

諾	훈음	허락할 낙	承諾(승낙) : 청하는 말을 들어줌.
言부의 9획	간체자	诺	應諾(응낙) : 응하여 승낙함.

諾(승낙) : 청하는 말을 들어줌.
應諾(응낙) : 응하여 승낙함.
受諾(수락) : 요구(要求)를 받아들여 승낙(承諾)함.
快諾(쾌락) : 쾌히 승낙(承諾)함.

諾 言부의 9획 / 훈음 허락할 낙 / 간체자 诺
ᅵ ᅵ 言 訂 許 諾 諾 諾

娘 女부의 7획 / 훈음 아가씨 낭 / 간체자 娘
娘子(낭자) : 처녀. 젊은 여자의 높임말.
娘子軍(낭자군) : 여자들로 조직한 군대.
娘娘(낭랑) : 왕비(王妃)나 귀족(貴族)의 아내에 대한
　높임을 나타내는 말.
ᄾ ᄼ 女 女' 女" 娘 娘 娘

耐 而부의 3획 / 훈음 견딜 내 / 간체자 耐
耐乏(내핍) : 궁핍함을 참고 견딤.
忍耐(인내) : 참고 견딤.
耐性(내성) : 세균(細菌) 따위의 생물체가 어떤 약에
　견디어 내는 성질(性質).
一 了 丙 丙 而 而 耐 耐

寧 宀부의 11획 / 훈음 편안할 녕 / 간체자 宁
安寧(안녕) : 편안의 경칭. 안전하고 태평함.
寧日(영일) : 일이 없고 편안한 날. 평화로운 세월.
康寧(강녕) : 몸과 마음이 건강(健康)하여 편안함.
丁寧(정녕) : 추측(推測)컨대, 틀림없이 .
宀 宀 宓 宓 寍 寍 寍 寧

奴 女부의 2획 / 훈음 종 노 / 간체자 奴
奴婢(노비) : 남자종과 여자종.
奴隷(노예) : 자유가 없이 남에게 부림을 당하는 사람.
守錢奴(수전노) : 돈을 지나치게 아껴 모을 줄만 알고
　쓸 줄을 모르는 사람을 일컫는 말.
ᄾ ᄼ 女 奴 奴

腦 肉부의 9획 / 훈음 뇌 뇌 / 간체자 脑
腦裏(뇌리) : 생각하는 머리 속.
腦膜(뇌막) : 두개골 속에 있어 머리 속의 뇌를 뜻함.
腦波(뇌파) : 머릿골에서 연약(軟弱)하게 주파를 띠고
　나오는 전류(電流).
ᄼ 月 肝 肝 肶 腦 腦 腦

茶 艸부의 6획 / 훈음 차 다,차 / 간체자 茶
茶卓(다탁) : 차를 따라 마시는 탁자.
葉茶(엽차) : 찻나무의 잎을 따서 만든 찻감. 또 그 물.
茶飯事(다반사) : ① 차 마시고 밥을 먹듯 일상적으로
　하는 일. ② 예사(例事)로운 일.
ᄼ 十 世 艾 茶 茶 茶 茶

旦 日부의 1획 / 훈음 아침 단 / 간체자 旦
元旦(원단) : 설날. 설날 아침.
旦暮(단모) : 아침과 저녁. 조석.
旦夕(단석) : ① 아침과 저녁. ② 위급한 시기나
　상태가 절박(切迫)한 모양(模樣).
ᅵ 冂 冃 日 旦

但 人부의 5획 / 훈음 다만 단 / 간체자 但
但書(단서) : 조건이나 예외의 뜻을 나타내는 글.
但只(단지) : 다만. 겨우. 오직.
非但(비단) : 부정의 뜻을 가진 문맥(文脈) 속에서
　'다만, 오직'의 뜻을 나타냄.
ᄼ ᅵ 伀 们 但 但 但

丹 丶부의 3획 / 훈음 붉을 단 / 간체자 丹
丹心(단심) : 정성스러운 마음.
丹色(단색) : 붉은색.
丹粧(단장) : 화장을 하고 머리, 옷차림 등의 모양을
　냄.
ᅵ 刀 刀 丹

淡	훈음	맑을 담	淡素(담소) : 담담하고 소박함.
水부의 8획	간체자	澹	淡水(담수) : 짠맛이 없는 맑은 물. 淡泊(담박) : ① 욕심(慾心)이 없고 마음이 깨끗함. ② 맛이나 빛이 산뜻함.

氵 氵 氵 沙 沙 沙 淡 淡

踏	훈음	밟을 답	踏步(답보) : 제자리에 서서 하는 걸음.
足부의 8획	간체자	踏	踏査(답사) : 그 곳에 실지로 가서 보고 조사함. 踏歌(답가) : 발로 땅을 구르며 장단(長短)을 맞추어 노래함.

口 マ ア ア 即 趵 跻 踏

唐	훈음	황당할 당	唐突(당돌) : 올차고 도랑도랑하여 조금도 꺼림이 없음.
口부의 7획	간체자	唐	唐藥(당약) : 한약. 唐慌(당황) : 놀라서 어리둥절 하거나 다급(多急)하여 어찌할 바를 모름.

' 广 广 庁 庐 庚 唐 唐

臺	훈음	돈대 대	臺本(대본) : 연극, 영화 제작의 기본이 되는 각본.
至부의 8획	간체자	台	臺詞(대사) : 배우가 무대 위에서 하는 말. 寢臺(침대) : 서양식(西洋式)의 침상(寢床). 億臺(억대) : 억으로 헤아릴 만큼 많음.

士 吉 吉 克 壴 亭 臺 臺

刀	훈음	칼 도	刀劍(도검) : 칼이나 검의 총칭.
刀부의 0획	간체자	刀	刀工(도공) : 칼을 만드는 사람. 長刀(장도) : 긴 칼. 短刀(단도) : 짧은 칼.

フ 刀

途	훈음	길 도	途上(도상) : 길 위. 노상.
辶부의 7획	간체자	途	途中(도중) : 길을 가고 있는 동안. 왕래하는 사이. 途中(도중) : ① 길을 가는 동안. 왕래하는 사이. 길. ② 일이 미처 끝나지 못한 사이. 일의 중간(中間).

' 人 合 全 余 余 涂 途

陶	훈음	질그릇 도	陶工(도공) : 옹기장이.
阜부의 8획	간체자	陶	陶器(도기) : 오지 그릇. 陶醉(도취) : ① 흥취 있게 술이 얼근히 취함. 어떠한 것에 마음이 쏠려 취함. ② 무엇에 열중(熱中)함.

' ß ß' 阝 陶 陶 陶 陶

突	훈음	갑자기 돌	突發(돌발) : 일이 뜻밖에 일어남. 별안간 발생함.
穴부의 4획	간체자	突	突變(돌변) : 갑자기 변함. 突入(돌입) : 어떤 곳이나 상태(狀態)에 기세(氣勢) 있게 뛰어드는 것.

' 宀 宀 空 空 突 突 突

絡	훈음	이을 락	連絡(연락) : 서로 연고를 맺음. 이어 댐.
糸부의 6획	간체자	络	脈絡(맥락) : 혈관의 계통. 사물이 잇는 연계나 연관. 籠絡(농락) : (사람을) 교묘(巧妙)한 꾀로 휘어잡아 제 마음대로 이용(利用)하거나 다루는 것.

幺 幺 糸 紗 紋 絞 絡 絡

蘭	훈음	난초 란	蘭草(난초) : 여러해살이풀로 관상용(觀賞用)으로
艸부의 17획	간체자	兰	재배(栽培)하며 향기(香氣)가 진함. 국향(國香). 蘭香(난향) : 난초의 향기. 蘭客(난객) : 좋은 친구(親舊).

艹 艹 芦 芦 芦 門 閲 蘭 蘭

欄 木 부의 17획	훈음 난간 란 / 간체자 栏	欄干(난간) : 사람의 낙상을 막기 위해 만든 살. 空欄(공란) : 지면에 글자 없이 비운 난. 欄外(난외) : ① 신문이나 책이나 문서 따위의 본문을 둘러 싼 갓줄 밖의 여백. ② 난간(欄干)의 바깥.

杧 栚 枬 椚 椚 欄 欄 欄

浪 水 부의 7획	훈음 물결 랑 / 간체자 浪	浪費(낭비) : 쓸데없는 일에 시간과 돈을 씀. 浪說(낭설) : 터무니없는 소문. 浪人(낭인) : 일정한 직업을 가지지 않고 허랑하게 돌아다니거나 세월을 보내는 사람, 떠돌이.

氵 氵 汸 沪 浈 浪 浪 浪

郎 邑 부의 7획	훈음 사내 랑 / 간체자 郎	郎君(낭군) : 아내가 남편을 사랑스럽게 이르는 말. 郎子(낭자) : 남의 아들을 부르는 경칭. 영식. 영랑. 新郎(신랑) : ① 갓 결혼한 남자(男子). ② 결혼하여 새서방이 될 남자.

ᄀ ᄏ ᄏ 自 自 良 郎 郎

廊 广 부의 10획	훈음 행랑 랑 / 간체자 廊	廊廟(낭묘) : 조정의 대정을 보살피는 전. 行廊(행랑) : 대문 양쪽에 있는 방. 畵廊(화랑) : 그림을 걸어 놓고 전람(展覽)하기 좋게 만든 방(房).

亠 广 广 庐 庐 庐 廊 廊

涼 水 부의 8획	훈음 서늘할 량 / 간체자 涼	涼氣(양기) : 서늘한 기운. 納涼(납양) : 여름에 더위를 피하여 서늘한 바람을 쐼. 淸涼劑(청량제) : 맛이 산뜻하고 기분을 상쾌하게 하는 약제(藥劑).

氵 氵 汸 泸 泸 涼 涼 涼

勵 力 부의 15획	훈음 힘쓸 려 / 간체자 励	勵相(여상) : 장려하고 도와줌. 獎勵(장려) : 권하여 북돋워 줌. 激勵(격려) : ① 몹시 장려함. ② 마음이나 기운을 북돋우어 힘쓰도록 함.

一 厂 严 眉 厲 厲 勵 勵

曆 日 부의 12획	훈음 책력 력 / 간체자 曆	曆書(역서) : 책력. 曆學(역학) : 책력에 관한 학문. 册曆(책력) : 천체(天體)를 측정(測定)하여 해와 달의 돌아다님과 절기(節氣)를 적은 책(册).

厂 厂 厈 厤 厤 曆 曆 曆

鍊 金 부의 9획	훈음 단련할 련 / 간체자 鍊	鍊金(연금) : 쇠붙이를 불에 달구어 단련함. 鍊磨(연마) : 단련하고 갊. 老鍊(노련) : ① 어떤 일에 대해 오랫동안 경험을 쌓아 익숙하고 능란(能爛)함. ② 노숙(老熟)함.

ᄼ 牟 金 釒 釮 鍆 鋅 鍊

聯 耳 부의 11획	훈음 잇닿을 련 / 간체자 联	聯關性(연관성) : 관련성. 서로 관계되는 성질. 聯立(연립) : 많은 사물 및 관계 등이 동시에 어울려 섬. 聯盟(연맹) : 공동의 목적을 가진 조직(組織).

丆 王 耳 聈 聫 聫 聯 聯

戀 心 부의 19획	훈음 사랑할 련 / 간체자 恋	戀愛(연애) : 남녀가 서로 사모하는 사랑. 戀情(연정) : 이성을 그리워하며 사모하는 마음. 戀歌(연가) : ① 사랑하는 이를 그리며 부르는 노래, 사랑 노래. ② 서정적(敍情的) 노래 곡조(曲調).

幺 糸 絲 縊 縊 戀 戀 戀

嶺	훈음	고개 령	嶺東(영동) : 태백산맥 동쪽.
山부의 14획	간체자	岭	峻嶺(준령) : 높고 험한 고개. 嶺西(영서) : 강원도를 동서(東西)로 나누어 이를 때 　대관령(大關嶺) 서쪽의 땅을 가리키는 말.

山 圹 嵤 嵤 嶄 嶀 嵤 嶺

靈	훈음	신령 령	靈物(영물) : 신령스러운 물건.
雨부의 16획	간체자	灵	靈藥(영약) : 영험이 있는 좋은 약. 靈感(영감) : 심령의 미묘(微妙)한 작용(作用)에 의한 　느낌.

乖 霏 霏 霏 靊 靈 靈 靈

爐	훈음	화로 로	爐邊(노변) : 화롯가.
火부의 16획	간체자	炉	爐火(노화) : 화롯불. 鎔鑛爐(용광로) : 금속(金屬)이나 광석(鑛石)을 녹여 　제련(製鍊)하기 위(爲)한 가마.

火 炉 炉 炉 燥 爐 爐 爐

露	훈음	이슬 로	露骨(노골) : 뼈를 드러냄.
雨부의 12획	간체자	露	露宿(노숙) : 옥외에서 잠. 들에서 잠. 綻露(탄로) : ① 비밀이 드러남. ② 비밀을 드러냄. 吐露(토로) : 속마음을 죄다 드러내어서 말함.

亠 雨 雫 零 霏 霏 霞 露

弄	훈음	희롱할 롱	弄奸(농간) : 남을 농락하는 간사한 짓.
廾부의 4획	간체자	弄	弄談(농담) : 실없이 하는 말장난. 戲弄(희롱) : ① 말이나 행동으로 실없이 놀리는 짓. 　② 장난삼아 놀리는 짓.

一 丁 王 王 丟 弄 弄

賴	훈음	힘입을 뢰	依賴(의뢰) : 남에게 의지함. 남에게 부탁함.
貝부의 9획	간체자	赖	信賴(신뢰) : 믿고 신용함. 圖賴(도뢰) : 말썽이나 일을 저지르고 그 허물을 　남에게 돌려씌움.

口 申 束 束 軶 軶 賴 賴 賴

樓	훈음	다락 루	樓閣(누각) : 사방을 바라볼 수 있게 높이 지은 다락집.
木부의 11획	간체자	楼	樓臺(누대) : 이층 이상의 대. 望樓(망루) : ① 주위(周圍)의 동정(動靜)을 살피려고 　세운 높은 대. ② 적의 동태를 살펴 망을 보는 다락집.

木 杧 桿 棔 楻 樓 樓 樓

倫	훈음	인륜 륜	倫理(윤리) : 사람이 지켜야 할 도리.
人부의 8획	간체자	伦	不倫(불륜) : 도덕에 벗어남. 天倫(천륜) : 부자(父子)나 형제(兄弟) 사이의 마땅히 　지켜야 할 떳떳한 도리(道理).

亻 伀 伀 伀 伶 伶 倫 倫

栗	훈음	밤 률	栗園(율원) : 밤나무가 많은 동산.
木부의 6획	간체자	栗	栗木(율목) : 밤나무. 棗栗(조율) : 대추와 밤, 또는 신부가 시부모에게 　드리는 폐백(幣帛).

一 一 币 两 栗 栗 栗 栗

率	훈음	거느리 솔, 비율 률	比率(비율) : 어떤 수나 양의 다른 수나 양에 대한 비.
玄부의 6획	간체자	率	率直(솔직) : 거짓이나 숨김이 없이 바르고 곧음. 確率(확률) : 어떤 일이 일어날 수 있는 확실성의 　정도를 나타내는 수치(數值), 확실성의 정도.

亠 亠 玄 玄 玄 率 率 率

隆 阜부의 9획	훈음 높을 륭 간체자 隆 阝 阝 阝 阝 阬 陉 隆 降 隆	隆崇(융숭) : 매우 두텁게 여기거나 정성스레 대접함. 隆盛(융성) : 번영함. 힘이 성한 것. 隆崇(융숭) : ① 두텁게 존중함. ② 어떤 정도나 수준, 　지위 등이 많거나 세거나 뛰어나거나 위에 있음.
陵 阜부의 8획	훈음 언덕,업신여길 릉 간체자 陵 阝 阝 阝 阺 阺 陸 陵 陵	陵蔑(능멸) : 업신여겨 깔봄. 王陵(왕릉) : 임금의 무덤. 陵園(능원) : 왕이나 왕비의 무덤인 능과 왕세자 등의 　무덤인 원(園). 곧 왕족(王族)들의 무덤.
吏 口부의 3획	훈음 아전 리 간체자 吏 一 一 一 一 吏 吏	吏卒(이졸) : 하급 관리. 官吏(관리) : 관직에 있는 사람. 벼슬아치. 吏道(이도) : ① 벼슬아치가 마땅히 지켜야 할 도리. 　② 이두(吏讀).
裏 衣부의 7획	훈음 속 리 간체자 里 一 亠 言 車 車 裏 裏 裏	裏面(이면) : 속, 안, 내면. 表裏(표리) : 겉과 안. 懷裏(회리) : 마음속. 腦裏(뇌리) : 머리속.
履 尸부의 12획	훈음 밟을 리 간체자 履 一 尸 尸 尽 屈 履 履 履	履歷(이력) : 지금까지의 학업, 직업 따위의 경력. 履行(이행) : 실제로 몸소 행함. 履修(이수) : 학문(學問)의 과정을 순서를 밟아서 　닦음.
臨 臣부의 11획	훈음 임할 림 간체자 临 一 丁 卫 臣 臣 臥 臨 臨 臨	臨迫(임박) : 어떤 시기가 가까이 닥쳐옴. 臨席(임석) : 직접 자리에 나아감. 臨終(임종) : ① 사람의 목숨이 끊어지려 하는 때. 　② 부모(父母)가 돌아갈 때에 모시고 있음.
莫 艸부의 7획	훈음 없을 막 간체자 莫 丶 十 艹 艹 苩 苩 莫 莫	莫强(막강) : 매우 강함. 莫大(막대) : 더할 수 없이 큼. 莫重(막중) : ① 매우 중요(重要)함. ② 더할 수 없이 　소중(所重)함.
幕 巾부의 11획	훈음 덮을 막 간체자 幕 丶 十 艹 艹 苩 莫 莫 幕 幕	幕間(막간) : 연극에서 막과 막 사이. 幕舍(막사) : 임시로 허름하고 간단하게 지은 집. 幕後(막후) : 막의 뒤편. 어떤 일에 겉으로 드러나지 　아니하는 뒤편.
漠 水부의 11획	훈음 아득할 막 간체자 漠 丶 氵 氵 浐 浐 洈 渟 漠	漠漠(막막) : 멀어서 아득한 모양. 漠然(막연) : 아득한 모양. 어렴풋하여 똑똑하지 못함. 沙漠(사막) : 아득히 넓고 모래나 자갈 따위로 뒤덮인 　불모(不毛)의 벌판.
妄 女부의 3획	훈음 망령 망 간체자 妄 一 亠 亡 亡 妄 妄	妄想(망상) : 망령된 생각. 妄靈(망령) : 늙거나 정신이 흐려 언행이 정상이 아님. 妄覺(망각) : 잘못 깨닫거나 거짓 깨닫는 지각(知覺)의 　병적(病的) 현상(現象).

梅 木부의 7획	훈음 매화 매 간체자 梅 十 十 木 杧 柠 梳 梅 梅 梅	梅實(매실) : 매화나무의 열매. 梅香(매향) : 매화의 향기. 烏梅(오매) : 껍질을 벗기고 짚불 연기에 그슬리어 말린 매화나무의 열매.
孟 子부의 5획	훈음 맹랑할,맏 맹 간체자 孟 一 了 子 子 舌 舌 孟 孟	孟浪(맹랑) : 거짓이 많아 믿을 수 없음. 孟陽(맹양) : 음력 정월의 다른 이름. 孟冬(맹동) : 초겨울. 음력(陰曆) 시월(十月)을 달리 일컫는 말.
猛 犬부의 8획	훈음 사나울 맹 간체자 勐 丿 犭 犭 狞 狞 猛 猛 猛	猛烈(맹렬) : 기세가 몹시 사납고 셈. 猛禽(맹금) : 성질이 사납고 육식하는 날짐승. 猛獸(맹수) : 육식(肉食)을 주로 하는 매우 사나운 짐승.
盲 目부의 3획	훈음 소경 맹 간체자 盲 丶 亠 亡 产 盲 盲 盲 盲	盲目(맹목) : 먼 눈. 어두운 눈. 盲啞(맹아) : 소경과 벙어리. 盲腸(맹장) : 큰창자의 위 끝으로 작은창자에 이어진 곳에 자그마하게 내민 부분.
盟 皿부의 8획	훈음 맹세할 맹 간체자 盟 冂 日 明 明 明 明 盟 盟	盟邦(맹방) : 동맹을 맺은 나라. 盟誓(맹서) : 장래를 두고 다짐함. 盟主(맹주) : 맹약(盟約)을 서로 맺은 개인(個人)이나 단체(團體)의 우두머리.
綿 糸부의 8획	훈음 솜 면 간체자 绵 乚 幺 幺 糸 糸 糾 綿 綿 綿	綿絲(면사) : 무명실. 솜을 자아서 만든 실. 綿織(면직) : 무명실로 짠 피륙의 총칭. 周到綿密(주도면밀) : 주의가 두루 미쳐 자세하고 빈틈이 없음.
眠 目부의 5획	훈음 잠잘 면 간체자 眠 冂 月 目 盰 盰 眄 眠 眠	睡眠(수면) : 잠을 잠, 또는 잠. 활동을 쉬는 상태를 비유하는 말. 冬眠(동면) : 어떤 동물의 겨울잠. 永眠(영면) : 영원(永遠)히 잠이 들음, 곧 죽음.
滅 水부의 10획	훈음 사라질 멸 간체자 灭 氵 沪 沪 泝 泝 滅 滅	滅亡(멸망) : 망하여 없어짐. 滅族(멸족) : 한 가족, 한 겨레가 망하여 없어짐. 消滅(소멸) : 사라져 없어지거나, 또는 자취도 남지 않도록 없애 버림.
銘 金부의 6획	훈음 새길 명 간체자 铭 人 ニ 乍 年 金 釘 釸 銘 銘	銘記(명기) : 마음에 새겨 잊지 않음. 銘文(명문) : 금석(金石)이나 기물(器物) 등에 새겨 놓은 글. 銘心(명심) : 쇠와 돌에 글자를 새기듯 마음에 새김.
謀 言부의 9획	훈음 꾀할 모 간체자 谋 言 言 言 訐 訮 謀 謀 謀	謀略(모략) : 남을 해치려고 쓰는 꾀. 謀免(모면) : 꾀를 써서 면함. 謀士(모사) : 꾀를 잘 내어 일을 잘 이루게 하는 사람. 남을 도와 꾀를 내는 사람.

慕 心부의 11획	훈음 사모할 모 / 간체자 慕 / ` ` 十 十 苩 苩 莫 莫 慕 慕 慕	戀慕(연모) : 그리워 늘 생각함. 思慕(사모) : ① 정(情)을 들이고 애틋하게 생각하며 그리워함. ② 남을 우러러 받들고 마음으로 따름. 欽慕(흠모) : 기쁜 마음으로 사모(思慕)함.
貌 豸부의 7획	훈음 얼굴 모 / 간체자 貌 / ` ` ´ ㇋ ㇌ ㇍ ㇎ 豹 豹 貌	貌襲(모습) : 사람의 생긴 모양. 容貌(용모) : 사람의 얼굴 모양. 變貌(변모) : 달라진 모양(模樣)이나 모습. 모양이나 모습이 달라짐.
睦 目부의 8획	훈음 화목할 목 / 간체자 睦 / 丨 冂 目 目 目⁺ 目圭 晄 睦 睦	親睦(친목) : 서로 친해 화목함. 和睦(화목) : 서로 뜻이 맞고 정다움. 不睦(불목) : ① 서로 화목하지 아니함. ② 서로 뜻이 맞지 않음.
沒 水부의 4획	훈음 빠질 몰 / 간체자 没 / ` ` 冫 氵 沪 沪 沒 沒	沒落(몰락) : 멸망함. 沒死(몰사) : 모두 죽음. 沒頭(몰두) : 다른 생각을 할 여유(餘裕)가 없이 어떤 일에 오로지 파묻힘.
夢 夕부의 11획	훈음 꿈 몽 / 간체자 梦 / ` ` 十 十 苩 苩 苩 蒝 夢 夢	夢寐(몽매) : 잠을 자며 꿈을 꿈. 夢想(몽상) : 꿈에서까지 생각함. 또는 그 생각. 夢遊病(몽유병) : 자다가 갑자기 일어나서, 깨었을 적과 같은 짓을 하다가 다시 자는 병적 증세(症勢).
蒙 艸부의 10획	훈음 어리석을,어릴 몽 / 간체자 蒙 / ` ` 十 十 苩 苩 夢 夢 蒙 蒙	蒙昧(몽매) : 사리에 어둡고 어리석음. 啓蒙(계몽) : 우매한 사람을 가르치고 깨우쳐 줌. 蒙利(몽리) : ① 이익을 얻음. ② 저수지나 보 따위의 수리(水利) 시설에 의하여 물을 받음.
茂 艸부의 5획	훈음 우거질 무 / 간체자 茂 / ` 十 十 艹 艹 艹 茂 茂	茂林(무림) : 나무가 무성한 숲. 茂盛(무성) : 초목이 우거진 모양. 茂才(무재) : ① 관리(官吏)를 뽑아 쓸 때 시험 보던 과목(科目)의 하나. ② 재능(才能)이 뛰어난 사람.
貿 貝부의 5획	훈음 바꿀 무 / 간체자 贸 / ` ´ ㇋ ㇌ 卯 卯 卯 留 貿 貿	貿易(무역) : 나라간에 팔고 사고 장사 거래를 함. 貿易商(무역상) : 수출입을 하는 상업. 貿易港(무역항) : 상선(商船)이나 다른 나라의 배가 자주 드나들어 무역(貿易)이 성한 항구(港口).
默 黑부의 4획	훈음 말없을 묵 / 간체자 默 / 冂 囗 甲 里 黑 黑 黑 默 默	默禱(묵도) : 말없이 마음속으로 하는 기도. 默認(묵인) : 말 않고 슬그머니 허락함. 默殺(묵살) : 보고도 안 본 체, 듣고도 안 들은 체 하며 내버려두고 문제(問題) 삼지 않음.
紋 糸부의 4획	훈음 무늬 문 / 간체자 纹 / ` ㄥ 幺 糸 糸 糸 紅 紋 紋	紋織(문직) : 무늬를 넣어 짬. 무늬가 돋게 짠 옷감. 紋章(문장) : 국가(國家) 또는 일정한 단체(團體) 등을 나타내는 상징적(象徵的)인 표지(標識). 波紋(파문) : 물결의 무늬, 즉 수면에 이는 잔 물결.

勿	훈음	말 물	勿驚(물경) : 놀라지 마라. 엄청남을 이르는 말.
勹부의 2획	간체자	勿	勿論(물론) : 더 말할 것도 없음.
		ノ 勹 勹 勿	勿拘(물구) : 주로 '~하고'로 쓰이어서, '어떤 것에 얽매이거나 거리끼지 아니하고'의 뜻.

微	훈음	작을 미	微細(미세) : 가늘고 작음.
彳부의 10획	간체자	微	微弱(미약) : 작고 약함.
		彳 彳 彳 㣁 㣁 徉 徬 微	微笑(미소) : 소리를 내지 않고 빙긋이 웃는 것. 또는 그 웃음.

迫	훈음	닥칠 박	迫頭(박두) : 절박하게 닥쳐옴.
辶부의 5획	간체자	迫	迫害(박해) : 못견디게 해롭게 함.
		ノ 亻 イ 白 白 白 迫 迫	切迫(절박) : 마감, 시기(時期), 기일(期日) 등이 매우 급함.

薄	훈음	엷을 박	薄待(박대) : 불친절한 대우. 냉담한 대접.
艸부의 14획	간체자	薄	薄福(박복) : 복이 없음. 불행.
		艹 艹 艻 芦 蒲 蒲 薄 薄	薄弱(박약) : ① 굳세지 못하고 여림. ② 불충분하거나 모자람. ③ 얇고 여림.

飯	훈음	밥 반	飯酒(반주) : 식사와 곁드려 먹는 술.
食부의 4획	간체자	饭	飯饌(반찬) : 밥에 곁드려서 먹는 온갖 음식.
		𠆢 𠂉 今 育 貪 飠 飣 飯 飯	茶飯事(다반사) : ① 차 마시고 밥 먹듯 일상적으로 하는 일. ② 예사(例事)로운 일.

培	훈음	북돋울 배	培養(배양) : 식물을 가꾸어 기름.
土부의 8획	간체자	培	栽培(재배) : 식물을 심어 가꿈.
		十 土 𡈼 圵 垃 垃 培 培	溫床栽培(온상재배) : 식물이나 화초 따위를 온상에서 기르는 일.

排	훈음	물리칠 배	排擊(배격) : 배척하고 공격함.
手부의 8획	간체자	排	排氣(배기) : 공기를 밖으로 뽑아냄.
		十 扌 扌 扌 扌 排 排 排	排除(배제) : ① (어떤 대상을) 어느 범위(範圍)나 영역(領域)에서 제외하는 것 ② 물리쳐서 치워 냄.

輩	훈음	무리 배	輩出(배출) : 인재가 계속하여 많이 나옴.
車부의 8획	간체자	辈	年輩(연배) : 서로 비슷한 나이, 또 그런 사람.
		） ㅋ ㅋㅣ ㅋㅣㅌ 非 非 辈 輩	謀利輩(모리배) : 온갖 수단과 방법을 써서 자신들의 이익만 꾀하는 무리.

伯	훈음	맏 백	伯父(백부) : 큰아버지.
人부의 5획	간체자	伯	伯氏(백씨) : 남의 맏형을 일컫는 말.
		ノ 亻 亻 亻 伯 伯 伯	畵伯(화백) : 화가(畵家)의 높임말.
			叔伯(숙백) : 아우와 형(兄).

繁	훈음	번성할 번	繁盛(번성) : 형세가 늘어나 잘됨.
糸부의 11획	간체자	繁	繁昌(번창) : ① 일이 한창 잘 되어 발전(發展)함. ② 일이 한창 잘 되어 발전(發展)이 눈부심.
		ㅅ 㑒 每 敏 敏 繁 繁 繁	繁榮(번영) : 번성하고 영화(榮華)롭게 됨.

凡	훈음	무릇 범
	간체자	凡
几부의 1획	丿 几 凡	

凡例(범례) : 일러두기.
凡失(범실) : 대수롭지 않은 상황에서 저지르는 실책.
凡節(범절) : 일이나 물건이 지닌 모든 질서(秩序)와 절차(節次).

碧	훈음	푸를 벽
	간체자	碧
石부의 9획	丁 王 珏 珀 珇 珒 碧 碧	

碧溪(벽계) : 푸른빛이 도는 시냇물.
碧眼(벽안) : 눈동자가 파란 눈.
碧山(벽산) : 풀과 나무가 무성(茂盛)한 푸른 산(山).
碧苔(벽태) : 푸른 이끼.

丙	훈음	남쪽 병
	간체자	丙
一부의 4획	一 丆 丙 丙 丙	

丙科(병과) : 과거의 성적에 따라 나눈 등급의 하나.
丙時(병시) : 24시의 12째 시.
丙子年(병자년) : 육십갑자(六十甲子)의 병자(丙子)에 해당(該當)하는 해.

補	훈음	도울 보
	간체자	补
衣부의 7획	丿 礻 礻 礻 衤 袖 補 補	

補償(보상) : 남의 손해를 채워줌.
補身(보신) : 보약을 먹어 몸을 보함.
補助(보조) : ① 물질적으로 보태어 도움. ② 보충하여 돕는 것.

腹	훈음	배 복
	간체자	腹
肉부의 9획	丿 月 胪 胪 脂 脂 腹 腹	

腹部(복부) : 배의 부분.
腹案(복안) : 마음속에 있는 생각.
腹腔(복강) : 척추동물의 몸에서 위나 간장, 지라 등이 들어 있는 부분(部分).

封	훈음	봉할 봉
	간체자	封
寸부의 6획	一 十 土 圭 圭 壭 封 封	

封墳(봉분) : 흙을 덮어 무덤을 만듦.
封印(봉인) : 봉투 따위의 봉한 자리에 인장을 찍음.
封套(봉투) : 편지(便紙), 서류(書類) 등을 넣는 종이로 만든 주머니.

峯	훈음	봉우리 봉
	간체자	峰
山부의 7획	丿 屮 山 屵 峉 峉 峯 峯	

峯頭(봉두) : 산봉우리, 꼭대기.
上峯(상봉) : 그 중 가장 높은 산봉우리.
最高峯(최고봉) : 어느 지방(地方)이나 산맥(山脈) 중에서 가장 높은 봉우리.

逢	훈음	만날 봉
	간체자	逢
辶부의 7획	丿 夕 夂 夆 夆 逢 逢 逢	

逢別(봉별) : 만남과 이별.
相逢(상봉) : 서로 만남.
逢變(봉변) : ① 변을 당함. ② 남에게 모욕을 당함.
逢着(봉착) : 만나서 부닥침. 만남.

扶	훈음	도울 부
	간체자	扶
手부의 4획	一 十 扌 扌 扌 抙 扶	

扶養(부양) : 생활 능력이 없는 사람의 생활을 돌봄.
扶助(부조) : 도와 줌. 힘을 더해 줌.
扶腋(부액) : 곁부축. 겨드랑이를 붙들어 걸음을 돕는 것.

付	훈음	줄,부칠 부
	간체자	付
人부의 3획	丿 亻 仁 付 付	

付送(부송) : 물건을 부쳐서 보냄.
付託(부탁) : 남에게 의뢰함.
付料(부료) : ① 봉급(俸給)을 받음. ② 봉급(俸給)의 액수(額數)를 정해 줌.

附	훈음	붙을 부	附近(부근) : 가까운 언저리.
	간체자	附	附記(부기) : 원문에 붙여 적음.
阜부의 5획		⌐ ⌐ ⌐ ⌐ 阝 阝 附 附 附	附設(부설) : 어떤 데에 부속(附屬)시켜 설치하는 것. 附與(부여) : 지니거나 갖도록 해 줌.

符	훈음	붙을 부	符合(부합) : 꼭 들어 맞음.
	간체자	符	符書(부서) : 뒷날의 일을 미리 알아서 적어 놓은 글.
竹부의 5획		⌐ ⌐ ⌐ ⌐ 竹 竹 竹 符 符	符號(부호) : 일정한 뜻을 나타내기 위하여 정해 놓은 기호(記號).

浮	훈음	뜰 부	浮浪(부랑) : 직업이 없이 이리저리 떠돌아 다님.
	간체자	浮	浮沈(부침) : 물 위에 떠올랐다가 잠겼다 함.
水부의 7획		⌐ ⌐ ⌐ ⌐ ⌐ 浮 浮 浮 浮	浮遊(부유) : ① 공중이나 물 위에 떠 다님. ②직업도 없고 갈 곳도 없이 이리저리 떠돌아다니는 것.

簿	훈음	장부 부	簿記(부기) : 장부에 기입함.
	간체자	簿	帳簿(장부) : 금품의 수입 지출을 기록함.
竹부의 13획		⌐ ⌐ ⌐ 竹 竹 簿 簿 簿 簿	公簿(공부) : 기관이나 공공단체 등에서 공식적으로 작성(作成)하는 장부.

奮	훈음	떨칠 분	奮發(분발) : 마음을 단단히 먹고 기운을 내어 일어남.
	간체자	奋	奮鬪(분투) : 있는 힘을 다해 싸움.
大부의 13획		⌐ 大 本 本 奋 奮 奮 奮	興奮(흥분) : 어떤 자극으로 감정이 북받쳐서 일어남. 또는 그 감정(感情).

紛	훈음	어지러울 분	紛亂(분란) : 어수선하고 떠들썩 함.
	간체자	纷	紛然(분연) : 혼잡한 모양.
糸부의 4획		⌐ ⌐ ⌐ ⌐ 糸 糸 紛 紛 紛	紛爭(분쟁) : ① 얼크러져 다툼. ② 말썽을 일으켜서 시끄럽게 다툼.

奔	훈음	달아날 분	奔散(분산) : 갈라져 흩어짐.
	간체자	奔	奔走(분주) : 몹시 바쁨.
大부의 6획		⌐ 大 大 本 本 奔 奔 奔	奔放(분방) : 힘차게 내달림. 거리낌이나 얽매임 없이 제멋대로 임.

妃	훈음	왕비 비	妃氏(비씨) : 왕비로 뽑힌 아가씨를 일컫는 말.
	간체자	妃	妃妾(비첩) : 첩, 소실.
女부의 3획		⌐ ⌐ 女 妃 妃 妃	賢妃(현비) : 어진 왕비. 고려 때 내명부(內命婦)에게 주던 봉작(封爵)의 하나.

婢	훈음	계집종 비	婢女(비녀) : 계집종.
	간체자	婢	奴婢(노비) : 사내종과 계집종의 총칭.
女부의 8획		⌐ ⌐ 女 妒 妒 婢 婢 婢	歌婢(가비) : 사대부(士大夫) 집에서 노래로 손님을 대접(待接)하던 계집종.

卑	훈음	낮을 비	卑劣(비열) : 성품과 행실이 천하고 용열함.
	간체자	卑	卑賤(비천) : 신분이 낮고 천함.
十부의 6획		⌐ ⌐ ⌐ 白 白 申 里 卑	卑下(비하) : ① 땅이 낮음. ② 지위가 낮음. ③ 스스로 낮춤.

肥 肉부의 4획	훈음	살찔 비	肥大(비대) : 살쪄서 몸집이 뚱뚱함. 肥鈍(비둔) : 비대하여 거동이 둔함. 肥料(비료) : 토지의 생산력을 높이고 식물의 생장을 촉진시키기 위하여 경작지에 뿌리는 영양 물질.
	간체자	肥	
	丨 刀 月 月 肌 肌 肥 肥		

祀 示부의 3획	훈음	제사 사	祀稷(사직) : 한 왕조의 기초. 나라 또는 조정. 祭祀(제사) : 신령에게 음식으로 정성을 표하는 예절. 合祀(합사) : 둘 이상의 죽은 사람의 혼령(魂靈)을 한 곳에 모아 제사(祭祀)함.
	간체자	祀	
	` 二 千 示 示 祀 祀 祀		

司 口부의 2획	훈음	맡을 사	司諫(사간) : 임금의 잘못을 간하는 일을 맡던 벼슬. 司會(사회) : 진행을 맡아 보는 사람. 司令官(사령관) : 군(軍)이나 함대(艦隊) 따위를 지휘. 통솔하는 직책(職責).
	간체자	司	
	⁊ ⁊ ⁊ 司 司		

詞 言부의 5획	훈음	말씀 사	歌詞(가사) : 노래의 내용이 되는 문구. 노랫말. 品詞(품사) : 단어를 문법상으로 분류한 갈래. 臺詞(대사) : 무대(舞臺) 위에서 각본(脚本)에 따라 배우(俳優)가 연극(演劇) 중에 하는 말.
	간체자	词	
	` 二 言 言 訂 訶 詞		

沙 水부의 4획	훈음	모래 사	沙器(사기) : 사기 그릇. 沙漠(사막) : 크고 넓은 불모의 모래벌판. 沙鉢(사발) : ① 사기로 만든 그릇. 아래는 좁고 위는 넓게 만들어 밥이나 죽을 담음.
	간체자	沙	
	` ⁀ ⁀ 氵 浐 汐 沙 沙		

邪 邑부의 4획	훈음	간사할 사	邪見(사견) : 사악한 생각. 도리에 어긋난 마음. 邪道(사도) : 부정한 길. 邪惡(사악) : 도리(道理)에 어긋나고 악독(惡毒)함. 奸邪(간사) : 성질이 간교(奸巧)하고 사곡(邪曲)함.
	간체자	邪	
	⁻ 匚 厈 牙 牙 邪 邪		

森 木부의 8획	훈음	빽빽할 삼	森林(삼림) : 나무가 많이 우거져 있는 곳. 森嚴(삼엄) : 조용하고 엄숙한 모양. 森林帶(삼림대) : 기후에 따른 삼림의 대상 분포를 가리키는 말.
	간체자	森	
	⁻ 十 オ 木 产 森 森 森		

尚 小부의 5획	훈음	높일,오히려 상	崇尙(숭상) : 높여 소중히 여김. 尙存(상존) : 아직 존재함. 嘉尙(가상) : ① 착하고 귀하게 여기어 칭찬(稱讚)함. ② 갸륵하게 여김.
	간체자	尙	
	丨 ⁝ ⁝⁺ 冏 尙 尚 尚		

裳 衣부의 8획	훈음	치마 상	裳繡(상수) : 치마에 수를 놓음. 紅裳(홍상) : 다홍 치마. 衣裳(의상) : ① 겉에 입는 저고리와 치마. ② 의복. 옷. 모든 옷.
	간체자	裳	
	⁗ ⁗ 告 告 堂 裳 裳 裳		

詳 言부의 6획	훈음	자세할 상	詳細(상세) : 속속들이 자세함. 詳述(상술) : 자세히 진술함. 詳考(상고) : 상세(詳細)하게 참고하거나 검토함. 昭詳(소상) : 분명(分明)하고 자세(仔細)함.
	간체자	详	
	` 二 言 言 詳 詳 詳 詳		

喪	훈음	잃을 상	喪事(상사) : 초상이 난 일.
口부의 9획	간체자	喪	喪心(상심) : 본심을 잃음. 喪失(상실) : 종래(從來) 가지고 있던 기억이나 자신, 권리나 신분, 능력과 자격 등을 잃어버림.

一 亠 亠 吅 吶 吩 喪 喪 喪

像	훈음	형상 상	佛像(불상) : 부처의 상.
人부의 12획	간체자	像	畵像(화상) : 사람의 얼굴을 그림으로 그린 형상. 群像(군상) : ① 많은 사람들. ② 여러 가지의 모양. 　③ 여러 사람의 상(像).

亻 亻 俨 俨 傻 像 像 像

霜	훈음	서리 상	霜雪(상설) : 서리와 눈. 서리와 눈처럼 결백함.
雨부의 9획	간체자	霜	霜害(상해) : 서리로 입는 농작물의 피해. 風霜(풍상) : ① 바람과 서리. ② 많이 겪은 세상의 어려움과 고생(苦生).

雨 雨 雪 雪 霏 霜 霜 霜

索	훈음	쓸쓸할 삭, 찾을 색	索莫(삭막) : 황폐하여 쓸쓸한 모양.
糸부의 4획	간체자	索	索出(색출) : 뒤져서 찾아냄. 摸索(모색) : 좋은 방법이나 돌파구를 이리저리 잘 생각하여 찾는 것.

一 十 宀 市 枣 宐 索 索

恕	훈음	용서할 서	恕免(서면) : 지은 죄를 용서하여 면하게 함.
心부의 6획	간체자	恕	容恕(용서) : 잘못을 꾸짖거나 벌하지 않고 끝냄. 恕諒(서량) : ① 사정을 살펴 용서함. ② 사정을 헤아려 양해(諒解)함.

乚 女 女 如 如 如 恕 恕

徐	훈음	천천히 서	徐步(서보) : 천천히 걷는 걸음.
彳부의 7획	간체자	徐	徐行(서행) : 천천히 감. 徐波睡眠(서파수면) : 뇌파가 완만(緩慢)하여 거의 꿈을 꾸지 않는 숙면 상태(狀態).

彳 彳 彳 徐 徐 徐 徐 徐

署	훈음	관청,쓸 서	署名(서명) : 서류 등에 책임 상 직접 이름을 씀.
网부의 9획	간체자	署	官署(관서) : 관청. 部署(부서) : 여러 갈래로 나뉘어 있는 사무(事務)의 각 부분(部分).

口 皿 罒 罒 署 署 署 署

緒	훈음	실마리 서	緒論(서론) : 본론의 머리말이 되는 논설.
糸부의 9획	간체자	緒	緒戰(서전) : 전쟁의 발단이 되는 싸움. 由緒(유서) : ① 사물이 유래(由來)한 단서(端緒). 　② 전하여 오는 까닭과 내력(來歷).

幺 糸 紆 紆 緯 緒 緒 緒

惜	훈음	아낄 석	惜閔(석민) : 아끼고 슬퍼함.
心부의 8획	간체자	惜	惜別(석별) : 서로 헤어짐을 애석히 여김. 惜敗(석패) : 경기나 시합에서 약간의 점수 차이로 애석하게 짐.

忄 忄 忄 忄 忄 惜 惜 惜

釋	훈음	풀 석	釋放(석방) : 구속하였던 것을 풀고 자유롭게 함.
釆부의 13획	간체자	释	解釋(해석) : 문장이나 사물의 뜻을 이해하고 설명함. 釋然(석연) : ① 마음이 환하게 풀림. ② 미심쩍었던 것이나 원한(怨恨) 등이 풀림.

二 平 采 釆 釈 釋 釋 釋

旋	훈음	돌 선
	간체자	旋
方부의 7획		亠 宁 方 方 旌 斿 斿 旋

凱旋(개선) : 전쟁에서 이기고 돌아옴.
旋回(선회) : 빙빙 돎.
旋律(선율) : 높이가 다른 음(音)이 리듬을 동반하여 연속적으로 이어서 음악적 내용을 이룬 것. 가락.

訴	훈음	하소연할 소
	간체자	诉
言부의 5획		亠 亠 言 言 訂 訴 訴 訴

訴訟(소송) : 법률상의 판결을 법원에 요구하는 절차.
訴願(소원) : 호소하여 청원함.
提訴(제소) : ① 소송(訴訟)을 제기(提起)함. ② 소송을 일으킴.

疏	훈음	트일 소
	간체자	疎
疋부의 7획		丁 了 了 正 正 疋 疏 疏 疏

疏遠(소원) : 사이가 탐탁하지 않고 먼 것.
疏通(소통) : 막히지 않고 트임.
過疏(과소) : ① 너무 성김. ② 어떤 곳의 인구 등이 너무 적음. *疎자와 同字.

蘇	훈음	깨어날 소
	간체자	苏
艸부의 16획		丶 艹 莎 莎 蓝 蘇 蘇 蘇

蘇復(소복) : 병이 나은 뒤 원기가 회복됨.
蘇生(소생) : 다시 살아남.
回蘇(회소) : 거의 다 죽어 가던 상태(狀態)에서 다시 살아남.

刷	훈음	인쇄할,솔질할 쇄
	간체자	刷
刀부의 6획		丁 コ コ 尸 尸 吊 吊 刷

刷新(쇄신) : 묵은 걸 없애고 새롭게 함.
印刷(인쇄) : 종이나 천 등에 박아 많이 복제하는 것.
未刷(미쇄) : 돈이나 물건을 아직 다 거두어들이지 못함.

衰	훈음	쇠할 쇠
	간체자	衰
衣부의 4획		亠 亠 亩 亩 亩 亩 亩 衰

衰亡(쇠망) : 쇠하여 망함.
衰弱(쇠약) : 몸이 쇠약해짐.
衰退(쇠퇴) : ① 쇠하여 점차로 물러남. ② 쇠하여 전보다 못해짐.

帥	훈음	장수 수
	간체자	帅
巾부의 6획		丿 亻 亻 自 自 帥 帥 帥

元帥(원수) : ① 장수의 으뜸. ②군인(軍人)의 가장 높은 계급(階級).
將帥(장수) : 군사의 우두머리.
總帥(총수) : 전군(全軍)을 지휘(指揮)하는 사람.

殊	훈음	다를 수
	간체자	殊
歹부의 6획		一 歹 歹 殉 殊 殊

特殊(특수) : 특별히 다름.
殊常(수상) : 보통과 달리 이상함.
優殊(우수) : 특별(特別)히 뛰어남.
懸殊(현수) : 현격(懸隔)하게 다름.

隨	훈음	따를 수
	간체자	随
阜부의 13획		阝 阝 阝 阝 陟 陪 隋 隨 隨

隨想(수상) : 생각나는 대로 때에 따라 느끼는 것.
隨時(수시) : 그때 그때에 따름.
隨伴(수반) : ① 붙좇아서 따르는 일. 반수(伴隨). ② 어떤 사물 현상(現象)에 따라서 함께 생기는 것.

愁	훈음	근심 수
	간체자	愁
心부의 9획		二 千 禾 禾 秒 秋 愁 愁

愁心(수심) : 근심스러운 마음.
憂愁(우수) : 근심과 걱정.
鄕愁(향수) : 고향(故鄕)을 그리는 마음이나 시름.
旅愁(여수) : 객지(客地)에서 느끼는 시름.

需 雨부의 6획	훈음 구할 수 간체자 需 一 宀 币 币 帚 帚 雫 雫 需	需要(수요) : 필요해서 얻고자 함. 需用(수용) : 구하여 씀. 必需(필수) : ① (그 물건이) 반드시 없으면 안 됨. 　② 반드시 쓰임.
壽 士부의 11획	훈음 목숨 수 간체자 寿 十 土 声 壹 臺 壽 壽 壽	壽命(수명) : 살아 있는 동안의 목숨. 壽筵(수연) : 장수를 축하하는 잔치. 壽儀(수의) : 생일(生日) 예물을 일컬음. 경조사의 　서식(書式).
輸 車부의 9획	훈음 나를 수 간체자 输 冂 亘 車 軒 軒 輪 輪 輪 輸	輸入(수입) : 외국에서 물품을 들여옴. 輸出(수출) : 실어서 내보냄. 물품을 외국에 팔아 냄. 輸送(수송) : 기차나 자동차 등의 운송(運送) 수단으로 　물건(物件)을 실어 보냄.
獸 犬부의 15획	훈음 짐승 수 간체자 兽 口 罒 罒 罒 留 嘼 獸 獸	獸心(수심) : 짐승처럼 사납고 모진 마음. 鳥獸(조수) : 날짐승과 길짐승. 猛獸(맹수) : 육식(肉食)을 주로 하는 매우 사나운 　짐승.
淑 水부의 8획	훈음 맑을 숙 간체자 淑 氵 氵 氵 沪 沣 沫 淑 淑	淑女(숙녀) : 선량하고 부덕 있는 여자. 정숙한 여자. 淑德(숙덕) : 정숙하고 단아한 여성의 미덕. 貞淑(정숙) : 여자(女子)의 행실(行實)이 곱고 마음이 　맑음.
熟 火부의 11획	훈음 익을 숙 간체자 熟 亠 宀 亨 享 享 剷 孰 孰 熟	熟達(숙달) : 익숙하고 통달함. 熟知(숙지) : 익히 앎. 未熟(미숙) : ① 열매가 채 익지 못함. ② 음식(飮食) 　따위가 덜 익음. ③ 일에 서툼.
旬 日부의 2획	훈음 열흘 순 간체자 旬 丿 勹 勹 旬 旬 旬	旬刊(순간) : 열흘에 한 번 간행함. 또는 그 간행물. 旬朔(순삭) : 열흘과 초하루. 旬間(순간) : ① 음력(陰曆) 초열흘께. ② 열흘 동안의 　기간(期間).
巡 辶부의 4획	훈음 돌 순 간체자 巡 巜 巛 巛 巛 巛 巡 巡 巡	巡杯(순배) : 술잔을 차례로 돌림. 또는 그 술잔. 巡廻(순회) : 여러 곳을 돌아다님. 巡察(순찰) : ① 순행하면서 사정을 살핌. ② 여러 　곳으로 돌아다니며 사정을 살핌.
瞬 目부의 12획	훈음 잠깐 순 간체자 瞬 目 目 盺 眰 睁 睁 瞬 瞬	瞬間(순간) : 눈 깜짝할 동안. 瞬息間(순식간) : 매우 짧은 시간. 瞬發力(순발력) : 힘살이 순간적(瞬間的)으로 빨리 　수축(收縮)하는 힘.
述 辶부의 5획	훈음 지을,말할 술 간체자 述 一 十 才 术 术 沭 沭 述	著述(저술) : 글을 지어 책을 만듦. 述懷(술회) : 마음 먹은 여러 생각을 말함. 敍述(서술) : 어떤 내용(內容)을 차례(次例)로 좇아 　말하거나 적음.

拾		
手부의 6획	훈음	주울 습
	간체자	拾

丁 扌 扌 扮 扮 拾 拾 拾

拾得(습득) : 주움.
收拾(수습) : 흩어진 물건을 모음.
拾級(습급) : 계급(階級)이나 직위(職位)가 한 등급
 오름.

襲		
衣부의 16획	훈음	엄습할 습
	간체자	袭

亠 育 育 龍 龍 龍 龍 襲

襲擊(습격) : 갑자기 적을 엄습하여 침.
來襲(내습) : 갑자기 쳐들어 옴.
世襲(세습) : 그 집에 속하는 신분(身分), 재산(財産),
 작위(爵位), 업무(業務) 등을 대대로 물려받는 일.

昇		
日부의 4획	훈음	오를 승
	간체자	昇

丨 冂 冂 日 尸 尸 尸 昇

昇格(승격) : 격을 올림.
昇級(승급) : 등급이 오름. 진급.
昇華(승화) : 고체(固體)가 액체(液體) 상태를 거치지
 않고 곧바로 기체(氣體)로 변하는 현상.

僧		
人부의 12획	훈음	중 승
	간체자	僧

亻 亻 忄 忄 僧 僧 僧 僧

僧軍(승군) : 중으로 조직된 군대.
僧舞(승무) : 중처럼 차려 입고 추는 춤.
僧院(승원) : 승려(僧侶)가 불상(佛像)을 모셔 놓고
 불도(佛道)를 닦으며 교법(敎法)을 펴는 곳.

乘		
丿부의 9획	훈음	탈 승
	간체자	乘

二 二 千 千 禾 乖 乘

乘馬(승마) : 말을 탐.
乘合(승합) : 여러 사람이 함께 탐.
乘客(승객) : 차나 배, 비행기(飛行機) 등의 탈것을
 타는 손님.

侍		
人부의 6획	훈음	모실 시
	간체자	侍

丿 亻 亻 亻 侍 侍 侍 侍

侍女(시녀) : 곁에서 시중드는 여자.
侍醫(시의) : 임금에게 딸린 의사.
侍從(시종) : 임금을 모시고 있던 시종원(侍從院)의
 한 벼슬.

飾		
食부의 5획	훈음	꾸밀 식
	간체자	饰

人 人 今 食 食 飣 飾 飾

裝飾(장식) : 치장하여 꾸밈. 또 그 꾸밈새.
虛飾(허식) : 거짓으로 꾸밈.
假飾(가식) : ① 속마음과 달리 언행(言行)을 거짓으로
 꾸밈. ② 임시(臨時)로 장식(裝飾)함.

愼		
心부의 10획	훈음	삼갈 신
	간체자	慎

忄 忄 忄 忄 愃 愃 愼 愼

愼重(신중) : 매우 조심스러움.
愼言(신언) : 말을 함부로 하지 않음.
謹愼(근신) : 언행(言行)을 삼가고 조심함. 과오나
 잘못에 대하여 반성하고 들어앉아 행동을 삼감.

甚		
甘부의 4획	훈음	심할 심
	간체자	甚

一 廿 廿 甘 甚 其 其 甚

甚難(심난) : 매우 어려움.
甚至於(심지어) : 심하면. 심하게는.
已甚(이심) : ① 지나치게 심함. ② 정도에 지나침.
 ③ 심히 간략(簡略)함.

審		
宀부의 12획	훈음	살필 심
	간체자	审

宀 宀 宓 审 宋 審 審 審

審問(심문) : 자세히 따져 물음.
審査(심사) : 자세히 조사함. 심의하여 조사함.
誤審(오심) : ① 그릇된 심판(審判). ② 또는 그릇되게
 심판(審判)함.

144

雙		
佳 부의 10획		

훈음: 둘 쌍
간체자: 双

亻 亻 亻 亻 隹 隹 隹 隹 雙 雙

雙罰罪(쌍벌죄) : 범법상 해당되는 사람 양쪽을 함께 처벌하는 죄.
雙方(쌍방) : 양쪽.
雙生兒(쌍생아) : 한 태에서 둘이 나온 아이. 쌍둥이.

亞
二부의 6획

훈음: 버금 아
간체자: 亚

一 一 丆 F 됴 됴 亞 亞

亞流(아류) : 어떤 학설이나 주의를 뒤따름.
亞州(아주) : 아시아의 총칭.
亞熱帶(아열대) : 열대(熱帶)와 온대(溫帶)의 사이에 드는 기후대(氣候帶).

我
戈부의 3획

훈음: 나 아
간체자: 我

ノ ㇋ 一 千 手 我 我 我

我軍(아군) : 우리편의 군대.
我執(아집) : 자신만을 내세워 버팀.
自我(자아) : 자기자신(自己自身)에 대한 의식이나 관념(觀念).

阿
阜부의 5획

훈음: 아첨할,언덕 아
간체자: 阿

ㆍ 乛 阝 阝 阝 阿 阿 阿

阿附(아부) : 남의 비위를 맞추기 위해 알랑거림.
阿丘(아구) : 한 쪽이 높은 언덕.
阿諂(아첨) : 남의 마음에 들려고 간사(奸邪)를 부려 비위를 맞추어 알랑거리는 짓.

雅
佳부의 4획

훈음: 고울 아
간체자: 雅

一 匚 牙 牙 邪 邪 邪 雅

雅量(아량) : 깊고 너그러운 도량.
優雅(우아) : 아담하고 고상해서 기품이 있음.
雅號(아호) : 예술가나 학자들이 본명(本名) 외에 갖는 별호(別號).

岸
山부의 5획

훈음: 언덕 안
간체자: 岸

ㅣ 屮 山 屵 屵 岸 岸 岸

岸壁(안벽) : 낭떠러지의 물가.
沿岸(연안) : 강, 호수 또는 바닷가를 따라 있는 지방.
海岸(해안) : 바닷가의 언덕이나 기슭. 바다 가까이의 육지(陸地).

顔
頁부의 9획

훈음: 얼굴 안
간체자: 顔

一 亠 产 彦 彦 颜 顔 顔

顔面(안면) : 얼굴.
顔色(안색) : 얼굴에 나타나는 기색.
顔料(안료) : 얼굴에 단장(丹粧)으로 바르는 연지나 분 따위. 칠로 쓰는 감.

巖
山부의 20획

훈음: 바위 암
간체자: 岩

屵 屵 峀 岸 岸 巖 巖 巖

巖壁(암벽) : 벽처럼 깎아지른 듯 높이 솟은 바위.
巖石(암석) : 바위.
奇巖怪石(기암괴석) : 기묘(奇妙)한 바위와 괴상하게 생긴 돌.

央
大부의 2획

훈음: 가운데 앙
간체자: 央

ㅣ 冂 凸 央 央

中央(중앙) : 사방에서 한가운데가 되는 곳.
震央(진앙) : 지진의 진원(震源)의 바로 위의 지점.
中央廳(중앙청) : 중앙(中央) 행정(行政) 관청(官廳), 또는 그 청사(廳舍).

仰
人부의 4획

훈음: 우러를 앙
간체자: 仰

ノ 亻 亻 们 们 仰

仰望(앙망) : 우러러 바람.
仰請(앙청) : 우러러 청함.
崇仰(숭앙) : 높이어 우러름.
推仰(추앙) : 높이 받들어 우러름.

145

哀 口부의 6획	훈음	슬플 애
	간체자	哀
	﹑ 一 亠 宀 序 宧 京 哀	

哀悼(애도) : 죽음을 슬퍼함.
哀惜(애석) : 슬프고 아깝게 여김.
哀慕(애모) : 돌아간 어버이를 그리워하며 슬퍼하고 사모(思慕)함.

若 艹부의 5획	훈음	같을 약, 반야 야
	간체자	若
	﹑ 十 艹 艹 艹 艹 若 若	

若干(약간) : 얼마 안됨. 얼마쯤.
萬若(만약) : 만일.
般若(반야) : 분별(分別)이나 망상(妄想)을 떠나서 깨달음과 참모습을 환히 아는 지혜(智慧).

揚 手부의 9획	훈음	오를 양
	간체자	扬
	十 扌 扩 护 护 挦 挦 揚	

揚名(양명) : 이름을 드날림.
揚水(양수) : 물을 위로 퍼올림.
讚揚(찬양) : ① 아름다움을 기리고 착함을 표창함.
　② 칭찬(稱讚)하여 나타나게 함.

讓 言부의 17획	훈음	사양할 양
	간체자	让
	言 言 訒 諪 諝 諽 讓 讓	

讓渡(양도) : 권리 따위를 넘겨줌.
讓步(양보) : 어떤 것을 사양하여 남에게 미루어 줌.
謙讓(겸양) : 겸손한 태도(態度)로 사양(辭讓)함.
分讓(분양) : 나누어서 넘겨 줌.

壤 土부의 17획	훈음	흙 양
	간체자	壤
	土 圹 圹 坤 坤 壇 壤 壤	

土壤(토양) : 곡식이 생장할 수 있는 흙.
粘壤土(점양토) : 양토에 보통보다 점토분(粘土分)이 조금 더 많이 섞인 토질.
勃壤(발양) : 부드럽게 가루로 된 흙.

御 彳부의 8획	훈음	모실 어
	간체자	御
	彳 彳 彳 徉 徉 徂 御 御	

御寶(어보) : 임금의 옥새와 옥보.
御前(어전) : 임금님의 앞.
駕御(가어) : ① 말을 마음대로 다뤄 부림. ② 사람을 생각대로 부림.

抑 手부의 4획	훈음	누를 억
	간체자	抑
	一 十 扌 扌 扩 扣 抑	

抑留(억류) : 억지로 잡아둠.
抑壓(억압) : 억눌러 압박함.
抑鬱(억울) : ① 억제(抑制)를 받아 답답함. ② 애먼 일을 당해서 원통(寃痛)하여 가슴이 답답함.

憶 心부의 13획	훈음	생각할 억
	간체자	忆
	﹑ ﹏ 忄 忄 忆 忏 憶 憶	

追憶(추억) : 지난 일을 돌이켜 생각함.
記憶(기억) : 마음속에 간직하여 잊지 아니함.
憶念(억념) : ① 깊이 생각에 잠김, 단단히 기억함.
　② 또는 그 기억(記憶).

亦 亠부의 4획	훈음	또 역
	간체자	亦
	﹑ 亠 亣 亣 亦 亦	

亦然(역연) : 또한 그러하다.
亦是(역시) : 또한. 전에 생각했던 대로.
亦如是(역여시) : 이도 또한.
此亦(차역) : 이것도 또한.

役 彳부의 4획	훈음	부릴 역
	간체자	役
	﹑ ﹅ 彳 彳 彳 役 役	

役夫(역부) : 삯일하는 사람. 남을 천대하는 말.
役割(역할) : 각자가 맡은 일.
兵役(병역) : 백성(百姓)이 의무로 군적에 편입되어 군무(軍務)에 종사(從事)하는 일.

譯	훈음	번역할 역	譯者(역자) : 번역한 사람.
言부의 13획	간체자	译	譯解(역해) : 번역하여 풀이함. 誤譯(오역) : ① 그릇된 번역(飜譯). ② 또는 그르게 번역(飜譯)함.

言 計 計 譯 譯 譯 譯 譯

驛	훈음	정거장 역	驛舍(역사) : 역으로 쓰는 건물.
馬부의 13획	간체자	驿	驛前(역전) : 역 앞. 역두. 驛館(역관) : 역참(驛站)에서 인마(人馬)를 중계하던 집.

丨 丨丨 馬 馬 馿 驆 驛 驛

沿	훈음	물따라내려갈 연	沿岸(연안) : 강물이나 바닷물이 흐르는 가장자리.
水부의 5획	간체자	沿	沿革(연혁) : 변천의 내력. 沿海(연해) : 육지(陸地) 가까이 있는, 대륙붕을 덮고 있는 바다.

丶 冫 氵 氵 沿 沿 沿 沿

宴	훈음	잔치 연	宴席(연석) : 잔치하는 자리.
宀부의 7획	간체자	宴	宴會(연회) : 축하나 환영의 잔치. 宴歌(연가) : 잔치를 베풀고 부르는 노래. 賀宴(하연) : 축하(祝賀)하는 뜻으로 베푸는 잔치.

丶 宀 宀 宀 宴 宴 宴 宴

軟	훈음	연할 연	軟骨(연골) : 연한 뼈.
車부의 4획	간체자	軟	軟弱(연약) : 연하고 약함. 신체 및 의지력이 굳세지 아니함. 軟着陸(연착륙) : 사뿐히 내려앉음.

一 一 日 車 車 軟 軟 軟

悅	훈음	기쁠 열	悅樂(열락) : 기뻐하고 즐거워 함.
心부의 7획	간체자	悅	喜悅(희열) : 기쁨과 즐거움. 法悅(법열) : ① 설법(說法)을 듣고 마음에 일어나는 큰 기쁨. ② 참된 이치를 깨닫고 느끼는 기쁨.

丶 丨 忄 忄 忄 忦 忨 悅

染	훈음	물들 염	染色(염색) : 피륙의 물을 들임.
木부의 5획	간체자	染	汚染(오염) : 더럽게 물듦. 傳染(전염) : ① 옮아 물듦, 나쁜 풍속이 전하여 물이 듦. ② 병이 남에게 옮음.

丶 氵 氵 氿 染 染 染 染

影	훈음	그림자 영	影印(영인) : 서적 따위를 사진으로 찍어서 인쇄함.
彡부의 12획	간체자	影	影像(영상) : 초상을 그린 족자. 影響(영향) : 어떤 사물의 작용이 다른 사물에 미쳐 반응(反應)이나 변화를 주는 일, 또는 그 현상.

丨 日 昱 景 景 景 景 影

譽	훈음	기릴 예	名譽(명예) : 세상에서 훌륭하다고 일컬어지는 이름.
言부의 14획	간체자	誉	榮譽(영예) : 빛나는 명예. 譽聲(예성) : 칭찬(稱讚)하는 소리. 譽言(예언) : 기리는 말.

𦥯 𦥯 𦥯 舉 舉 與 與 譽

悟	훈음	깨달을 오	悟道(오도) : 번뇌를 해탈하고 불계에 들어가는 길.
心부의 7획	간체자	悟	悟性(오성) : 판단하는 마음의 능력. 頓悟(돈오) : ① 문득 깨달음. ② 불교(佛敎)의 참뜻을 문득 깨달음.

丶 忄 忄 忄 忤 悟 悟 悟

烏	훈음 까마귀 오	烏骨鷄(오골계) : 뼈와 살, 가죽이 다 검은 닭.
火부의 6획	간체자 乌 ′ ′ ′ ′ ′ ′ 户 户 烏 烏 烏	烏竹(오죽) : 검은 대나무. 烏梅(오매) : 껍질을 벗겨서 짚불 연기에 그슬리어 말린 매화나무의 열매.

獄	훈음 감옥 옥	獄苦(옥고) : 옥살이 하는 고생.
犬부의 10획	간체자 狱 ′ ′ ′ ′ ′ ′ 狺 狺 獄 獄	監獄(감옥) : 교도소의 전 이름. 獄吏(옥리) : 감옥에 딸려서 죄수를 감시(監視)하고, 형옥(刑獄)을 심리(審理)하는 구실아치.

辱	훈음 욕될 욕	辱說(욕설) : 남을 저주하는 말. 남을 미워하는 말.
辰부의 3획	간체자 辱 一 厂 ᄃ ᄃ 屏 辰 辱 辱	侮辱(모욕) : 깔보고 욕되게 함. 汚辱(오욕) : 남의 이름을 더럽히고 욕되게 함. 恥辱(치욕) : 부끄럽고 욕됨. 불명예(不名譽).

欲	훈음 바랄 욕	欲望(욕망) : 부족을 느끼고 그것을 채우려 희망함.
欠부의 7획	간체자 欲 ′ ′ ′ 谷 谷 谷 谷 欲	欲情(욕정) : 색욕. 欲心(욕심) : ① 자기(自己)만을 이롭게 하고자 하는 마음. ② 탐내는 마음. ③ 분수에 지나치는 마음.

慾	훈음 욕심 욕	慾心(욕심) : 몹시 탐내거나 누리고 싶어하는 마음.
心부의 11획	간체자 慾 ′ ′ 谷 谷 谷 欲 欲 慾	慾望(욕망) : 하고자 하거나 가지려고 간절히 바람. 貪慾(탐욕) : ① 사물을 지나치게 욕심내 탐하는 것. ② 삼구(三垢)의 하나. 또는 삼독(三毒)의 하나.

宇	훈음 집 우	宇宙(우주) : 온 세상과 유구한 시간. 천지간의 공간.
宀부의 3획	간체자 宇 ′ ′ ′ 字 宇 宇	宇宙人(우주인) : 지구 외 다른 행성에 사는 생물. 梵宇(범우) : 절. 승려(僧侶)가 불상(佛像)을 모시고 불도(佛道)를 닦으며 교법(敎法)을 펴는 집.

偶	훈음 짝,우연 우	偶數(우수) : 짝수.
人부의 9획	간체자 偶 ′ ′ ′ 佀 偶 偶 偶 偶	偶然(우연) : 뜻밖에 저절로 되는 일. 偶發的(우발적) : 어떠한 일이 예기치 않게 우연히 일어나는 모양(模樣).

愚	훈음 어리석을 우	愚鈍(우둔) : 어리석고 둔함.
心부의 9획	간체자 愚 ′ ′ ′ 禺 禺 禺 愚 愚	愚民(우민) : 어리석은 백성. 愚見(우견) : ① 어리석은 생각. ② 자기의 의견을 남에게 낮추어 하는 말.

憂	훈음 근심 우	憂慮(우려) : 근심. 걱정.
心부의 11획	간체자 忧 丙 百 直 恵 愚 憂 憂	憂鬱(우울) : 마음이 답답함. 憂患(우환) : ① 근심이나 걱정되는 일. 질병(疾病). ② 가족(家族) 가운데 병자(病者)가 있는 가정.

韻	훈음 운,운치 운	韻文(운문) : 운자를 달아 지은 글. 운율이 나타나게 쓴 글.
音부의 10획	간체자 韵 ＾ ＾ 音 音 訇 韻 韻 韻	韻致(운치) : 고아한 품위가 있는 것. 韻律(운율) : 시문(詩文)의 음성적(音聲的) 형식.

148

越	훈음	넘을 월	越權(월권) : 남의 직권을 범함.
走 부의 5획	간체자	越	越等(월등) : 사물의 정도의 차이가 아주 큼. 越境(월경) : 국경(國境) 등의 경계선을 넘는 것. 卓越(탁월) : 월등(越等)하게 뛰어남.
		土 丰 非 走 起 越 越 越	

謂	훈음	이를 위	謂何(위하) : 무엇이라 말하는가.
言 부의 9획	간체자	谓	所謂(소위) : 세상에서 말하는 바. 可謂(가위) : 거의 옳거나 좋다고 여길 만한 말로 어떠 어떠하다고 할 만 한 것을 이르는 말.
		一 亖 言 訂 謂 謂 謂 謂	

幼	훈음	어릴 유	幼年(유년) : 어린 나이.
幺 부의 2획	간체자	幼	幼蟲(유충) : 알에서 깨어나 아직 성충이 되지 못한 벌레. 幼兒(유아) : 어린아이.
		乙 幺 幺 幻 幼	

猶	훈음	오히려 유	猶豫(유예) : 일이나 날짜를 미룸. 일을 할까 말까 망설임.
犬 부의 9획	간체자	犹	猶爲不足(유위부족) : 오히려 모자람. 猶不足(유부족) : ① 아직 모자람. ② 오히려 부족함.
		犭 犭 犷 犴 狝 猶 猶 猶	

幽	훈음	그윽할 유	幽谷(유곡) : 깊은 산골.
幺 부의 6획	간체자	幽	幽閉(유폐) : 깊이 가두어 둠. 幽靈(유령) : ① 죽은 사람의 혼령. ② 이름뿐이고 실제(實際)는 없는 것.
		丨 彳 幺 幻 幽 幽 幽 幽	

柔	훈음	부드러울 유	柔順(유순) : 성질이 온화하고 공손함. 온순.
木 부의 5획	간체자	柔	柔軟(유연) : 부드럽고 연함. 柔順(유순) : 성질(性質)이 부드럽고 온순(溫純)함. 공손(恭遜)함.
		一 マ ユ 子 矛 柔 柔 柔	

悠	훈음	멀,한가할 유	悠久(유구) : 연대가 길고 오래됨.
心 부의 7획	간체자	悠	悠悠自適(유유자적) : 자기 나름대로 조용히 생각하는 일. 悠遠(유원) : 아득히 멂.
		亻 佧 伫 攸 攸 悠 悠	

維	훈음	벼리,이을 유	維新(유신) : 묵은 제도를 아주 새롭게 고침.
糸 부의 8획	간체자	维	維持(유지) : 지탱해 나감. 綱維(강유) : ① 삼강과 사유. ② 한 나라를 다스리는 법도. ③ 골자.
		乙 幺 纟 糸 糸 絅 緋 緋 維	

裕	훈음	넉넉할 유	裕福(유복) : 살림이 넉넉함.
衣 부의 7획	간체자	裕	餘裕(여유) : 넉넉하여 남음. 富裕(부유) : 재산(財産)이나 재물(財物)이 썩 많고 넉넉함.
		㇇ ⻂ ⻂ ⻂ ⻂ 衫 裕 裕	

誘	훈음	꾈 유	誘引(유인) : 남을 꾀어냄.
言 부의 7획	간체자	诱	誘惑(유혹) : 마음을 현혹시켜 꾐. 誘發(유발) : ① 꾀어서 일으킴. ② 어떤 일이 원인이 되어, 이에 이끌려 다른 일이 일어남.
		一 言 言 言 計 誘 誘 誘	

潤	(훈음) 윤택할 윤	潤氣(윤기) : 윤택한 기운.
水부의 12획	(간체자) 润	潤色(윤색) : 글이나 물감을 가하여 수식함.
	氵 氵 氵 潤 潤 潤 潤 潤 潤	潤澤(윤택) : ① 윤기 있는 광택. ② 물건이 풍부함. 넉넉함.

乙	(훈음) 새 을	乙骨(을골) : 범의 가슴 양쪽에 있는 을자형의 뼈.
乙부의 0획	(간체자) 乙	乙丑(을축) : 육십 갑자의 두 번째.
	乙	乙夜(을야) : 하룻밤을 다섯으로 나눈 그 둘째. 밤의 9시부터 11시 사이.

已	(훈음) 이미 이	已事(이사) : 이미 지나간 일.
己부의 0획	(간체자) 已	已往(이왕) : 이미. 그 전. 기왕.
	乛 コ 已	已甚(이심) : ① 지나치게 심(甚)함. ② 정도(程度)에 지나침. ③ 심히 간략(簡略)함.

翼	(훈음) 날개 익	一翼(일익) : 한쪽 부분. 한 가지 구실.
羽부의 11획	(간체자) 翼	左翼手(좌익수) : 외야의 좌익을 지키는 선수.
	习 习 羽 羽 翌 翌 翼 翼	翼工(익공) : 첨차 위에 얹혀 있는 장여 밖에 걸쳐서 달아 놓은 짧게 아로새긴 나무.

忍	(훈음) 참을 인	忍苦(인고) : 고통을 참음.
心부의 3획	(간체자) 忍	忍耐(인내) : 참고 견딤.
	刁 刃 刃 刃 忍 忍 忍	忍冬(인동) : 겨우살이덩굴. 겨우살이덩굴을 그늘에 말려서 만든 한약재(韓藥材).

逸	(훈음) 편안할,숨을 일	安逸(안일) : 편안하고 한가함.
辶부의 8획	(간체자) 逸	逸話(일화) : 아직 세상에 알려지지 않은 이야기.
	乛 乃 乃 夕 免 兔 兔 逸	逸事(일사) : (기록에 빠지거나 알려지지가 않아서) 세상(世上)에 드러나지 아니한 사실(事實).

壬	(훈음) 아홉째천간,북방 임	壬亂(임란) : 임진왜란의 준말.
士부의 1획	(간체자) 壬	壬方(임방) : 서쪽에서 조금 북방에 가까운 방위.
	一 二 千 壬	壬年(임년) : 태세(太歲)의 천간(天干)이 壬(임)으로 된 해. 임진년, 임자년 따위.

慈	(훈음) 사랑 자	慈悲(자비) : 사랑하고 가엾이 여김.
心부의 10획	(간체자) 慈	慈善(자선) : 불쌍히 여겨 도와줌. 사랑이 많고 착함.
	丷 丷 芧 茲 茲 茲 慈 慈	慈愛(자애) : 아랫사람에게 베푸는 자비로운 사랑. 無慈悲(무자비) : 사정(事情)없이 냉혹(冷酷)함.

暫	(훈음) 잠깐 잠	暫間(잠간) : 오래지 아니함.
日부의 11획	(간체자) 暫	暫時(잠시) : 짧은 시간. 잠시간. 오래지 않은 동안.
	冖 亘 車 斬 斬 斬 斬 暫	暫定(잠정) : ① 어떤 일을 잠깐 임시(臨時)로 정함. ② 잠시(暫時) 정함.

潛	(훈음) 잠길 잠	潛伏(잠복) : 몰래 숨어 엎드림.
水부의 12획	(간체자) 潜	潛在(잠재) : 속에 숨어 있음.
	氵 氵 氵 沪 涔 潱 潛 潛	潛潛(잠잠) : ① 요란하거나 시끄럽지 않고 조용함. ② 아무 소리나 말이 없음.

丈 一 부의 2획	훈음	어른,장인 장	丈母(장모) : 아내의 친어머니. 빙모. 丈人(장인) : 아내의 친아버지. 빙부. 拙丈夫(졸장부) : ① 명랑하지 못하고 용렬(庸劣)한 사나이. ② 도량(度量)이 좁고 겁이 많은 사나이.
	간체자	丈 一 ナ 丈	

粧 米 부의 6획	훈음	단장할 장	丹粧(단장) : 화장. 산뜻하게 모양을 꾸밈. 化粧(화장) : 연지, 분 따위를 발라 얼굴을 곱게 꾸밈. 美粧院(미장원) : 여자의 머리와 얼굴을 아름답게 해 주는 영업소(營業所).
	간체자	粧 ` ` 丷 半 米 籵 籵 粧 粧	

莊 艹 부의 7획	훈음	장중할,별장 장	莊嚴(장엄) : 엄숙함. 莊重(장중) : 장엄(莊嚴)하고 정중(鄭重)함. 씩씩하고 의젓함. 別莊(별장) : 경치 좋은 곳에 따로 마련한 집.
	간체자	庄 ` 一 ++ 广 扩 扩 扩 莊 莊 莊	

葬 艹 부의 9획	훈음	장사지낼 장	葬禮(장례) : 장사 지내는 의식. 葬地(장지) : 장사 지낼 땅. 葬事(장사) : ① 시체를 묻거나 화장(火葬)하는 일. ② 장사(葬事)지내는 일.
	간체자	葬 ++ ++ 艻 莎 茏 葬 葬 葬 葬	

掌 手 부의 8획	훈음	손바닥 장	掌紋(장문) : 손금. 掌握(장악) : 손안에 쥠. 권세 등을 온통 잡음. 合掌(합장) : 불가(佛家)에서 인사할 때나 절할 때 두 팔을 가슴께로 들어 올려 두 손바닥을 합(合)함.
	간체자	掌 ` ` 丷 尚 尚 尚 尚 堂 掌	

藏 艹 부의 14획	훈음	감출 장	藏書(장서) : 책을 간직하여 둠. 藏本(장본) : 개인 또는 단체에 간직되어 있는 도서를 다른 데 있는 도서와 구별하여 일컫는 말. 秘藏(비장) : 숨겨서 소중히 간직함.
	간체자	藏 ++ 艹 莊 莊 莊 萨 藏 藏 藏	

臟 肉 부의 18획	훈음	오장 장	臟器(장기) : 내장의 여러 기관. 心臟(심장) : 혈액을 전신에 순환시키는 내장 기관. 內臟(내장) : 가슴과 배 속에 있는 소화기나 호흡기, 비뇨생식기 따위의 여러 기관(器官).
	간체자	脏 月 肝 肝 肝 肝 臙 臟 臟 臟	

栽 木 부의 6획	훈음	심을 재	栽培(재배) : 초목을 심고 가꿈. 또는 그런 일. 栽植(재식) : 농작물(農作物)이나 초목(草木) 따위를 심음. 盆栽(분재) : 화분에 심어 운치 있게 가꾼 나무.
	간체자	栽 + 土 圭 圭 表 栽 栽 栽	

裁 衣 부의 6획	훈음	마름질,헤아릴 재	裁斷(재단) : 옷감 따위를 본에 맞춰 마름. 裁量(재량) : 스스로 판단하여 처리함. 裁縫(재봉) : 옷감을 마르고 꿰매고 하여 옷을 만드는 일. 바느질.
	간체자	裁 + 土 圭 圭 表 裁 裁 裁	

載 車 부의 6획	훈음	실을 재	積載(적재) : 실어서 쌓음. 搭載(탑재) : 배나 수레, 비행기(飛行機) 등에 물건을 실음. 載貨(재화) : 화물을 차나 배에 실음.
	간체자	载 + 土 青 壹 軎 載 載 載	

抵	훈음	막을 저	抵觸(저촉) : 서로 닿아 범함. 양자가 서로 모순됨. 抵抗(저항) : 대항함. 저항함. 抵當(저당) : ① 채무(債務)의 담보로서 부동산 또는 　　동산을 저당잡힘. ② 서로 맞당겨서 능히 배겨남.
手 부의 5획	간체자	抵	
		一 十 扌 扩 扩 扩 抵 抵	

著	훈음	나타날,지을 저	著名(저명) : 이름이 높음. 유명함. 著書(저서) : 책을 지음. 또는 그 책. 顯著(현저) : ① 뚜렷이 심하게 드러남. ② 드러나서 　　두드러짐.
艸 부의 9획	간체자	着	
		艹 艹 芓 芏 莘 莘 著 著	

跡	훈음	발자취 적	人跡(인적) : 사람의 발자취. 追跡(추적) : 뒤를 밟아 쫓음. 遺跡(유적) : 건축물(建築物)이나 전쟁(戰爭)이 있던 　　옛터.
足 부의 6획	간체자	迹	
		吕 足 足 足 跦 跡 跡 跡	

寂	훈음	고요할 적	寂寞(적막) : 적적함. 쓸쓸함. 寂寂(적적) : 쓸쓸한 모양. 閑寂(한적) : ① 한가(閑暇)하고 고요함. ② 조용하고 　　쓸쓸함.
宀 부의 8획	간체자	寂	
		宀 宀 宀 宇 宇 宋 宋 寂 寂	

笛	훈음	피리 적	笛手(적수) : 대금을 부는 사람. 竹笛(죽적) : 대나무 피리. 汽笛(기적) : ① 기관차나 선박 등에 쓰는 신호 장치. 　　② 또는 그것으로 내는 소리.
竹 부의 5획	간체자	笛	
		丿 ㅅ ㅆ 竹 竹 笁 笛 笛	

摘	훈음	들추어낼,딸 적	摘發(적발) : 숨어 드러나지 않은 것을 들춰냄. 摘芽(적아) : 농작물의 성장을 위해 싹을 따버림. 摘出(적출) : ① 속에 들어 있는 것을 끄집어내거나 　　몸의 일부를 도려냄. ② 부정이나 결점을 들추어냄.
手 부의 11획	간체자	摘	
		扌 扩 扩 捪 捪 摘 摘 摘	

蹟	훈음	밟을 적	跡이나 迹과 같은 뜻으로 쓰임.
足 부의 11획	간체자	蹟	
		口 吊 足 足 趺 踌 蹟 蹟	

漸	훈음	점점 점	漸次(점차) : 차례를 따라 점점. 漸進(점진) : 순서대로 차차 나아감. 漸漸(점점) : 조금씩 더하거나 덜해지는 모양(模樣). 　　점차. 차차. 초초(稍稍).
水 부의 11획	간체자	渐	
		氵 沪 沪 泪 渖 漸 漸 漸	

井	훈음	우물 정	井華水(정화수) : 이른 새벽에 길은 우물 물. 市井(시정) : 인가가 많음. 시가(市街). 油井(유정) : 천연 석유를 채취하기 위해 땅 속으로 　　판 우물. 석유정(石油井).
二 부의 2획	간체자	井	
		一 二 丼 井	

廷	훈음	조정 정	朝廷(조정) : 임금이 나라의 정치를 집행하던 곳. 宮廷(궁정) : 임금이 거처하는 곳, 대궐(大闕) 안. 法廷(법정) : 재판하는 곳. 법에 좇아 송사(訟事)를 　　심리(審理)하는 곳.
廴 부의 4획	간체자	廷	
		一 二 千 壬 任 廷 廷	

征	훈음	칠 정	征伐(정벌) : 쳐서 잘못된 것을 바로 잡음.
彳부의 5획	간체자	征	征服(정복) : 다른 나라를 정벌함. 복종시킴. 出征(출정) : ① 군대에 입대(入隊)하여 정벌하러 감. ② 군대가 나가서 정벌(征伐)함.

丿 彡 彳 彳 行 行 征 征

貞	훈음	곧을 정	貞淑(정숙) : 여자의 행실이 곧고 마음씨가 맑다.
貝부의 2획	간체자	贞	貞直(정직) : 굳고 곧음. 貞節(정절) : 굳은 마음과 변하지 않는 절개(節介). 貞潔(정결) : 정조가 굳고 행실(行實)이 결백함.

丶 亠 广 庁 占 自 貞 貞

亭	훈음	정자 정	亭閣(정각) : 정자.
亠부의 7획	간체자	亭	亭子(정자) : 산수(山水)가 좋은 곳에 놀기 위해 지은 아담(雅淡)하고 작은 집. 亭育(정육) : 양육(養育)함.

亠 亠 亡 古 声 声 亮 亭

頂	훈음	꼭대기 정	頂上(정상) : 산의 꼭대기.
頁부의 2획	간체자	頂	絕頂(절정) : 사물의 발전 과정에서의 극도 상태. 頂點(정점) : ① 맨 꼭대기의 점. ② 사물의 절정. 가장 왕성할 때, 클라이맥스. ③ '꼭지점'의 옛말.

一 丁 广 邜 邜 頂 頂 頂

淨	훈음	맑을 정	淨潔(정결) : 깨끗하고 조촐함.
水부의 8획	간체자	淨	淨書(정서) : 글씨를 정하게 씀. 淸淨(청정) : ① 맑고 깨끗함. 더럽거나 속되지 않음. ② 죄가 없이 깨끗함.

丶 氵 氵 浐 浐 浐 淨 淨

齊	훈음	다스릴,가지런할 제	齊家(제가) : 집을 다스림.
齊부의 0획	간체자	齐	齊唱(제창) : 여러 사람이 다 같이 소리를 질러 부름. 均齊(균제) : ① 균형이 잡혀 잘 어울림. ② 가지런하고 고름.

亠 亠 亣 亦 旅 齊 齊 齊

諸	훈음	모두 제	諸君(제군) : 여러분. 그대들.
言부의 9획	간체자	诸	諸氏(제씨) : 여러분. 諸般(제반) : 여러 가지. 모든 것. 諸島(제도) : ①모든 섬 ② 여러 섬.

亠 亖 言 計 許 許 諸 諸

兆	훈음	조짐 조	前兆(전조) : 조짐이 나타나기 전.
儿부의 4획	간체자	兆	兆朕(조짐) : 길흉의 동기가 미리 드러나는 현상. 吉兆(길조) : ① 좋은 일이 있을 징조. ② 상서로운 조짐(兆朕).

丿 儿 儿 兆 兆 兆

照	훈음	비출,대조할 조	照明(조명) : 비추어 밝힘.
火부의 9획	간체자	照	照影(조영) : ① 빛이 비치는 그림자. ② 그림이나 사진(寫眞) 따위에 의(依)한 초상(肖像). 參照(참조) : 참고로 대조해 봄.

丨 冂 日 旫 旫 昭 照 照

燥	훈음	마를 조	乾燥(건조) : 습기. 물기가 없음.
火부의 13획	간체자	燥	燥渴(조갈) : 목이 마름. 焦燥(초조) : 애를 태워서 마음을 졸이는 모양. 乾燥爐(건조로) : 물기를 말리는 데 쓰는 화로.

丶 火 灶 炉 炉 焊 煋 燥

縱	훈음	세로 종	縱書(종서) : 글자를 위에서 아래로 내려 씀.
糸부의 11획	간체자	纵	縱橫(종횡) : 세로와 가로.
	ㄥ ㄥ 糸 糹 紗 絲 縱 縱		縱斷(종단) : ① 세로로 끊거나 길이로 자름. ② 남북 (南北)의 방향(方向)으로 지나감.

坐	훈음	앉을 좌	坐視(좌시) : 참견하지 않고 가만히 두고 보기만 함.
土부의 4획	간체자	坐	坐席(좌석) : 앉는 자리.
	ㅅ ㅅ ㅅ ㅅ ㅆ 坐 坐		坐視(좌시) : 간섭하지 않고 가만히 앉아서 보고만 있음.

柱	훈음	기둥 주	柱礎(주초) : 주춧돌.
木부의 5획	간체자	柱	石柱(석주) : 돌로 만든 기둥.
	一 十 木 木 柞 栏 栏 柱		電柱(전주) : 전깃줄이나 전봇줄 따위를 늘여 매려고 세운 기둥.

宙	훈음	집 주	宙家(주가) : 큰 집.
宀부의 5획	간체자	宙	宇宙(우주) : ① 천지(天地) 사방(四方)과 고왕(古往) 금래(今來). ② 세계(世界), 또는 천지간(天地間).
	ㆍ ㆍ 宀 宀 宀 市 宙 宙		碧宙(벽주) : 푸른 하늘.

洲	훈음	섬 주	洲汀(주정) : 모래톱.
水부의 6획	간체자	洲	三角洲(삼각주) : 강 속의 모래산.
	氵 氵 氵 氵 沪 洲 洲 洲		南極洲(남극주) : 남극지방(南極地方).
			亞洲(아주) : 아세아 주.

即	훈음	곧 즉	卽決(즉결) : 일을 곧 처리함.
卩부의 7획	간체자	卽	卽死(즉사) : 즉석에서 죽음.
	ㄱ ㄇ ㅌ 白 皀 皀 卽 卽		卽興的(즉흥적) : 즉흥이거나 또는 즉흥에 딸린다고 할 만한 것.

症	훈음	증세 증	症勢(증세) : 병으로 앓는 여러 가지 모양.
疒부의 5획	간체자	症	症候(증후) : 증세.
	亠 广 广 疒 疒 疒 症 症		症狀(증상) : 병을 앓을 때의 형세나 겉으로 나타나는 여러 가지 모양.

曾	훈음	거듭 증	曾孫(증손) : 아들의 손자.
日부의 8획	간체자	曾	曾孫女(증손녀) : 손자의 딸.
	ㅆ ㅂ 曲 曲 血 血 曾 曾		曾遊(증유) : ① 지난 날의 유람. ② 옛날에 찾아간 일이 있음.

憎	훈음	미워할 증	愛憎(애증) : 미워함과 사랑함. 증오와 애정.
心부의 12획	간체자	憎	憎惡(증오) : 미워함. 싫어함.
	ㅣ ㅣ 忄 忄 怡 愶 愶 憎		可憎(가증) : ① 얄미움. ② 밉살스러움.
			生憎(생증) : 미움. 밉살스러움.

蒸	훈음	찔 증	蒸氣(증기) : 액체가 증발해서 된 기체.
艸부의 10획	간체자	蒸	蒸炎(증염) : 몹시 더움.
	ㆍ 一 艹 芅 莁 蒸 蒸 蒸		蒸溜(증류) : 액체를 열하여 생긴 증기를 냉각시켜서 다시 액체로 만들어 정제, 또는 분리하는 일.

	훈음	갈 지	之子(지자) : 이 애. 이 사람.
之	간체자	之	之子路(지자로) : 之자 모양의 꼬불꼬불한 치받이 길.
ノ부의 3획		丶 亠 之 之	當之者(당지자) : 그 일에 당(當)한 사람.
			又重之(우중지) : 더욱이. 뿐만 아니라.

	훈음	연못 지	貯水池(저수지) : 하천을 막아 물을 모아둔 못.
池	간체자	池	池塘(지당) : 못.
水부의 3획		丶 氵 氵 氵 沜 沌 池	鹽池(염지) : 바닷물을 끌어들이기 위하여 소금밭에 만들어 놓은 못.

	훈음	별 진, 날 신	生辰(생신) : 생일의 높임말.
辰	간체자	辰	誕辰(탄신) : 임금이나 성인이 난 날.
辰부의 0획		一 厂 厂 厈 辰 辰 辰	辰時(진시) : 하루를 12시로 나눈 다섯째 시간(時間). 곧, 상오 7시부터 9시까지.

	훈음	진압할 진	鎭壓(진압) : 눌러 진정시킴.
鎭	간체자	鎭	鎭痛(진통) : 아픔을 진정시킴.
金부의 10획		牟 金 釒 釕 釖 鉬 鐀 鎭	鎭靜(진정) : ① 시끄럽고 요란한 일이나 상태를 조용히 가라앉힘. ② 마음을 차분하게 가라앉힘.

	훈음	베풀,말할 진	陳列(진열) : 물건 따위를 잘 보이게 죽 늘어 놓음.
陳	간체자	陈	陳述(진술) : 구두로 말함.
阜부의 8획		阝 阝 阝 阡 阰 陌 陳 陳	陣容(진용) : ① 진세의 형편이나 상태. ② 한 단체의 구성원(構成員)의 짜임새.

	훈음	떨칠 진	振動(진동) : 흔들려 움직임.
振	간체자	振	振作(진작) : 떨쳐 일으킴.
手부의 7획		扌 扌 扩 扩 护 振 振 振	振興(진흥) : 침체(沈滯)된 상태(狀態)에서 잘 되게 떨쳐 일으킴.

	훈음	병 질	疾病(질병) : 병. 질환.
疾	간체자	疾	疾患(질환) : 병. 질병. 질양.
疒부의 5획		亠 广 广 疒 疒 疒 疾 疾	疾走(질주) : 빨리 달림.
			疾視(질시) : 밉게 봄.

	훈음	차례 질	秩序(질서) : 사물의 조리, 또 그 순서.
秩	간체자	秩	秩卑(질비) : 관직, 녹봉이 낮음.
禾부의 5획		二 千 千 禾 禾 秒 秩 秩	秩滿(질만) : 관직(官職)에서 일정한 임기가 참.
			秩米(질미) : 봉급(俸給)으로 받는 쌀.

	훈음	잡을 집	執刀(집도) : 외과 수술을 위해 칼을 손에 잡음.
執	간체자	执	執務(집무) : 사무를 잡아서 함.
土부의 8획		土 圥 圥 劼 幸 封 執 執	執着(집착) : 어떤 것에 마음이 쏠려 떨치지 못하고 늘 매달리는 일.

	훈음	부를 징	徵用(징용) : 징수하여 사용함.
徵	간체자	徵	徵候(징후) : 어떤 일이 일어날 조짐.
彳부의 12획		彳 彳 彳 徍 徎 徎 徵 徵	徵收(징수) : 나라에서 세금(稅金)이나 그밖의 돈과 물건(物件)을 거둬들임.

155

此		
止부의 12획		

此 훈음 이를 차

此 간체자

ㅣ ㅏ ㅏ 止 此 此

此際(차제) : 이즈음.
此後(차후) : 이 뒤. 이 다음.
於此彼(어차피) : 어차어피(於此於彼)의 준말.
如此(여차) : 이와 같음. 이렇게.

贊 훈음 도울 찬

贊 간체자 赞

貝부의 12획

一 一 キ 生 夫 奸 奸 賛 贊

贊成(찬성) : 다른 사람의 의견에 동의함.
贊助(찬조) : 뜻을 같이하여 도와줌.
贊頌(찬송) : ① 미덕(美德)을 칭찬함, ② 감사하여
　　　　　칭찬(稱讚)함.

昌 훈음 창성할 창

昌 간체자 昌

日부의 14획

ㅣ ㄇ ㅁ 日 臼 昌 昌 昌

昌盛(창성) : 번성하여 잘되어 감.
昌平(창평) : 나라가 창성하고 태평함.
繁昌(번창) : ① 일이 한창 잘 되어 발전함. ② 일이
　　　　　한창 잘 되어 발전이 눈부심.

倉 훈음 곳집 창

倉 간체자 仓

人부의 8획

ㅅ 仒 今 今 今 倉 倉 倉

倉庫(창고) : 물건을 쌓아두는 곳.
穀倉(곡창) : 곡식을 쌓는 창고.
營倉(영창) : 군대(軍隊)에서 규율(規律)을 어긴 자를
　　　　　가두는 건물(建物).

蒼 훈음 푸를 창

蒼 간체자 苍

艹부의 10획

ㆍ 一 廾 芥 苯 苔 蒼 蒼 蒼

蒼空(창공) : 높고 푸른 하늘.
蒼白(창백) : 해쓱함.
鬱蒼(울창) : 울울창창(鬱鬱蒼蒼)의 준말. 큰 나무들이
　　　　　빽빽하게 들어서 우거진 모양이 푸름.

彩 훈음 채색 채

彩 간체자 彩

彡부의 8획

一 彡 쯔 平 采 采 彩 彩

彩紋(채문) : 색채의 무늬.
彩雲(채운) : 여러 가지 빛깔로 아롱진 고운 구름.
彩度(채도) : 빛깔의 세 가지 속성 중의 하나. 빛깔의
　　　　　선명(鮮明)한 정도(程度).

菜 훈음 나물 채

菜 간체자 菜

艹부의 8획

ㆍ 卄 芬 艹 芯 苹 莩 菜

菜麻(채마) : 심어서 가꾸는 나물.
菜蔬(채소) : 온갖 푸성귀와 나물.
菜食(채식) : 푸성귀로 만든 반찬만 먹음. 야채만을
　　　　　먹음.

策 훈음 꾀 책

策 간체자 策

竹부의 6획

ㅏ ㅆ 笁 笁 筗 笛 第 策

策略(책략) : 어떤 일을 처리하는 꾀와 방법. 책모.
策定(책정) : 계책을 세워 결정함.
計策(계책) : ① 계교(計巧)와 방책(方策). ② 일을
　　　　　처리(處理)할 계획(計劃)과 꾀.

妻 훈음 아내 처

妻 간체자 妻

女부의 5획

一 ㄱ 글 글 ㅋ 妻 妻 妻 妻

妻家(처가) : 아내의 친정.
妻男(처남) : 아내의 남자 형제.
愛妻家(애처가) : 아내를 각별히 아껴 사랑하는 사람.
妻子(처자) : 아내와 자식(子息).

尺 훈음 자 척

尺 간체자 尺

尸부의 1획

ㄱ ㄱ 尸 尺

尺度(척도) : 물건을 재는 자. 계량의 표준.
咫尺(지척) : 썩 가까운 거리.
縮尺(축척) : ① 피륙이 정(定)한 자수에 차지 않음.
　　　　　② 축도(縮圖)를 그릴 때 그 축소시킬 비례의 척도.

拓 手 부의 5획	훈음 열 척, 박을 탁 간체자 拓 一 亠 扌 扩 扩 扩 拓 拓	開拓(개척) : 황무지를 일구어 논밭을 만듦. 拓本(탁본) : 금석에 새긴 글씨를 종이에 박아 냄. 干拓(간척) : 호수나 바닷가에 제방(堤防)을 만들어 　그 안의 물을 빼고 육지나 경지(境地)를 만듦.
戚 戈 부의 7획	훈음 겨레 척 간체자 戚 丿 厂 𡭗 厈 庐 戚 戚 戚	親姻戚(친인척) : 친척(親戚)과 인척(姻戚). 親戚(친척) : ① 친척(親戚)과 외척(外戚). ② 성씨가 　다른 가까운 척분. 姻戚(인척) : 외가와 처가의 혈족.
淺 水 부의 8획	훈음 얕을 천 간체자 浅 氵 氵 汏 浅 浅 淺 淺 淺	淺見(천견) : 얕은 견문. 淺慮(천려) : 얕은 생각. 淺知(천지) : ① 얕은 지혜(知慧). ② 보잘것이 없는 　지혜.
踐 足 부의 8획	훈음 밟을 천 간체자 践 口 𧾷 𧾷 跱 跅 踐 踐 踐	踐踏(천답) : 짓밟음. 實踐(실천) : 실제로 행함. 履踐(이천) : 약속(約束)이나 계약(契約) 등을 실행, 　또는 이행(履行)함.
賤 貝 부의 8획	훈음 천할 천 간체자 贱 目 貝 貯 賤 賤 賤 賤 賤	賤骨(천골) : 천하게 내려오는 신분. 賤民(천민) : 천한 백성. 賤待(천대) : ① 업신여기어서 푸대접함. ② 함부로 　다룸.
哲 口 부의 7획	훈음 밝을 철 간체자 哲 一 亠 扌 扩 扩 折 哲 哲	哲夫(철부) : 어질고 현명한 남편. 哲人(철인) : 학식이 높고 사리에 밝은 사람. 철학자. 哲學(철학) : 인간 및 인생, 세계의 지혜, 궁극의 근본 　원리(原理)를 추구하는 학문(學問).
徹 彳 부의 12획	훈음 뚫을 철 간체자 彻 彳 彳 彳 徏 徍 徹 徹 徹	徹底(철저) : 속 깊이 밑바닥까지 투철함. 徹夜(철야) : 자지 않고 밤을 새움. 貫徹(관철) : 자신의 주장이나 방침(方針)을 밀고 나가 　목적(目的)을 이룸.
肖 肉 부의 3획	훈음 닮을 초 간체자 肖 丨 丷 小 忄 肖 肖 肖	肖像畫(초상화) : 초상을 그린 것. 不肖(불초) : 훌륭하지 못한 사람. 酷肖(혹초) : 몹시 닮아서 거의 같음. 자손(子孫)이 　부조(父祖)의 용모나 성질을 아주 닮음.
超 走 부의 5획	훈음 넘을 초 간체자 超 十 土 キ 走 走 起 起 超	超越(초월) : 어떤 한계나 표준을 뛰어 넘음. 超然(초연) : 속세의 명리 따위에는 관심이 없음. 超過(초과) : ① 사물(事物)의 한도(限度)를 넘어섬. 　② 일정한 수를 넘음.
礎 石 부의 13획	훈음 주춧돌 초 간체자 础 厂 石 砨 砷 礎 礎 礎 礎	礎石(초석) : 주춧돌. 基礎(기초) : 사물의 밑자리. 定礎(정초) : ① 주춧돌을 놓음. ② 사물의 기초를 　잡아 정함.

促	훈음	재촉할 촉	促急(촉급) : 촉박하여 급함.
	간체자	促	促進(촉진) : 재촉하여 빨리 진행함.
人 부의 7획		亻 亻 亻 亻 亿 亿 促 促	促迫(촉박) : 기한(期限)이 바싹 박두하여 있음. 몹시 급함.

觸	훈음	닿을 촉	觸感(촉감) : 닿았을 때의 느낌.
	간체자	触	觸發(촉발) : 일을 당해 감동이 일어남.
角 부의 13획		⺈ 角 角 角 觕 觕 觸 觸	觸覺(촉각) : 피부(皮膚)의 겉에 다른 물건(物件)이 닿을 때 느끼는 감각(感覺).

催	훈음	재촉할 최	催淚(최루) : 눈물이 나오게 함.
	간체자	催	催眠(최면) : 정신에 아무 생각이 없게 하는 상태.
人 부의 11획		亻 亻 伫 伫 催 催 催 催	催促(최촉) : 어서 빨리 할 것을 요구(要求)함. 재촉, 독촉(督促).

追	훈음	따를 추	追究(추구) : 이치를 미루어 생각함.
	간체자	追	追從(추종) : 남의 뒤를 따라 좇음.
辶 부의 6획		亻 亻 亻 自 自 自 追 追	追窮(추궁) : ① 어디까지나 캐어 따짐. ② 끝까지 따지어 밝힘.

衝	훈음	부딪칠 충	衝擊(충격) : 갑자기 심한 타격을 받는 일.
	간체자	冲	衝突(충돌) : 서로 부딪치는 것.
行 부의 9획		彳 彳 彳 衜 徝 衝 衝 衝	衝動(충동) : ① 들쑤셔 움직이게 함. ② 목적(目的) 관념(觀念)을 떠나서 일어나는 의식(意識).

吹	훈음	불 취	吹管(취관) : 화학, 또는 광물학의 실험 용구의 하나.
	간체자	吹	吹奏(취주) : 피리나 나팔 따위를 불어 연주함.
口 부의 4획		丶 丨 口 口 吵 吹 吹	吹打(취타) : 군중(軍中)에서 나팔이나 소라, 대각과 호적 등을 불고, 징이나 북 등을 치는 군악(軍樂).

醉	훈음	술취할 취	醉客(취객) : 술취한 사람.
	간체자	醉	醉興(취흥) : 술에 취해 일어나는 흥취.
酉 부의 8획		厂 丙 酉 酉 酉 酔 醉 醉 醉	漫醉(만취) : 술이 몹시 취(醉)함. 熟醉(숙취) : 술에 흠뻑 취(醉)함.

側	훈음	곁 측	側面(측면) : 물체의 상하 전후 이외의 좌우 표면.
	간체자	側	側傍(측방) : 곁. 가. 근처.
人 부의 9획		亻 们 们 但 但 俱 側 側	側近(측근) : ① 곁의 가까운 곳. ② 가까이 친근한 사람. ③ 윗사람 곁에서 썩 가까이 지냄.

恥	훈음	부끄러울 치	羞恥(수치) : 부끄러움.
	간체자	耻	恥辱(치욕) : 부끄러움과 욕됨.
心 부의 6획		一 一 F F 王 耳 耳 耻 恥	恥部(치부) : ① 음부(陰部). ② 남에게 알리고 싶지 않은 부끄러운 부분(部分).

値	훈음	값 치	價值(가치) : 값. 값어치.
	간체자	值	近似値(근사치) : 근사 계산에 의하여 얻어진 수치.
人 부의 8획		亻 亻 亻 估 佶 值 值 值	基準値(기준치) : 어떤 상태를 판정하는 기준이 되는 수치(數値).

稚 禾 부의 8획	훈음 어릴 치 간체자 稚 二 千 禾 利 利 秆 秆 稚	幼稚(유치) : 나이가 어림. 생각이나 하는 짓이 어림. 稚拙(치졸) : 어리석고 졸렬함. 稚氣(치기) : ① 철없는 상태(狀態). ② 어린애 같은 모양(模樣).
沈 水 부의 4획	훈음 잠길 침 간체자 沉 ` ′ ` ⅔ ⅔ 沪 沙 沈	沈默(침묵) : 아무 말 없이 잠잠히 있음. 沈着(침착) : 행동이 들뜨지 않고 찬찬함. 沈滯(침체) : ① 오래도록 벼슬이 오르지 않음. ② 일이 잘 진전되지 않음.
塔 土 부의 10획	훈음 탑 탑 간체자 塔 十 土 圹 圹 垙 垯 塔 塔	尖塔(첨탑) : 탑의 맨 위의 뾰족한 부분. 石塔(석탑) : 돌로 쌓은 탑. 돌탑. 舍利塔(사리탑) : 부처의 사리를 자그마한 그릇에 넣어 간직해 두는 탑(塔).
殆 歹 부의 5획	훈음 위태로울 태 간체자 殆 厂 厂 歹 歹 歼 歼 殆 殆	殆半(태반) : 거의 절반. 危殆(위태) : ① 형세가 매우 어려움. ② 마음놓을 수 없음. ③ 안전하지 못하고 위험함. 殆無(태무) : 거의 없음.
泰 水 부의 5획	훈음 편안할,클 태 간체자 泰 三 声 夫 表 泰 泰 泰 泰	泰平(태평) : 몸이나 마음이나 집안이 편안함. 泰山(태산) : 높고 큰 산. 크고 많음. 泰然(태연) : 기색이 아무렇지도 않고 그냥 그대로 있는 모양(模樣).
澤 水 부의 13획	훈음 윤날,연못 택 간체자 泽 ⅔ 沪 沪 潭 潭 澤 澤 澤	潤澤(윤택) : 윤기있는 광택. 생활이 풍부함. 惠澤(혜택) : 은혜와 덕택. 德澤(덕택) : 남에게 미치는 은덕(恩德)의 혜택, 또는 덕(德).
兎 儿 부의 6획	훈음 토끼 토 간체자 兎 ⌐ ⅂ ⅁ 吊 吊 弔 兎 兎	兎影(토영) : 달 그림자. 달빛. 兎皮(토피) : 토끼 가죽. 烏兎悤悤(오토총총) : 까마귀와 토끼가 바쁘다는 뜻, 세월의 흐름이 빠름을 이르는 말.
版 片 부의 4획	훈음 판목,인쇄 판 간체자 版 丿 丿 丬 爿 爿 扩 版 版	出版(출판) : 책이나 그림 따위를 인쇄하여 세상에 版圖(판도) : 어떤 세력이 미치는 영역이나 범위. 出版(출판) : 책을 인쇄하여 내놓음. 版面(판면) : 인쇄판(印刷版)의 겉면. 版本(판본) : 판목에서 새긴 인쇄한 책(冊).
片 片 부의 0획	훈음 조각,쪽 편 간체자 片 丿 丿' 广 片	片道(편도) : 오가는 길의 어느 한쪽. 一片丹心(일편단심) : 한 조각의 충성된 마음. 斷片的(단편적) : 연결이 되어 있지 않고 조각조각이 되어 있는 모양(模樣).
肺 肉 부의 4획	훈음 허파 폐 간체자 肺 丿 刀 月 月 肝 肝 肺 肺	肺炎(폐렴) : 폐에 생기는 염증. 肺腑(폐부) : 깊은 마음의 속. 肺結核(폐결핵) : 결핵균에 의해 폐에 생기는 만성의 전염병(傳染病).

弊		
艹부의 12획	**훈음** 나쁠 폐	弊家(폐가) : 자기 집을 겸사하여 이르는 말.
	간체자 弊	弊害(폐해) : 해로운 일.
	` ` ` 竹 带 敝 敝 弊	弊端(폐단) : ① 괴롭고 번거로운 일. 귀찮고 해로운 일. ② 좋지 못하고 해로운 점(點).

浦		
水부의 7획	**훈음** 물가 포	浦口(포구) : 배가 드나드는 갯가의 어귀.
	간체자 浦	浦田(포전) : 갯가에 마련된 밭.
	氵 氵 汀 沪 沪 浦 浦 浦	富山浦(부산포) : 조선(朝鮮) 때, 지금의 부산광역시 부산진(釜山鎭)의 항구(港口) 이름.

楓		
木부의 9획	**훈음** 단풍나무 풍	楓林(풍림) : 단풍 든 숲.
	간체자 枫	丹楓(단풍) : 가을에 빛이 누렇게 또는 붉게 물드는 나뭇잎.
	十 才 木 机 机 楓 楓 楓	楓葉(풍엽) : ① 단풍. ② 단풍나무의 잎.

皮		
皮부의 0획	**훈음** 가죽 피	皮骨(피골) : 살가죽과 뼈.
	간체자 皮	皮膚(피부) : 동물의 몸 겉을 싸고 있는 외피 살갗.
	ノ 厂 广 皮 皮	皮革(피혁) : 날가죽과 무두질한 가죽의 총칭(總稱). 가죽.

彼		
彳부의 5획	**훈음** 저 피	彼我(피아) : 그와 나.
	간체자 彼	彼此(피차) : 저것과 이것.
	ノ ノ 彳 彳 彳 彴 彼 彼	彼我(피아) : ① 그와 나. ② 저편과 우리편. ③ 남과 자기(自己).

被		
衣부의 5획	**훈음** 입을 피	被訴(피소) : 제소를 당함.
	간체자 被	被害(피해) : 해를 입음.
	礻 礻 礻 礻 衤 衤 被 被	被殺(피살) : ① 살해(殺害)를 당함. ② 죽임을 당함.
		被拉(피랍) : 납치(拉致)를 당하는 것.

畢		
田부의 6획	**훈음** 마칠 필	畢竟(필경) : 마침내. 결국.
	간체자 毕	畢婚(필혼) : 아들과 딸 중 마지막으로 시키는 혼인.
	冂 冂 田 田 甲 畢 畢 畢	畢生(필생) : 일생 동안. 목숨이 끊어질 때까지의 한 평생.

何		
人부의 5획	**훈음** 어찌 하	何故(하고) : 무슨 까닭.
	간체자 何	如何(여하) : 어떻든. 아무튼.
	ノ ノ 仁 仁 仵 何 何	何必(하필) : ① 다른 방도를 취하지 아니하고 어찌 꼭. ② 어찌하여 반드시.

賀		
貝부의 5획	**훈음** 하례 하	賀客(하객) : 축하하는 손님.
	간체자 贺	祝賀(축하) : 남의 좋은 일에 기쁘고 즐겁다는 뜻의 인사.
	丁 力 加 加 加 智 賀 賀	賀儀(하의) : 축하(祝賀)하는 예식(禮式).

鶴		
鳥부의 10획	**훈음** 두루미 학	鶴舞(학무) : 학의 춤.
	간체자 鶴	鶴壽(학수) : 두루미같이 오래 삶.
	冖 宀 隺 隺 崔 寉 鶴 鶴	鶴龜(학구) : 학과 거북. 둘 다 목숨이 길어서 '오래 삶'을 비유(比喻)하는 말로 쓰임.

160

割	훈음	나눌 할	割當(할당) : 몫을 갈라 나눔. 割愛(할애) : 아까워하지 않고 나누어 줌. 割據(할거) : ① 땅을 나누어서 차지하고 막아 지킴. 　　② 세력권(勢力圈)을 이룩함.
刀 부의 10획	간체자	割	
		宀 宀 宀 宔 害 害 割 割	

含	훈음	머금을 함	含量(함량) : 들어 있는 분량. 含有(함유) : 물질이 어떤 성분을 포함하고 있음. 含蓄(함축) : ① 짧은 말이나 글 따위에 많은 내용이 　　집약되어 간직되어 있음. ② 어떤 깊은 뜻을 품음.
口 부의 4획	간체자	含	
		丿 人 人 今 今 含 含	

陷	훈음	빠질 함	陷落(함락) : 적의 성이나 요새를 공격하여 빼앗음. 陷穽(함정) : 짐승을 잡기 위해 몰래 파 놓은 구덩이. 陷沒(함몰) : ① 물이나 땅속에 모조리 빠짐. ② 꺼져 　　내려앉음.
阜 부의 8획	간체자	陷	
		阝 阝 阝 阝 阝 阣 阣 陷 陷	

項	훈음	목 항	項目(항목) : 조목. 項腫(항종) : 목에 나는 종기. 事項(사항) : ① 일의 항목. ② 사물을 나눈 조항(條項). 　　③ 일의 조항.
頁 부의 3획	간체자	项	
		丁 工 工 巧 项 項 項 項	

恒	훈음	항상 항	恒事(항사) : 항상 있는 일. 恒心(항심) : 늘 지니고 있는 올바른 마음. 恒常(항상) : ① 시간적으로 끊임없이. ② 내내 변함 　　없이. 언제나. 또는 자주, 늘.
心 부의 6획	간체자	恒	
		丶 忄 忄 忙 恒 恒 恒 恒	

響	훈음	울릴 향	反響(반향) : 소리가 물체에 부딪쳐 메아리로 돌아옴. 音響(음향) : 소리와 그 울림. 響應(향응) : ① 소리에 따라서 마주쳐 그 소리와 같이 　　울림. ② 남의 주창에 따라 같은 행동을 마주 취함.
音 부의 13획	간체자	响	
		乡 纟 纱 纲 绸 绸 鄉 鄉 響 響	

獻	훈음	바칠 헌	獻金(헌금) : 돈을 바침. 獻身(헌신) : 신명을 바쳐 전력함. 獻血(헌혈) : 자기(自己)의 피를 다른 사람에게 뽑아 　　주는 일.
犬 부의 16획	간체자	献	
		广 广 庐 虍 虐 虘 鬳 獻 獻	

玄	훈음	검을 현	玄米(현미) : 벼의 껍질만 벗기고 쓿지 않은 쌀. 玄妙(현묘) : 심오하고 미묘함. 玄德(현덕) : ① 속 깊이 간직하여 드러내지 않는 덕. 　　② 천지(天地)의 깊고 묘한 도리(道理).
玄 부의 0획	간체자	玄	
		丶 亠 宀 玄 玄	

懸	훈음	매달 현	懸隔(현격) : 썩 동떨어짐. 懸板(현판) : 글이나 그림을 새겨 문 위에 다는 조각. 懸賞(현상) : 어떤 목적을 위하여 상금을 걸고 찾거나 　　모집(募集)함.
心 부의 16획	간체자	悬	
		日 且 県 県 県 県 縣 縣 懸 懸	

脅	훈음	으를 협	脅約(협약) : 위협으로 이루어진 약속이나 조약. 脅迫(협박) : ① 을러서 핍박함. ② 남을 두렵게 할 　　목적으로 불법적인 가해를 할 뜻을 보임. 威脅(위협) : 힘으로 으르고 협박함.
肉 부의 6획	간체자	胁	
		丁 力 劦 劦 劦 脅 脅 脅	

慧	훈음	밝을 혜	慧眼(혜안) : 사물의 본질이나 이면을 꿰뚫어 보는 눈.
心부의 11획	간체자	慧	智慧(지혜) : 사물을 분별하는 슬기. 慧巧(혜교) : 영리(怜悧)한 슬기와 기묘(奇妙)한 기교. 慧性(혜성) : 민첩(敏捷)하고 총명(聰明)한 성질(性質).

三 圭 圭 圭 彗 彗 慧 慧

虎	훈음	범 호	虎口(호구) : 썩 위험한 곳.
虍부의 2획	간체자	虎	虎狼(호랑) : 범과 이리. 虎班(호반) : 무신(武臣)의 반열(班列). 서반(西班)의 다른 이름.

' ' 广 广 卢 庐 虏 虎

豪	훈음	호걸 호	豪傑(호걸) : 지용이 뛰어나고 기개와 풍모가 있는
豕부의 7획	간체자	豪	사람. 豪快(호쾌) : 호탕하고 쾌활함. 豪奢(호사) : 호화롭게 사치하는 것. 또는 그 사치.

亠 亠 古 高 亭 亭 豪 豪

胡	훈음	오랑캐 호	胡兵(호병) : 북쪽 오랑캐의 군병.
肉부의 5획	간체자	胡	胡行(호행) : 멋대로 감. 胡亂(호란) : 오랑캐들로 인하여 일어나는 난리. 조선 인조(仁祖) 때 청(淸)나라가 침노한 난리.

一 十 古 古 刮 胡 胡 胡

浩	훈음	넓을 호	浩氣(호기) : 호연한 기운.
水부의 7획	간체자	浩	浩然(호연) : 크고 넓은 모양. 浩瀚(호한) : ① 넓고 커서 질펀함. ② 책의 양이나 권수(卷數)가 한없이 많음.

氵 氵 汁 汁 泄 泩 浩 浩

惑	훈음	미혹할 혹	惑世(혹세) : 세상을 어지럽게 함.
心부의 8획	간체자	惑	困惑(곤혹) : 곤란한 일을 당하여 어찌할 바를 모름. 眩惑(현혹) : ① 어지러워져 홀림. ② 어지럽게 하여 홀리게 함.

一 一 戸 式 或 或 惑 惑

魂	훈음	넋 혼	魂靈(혼령) : 영혼.
鬼부의 4획	간체자	魂	魂氣(혼기) : 넋. 魂魄(혼백) : 넋. 사람의 몸 안에서 몸을 거느리고 정신을 다스리는 비물질적인 것.

二 云 云 动 动 䰟 魂 魂

忽	훈음	소홀히할,문득 홀	忽待(홀대) : 탐탁하지 않게 대접함.
心부의 4획	간체자	忽	忽然(홀연) : 문득. 갑자기. 疏忽(소홀) : ① 데면데면하고 가벼움. ② 대수롭지 않고 예사임. ③ 하찮게 여겨 관심을 두지 않음.

' ⺈ ⺈ 勿 勿 忽 忽 忽

洪	훈음	큰물 홍	洪水(홍수) : ① 비가 많이 와서 하천이 넘치거나 땅이
水부의 6획	간체자	洪	물에 잠기게 된 상태. ② 사람 및 사물이 제한된 곳에 엄청나게 많이 있는 상태. 洪範(홍범) : 모범(模範)이 되는 큰 규범(規範).

氵 氵 汀 汁 洪 洪 洪 洪

禍	훈음	재앙 화	禍根(화근) : 재앙의 근원.
示부의 9획	간체자	禍	禍福(화복) : 재앙과 복록. 殃禍(앙화) : 죄악의 과보(果報)로 받는 재앙(災殃) 어떤 일로 말미암아 생기는 근심이나 재난(災難).

礻 礻 礻 神 祸 祸 禍 禍

換	훈음	바꿀 환	交換(교환) : 이것과 저것을 서로 바꿈.
手부의 9획	간체자	换	換算(환산) : ① 어떤 단위(單位)를 다른 단위로 고쳐 셈침. ② 다른 물건 끼리 값을 쳐서 셈을 침.
		扌 扌 扩 护 捛 捛 換 換	變換(변환) : 달라져서 바뀜.

還	훈음	돌아올 환	還甲(환갑) : 사람의 나이 예순 살.
辶부의 13획	간체자	还	還都(환도) : 정부가 임시 옮겼다가 다시 수도로 돌아감.
		罒 罒 罒 罯 罯 睘 還 還	還生(환생) : ① 되살아 남. ② 형상(形象)을 바꾸어서 다시 생겨남.

皇	훈음	임금 황	皇室(황실) : 황제의 집안.
白부의 4획	간체자	皇	皇帝(황제) : ① 대한제국(大韓帝國) 때, 임금을 높여 부른 말. ② 중국에서 천자(天子)라 불리기도 했음.
		亻 宀 白 白 自 皁 皇 皇	敎皇(교황) : 천주교(天主敎)의 최고 지배자.

悔	훈음	뉘우칠 회	悔改(회개) : 잘못을 뉘우치고 고침.
心부의 7획	간체자	悔	悔恨(회한) : 뉘우쳐 한탄함.
		丶 忄 忄 忙 忻 恮 悔 悔	慙悔(참회) : 부끄러워하며 뉘우침. 感悔(감회) : 한탄(恨歎)하고 뉘우침.

懷	훈음	품을 회	懷疑(회의) : 의심을 품음.
心부의 16획	간체자	怀	懷抱(회포) : 마음 속에 품은 생각.
		忄 忄 忄 怖 愽 愽 懷 懷	懷柔(회유) : ① 어루만지어 달램. ② 교묘(巧妙)한 수단으로 설복(說伏)시킴.

劃	훈음	그을 획	劃定(획정) : 명확히 구별하여 정함.
刀부의 12획	간체자	划	劃策(획책) : 계책을 꾸밈.
		彐 彐 聿 書 書 畫 畫 劃	劃一(획일) : ① 사물이 똑같이 고른 것. ② 한결같아 변함이 없음. ③ 줄로 친 듯 가지런함.

獲	훈음	얻을 획	獲得(획득) : 얻음. 손에 넣음.
犬부의 14획	간체자	获	獲利(획리) : 이익(利益)을 얻음.
		犭 犭 犷 犷 犷 獲 獲 獲	捕獲(포획) : 적을 사로잡음. 濫獲(남획) : (짐승이나 물고기 따위를) 마구 잡음.

橫	훈음	가로 횡	橫斷(횡단) : 가로 절단함.
木부의 12획	간체자	横	橫領(횡령) : 불법으로 차지하여 가짐.
		木 栌 栌 栌 楛 横 横 橫	橫財(횡재) : 노력을 들이지 않고 뜻밖에 재물을 얻음. 또는 그 재물(財物).

稀	훈음	드물 희	稀貴(희귀) : 드물고 진귀함.
禾부의 7획	간체자	稀	稀少(희소) : 드물고 적음.
		二 千 禾 禾 秆 秎 稀 稀	稀薄(희박) : ① 농도, 밀도가 엷거나 낮음. ② 감정이나 의지 등이 약함. ③ 일이 이루어질 희망과 가망이 적음.

戲	훈음	놀 희	戲劇(희극) : 익살로 웃기는 장면이 많은 연극.
戈부의 13획	간체자	戲	戲弄(희롱) : 실없이 함. 놀림.
		丶 广 广 广 虍 虗 戲 戲	戲弄(희롱) : ① 말이나 행동으로 실없이 놀리는 짓. ② 장난삼아 놀리는 짓.

3급 한자

架		
木부의 5획	(훈음) 건너지를,시렁 가	架設(가설) : 건너질러 설치함.
	(간체자) 架	架空(가공) : ① 공중에 가로 건너지름. ② 터무니없음. ③ 근거(根據) 없음.
	ㄱ �202 加 加 架 架 架 架	書架(서가) : 책을 얹어 놓는 선반.

架設(가설) : 건너질러 설치함.
架空(가공) : ① 공중에 가로 건너지름. ② 터무니없음. ③ 근거(根據) 없음.
書架(서가) : 책을 얹어 놓는 선반.

却
木부의 5획
(훈음) 물리칠 각
(간체자) 却
一 十 土 去 去 却 却

却設(각설) : 화제를 돌림.
忘却(망각) : 잊어버림. 기억이 되살아나지 않음.
消却(소각) : ① 지워 없애 버림. ② 부채(負債)나 채금(債金) 등을 갚아 버림.

姦
女부의 6획
(훈음) 간사할 간
(간체자) 姦
ㄑ ㄠ 女 女 姦 姦 姦 姦

姦淫(간음) : 남녀간의 부정한 교접.
姦通(간통) : 배우자 이외의 이성과 성적인 교접을 하는 일.
姦邪(간사) : 마음이 간교하여 행실이 바르지 못함.

渴
水부의 9획
(훈음) 목마를 갈
(간체자) 渴
氵 沪 沪 沪 渴 渴 渴 渴

渴求(갈구) : 매우 애써서 구함.
渴症(갈증) : 목이 말라 물을 마시고 싶은 느낌.
渴望(갈망) : 목이 마른 사람이 물을 찾듯이 간절하게 바람.

鋼
金부의 8획
(훈음) 강철 강
(간체자) 钢
ㅅ ㅌ 釒 釒 釖 鋼 鋼 鋼

鋼管(강관) : 강철로 만든 관.
鋼材(강재) : 공업용의 강철.
鋼鐵(강철) : 무쇠를 녹여 단단하게 만든 쇠. 주철을 녹여서 얼마 만큼의 탄소(炭素)를 섞어 만듦.

皆
白부의 4획
(훈음) 모두 개
(간체자) 皆
一 ㅏ ㅏ 比 比 皆 皆 皆

皆勤(개근) : 하루도 빠짐 없이 출석 또는 출근함.
擧皆(거개) : 거의 다.
皆旣蝕(개기식) : 개기월식과 개기일식을 아울러서 이르는 말.

蓋
艸부의 10획
(훈음) 덮을 개
(간체자) 盖
丶 ㅛ 芏 芏 荖 荖 荖 蓋

蓋世(개세) : 위력이 세상을 덮을 만한 큰 권세.
蓋草(개초) : 풀로 지붕을 덮음.
覆蓋(복개) : ① 뚜껑 또는 덮개. ② 더러워진 하천에 덮개 구조물을 씌워 겉으로 보이지 않게 하는 일.

慨
心부의 11획
(훈음) 슬퍼할 개
(간체자) 慨
忄 忄 忄 忄 慨 慨 慨 慨

慨嘆(개탄) : 의분이 북받쳐 탄식함.
感慨(감개) : 마음속 깊이 느낌.
慷慨(강개) : 의롭지 못한 것을 보고 정의심이 복받쳐 슬퍼하고 한탄(恨歎)함.

乞
乙부의 2획
(훈음) 빌 걸
(간체자) 乞
ノ 一 乞

乞人(걸인) : 빌어서 얻어먹는 사람.
乞神(걸신) : 빌어먹는 귀신, 지나치게 음식을 탐함.
乞食(걸식) : ① 음식(飮食) 따위를 빌어먹음. ② 먹을 것을 빎.

隔
阜부의 10획
(훈음) 막힐 격
(간체자) 隔
阝 阝 阝 阽 阽 隔 隔 隔

隔離(격리) : 사이가 막히어 서로 떨어짐.
隔隣(격린) : 가까이 이웃함.
隔差(격차) : 비교(比較) 대상이나 사물(事物) 간의 수준(水準)의 차이(差異).

肩	훈음 어깨 견	肩章(견장) : 어깨에 붙여 계급 따위를 나타내는 표지.

肩
肉부의 4획
훈음 어깨 견
간체자 肩
`丶丿广户户肩肩肩`

肩章(견장) : 어깨에 붙여 계급 따위를 나타내는 표지.
兩肩(양견) : 양쪽 어깨.
比肩(비견) : 어깨를 나란히 함. 낫고 못함이 없이 서로 비슷하게 함.

絹
糸부의 7획
훈음 명주 견
간체자 绢
`ㄥ ㄠ ㄠ 糸 糸 紆 紆 絹 絹`

絹絲(견사) : 누에고치에서 뽑은 실.
絹織物(견직물) : 명주실로 짠 피륙의 총칭.
絹雲母(견운모) : 명주실 같이 아름다운 광택을 가진 희돌비늘의 한가지.

牽
牛부의 7획
훈음 끌 견
간체자 牵
`丶亠亠玄玄产奎牽`

牽引(견인) : 끌어당김.
牽制(견제) : 억누르거나 감시하여 자유롭지 못하게 함.
牽連(견련) : ① 서로 얽히어 관련됨. ② 서로 끌어당겨 관련(關聯)시킴.

遣
辶부의 10획
훈음 보낼 견
간체자 遣
`ㅁ 中 虫 串 書 書 遣 遣`

遣憤(견분) : 분노를 품.
遣奠祭(견전제) : 발인(發靷)할 때 문 앞에서 지내는 제사(祭祀).
派遣(파견) : 용무를 맡겨 어느 곳에 사람을 보냄.

庚
广부의 5획
훈음 일곱번째천간 경
간체자 庚
`丶亠广广庐庐庚庚`

庚時(경시) : 하오 5시부터 6시까지.
庚炎(경염) : 불꽃과 같은 삼복 중의 더위.
庚伏(경복) : 여름 중 가장 더울 때. 삼복(三伏)을 달리 일컫는 말.

徑
彳부의 7획
훈음 지름길 경
간체자 径
`彳 彳 彳 徑 徑 徑 徑 徑`

徑路(경로) : 오솔길. 지름길.
捷徑(첩경) : 지름길. 어떤 일에 이르기 쉬운 방편.
半徑(반경) : 반지름. 원이나 구의 중심에서 그 원의 둘레 또는 구면상의 한 점에 이르는 선분의 길이.

竟
立부의 6획
훈음 마칠 경
간체자 竟
`亠 立 产 产 音 音 竟 竟`

竟線(경선) : 경계가 되는 선.
竟夜(경야) : 밤새도록.
竟境(경경) : ① 지역(地域) 따위가 나누이는 자리. ② 인식하거나 가치 판단의 대상이 되는 모든 것.

卿
卩부의 10획
훈음 벼슬 경
간체자 卿
`丶 白 白 卯 卯 卯 卿`

卿相(경상) : 임금을 도와 정치를 행하는 대신.
卿雲(경운) : 상서로운 구름.
卿相(경상) : 재상(宰相). 삼정승(三政丞)과 육판서 (六判書).

硬
石부의 7획
훈음 단단할 경
간체자 硬
`厂 石 石 石 砑 硬 硬 硬`

硬直(경직) : 굳어서 뻣뻣하게 됨.
硬化(경화) : 단단하게 굳어짐.
硬球(경구) : 야구(野球)나 정구, 탁구(卓球) 등에서 쓰는 딱딱하게 만든 공.

癸
癶부의 4획
훈음 열번째천간 계
간체자 癸
`フ ㄱ ㄱ ㄨ 癶 癶 癸 癸`

癸方(계방) : 동쪽에서 북쪽에 가까운 방위.
癸坐(계좌) : 묏자리나 집터의 계방을 등진 좌향.
癸酉(계유) : 육십갑자(六十甲子)의 열째.
癸亥(계해) : 육십갑자의 마지막인 예순째.

桂 木부의 6획	훈음	계수나무 계	桂樹(계수) : 계수나무. 월계수.
	간체자	桂	桂皮(계피) : 계수나무의 껍질.
		十 十 木 杧 朴 柱 桂 桂 桂	桂月(계월) : ① 달을 운치가 있게 일컫는 말. ② 음력 팔월의 별칭(別稱).

繫 糸부의 13획	훈음	맬 계	繫戀(계련) : 사모하고 사랑함.
	간체자	繫	繫留(계류) : 붙잡아 묶어둠.
		𦆬 車 𣍐 𣪊 𣪊 繫 繫 繫	連繫性(연계성) : 어떤 것과 다른 것이 서로 관계를 맺고 있는 것.

枯 木부의 5획	훈음	마를 고	枯渴(고갈) : 물이 바짝 마름.
	간체자	枯	枯木(고목) : 마른 나무.
		一 十 十 木 朴 朴 朴 枯 枯	枯凋(고조) : ① 마르고 시듦. ② 사물이 쇠퇴함.
			枯花(고화) : 시들어 말라 가는 꽃.

顧 頁부의 12획	훈음	돌아볼 고	顧問(고문) : 자문에 응하여 의견을 말함. 또 그 직책.
	간체자	顾	顧慮(고려) : 다시 돌이켜 생각함.
		厂 尸 尸 戶 屏 雇 顧 顧	三顧(삼고) : ① 세 번 찾음. ② 임금의 특별한 신임과 우대를 받는 일.

坤 土부의 5획	훈음	땅 곤	乾坤(건곤) : 천지. 음양. 건방과 곤방.
	간체자	坤	坤位(곤위) : 왕후의 지위.
		一 十 士 圵 圸 坩 坤 坤	坤道(곤도) : ① 대지(大地)의 도. ② 여자가 지켜야 할 도리(道理).

郭 邑부의 8획	훈음	성곽 곽	城郭(성곽) : 내성과 외성을 아울러 이르는 말.
	간체자	郭	外郭(외곽) : 성밖으로 다시 둘러 쌓은 성. 바깥 테두리.
		十 十 扌 扩 扩 挂 挂 掛 掛	郭內(곽내) : 어떤 구역(區域)의 안.
			一郭(일곽) : 하나의 담으로 막은 지역(地域).

狂 犬부의 4획	훈음	미칠 광	狂亂(광란) : 미쳐 날뜀.
	간체자	狂	狂信(광신) : 종교나 미신, 사상 따위를 광적으로 믿음.
		丿 犭 犭 犭 犴 狂 狂	狂氣(광기) : ① 미친 증세(症勢). ② 사소(些少)한 일에 화내고 소리치는 사람의 기질(氣質).

掛 手부의 8획	훈음	걸 괘	掛念(괘념) : 마음에 두고 잊지 아니함.
	간체자	挂	掛圖(괘도) : 걸어 놓고 보는 학습용 그림이나 지도.
		十 扌 扌 扩 扩 挂 挂 掛 掛	掛冕(괘면) : 대부(大夫) 이상의 높은 직위에 있는 벼슬아치가 벼슬을 내어 놓음.

愧 心부의 10획	훈음	부끄러울 괴	愧色(괴색) : 부끄러워하는 얼굴빛.
	간체자	愧	自愧(자괴) : 스스로 부끄러워함.
		忄 忄 忄 忄 忄 愧 愧 愧	愧死(괴사) : ① 매우 부끄러워함. ② 부끄러움을 이기다 못해 죽음.

塊 土부의 10획	훈음	덩어리 괴	塊石(괴석) : 돌멩이.
	간체자	块	金塊(금괴) : 금덩어리.
		十 土 圹 圹 坤 坤 塊 塊	大塊(대괴) : 큰 덩어리. 지구(地球) 또는 대지(大地). 하늘과 땅 사이의 대자연(大自然).

郊 邑부의 6획	**훈음** 들 교 **간체자** 郊 ` 一 亠 广 六 亣 交 交𠂊 郊`	郊外(교외) : 도시 주위의 들. 近郊(근교) : 가까운 교외. 郊外線(교외선) : 도시의 바깥 부근을 연결(連結)한 　철길.
矯 矢부의 12획	**훈음** 바로잡을 교 **간체자** 矫 ` 匕 矢 矢⼐ 矫⼐ 矫 矫 矯 矯`	矯導(교도) : 가르쳐 지도함. 矯正(교정) : 틀어지거나 굽은 것, 결점 등을 바로잡음. 矯旨(교지) : 왕명(王命)이라고 거짓 꾸며 내리던 가짜 　명령(命令).
狗 犬부의 5획	**훈음** 개 구 **간체자** 狗 ` 丿 亅 犭 犭 狗 狗 狗 狗`	狗肉(구육) : 개고기. 黃狗(황구) : 털 빛이 누런 개. 누렁이. 海狗(해구) : 물개과에 딸린 바다 짐승. 몸길이 1 ～ 　2.4m쯤으로 암컷보다 수컷이 큼.
苟 艸부의 5획	**훈음** 진실로 구 **간체자** 苟 ` 一 艹 艹 艹 芍 芍 苟 苟`	苟得(구득) : 구차하게 얻음. 苟且(구차) : 몹시 가난하고 군색함. 苟安(구안) : 한 때 겨우 편안(便安)함. 苟合(구합) : ① 겨우 합치함. ② 아부(阿附)함.
驅 馬부의 11획	**훈음** 몰 구 **간체자** 驱 ` 丨 丨 馬 馬 馬 駆 駆 驅 驅`	驅步(구보) : 달음박질. 驅除(구제) : 몰아내어 없애 버림. 先驅者(선구자) : 어떤 일이나 사상(思想)에 있어 그 　시대(時代)의 다른 사람보다 앞선 사람.
丘 一부의 4획	**훈음** 언덕 구 **간체자** 丘 ` 丿 丿 斤 斤 丘`	丘陵(구릉) : 언덕. 나직한 산. 丘墳(구분) : 무덤. 언덕. 比丘(비구) : 출가(出家)하여 불문(佛門)에 들어가서 　구족계(具足戒)를 받은 남승(男僧).
俱 人부의 8획	**훈음** 함께 구 **간체자** 俱 ` 亻 亻 仴 伹 伹 俱 俱 俱`	俱沒(구몰) : 부모가 다 별세함. 홀로 남아 있다는 뜻. 俱現(구현) : 내용이 죄다 드러남. 俱備(구비) : 골고루 갖춤. 俱存(구존) : 양친(兩親)이 모두 살아 계심.
懼 心부의 18획	**훈음** 두려워할 구 **간체자** 惧 ` 忄 忄 忄 忄 懼 懼 懼 懼`	懼然(구연) : 두려워하는 모양. 懼意(구의) : 두려운 마음. 悚懼(송구) : 두려워서 마음이 몹시 거북함. 恐懼(공구) : 몹시 두려워함.
厥 厂부의 10획	**훈음** 그,숙일 궐 **간체자** 厥 ` 一 厂 尸 屰 屰 厥 厥 厥`	厥者(궐자) : 그 사람. 그를 홀하게 이르는 말. 厥角(궐각) : 이마를 땅에 대고 절을 함. 厥尾(궐미) : 짧은 꼬리. 厥明(궐명) : 다음날 날이 밝을 무렵.
軌 車부의 2획	**훈음** 수레바퀴 궤 **간체자** 轨 ` 一 冂 币 百 車 軋 軌`	軌道(궤도) : 레일을 깐 기차나 전차의 길. 軌範(궤범) : 본보기가 될 만한 법도. 軌跡(궤적) : ① 수레바퀴가 지나간 자국. ② 어떠한 　일이나 그 사람을 더듬어 온 흔적(痕跡).

龜 龜부의 0획 ᄼ ᄼ ᄼ ᄻ 乷 兔 龜 龜 龜	훈음 땅이름 구, 거북 귀 간체자 龜	龜鑑(귀감) : 모범. 사물의 거울. 龜甲(귀갑) : 거북의 등 껍질. 龜甲文(귀갑문) : 거북의 등딱지나 짐승 뼈에 새겨진 殷(은)나라 때의 문자(文字).
叫 口부의 2획 丨 冂 口 叫 叫	훈음 부르짖을 규 간체자 叫	絶叫(절규) : 힘을 다해 부르짖음. 叫喚(규환) : 부르짖고 외침. 叫彈(규탄) : 잘못을 꼬집어 말함. 叫聲(규성) : ① 부르짖는 소리. ② 외치는 소리.
糾 糸부의 2획 ᄼ ᄼ 幺 糸 糾 糺 糾	훈음 살필,모을 규 간체자 纠	糾明(규명) : 자세히 따지고 살펴 사실을 밝힘. 糾合(규합) : 일을 꾸미려고 사람을 모음. 糾彈(규탄) : 잘못이나 허물을 잡아 내어 따져 나무람. 紛糾(분규) : 일이 뒤얽혀 말썽이 많고 시끄러움.
菌 艸부의 8획 丶 一 艹 芦 芦 芮 南 菌 菌	훈음 버섯,곰팡이 균 간체자 菌	菌傘(균산) : 버섯의 갓. 細菌(세균) : 생물 중 가장 미세하고 하등인 단세포 생물. 殺菌(살균) : 병원체 및 그밖의 미생물을 죽임.
斤 斤부의 0획 丿 厂 斤 斤	훈음 근 근 간체자 斤	斤數(근수) : 저울에 단 무게의 수. 斤量(근량) : 저울로 단 무게. 半斤(반근) : 한 근의 반(半). 作斤(작근) : 무게가 한 근씩 되게 만듦.
僅 人부의 11획 亻 亻 亻 仁 仲 仹 僅 僅	훈음 겨우 근 간체자 仅	僅僅(근근) : 겨우. 僅少(근소) : 조금. 약간. 아주 적어 얼마 되지 않음. 僅具人形(근구인형) : ① 겨우 사람의 형상을 갖춘 것. ② 속이 빈 철없는 사람을 비유적(比喻)하는 말.
謹 言부의 11획 言 言 訁 訐 誹 誹 謹 謹	훈음 삼갈 근 간체자 谨	謹賀(근하) : 삼가 축하함. 謹愼(근신) : 언행(言行)을 삼가고 조심함. 謹拜(근배) : 삼가 절한다는 뜻, 편지 맨 끝에 쓰이는 말.
肯 肉부의 4획 丨 止 止 告 肯 肯 肯	훈음 즐길 긍 간체자 肯	肯諾(긍낙) : 수긍하여 허락함. 즐겁게 허락함. 肯定(긍정) : 그렇다고 인정함. 首肯(수긍) : ① 그러하다고 고개를 끄덕임. ② 옳다고 승락함.
忌 心부의 3획 ᄀ ᄀ 己 己 忌 忌 忌	훈음 꺼릴 기 간체자 忌	忌日(기일) : 어버이가 죽은 날. 사람이 죽은 날. 忌避(기피) : 꺼리어 피함. 禁忌(금기) : ① 꺼려서 싫어함. ② 어떤 병에 어떠한 약이나 음식이 좋지 않은 것으로 여겨 쓰지 않는 일.
騎 馬부의 8획 丨 冂 冂 馬 馬 馬' 騎' 騎 騎	훈음 탈 기 간체자 骑	騎馬(기마) : 말을 탐. 승마. 騎手(기수) : 말을 전문으로 타는 사람. 騎士(기사) : ① 말 타는 무사. ② 중세(中世) 유럽의 무사.

欺		
欠부의 8획	훈음 속일 기 간체자 欺 一 卝 甘 苴 其 其 欺 欺	欺瞞(기만) : 속임. 거짓말을 함. 欺笑(기소) : ① 남을 조롱하거나 속여서 우습게 봄. 　② 업신여겨서 비웃음. 詐欺(사기) : 남을 속여 손해를 입히는 일.
豈		
豆부의 3획	훈음 어찌 기, 즐길 개 간체자 岂 ' ''' 山 屵 屶 峃 豈 豈	豈敢(기감) : 어찌 감히. 豈樂(개악) : 싸움에 이겼을 때의 음악. 豈敢毁傷(기감훼상) : 부모께서 낳아 길러 주신 몸을 　어떻게 감히 훼상할 수 없음.
旣		
无부의 7획	훈음 이미 기 간체자 既 ㅏ 白 白 皀 皀 皀 旣 旣	旣決(기결) : 이미 결정함. 旣往(기왕) : 이미 지나간 일. 旣存(기존) : ①이미 존재(存在)함. ② 이전(以前)부터 　있음.
飢		
食부의 2획	훈음 굶주릴 기 간체자 饥 ᐟ ᐞ ᐟ 今 今 食 食 飢 飢	飢渴(기갈) : 배고프고 목마름. 飢餓(기아) : 굶주림. 飢饉(기근) : 농사(農事)가 잘 안 되어 식량(食糧)이 　모자라 굶주리는 상태(狀態).
棄		
木부의 8획	훈음 버릴 기 간체자 弃 亠 亠 卒 卒 存 奋 棄 棄	棄權(기권) : 권리를 버리고 행하지 않음. 抛棄(포기) : 하던 일을 중도에서 그만 두어 버림. 廢棄(폐기) : 못 쓰게 된 것을 버림. 폐지(廢止)하여 　방기함.
幾		
幺부의 9획	훈음 빌미 기 간체자 几 ㄴ ㄠ ㄠㄠ ㄠㄠ 丝 丝 幾 幾	幾微(기미) : 낌새. 전조. 幾何(기하) : 얼마. 약간. 수학에 있어 기하학의 약칭. 幾數(기수) : 낌새. 어떤 일을 알아차릴 수 있는 눈치. 　또는 일이 되어 가는 야릇한 분위기.
那		
邑부의 4획	훈음 어찌 나 간체자 那 ㄱ ㄱ ㅋ 月 那 那 那	那邊(나변) : 어느 곳. 어디. 利那(찰나) : 썩 짧은 동안. 那落(나락) : ① 불교에서 지옥(地獄)을 이르는 말. 　② 절망적인 상황(狀況)을 비유(比喩)하는 말.
奈		
大부의 5획	훈음 어찌 내 간체자 奈 一 ナ 大 太 杏 杏 奈 奈	奈何(내하) : 어찌하랴? 無可奈(무가내) : 무가내하(無可奈何)의 준말. 몹시 　고집(固執)을 부려 어찌할 수가 없음. 奈落(나락) ☞ 나락(那落)
乃		
丿부의 1획	훈음 이에,그 내 간체자 乃 丿 乃	乃父(내부) : 그이의 아버지. 乃至(내지) : 얼마에서 얼마까지. 乃父(내부) : ① 그 아버지. ② 아버지가 아들에게 '네 　아비'나 '이 아비'라는 뜻으로 자기를 일컫는 말.
惱		
心부의 9획	훈음 괴로워할 뇌 간체자 恼 ᐟ ᐚ ᐟᐞ ᐟ᠊ 惱 惱 惱 惱	苦惱(고뇌) : 몹시 괴로움. 煩惱(번뇌) : 괴로워함. 懊惱(오뇌) : 뉘우쳐 한탄(恨歎)하고 번뇌(煩惱)함. 困惱(곤뇌) : 곤궁(困窮)하고 고달픔.

泥 水부의 5획	훈음 진흙 니 간체자 泥 丶丶氵汀沪沪沪泥	泥溝(이구) : 진흙 도랑. 泥生地(이생지) : 냇가에 흔히 있는 모래섞인 개흙 땅. 泥金(이금) : 아교풀에 갠 금박 가루. 그림을 그리는 　데에나 글씨를 쓰는 데에 사용함.
畓 田부의 4획	훈음 논 답 간체자 畓 丿刁氺水水杰畚畓	田畓(전답) : 논 밭. 畓穀(답곡) : 논에서 나는 곡식. 벼. 畓券(답권) : 논 문서(文書). 논의 소유권을 밝히는 　공문서(公文書).
糖 米부의 10획	훈음 사탕 당 간체자 糖 丷斗米粁粁粐糖糖	糖尿(당뇨) : 포도당이 많이 섞인 병적인 오줌. 糖分(당분) : 당류의 성분. 果糖(과당) : 감미를 가지고 물에 잘 녹는 환원성의 　물질로, 발효(醱酵)할 때 알코올을 발생함.
貸 貝부의 5획	훈음 빌릴 대 간체자 贷 亻仁代代伐貸貸貸	貸金(대금) : 꾸어준 돈. 貸價(대가) : 물건을 산 대신의 값. 대금. 賃貸(임대) : 물품(物品)을 남에게 빌려주고 그 손료를 　받음.
倒 人부의 8획	훈음 넘어질 도 간체자 倒 亻亻佤佤佤倒倒倒	倒壞(도괴) : 무너짐. 무너뜨림. 倒産(도산) : 기업 등이 재산을 탕진함. 파산. 壓倒(압도) : ① 눌러서 넘어뜨림. ② 모든 점에서 　월등(越等)히 우세(優勢)하여 남을 눌러 버림.
渡 水부의 9획	훈음 건널 도 간체자 渡 氵汁汁沪沪沪渡渡	渡江(도강) : 강을 건넘. 도하. 渡美(도미) : 미국으로 건너감. 讓渡(양도) : 권리(權利)나 이익(利益) 따위를 남에게 　넘겨 줌.
挑 手부의 6획	훈음 끌어낼 도 간체자 挑 十扌扎扎扎挑挑挑	挑戰(도전) : ① 싸움을 걸거나 돋우는 것. ② 어려운 　사업(事業)이나 기록(記錄) 경신(更新)에 맞섬. 挑發(도발) : ① 상대를 자극함으로써 일으키는 것. 　② 부추겨 불러일으키는 것.
桃 木부의 6획	훈음 복숭아 도 간체자 桃 十才朷朷材桃桃桃	桃實(도실) : 복숭아. 桃花(도화) : 복숭아 꽃. 天桃(천도) : 선가(仙家)에서, 하늘 위에 있다고 하는 　복숭아.
跳 足부의 6획	훈음 뛸 도 간체자 跳 卩卩𧾷𧾷趵跳跳跳	跳梁(도량) : 거리낌 없이 함부로 날뛰어 다님. 跳躍(도약) : 뛰어 오름. 高跳(고도) : ① 몸을 솟구쳐서 높이 뛰어 넘음. 높이 　뜀. ② 높이뛰기.
稻 禾부의 10획	훈음 벼 도 간체자 稻 丿千禾禾秆稻稻稻	稻米(도미) : 입쌀. 稻花(도화) : 벼의 꽃. 稻孫(도손) : 벼를 베고 난 뒤 그 그루터기에서 다시 　돋아 자란 벼.

塗 土부의 10획	훈음 진흙 도	塗炭(도탄) : 생활이 몹시 곤궁함.
	간체자 涂	塗飾(도식) : 거짓으로 꾸밈.
	氵 氵 氵 涂 涂 涂 涂 塗	塗裝(도장) : 물체(物體)의 겉에 도료(塗料)를 곱게 칠하거나 바름.

塗 土부의 10획
훈음 진흙 도
간체자 涂
氵 氵 氵 涂 涂 涂 涂 塗
塗炭(도탄) : 생활이 몹시 곤궁함.
塗飾(도식) : 거짓으로 꾸밈.
塗裝(도장) : 물체(物體)의 겉에 도료(塗料)를 곱게 칠하거나 바름.

篤 竹부의 10획
훈음 도타울 독
간체자 笃
𥫗 𥫗 𥫗 𥫗 𥫗 篤 篤 篤
篤實(독실) : 인정이 두텁고 충실함.
篤志(독지) : 도탑고 친절한 마음.
篤行(독행) : ① 부지런하고 친절한 행실. ② 독실한 행실.

敦 攴부의 8획
훈음 도타울 돈
간체자 敦
亠 𠅃 享 享 享 敦 敦 敦
敦篤(돈독) : 인정이 두터움.
敦睦(돈목) : 정이 두텁고 화목함.
敦厚(돈후) : ① 인정(人情)이 두터움. ② 친절하고 정중(鄭重)함.

豚 豕부의 4획
훈음 돼지 돈
간체자 豚
刀 月 𦙃 𦘔 肟 肟 肟 豚
豚肉(돈육) : 돼지고기.
養豚(양돈) : 돼지를 먹여 기름.
犬豚(견돈) : ① 개와 돼지를 함께 아울러 이르는 말. ② 미련하고 못난 사람을 비유(比喻)하는 말.

凍 冫부의 8획
훈음 얼 동
간체자 冻
冫 冫 冂 洰 洰 凍 凍 凍
凍結(동결) : 얼어 붙음.
凍死(동사) : 얼어서 죽음.
凍傷(동상) : 심한 추위에 발가락이나 손가락, 귀 등의 살이 얼어서 상하는 증상(症狀).

屯 屮부의 1획
훈음 모일 둔
간체자 屯
一 亡 屯 屯
屯營(둔영) : 군사가 주둔한 군영.
屯卦(둔괘) : 64괘(六十四卦)의 하나. 감괘(坎卦)와 진괘(震卦)가 거듭된 것으로, 구름과 우레를 상징.
駐屯(주둔) : 군대가 어떤 지역에 머무름.

鈍 金부의 4획
훈음 무딜 둔
간체자 钝
𠂉 𠂭 全 金 𨧀 鈍 鈍 鈍
鈍感(둔감) : 예민하지 못한 무딘 감각. 감각이 둔함.
愚鈍(우둔) : 어리석고 둔함.
鈍化(둔화) : 둔하여짐.
鈍濁(둔탁) : 성질(性質)이 둔하고 혼탁(混濁)함.

濫 水부의 14획
훈음 넘칠 람
간체자 滥
氵 氵 氵 浐 浐 澂 澂 濫
濫用(남용) : 마구 함부로 씀.
氾濫(범람) : 물이 넘쳐 흐름.
濫發(남발) : ① 마구 공포(公布)하거나 발행하는 것. ② 말이나 행동(行動) 따위를 마구 함부로 하는 것.

騰 馬부의 10획
훈음 오를 등
간체자 腾
月 𦙃 朕 朕 𦚤 騰 騰 騰
昻騰(앙등) : 물가가 오름.
騰貴(등귀) : 물건이 달리고 값이 오름.
暴騰(폭등) : 물가나 주가 등이 갑자기 대폭적으로 오름.

掠 手부의 8획
훈음 노략질할 략
간체자 掠
扌 扌 扩 扩 护 护 掠 掠
侵掠(침략) : 침노하여 약탈함.
掠奪(약탈) : 폭력을 써서 무리하게 빼앗음.
擄掠(노략) : 떼를 지어 돌아다니면서 사람과 재물을 약탈함.

| 諒 | (훈음) 살필 량 | 諒察(양찰) : 생각하여 미루어 살핌. |
| 言부의 8획 | (간체자) 谅
丶 亠 言 言 訂 訪 諒 諒 | 諒解(양해) : 사정을 살펴서 너그러운 마음을 씀.
諒闇(양암) : ① 임금이 부모의 상중(喪中)에 있을 때
거처(居處)하는 방. ② 또는 그 기간(期間). |

| 梁 | (훈음) 대들보 량 | 梁棟(양동) : 들보와 마룻대. 중요한 인물. |
| 木부의 7획 | (간체자) 梁
氵 汀 沪 沪 汯 梁 梁 梁 | 橋梁(교량) : 다리.
脊梁(척량) : 등골뼈.
跳梁(도량) : 함부로 날뜀. |

| 蓮 | (훈음) 연꽃 련 | 蓮根(연근) : 연 뿌리. 구멍이 많으며 식용으로 씀. |
| 艸부의 11획 | (간체자) 莲
丶 艹 芍 芦 荁 萉 蓮 蓮 | 蓮堂(연당) : 연못가에 지은 정자.
蓮葉盤(연엽반) : 반면의 가가 연꽃 모양(模樣)으로
된 소반(小盤). |

| 憐 | (훈음) 불쌍히여길 련 | 憐憫(연민) : 불쌍하고 가련함. 불쌍히 여김. |
| 心부의 12획 | (간체자) 怜
丶 忄 忙 忰 悑 悆 憐 憐 | 憐惜(연석) : 불쌍히 여기며 아낌.
可憐(가련) : 신세가 딱하고 가엾다.
相憐(상련) : 서로 가엾게 여겨 동정(同情)함. |

| 劣 | (훈음) 모자랄 렬 | 劣等(열등) : 낮은 등급. |
| 力부의 4획 | (간체자) 劣
丿 亅 小 少 劣 劣 | 劣勢(열세) : 세력이나 힘이 줄어듦. 또는 그 상태.
劣惡(열악) : 품질이나 능력 따위가 몹시 떨어지고
나쁨. |

| 裂 | (훈음) 찢어질 렬 | 裂傷(열상) : 피부가 찢어진 상처. |
| 衣부의 6획 | (간체자) 裂
一 歹 歹 列 列 裂 裂 裂 | 決裂(결렬) : 여러 갈래로 찢어짐.
龜裂(균열) : ① 거북의 등에 있는 무늬처럼 갈라져
터지는 것. ② 친(親)한 사이에 틈이 생기는 일. |

| 廉 | (훈음) 청렴할 렴 | 廉價(염가) : 싼값. |
| 广부의 10획 | (간체자) 廉
丶 广 广 庁 庐 庐 庮 廉 廉 | 廉恥(염치) : 마음이 청렴하며 수치를 앎.
淸廉(청렴) : 성품이 고결(高潔)하고 탐욕(貪慾)이
없음. |

| 獵 | (훈음) 사냥 렵 | 獵奇(엽기) : 괴이한 것에 흥미가 있어 쫓아다니는 일. |
| 犬부의 15획 | (간체자) 猎
丿 犭 犷 犹 獵 獵 獵 獵 | 獵銃(엽총) : 사냥총.
涉獵(섭렵) : 여러 가지 책을 널리 읽음.
密獵(밀렵) : 허가(許可)를 받지 않고 몰래 하는 사냥. |

| 零 | (훈음) 떨어질 령 | 零點(영점) : 득점이 없음. |
| 雨부의 5획 | (간체자) 零
宀 币 雨 雪 雪 寄 零 零 | 零下(영하) : 한란계의 빙점 이하.
零細(영세) : ① 작고 가늘어 변변하지 못함. ② 살림이
보잘것없고 몹시 가난함. |

| 隸 | (훈음) 종 례 | 隸屬(예속) : 남의 지배 아래 매임. |
| 隶부의 8획 | (간체자) 隷
土 圭 圭 剌 隷 隷 隷 隷 | 奴隸(노예) : 종. 남의 지배를 받는 사람.
隸僕(예복) : 하인(下人). 남의 집에서 대대로 천한
일을 하던 사람. |

鹿	훈음	사슴 록	鹿角(녹각) : 사슴의 뿔.
鹿부의 0획	간체자	鹿	鹿茸(녹용) : 사슴의 새로 돋은 연한 뿔.
		亠 广 户 卢 唐 庿 鹿 鹿	馬鹿(마록) : 사슴과에 딸린 작고 머리에 뿔이 나지 않으며, 등은 어두운 주황빛이고 배는 흼. 고라니.

祿	훈음	녹 록	國祿(국록) : 나라에서 주는 녹봉.
示부의 8획	간체자	禄	祿地(녹지) : 영지. 봉토.
		二 千 示 耂 彩 祁 祕 祿 祿	祿俸(녹봉) : 옛날, 나라에서 벼슬아치들에게 주던 곡식(穀食)이나 돈 따위를 일컫는 말.

雷	훈음	우레 뢰	雷管(뇌관) : 총포의 탄약에 점화하기 위한 발화물.
雨부의 5획	간체자	雷	雷震(뇌진) : 천둥의 울림.
		一 厂 币 乕 雨 雪 雷 需 雷	雷雨(뇌우) : 천둥소리가 나며 내리는 비. 落雷(낙뢰) : ① 벼락이 떨어짐. ② 떨어지는 벼락.

了	훈음	마칠 료	終了(종료) : 일을 끝마침.
亅부의 1획	간체자	了	完了(완료) : 완전히 끝을 냄.
		了 了	修了(수료) : 일정한 기간에 정해진 학과(學課)를 다 배워서 마침.

僚	훈음	동료 료	僚屬(요속) : 계급으로 자기보다 아래인 동료.
人부의 12획	간체자	僚	同僚(동료) : 같은 곳에서 같은 일을 보는 사람.
		亻 亻 俨 俨 俨 僗 僗 僚	閣僚(각료) : 내각(內閣)을 조직하는 여러 부처의 장관(長官)들.

累	훈음	묶을 루	累計(누계) : 수를 합계함.
糸부의 5획	간체자	累	累犯(누범) : 여러 번 죄를 범함.
		丨 冂 田 田 田 甲 累 累	累次(누차) : ① 여러 차례. 누회(累回). 수차(數次). ② 여러 차례에 걸쳐.

屢	훈음	여러 루	屢屢(누누) : 자주. 시간 있을 때마다.
尸부의 11획	간체자	屡	屢世(누세) : 누세(累世).
		冖 尸 尸 犀 居 屢 屢 屢	屢報(누보) : 여러 번 알리거나 보도(報道)함. 屢言(누언) : 여러 차례(次例) 말함.

淚	훈음	눈물 루	淚腺(누선) : 눈물을 분비하는 선.
水부의 8획	간체자	泪	淚眼(누안) : 눈물을 머금은 눈.
		氵 氵 沪 沪 沪 涙 淚 淚	感淚(감루) : 마음속 깊이 감격하여 흘리는 눈물. 催淚(최루) : 눈물이 나오게 함.

漏	훈음	샐 루	漏落(누락) : 기록에서 빠짐.
水부의 11획	간체자	漏	漏泄(누설) : 비밀이 새어 나가게 말함.
		氵 氵 沪 沪 沪 漏 漏 漏	漏出(누출) : 액체(液體)나 기체(氣體) 등이 밖으로 새어 나오는 것.

梨	훈음	배 리	梨果(이과) : 배, 사과 등의 열매.
木부의 7획	간체자	梨	梨花(이화) : 배꽃.
		二 千 禾 利 利 利 梨 梨	紅梨(홍리) : 중국(中國) 원산(原産)의 배의 한 가지. 익으면 열매가 붉어짐.

隣		
阜부의 12획		

훈음 이웃 린
간체자 邻

隣近(인근) : 이웃.
隣接(인접) : 이웃함. 근접함.
四隣(사린) : ① 사방(四方)의 이웃. ② 사방(四方)에 이웃하여 있는 나라들.

ꞁ ꞁ 阝 阝⁻ 阵 陜 隣 隣

麻
麻부의 0획

훈음 삼 마
간체자 麻

麻衣(마의) : 흰 삼베의 상복.
麻布(마포) : 삼베.
大麻(대마) : 삼. 눈동자에 좁쌀 만하게 생긴 점(點). 또는 붉은 점(點).

一 广 广 广 庁 麻 麻 麻

磨
石부의 11획

훈음 갈 마
간체자 磨

磨光(마광) : 옥이나 돌을 갈아서 광을 냄.
磨滅(마멸) : 갈고 닦아서 없앰.
磨耗(마모) : (마찰되는 부분이) 닳아서 작아지거나 없어짐.

一 广 庁 庈 麻 麻 磨 磨

晚
日부의 7획

훈음 늦을 만
간체자 晚

晚成(만성) : 늦게 이루어짐. 나이 든 후에 성공함.
晚餐(만찬) : 저녁 식사.
晚秋(만추) : 늦가을.
晚婚(만혼) : 혼기(婚期)가 지나서 늦게 한 혼인.

Ⅱ 日 日ʼ 日ʼ 昭 晩 晚 晚

慢
心부의 11획

훈음 게으를 만
간체자 慢

慢性(만성) : 고질적인 병의 성질.
怠慢(태만) : 게으름.
緩慢(완만) : ① 행동이 느릿느릿함. ② 느릿느릿하고 게으름. ③ (경사가) 급하지 않음.

忄 忄ʼ 忄ʼ 悍 慢 慢 慢 慢

漫
水부의 11획

훈음 질펀할 만
간체자 漫

漫談(만담) : 재미있게 세상과 인정을 풍자한 이야기.
漫筆(만필) : 붓 가는 대로 쓴 글씨.
漫然(만연) : ① 어떠한 목적이 없이 되는대로 하는 태도가 있음. ② 맺힌 데가 없음.

氵 沪 沪 漫 漫 漫 漫 漫

忙
心부의 3획

훈음 바쁠 망
간체자 忙

多忙(다망) : 매우 바쁨.
煩忙(번망) : 번거롭고 매우 바쁨.
奔忙(분망) : 매우 바쁨.
忙中(망중) : 바쁜 가운데.

丶 丶 忄 忄ʼ 忙 忙

忘
心부의 3획

훈음 잊을 망
간체자 忘

忘却(망각) : 잊어 버림. 망실.
忘憂(망우) : 근심을 잊음.
忘年會(망년회) : 가는 해의 모든 괴로움을 잊자는 뜻으로, 연말에 베푸는 잔치.

丶 一 亡 亡 忘 忘 忘

茫
艸부의 6획

훈음 아득할 망
간체자 茫

茫昧(망매) : 흐리멍덩하고 둔함.
茫洋(망양) : 바다가 넓고 넓은 모양.
茫漠(망막) : 흐릿하고 똑똑하지 못한 상태, 아득함.
茫茫(망망) : 넓고 멀어 아득한 모양, 어둡고 아득함.

丶 卄 艹 艹 茫 茫 茫 茫

罔
网부의 3획

훈음 없을 망
간체자 罔

罔極(망극) : 어버이의 은혜가 그지 없음.
罔測(망측) : 너무 어이 없거나 차마 볼 수 없는 것.
罔然(망연) : 마음이 황홀(恍惚)한 모양(模樣).
罔民(망민) : 백성(百姓)을 속임.

丨 冂 冂 冈 罔 罔 罔 罔

176

媒 女 부의 9획	훈음 중매 매 / 간체자 媒 / ㄴ ㄴ 女 女 女 妒 妒 媒 媒	媒介(매개) : 중간에서 관계를 맺어줌. 媒質(매질) : 물리적 작용을 전해 주는 물질. 媒體(매체) : 어떠한 작용을 한쪽에서 다른 쪽으로 전달하는 역할을 하는 것.
埋 土 부의 7획	훈음 묻을 매 / 간체자 埋 / ㅓ ㅗ 圵 圠 坦 坦 埋 埋	埋沒(매몰) : 파묻음. 파묻힘. 埋伏(매복) : 숨어서 엎드림. 埋立(매립) : 우묵한 땅을 메워 올림. 바닷가, 강가를 메워서 뭍을 만드는 일.
麥 麥 부의 0획	훈음 보리 맥 / 간체자 麦 / 一 ㅜ ㅉ ㅉ 夾 夾 麥 麥	麥酒(맥주) : 보리를 원료로 하여 만든 술. 麥芽(맥아) : 보리 싹. 麥芽糖(맥아당) : 엿기름 속에 들어 있는 아밀라제의 촉매로, 녹말이 가수분해되어 생성되는 흰 가루.
免 几 부의 5획	훈음 면할 면 / 간체자 免 / ㄱ ㄱ �尸 召 召 免 免	免稅(면세) : 세금을 면제함. 免許(면허) : 관청에서 허가하는 행정처분. 免除(면제) : 책임(責任)이나 의무(義務)를 벗어나게 해 줌.
冥 冖 부의 8획	훈음 어두울 명 / 간체자 冥 / 一 ㅜ 冃 冃 冃 冒 冥 冥 冥	冥福(명복) : 죽은 뒤의 복. 내세의 힘. 冥想(명상) : 고요히 눈을 감고 생각함. 冥恩(명은) : 눈에는 보이지 아니하는 신불(神佛)의 은혜(恩惠).
冒 冂 부의 7획	훈음 무릅쓸 모 / 간체자 冒 / ㅣ ㄇ 回 冃 冃 冒 冒 冒	冒瀆(모독) : 신성, 존엄한 것을 침범하여 욕되게 함. 冒頭(모두) : 말이나 문장의 첫머리. 冒險(모험) : ① 어떤 일을 위험을 무릅쓰고 하는 것. ② 또는 그 일.
侮 人 부의 7획	훈음 업신여길 모 / 간체자 侮 / ノ イ 仁 仁 仁 侮 侮 侮	侮辱(모욕) : 깔보고 욕되게 함. 侮蔑(모멸) : 업신 여기고 낮추어 봄. 凌侮(능모) : 오만(傲慢)한 태도로 남을 업신여기고 깔봄.
某 木 부의 5획	훈음 아무 모 / 간체자 某 / 一 卄 廿 甘 苷 苷 某 某	某年(모년) : 어느 해. 某氏(모씨) : 아무개. 아무 양반. 某種(모종) : ① 아무 종류(種類). ② 어느 종류. 某處(모처) : 어떤 곳. 아무 곳.
募 力 부의 11획	훈음 모을 모 / 간체자 募 / ㄴ ㅗ 廿 苫 莫 莫 募 募	募集(모집) : 뽑아 모음. 公募(공모) : 일반에게 널리 공개하여 하는 모집. 公募展(공모전) : 공개(公開) 모집한 작품(作品)의 전람회(展覽會).
暮 日 부의 11획	훈음 저물 모 / 간체자 暮 / ㄴ ㅗ 廿 苫 莫 莫 暮	暮年(모년) : 노년. 만년. 暮夏(모하) : 저물어 가는 여름. 歲暮(세모) : ① 그 해가 다 저물어 가는 때. 세밑. ② 노년(老年).

卯 卩 부의 3획	훈음 토끼 묘 간체자 卯 ` ﹅ ﹅ ﹅ 卯	卯飯(묘반) : 아침밥. 卯時(묘시) : 하루 24시간 중 5시부터 7시까지의 사이. 卯初(묘초) : 하루를 열두 시로 나눈 때의 묘시의 처음. 　곧, 오전(午前) 다섯 시가 지난 바로 뒤.
苗 艸부의 5획	훈음 싹 묘 간체자 苗 丶 丿 艹 艹 艹 芇 苗 苗	苗木(묘목) : 어린 나무 싹. 苗板(묘판) : 논에 벼 종자를 뿌려서 모를 기르는 곳. 種苗(종묘) : ① 씨나 싹을 심어서 묘목을 가꾸는 것. 　② 또는 그렇게 가꾼 묘목(苗木). 씨모.
廟 广부의 12획	훈음 사당 묘 간체자 庙 丶 一 广 庐 庐 庫 廟 廟	宗廟(종묘) : 역대 제왕의 위패를 모시는 왕실의 사당. 廟號(묘호) : 임금의 시호. 廟堂(묘당) : ① 나라와 정치를 다스리는 조정(朝廷). 　② 조선 때, 가장 높은 행정(行政) 관청(官廳).
戊 戈부의 1획	훈음 다섯째천간 무 간체자 戊 厂 广 戊 戊 戊	戊夜(무야) : 오경을 오야의 하나로 일컫는 말. 戊寅(무인) : 60갑자의 열다섯째. 戊戌酒(무술주) : 누른 수캐의 삶은 고기를 찹쌀과 　함께 쪄서 빚은 약술.
霧 雨부의 11획	훈음 안개 무 간체자 雾 雨 雨 雫 雫 霏 霧 霧 霧	雲霧(운무) : 구름과 안개. 濃霧(농무) : 짙은 안개. 雲霧(운무) : ① 구름과 안개. ② 지식이나 판단을 　흐리게 하는 것을 비유(比喩)한 말.
墨 土부의 12획	훈음 먹 묵 간체자 墨 丶 冂 罒 甲 里 黑 墨 墨	墨客(묵객) : 글씨나 그림 그리기를 잘하는 사람. 墨畵(묵화) : 먹으로 그린 동양화. 墨書(묵서) : 먹물로 쓴 글씨. 먹물로 글씨를 씀. 紙筆墨(지필묵) : 종이와 붓, 먹. 즉 필기(筆記) 용구.
迷 辵부의 6획	훈음 미혹할 미 간체자 迷 丶 丷 二 半 米 米 迷 迷	迷信(미신) : 이치에 어긋난 것을 망령되게 믿음. 迷兒(미아) : 길 잃은 아이. 迷妄(미망) : 사리(事理)에 어두워 갈피를 잡지 못하고 　헤맴.
尾 尸부의 4획	훈음 꼬리 미 간체자 尾 丁 ユ 尸 尸 尸 尾 尾	尾行(미행) : 몰래 남의 뒤를 따라다님. 後尾(후미) : 뒤쪽의 끝. 늘어선 줄의 맨 끝. 末尾(말미) : ① 책 또는 문서(文書)의 끝부분(部分). 　② 어느 기간(期間)의 끝 부분(部分).
眉 目부의 4획	훈음 눈썹 미 간체자 眉 丶 丿 尸 尸 尸 眉 眉 眉	眉間(미간) : 눈썹 사이. 眉目(미목) : 눈썹과 눈. 얼굴모양이 수려함. 愁眉(수미) : ① 근심에 잠긴 눈썹. ② 근심스러운 　기색(氣色).
憫 心부의 12획	훈음 딱할 민 간체자 悯 忄 忄 忄 忄 忄 憫 憫 憫	憫悼(민도) : 딱한 사정(事情)을 애석(哀惜)하고 섧게 　생각함. 憫恤(민휼) : 불쌍한 사람을 도와 줌. 憐憫(연민) : 불쌍하고 가련함.

敏	훈음	민첩할 민	敏感(민감) : 감각이 예민함.
攴부의 7획	간체자	敏	敏活(민활) : 날쌔고 활발함. 銳敏(예민) : 감각(感覺)이나 행동(行動), 재치, 느낌 따위가 날카롭고 민첩(敏捷)함.

丶丿丆每每每敏敏敏

蜜	훈음	꿀 밀	蜜蠟(밀랍) : 꿀벌의 집을 이루는 물질. 밀. 봉랍.
虫부의 8획	간체자	蜜	蜜語(밀어) : 달콤한 말. 특히 남녀간의 정담. 蜜月(밀월) : ① 결혼하고 난 다음의 즐거운 한두 달. ② 밀월여행(蜜月旅行)의 준말.

宀宀宓宓宓蜜蜜蜜

泊	훈음	머무를 박	宿泊(숙박) : 여관, 호텔 등에서 잠을 자고 머무름.
水부의 5획	간체자	泊	碇泊(정박) : 배가 닻을 내리고 머무름. 淡泊(담박) : ① 욕심(慾心)이 없고 마음이 깨끗함. ② 맛이나 빛이 산뜻함.

丶丶氵汀汋泊泊泊

返	훈음	돌이킬 반	返納(반납) : 돌려 보냄. 도로 바침.
辶부의 4획	간체자	返	返送(반송) : 되돌려 보냄. 환송. 返戾(반려) : (서류 등을) 결재(決裁)하지 않고 되돌려 보내는 것.

一厂厈反返返返返

叛	훈음	배반할 반	叛亂(반란) : 반역하여 난리를 꾸밈.
又부의 7획	간체자	叛	叛徒(반도) : 반란을 도모하는 무리. 謀叛(모반) : 자기(自己) 나라를 배반(背反)하고 남의 나라 좇기를 꾀함. 지금의 외환죄에 해당함.

丷丷半半叛叛叛叛

伴	훈음	짝 반	伴侶(반려) : 짝이 되는 동무.
人부의 5획	간체자	伴	伴奏(반주) : 기악 연주에 맞춰 다른 악기를 연주함. 隨伴(수반) : ① 붙좇아서 따르는 일. ② 어떤 사물의 현상(現象)에 따라서 함께 생기는 것.

丿亻仁伴伴伴伴

般	훈음	일반,옮길 반	今般(금반) : 이번.
舟부의 4획	간체자	般	全般(전반) : 통틀어, 모두. 萬般(만반) : ① 갖출 수 있는 모든 것. ② 여러 가지 전부(全部).

丿丿月舟舟舟舠般般

盤	훈음	받침 반	盤石(반석) : ① 넓고 편편한 바위, 너럭바위. ② 일 또는 사물이 매우 견고(堅固)한 것을 비유(比喩).
皿부의 10획	간체자	盘	其盤(기반) : 기초가 될 만한 지반. 音盤(음반) : 축음기(蓄音機)의 레코드(record).

丿月舟舠般般盤盤

拔	훈음	뽑을 발	拔齒(발치) : 이를 뽑음.
手부의 5획	간체자	拔	拔擢(발탁) : 여러 사람 중에서 특별히 빼내어 일을 맡김. 拔萃(발췌) : 글 가운데서 요점을 뽑음. 또는 그 글.

一丨扌扌扙扙拔拔

芳	훈음	꽃다울 방	芳名錄(방명록) : 비망용으로 남의 성명을 기록한 책.
艸부의 4획	간체자	芳	芳香(방향) : 꽃다운 향내. 좋은 냄새. 芳薰(방훈) : ① 꽃다운 향기. 좋은 냄새. ② 향기로운 냄새.

丨丨艹艹芍芳芳

	훈음	본뜰 방	倣古(방고) : 옛것을 모방함.
倣	간체자	倣	倣此(방차) : 이것과 같이 본을 떠서 함.
人부의 8획		亻 亻 亻 仿 仿 仿 倣 倣	倣效(방효) : 모떠서 본받음.
			摸倣(모방) : 본떠서 함. 남의 것을 흉내냄.

	훈음	곁 방	傍系(방계) : 직계에서 갈라져 나온 계통.
傍	간체자	傍	傍聽(방청) : 회의, 공판, 공개방송 따위를 옆에서 들음.
人부의 10획		亻 亻 亻 傍 傍 傍 傍 傍	傍觀(방관) : 직접(直接) 관계하지 않고 곁에서 보고만 있음.

	훈음	나라 방	盟邦(맹방) : 목적을 같이하여 서로 친선을 도모하는 나라.
邦	간체자	邦	友邦(우방) : 서로 친교가 있는 나라.
邑부의 4획		一 二 三 丰 丰 邦 邦	東邦(동방) : ① 동쪽에 있는 나라. ② 우리나라.

	훈음	잔 배	乾杯(건배) : 서로 축복하며 술잔을 높이 들어 마심.
杯	간체자	杯	祝杯(축배) : 축하하는 뜻으로 드는 술잔.
木부의 4획		一 十 十 才 木 杯 杯 杯 杯	苦杯(고배) : ① 쓴 즙을 담은 잔. ② 쓰라린 경험.
			毒杯(독배) : 독주(毒酒)나 독약(毒藥)이 든 술잔.

	훈음	번거로울 번	煩忙(번망) : 번거롭고 매우 바쁨.
煩	간체자	烦	煩雜(번잡) : 번거롭고 혼잡함.
火부의 9획		丶 丷 火 灯 灯 炳 煩 煩	煩惱(번뇌) : 마음이 시달려 괴로움.
			煩悶(번민) : 마음이 답답하여 괴로워함.

	훈음	뒤집을 번	飜覆(번복) : 이리저리 뒤쳐서 고침.
飜	간체자	飜	飜意(번의) : 전의 의사를 뒤집어서 달리 마음을 먹음.
飛부의 12획		釆 釆 番 番 番 飜 飜 飜 飜	飜譯(번역) : 어떤 나라 말의 글을 다른 나라 말의 글로 옮김.

	훈음	분별할 변	辨理(변리) : 분별하여 다스림.
辨	간체자	辨	辨明(변명) : 사리를 가려내어 똑똑히 밝힘.
辛부의 9획		丶 亠 辛 辛 辛 辦 辦 辨	辨別力(변별력) : 사물의 옳고 그름, 좋고 나쁨, 같고 다름을 가릴 만한 힘.

	훈음	아우를 병	竝立(병립) : 나란히 섬.
竝	간체자	竝	竝設(병설) : 함께 설치함.
立부의 5획		丶 亠 立 立 立 並 竝 竝	竝行(병행) : ① 나란히 같이 감. ② 두 가지의 일을 한꺼번에 아울러 행함.

	훈음	막을 병	屛去(병거) : 물리쳐 버림.
屛	간체자	屛	屛風(병풍) : 방안에 세워서 바람을 막는 물건.
尸부의 6획		ᄀ ᄀ 尸 尸 尸 屛 屛 屛	屛障(병장) : ① 방어(防禦). 적의 침입(侵入)을 막는 것. ② 안팎을 가려 막는 물건(物件).

	훈음	문서 보	系譜(계보) : 조상 때부터의 혈통이나 집안의 역사를 적은 책.
譜	간체자	谱	族譜(족보) : 한 집안의 계통과 혈통의 관계를 적은 책, 한 족속(族屬)의 세계를 적은 책.
言부의 12획		丶 言 言 言 諍 諍 譜 譜	

180

卜	훈음	점 복
	간체자	卜

卜부의 0획 ： 丨 卜

卜相(복상) : 점과 관상.
卜術(복술) : 점을 치는 술법.
占卜(점복) : ① 점을 쳐서 길흉(吉凶)을 예견하는 일.
② 점술(占術)과 복술(卜術).

覆	훈음	뒤집을 복
	간체자	覆

西부의 12획 ： 一 西 覀 覄 霜 霜 覆 覆

顚覆(전복) : 뒤집어 엎음.
反覆(반복) : 언행을 자주 고침. 생각이 자주 바뀜.
覆蓋(복개) : ① 뚜껑 또는 덮개. ② 더러워진 하천에
덮개 구조물을 씌워 겉으로 보이지 않도록 하는 일.

蜂	훈음	벌 봉
	간체자	蜂

虫부의 7획 ： 丶 口 中 虫 虸 蚁 蜂 蜂

蜂蜜(봉밀) : 벌의 꿀. 꿀벌이 꽃에서 따다가 저장한
먹이.
女王蜂(여왕봉) : 여왕벌.
養蜂(양봉) : 꿀벌을 길러 꿀을 채취(採取)하는 일.

鳳	훈음	봉황새 봉
	간체자	凤

鳥부의 3획 ： 丿 几 几 几 凧 凧 凰 鳳

鳳輦(봉련) : 임금이 타던 수레.
鳳駕(봉가) : 임금이 타는 수레.
鳳凰(봉황) : 옛날 중국에서 상서롭게 여기던 상상의
새.

赴	훈음	다다를,나아갈 부
	간체자	赴

走부의 2획 ： 十 土 キ キ 走 走 赴 赴

赴告(부고) : 사람이 죽은 것을 알리는 통지. 부음. =
訃告.
赴任(부임) : 임지로 나아감.
赴擧(부거) : 과거(科擧)를 보러 감.

腐	훈음	썩을 부
	간체자	腐

肉부의 8획 ： 亠 广 广 府 府 府 腐 腐

腐心(부심) : 근심 걱정으로 몹시 마음을 썩힘.
腐敗(부패) : 썩어서 못쓰게 됨.
腐蝕(부식) : 썩어서 벌레 먹은 것처럼 삭음.
豆腐(두부) : 콩으로 만든 음식(飮食)의 하나.

賦	훈음	구실 부
	간체자	賦貢(부공) : 공물을 바칠 것을 매김. 賦課(부과) : 세금을 물리기 위해 ...

賦課(부과) : ① 세금(稅金) 따위를 매기어 물게 함.
② 임무(任務)나 책임(責任) 따위를 지워 맡게 함.
賦與(부여) : 지니거나 갖도록 해 줌.
割賦(할부) : 지급할 돈을 여러 번으로 나누어 줌.

貝부의 8획 ： 川 目 貝 貯 財 賧 賦 賦

墳	훈음	무덤 분
	간체자	坟

土부의 12획 ： 土 圤 圹 圹 坽 墳 墳 墳

墳墓(분묘) : 무덤.
封墳(봉분) : 흙을 쌓아 무덤을 만듦.
雙墳(쌍분) : 같은 묏자리에 있어 합장(合葬)하지 않고
나란히 쓴 남편과 아내의 두 무덤.

拂	훈음	치를 불
	간체자	拂

手부의 5획 ： 一 十 扌 扩 扩 拐 拂 拂

拂入(불입) : 치를 돈을 넣음.
拂下(불하) : 관공서에서 일반인에게 물건을 팔아 넘김.
拂拭(불식) : 말끔하게 치워 없앰.
拂去(불거) : ① 떨쳐 버림. ② 뿌리치고 감.

朋	훈음	벗 붕
	간체자	朋

月부의 4획 ： 丿 刀 月 月 朋 朋 朋 朋

朋友(붕우) : 벗. 친구.
朋友有信(붕우유신) : 오륜의 하나.
朋黨(붕당) : 이해(利害)나 주의(主義) 따위를 함께
하는 사람끼리 뭉친 동아리.

崩 山부의 8획	(훈음) 무너질 붕 (간체자) 崩 ` ｜ 屮 屵 岽 岽 崩 崩	崩壞(붕괴) : 무너져 흩어짐. 崩御(붕어) : 임금의 죽음. 土崩(토붕) : 흙이 무너지듯이 사물(事物)이 점차로 　무너져 어찌할 수 없이 됨.
賓 貝부의 7획	(훈음) 손님 빈 (간체자) 宾 ` 宀 宀 宀 宀 穷 賓 賓	賓客(빈객) : 점잖은 손님. 來賓(내빈) : 공식적으로 초대를 받아 온 손님. 國賓(국빈) : 나라의 손님으로 초청한 우대를 받는 　외국 사람.
頻 頁부의 7획	(훈음) 자주 빈 (간체자) 频 ` ⺊ ⺊ 步 步 频 頻 頻	頻發(빈발) : 일이 자주 일어남. 頻度(빈도) : 똑같은 것이 되풀이되는 도수(度數). 　어떤 일이 되풀이되어 일어나는 정도(程度). 頻繁(빈번) : 도수가 잦아 복잡함.
聘 耳부의 7획	(훈음) 부를 빙 (간체자) 聘 「 王 耳 耳 耴 聘 聘 聘	聘母(빙모) : 아내의 어머니. 장모. 聘家(빙가) : 아내의 본집. 聘丈(빙장) : 남의 장인(丈人)의 존칭(尊稱). 招聘(초빙) : 예를 갖추어 불러 맞아들임.
巳 己부의 0획	(훈음) 뱀 사 (간체자) 巳 「 ㄱ 巳	巳生(사생) : 뱀띠 해에 태어난 사람. 巳日(사일) : 일진의 지지가 사, 즉 뱀의 날. 巳初(사초) : ① 12시에서 사시(巳時)의 처음. 곧 오전 　9시쯤. ② 24시에서 사시가 시작된 뒤 40분 동안.
似 人부의 5획	(훈음) 비슷할 사 (간체자) 似 丿 亻 亻 亻 亻 似 似	類似(유사) : 서로 비슷함. 似而非(사이비) : 겉으로는 같아 보이나 실제로는 다름. 近似(근사) : ① 아주 비슷함. ② 거의 같음. ③ 괜찮음. 　④ 그럴싸하게 좋음.
捨 手부의 8획	(훈음) 버릴 사 (간체자) 捨 丨 扌 扒 扒 拎 拎 捨 捨	捨身(사신) : 속세의 몸을 버리고 불문(佛門)에 듦. 取捨(취사) : 취할 것은 취하고 버릴 것은 버림. 喜捨(희사) : ① 마음에 즐겨 재물을 냄. ② 절이나 　교회(敎會) 따위에 금전이나 토지 따위를 기부함.
蛇 虫부의 5획	(훈음) 뱀 사 (간체자) 蛇 丨 口 中 虫 虫 虵 蚨 蛇	毒蛇(독사) : 이빨에 독액을 가진 뱀의 총칭. 蛇皮(사피) : 뱀의 껍질. 蛇尾(사미) : ① 뱀의 꼬리. ② 일이 끝으로 갈수록 　보잘것없이 되거나 작아짐을 비유하는 말.
寫 宀부의 12획	(훈음) 베낄 사 (간체자) 蛇 宀 宀 宀 宀 宀 宐 寫 寫	寫本(사본) : 옮기어 베낌. 또 베낀 책이나 서류. 寫眞(사진) : 카메라로 물체의 형상을 찍은 것. 寫眞館(사진관) : 일정한 시설을 갖추고 사진을 찍는 　일을 영업(營業)으로 하는 집.
詐 言부의 5획	(훈음) 속일 사 (간체자) 诈 丶 丬 言 言 訂 許 詐 詐	詐欺(사기) : 거짓말로 속이는 말. 詐稱(사칭) : 관위, 주소, 성명, 직업, 나이 등을 속여 　말함. 詐取(사취) : 남을 속여서 물건(物件)을 뺏음.

斯 斤 부의 8획	(훈음) 이 사 (간체자) 斯 一 艹 甘 其 其 斯 斯 斯	斯道(사도) : 이 길. 성인의 길. 斯學(사학) : 이 학문, 그 학문. 斯界(사계) : ① 이 계통(系統)의 사회. ② 어떤 일에 　　관계(關係)되는 그 사회(社會).
賜 貝 부의 8획	(훈음) 줄 사 (간체자) 賜 冂 目 貝 貝 貯 貯 貯 賜 賜	賜藥(사약) : 임금이 죽여야 할 사람에게 내리는 독약. 下賜(하사) : 임금이 신하에게 물건을 내리어 줌. 賜宴(사연) : ① 나라에서 잔치를 베풀어서 사람들을 　　초대(招待)함. ② 또는 그 잔치.
削 刀 부의 7획	(훈음) 깎을 삭 (간체자) 削 丨 丷 丷 肖 肖 肖 削 削	削減(삭감) : 깎아서 줄임. 削除(삭제) : 깎아 없앰. 지워버림. 削奪(삭탈) : 빼앗음. 죄(罪)를 지은 사람의 벼슬과 　　품계(品階)를 뗌.
朔 月 부의 6획	(훈음) 초하루,북쪽 삭 (간체자) 朔 丶 丷 屮 屮 屰 朔 朔 朔	朔日(삭일) : 음력 매월 초하룻 날. 朔風(삭풍) : 북쪽에서 불어오는 바람. 겨울철의 북풍. 朔望(삭망) : ① 삭일과 망일, 곧 음력(陰曆) 초하루와 　　보름. ② 삭망전.
嘗 口 부의 11획	(훈음) 맛볼 상 (간체자) 尝 丷 严 严 尚 尚 営 嘗 嘗 嘗	嘗味(상미) : 맛보기 위해 먹어 봄. 未嘗不(미상불) : 아닌게 아니라. 과연. 嘗藥(상약) : ① 높은 사람이나 남에게 약을 권하기 　　전에 먼저 맛을 보는 일. ② 약을 먹거나 마심.
償 人 부의 15획	(훈음) 갚을 상 (간체자) 偿 亻 亻 俨 俨 償 償 償 償	償還(상환) : 대상으로 돌려 줌. 補償(보상) : 남에게 끼친 손해를 메워서 갚아 줌. 賠償(배상) : ① 남에게 입힌 손해를 갚아 줌. ② 남의 　　권리를 침해한 자가 그 손해를 보상하는 일.
桑 木 부의 6획	(훈음) 뽕나무 상 (간체자) 桑 フ ㅋ 妥 叒 叒 桒 桑 桑	桑實(상실) : 뽕나무 열매. 오디. 桑葉(상엽) : 뽕나무 잎. 扶桑(부상) : ① 해가 돋는 동쪽 바다. ② 중국(中國) 　　전설에, 동쪽 바다 속 해가 뜨는 곳에 있다는 나무.
祥 示 부의 6획	(훈음) 상서로울 상 (간체자) 祥 二 亍 亍 亓 亓 祥 祥 祥	祥夢(상몽) : 상서로운 꿈. 길한 조짐이 있는 꿈. 祥雲(상운) : 상서로운 구름. 吉祥(길상) : ① 행복 또는 기쁨. ② 운수(運數) 좋을 　　조짐(兆朕). ③ 경사(慶事)가 날 조짐.
塞 土 부의 10획	(훈음) 변방 새, 막을 색 (간체자) 塞 宀 宀 宀 審 実 寒 寒 塞	要塞(요새) : 국방상 중요한 곳에 설치한 방비시설. 更塞(경색) : 융통되지 않고 막힘. 語塞(어색) : ① 말이 궁해 할 말이 없음. ② 서먹해서 　　멋쩍고 쑥스러움. ③ 보기에 서투름.
逝 辶 부의 7획	(훈음) 갈 서 (간체자) 逝 一 十 才 扩 折 浙 逝 逝	逝去(서거) : 남의 죽음을 정중하게 이르는 말. 急逝(급서) : 급히 세상을 떠남. 長逝(장서) : ① 죽음을 빙 둘러서 이르는 말. 서거 　　(逝去). ② 멀리 떠남.

誓 言부의 7획	훈음	맹세할 서	盟誓(맹서) : 신이나 부처 앞에서 약속함.
	간체자	誓	誓約書(서약서) : ① 서약(誓約)하는 글. ② 또는 그 문서(文書).
		扌 扌 扩 折 折 誓 誓 誓	宣誓(선서) : 공개적(公開的)으로 맹세하는 일.

庶 广부의 8획	훈음	무리 서	庶民(서민) : 귀족이나 상류층이 아닌 보통 사람.
	간체자	庶	庶母(서모) : 아버지의 첩.
		﹅ 广 广 庐 庐 庐 庶	庶務(서무) : ① 특별한 명목이 없는 여러 가지 잡다한 사무(事務). ② 또는 그 일을 맡아보는 사람.

敍 攵부의 7획	훈음	차례,서술할 서	敍述(서술) : 차례를 따라 설명함.
	간체자	敍	敍事詩(서사시) : 국가나 민족의 역사적 사건을 읊은 장시.
		㇏ 仝 乒 余 佘 敍 敍 敍	敍事(서사) : 사실(事實)을 있는 그대로 적음.

暑 日부의 9획	훈음	더위 서	暑夏(서하) : 매우 무더운 여름.
	간체자	暑	酷暑(혹서) : 몹시 심한 더위.
		冂 日 旦 昰 是 昰 暑 暑	避暑(피서) : 선선한 곳으로 옮기어 더위를 피하는 일.

析 木부의 4획	훈음	쪼갤 석	析出(석출) : 화합물을 분석하여 어떤 물질을 골라냄.
	간체자	析	部析(부석) : 쪼갬.
		﹁ 十 才 木 杧 杧 析 析	解析(해석) : 사물을 상세(詳細)히 풀어서 이론적으로 연구(硏究)함.

昔 日부의 4획	훈음	옛 석	昔年(석년) : 이전. 여러 해 전.
	간체자	昔	今昔(금석) : 지금과 옛적. 고금.
		一 十 丗 丗 芇 芇 昔 昔	三昔(삼석) : 보통(普通) 십 년을 일석이라 하는 데서 30년을 이르는 말.

禪 示부의 12획	훈음	고요할 선	禪僧(선승) : 선종의 중. 참선하는 중.
	간체자	禪	禪房(선방) : 참선하는 방.
		礻 礻 祀 祀 禰 禰 禪 禪	參禪(참선) : 좌선(坐禪)하여 선도(禪道)를 수행함. 선도를 참구(參究)함.

涉 水부의 7획	훈음	건널 섭	涉獵(섭렵) : 여러 가지 책을 널리 찾아 읽음.
	간체자	涉	涉世(섭세) : 세상을 살아감.
		氵 氵 沪 沪 涉 涉 涉 涉	交涉(교섭) : ① 일을 이루기 위하여 서로 의논함. ② 관계(關係)함.

攝 手부의 18획	훈음	잡을,당길 섭	攝政(섭정) : 임금을 대신하여 정치함.
	간체자	摄	攝取(섭취) : 양분을 빨아들임. 자기 것으로 받아들임.
		扌 扌 押 押 攝 攝 攝 攝	攝政(섭정) : 임금이 직접 통치할 수 없을 때, 임금을 대신하여 나라를 다스리는 것. 또는 그 사람.

召 口부의 2획	훈음	부를 소	召喚(소환) : 법원이 피고인, 증인 등을 오라고 명령함.
	간체자	召	召集(소집) : 불러서 모음.
		㇇ 刀 刀 召 召	召命(소명) : 임금이 신하(臣下)를 부르는 명령(命令).
			應召(응소) : 소집(召集)에 응(應)함.

昭 日 부의 5획	훈음 밝을 소 간체자 昭 冂 爪 日 旷 旷 旷 昭 昭	昭光(소광) : 밝게 빛나는 빛. 昭然(소연) : 밝고 뚜렷하다. 분명하다. 昭明(소명) : 사물(事物)을 분간(分揀)하는 것이 밝고 똑똑함.
蔬 艸 부의 11획	훈음 푸성귀 소 간체자 蔬 丶 十 艹 艹 苙 菇 蔬 蔬	蔬飯(소반) : 변변하지 못한 음식. 蔬食(소식) : 채소로 만든 음식. 菜蔬(채소) : 뿌리나 잎, 줄기, 또는 열매를 먹기 위해 밭에서 기르는 초본(草本) 식물(植物).
燒 火 부의 12획	훈음 불사를 소 간체자 烧 丶 火 炉 炉 燒 燒 燒 燒	燒滅(소멸) : 불에 타서 없어짐. 燒酒(소주) : 증류한 술. 燒印(소인) : 불에 달구어 물건에 찍는 쇠붙이로 만든 도장(圖章).
騷 馬 부의 10획	훈음 시끄러울 소 간체자 骚 丨 广 馬 馭 馭 駱 騷 騷	騷亂(소란) : 시끄럽고 어수선함. 騷擾(소요) : 여러 사람이 떠들썩하게 들고 일어남. 騷動(소동) : ① 수선거리며 움직이는 일. ② 사건이나 큰 변. ③ 규모(規模)가 작은 폭동(暴動).
粟 米 부의 6획	훈음 조 속 간체자 粟 一 一 西 西 覀 覀 粟 粟	粟豆(속두) : 조와 콩. 粟米(속미) : 조와 쌀. 粟麥出擧(속맥출거) : 쌀과 벼, 보리, 좁쌀 등 곡물의 출거.
訟 言 부의 4획	훈음 송사할 송 간체자 讼 丶 言 言 言 言 訟 訟 訟	訴訟(소송) : 재판을 겲. 송사. 頌事(송사) : 분쟁을 관부에 호소하여 판결을 기다림. 訴訟法(소송법) : 소송(訴訟) 절차를 규율(規律)하는 법규(法規)의 총칭(總稱).
誦 言 부의 7획	훈음 욀 송 간체자 诵 丶 言 言 訂 訂 訊 誦 誦	誦讀(송독) : 소리내어 글을 읽음. 誦詩(송시) : 시가를 외워 읊음. 朗誦(낭송) : 소리 내어서 글을 욈. 시를 음률적으로 감정(感情)을 넣어 읽거나 욈.
鎖 金 부의 10획	훈음 쇠사슬 쇄 간체자 锁 厶 牟 金 釒 釗 鍞 鎖 鎖	鎖國(쇄국) : 외국과의 국교를 끊음. 足鎖(족쇄) : 발목에 채우는 사슬. 封鎖(봉쇄) : ① 봉하고 잠금. ② 외부와의 연락을 끊음.
囚 口 부의 2획	훈음 가둘 수 간체자 囚 丨 冂 冈 囚 囚	囚人(수인) : 옥에 갇힌 사람. 罪囚(죄수) : 교도소에 갇힌 죄인. 長期囚(장기수) : 오랜 기간에 걸쳐 징역(懲役)살이를 하는 수인.
須 頁 부의 3획	훈음 수염,모름지기 수 간체자 须 彡 纟 纩 纩 沠 須 須 須	須髮(수발) : 수염과 머리털. 必須(필수) : ① 꼭 있어야만 하는 것. ② 없어서는 안됨. 須要(수요) : 꼭 소용(所用)되는 바가 있음.

垂	훈음	드리울 수	垂範(수범) : 모범을 보임.
土 부의 5획	간체자	垂	垂直(수직) : 수평에 대하여 직각을 이룬 상태.
		′ ′′ ′′′ ′′′′ 乗 乗 垂	垂線(수선) : 직선(直線)이나 평면(平面)에 수직으로 만나는 직선.

睡	훈음	잘 수	睡眠(수면) : 잠을 잠.
目 부의 8획	간체자	睡	午睡(오수) : 낮잠.
		丨 目 目′ 目′′ 睡 睡 睡 睡	昏睡狀態(혼수상태) : 아주 정신을 잃어서 거의 죽은 사람이나 다름이 없이 된 상태(狀態).

搜	훈음	찾을 수	搜索(수색) : 더듬어서 찾음. 수사상 몸이나 집을 뒤지는 일.
手 부의 10획	간체자	搜	搜査(수사) : 찾아서 조사함.
		扌 扌 扌′ 扌′′ 扌′′′ 抻 搜 搜	搜所聞(수소문) : 세상에 떠도는 소문을 더듬어 찾음.

遂	훈음	이룩할 수	完遂(완수) : 목적을 완전히 달성함.
辶 부의 9획	간체자	遂	遂行(수행) : 계획한 대로 해냄.
		′ ′′ ′′′ ′′′′ 关 豕 遂 遂	未遂(미수) : ① 목적한 바를 이루지 못함 ② 죄를 범하려고 착수(着手)하여 그 목적을 이루지 못함.

誰	훈음	누구 수	誰某(수모) : 아무개.
言 부의 8획	간체자	谁	誰何(수하) : ①어떤 사람. 어느 누구. ② 누구냐고 불러서 물어 보는 일.
		′ ′′ 言 訁 訓 訷 誰 誰	誰某誰某(수모수모) : 누구누구를 문어적으로 이름.

雖	훈음	비록 수	雖設(수설) : 비록 그렇게 말할지라도. ~이라고 할지라도.
隹 부의 9획	간체자	虽	雖然(수연) : 그렇지만, 그렇다지만, 비록 ~라고 하더라도. 비록 ~라고는 하지만.
		口 吕 虽 虽′ 虽′′ 虽′′′ 雖 雖	

戍	훈음	지킬 수	戍樓(수루) : 적군의 동정을 살피려고 성 위에 세운 망루.
戈 부의 2획	간체자	戍	戍卒(수졸) : 변경(邊境)을 지키던 군졸.
		丿 厂 厂′ 戌 戍 戍	邊戍(변수) : 변경의 수비.

孰	훈음	누구 숙	孰誰(숙수) : 누구.
子 부의 8획	간체자	孰	孰能御之(숙능어지) : 누가 능히 막겠느냐는 뜻.
		′ ′′ 古 亨 享 孰′ 孰 孰	孰若(숙약) : 어느 편이. 양자(兩者)를 비교해서 묻는 말.

殉	훈음	따라죽을 순	殉敎(순교) : 자기가 믿는 종교를 위해 목숨을 버림.
歹 부의 6획	간체자	殉	殉愛(순애) : 사랑을 위해 목숨을 바침.
		丆 歹 歹′ 歹′′ 殉′ 殉 殉 殉	殉國(순국) : 제 나라를 위(爲)하여 목숨을 바침.
			殉職(순직) : 맡은 바 직무(職務)를 보다가 죽음.

脣	훈음	입술 순	脣舌(순설) : 입술과 혀. 수다스러움.
肉 부의 7획	간체자	脣	脣齒(순치) : 입술과 이. 둘 사이의 이해관계가 매우 밀접한 것.
		一 厂 厈 辰 辰′ 辰′′ 脣 脣	口脣(구순) : 입과 입술. 입술.

循	훈음	돌 순	循行(순행) : 여러 곳을 돌아다님.
	간체자	循	循環(순환) : 정해진 과정을 되풀이해서 도는 것.
彳부의 9획	ノ イ 彳 彳 彳 彳 循 循 循		循守(순수) : 규칙(規則)이나 명령(命令) 등을 그대로 좇아서 지킴.

濕	훈음	젖을 습	濕氣(습기) : 축축한 기운.
	간체자	湿	濕冷(습랭) : 습기로 인해 허리 아래가 차지는 병.
水부의 14획	氵 汇 汩 汩 渥 濕 濕 濕		濕地(습지) : 습기(濕氣)가 많은 땅. 축축한 땅.
			濕潤(습윤) : ① 젖어서 질척함. ② 습기가 많음.

伸	훈음	펄 신	伸張(신장) : 물체(物體)나 세력(勢力), 권리(權利) 따위를 늘이어 넓게 펴거나 뻗침.
	간체자	伸	伸縮(신축) : 늘어남과 줄어듦.
人부의 5획	ノ イ 什 仴 但 但 伸		得伸(득신) : ① 뜻을 펴게 됨. ② 소송(訴訟)에 이김.

辛	훈음	매울 신	辛苦(신고) : 어려운 일을 당하여 몹시 애씀.
	간체자	辛	辛勝(신승) : 간신히 이김.
辛부의 0획	` 丶 亠 亠 立 亖 辛		辛辣(신랄) : ① 맛이 몹시 쓰고 매움. ② 수단이 몹시 가혹(苛酷)함.

晨	훈음	새벽 신	晨鷄(신계) : 새벽에 우는 닭. 새벽을 알리는 닭.
	간체자	晨	晨夜(신야) : 새벽과 밤.
日부의 7획	曰 旦 屏 屏 屏 晨 晨 晨		晨星(신성) : 샛별. 새벽에 동쪽 하늘에서 반짝이는 금성(金星)을 이르는 말.

失	훈음	잃을 실	失禮(실례) : 예의를 잃음.
	간체자	失	失明(실명) : 눈을 잃음. 장님이 됨.
大부의 2획	ノ ㇏ 一 生 失		失踪(실종) : 소재(所在)나 행방, 생사(生死) 여부를 알 수 없게 됨.

尋	훈음	찾을 심	尋訪(심방) : 방문하여 찾아봄.
	간체자	寻	尋人(심인) : 찾는 사람.
寸부의 9획	ㄱ ㄱ ㅋ 尹 쿵 쿵 尋 尋		尋討(심토) : 깊이 살펴 찾음.
			千尋(천심) : 매우 높거나 깊음의 형용(形容).

牙	훈음	어금니 아	牙城(아성) : 중요한 근거지.
	간체자	牙	象牙(상아) : 코끼리의 위턱에서 밖으로 뻗어나온 앞니.
牙부의 0획	一 匚 牙 牙		牙錢(아전) : 구문(口文). 흥정을 붙여 주고 그 보수로 받는 돈.

芽	훈음	싹 아	麥芽(맥아) : 엿기름.
	간체자	芽	發芽(발아) : 초목의 눈이 틈. 씨앗에서 싹이 나옴.
艸부의 4획	丶 ㅗ ㅛ 艹 艹 芒 芋 芽		胚芽(배아) : 수정란(受精卵)이 배낭(胚囊) 속에서 분열 증식한 것으로 장차 포자체의 바탕이 되는 것.

餓	훈음	굶주릴 아	餓死(아사) : 굶어 죽음.
	간체자	饿	飢餓(기아) : 굶주림.
食부의 7획	𠆢 今 勻 飠 飠 飰 餓 餓		飢餓線上(기아선상) : 먹을 것이 없어서 굶주리는 지경(地境)이나 상태(狀態).

187

岳
山 부의 5획

훈음 큰산 악
간체자 岳

丶 丿 丿 午 午 丘 丘 岳 岳

岳丈(악장) : 장인의 경칭.
山岳(산악) : 높고 험한 산.
晨岳(신악) : 아침 해가 솟는 쪽의 산(山). 곧 동쪽의
　　산을 말함.

雁
隹 부의 4획

훈음 기러기 안
간체자 雁

厂 厈 厈 厵 厵 雁

雁奴(안노) : 기러기 떼가 잘 때 망을 보는 한 기러기.
雁陳(안진) : 기러기 행렬을 본딴 군진.
雁使(안사) : 먼 곳에서 소식(消息.)을 전달(傳達)하는
　　편지(便紙).

謁
言 부의 9획

훈음 뵐 알
간체자 谒

亠 言 言 訂 訶 謁 謁 謁

謁見(알현) : 지체가 높은 사람을 만나 뵙는 일.
拜謁(배알) : 높은 어른께 뵘.
歲謁(세알) : ① 세배(歲拜). ② 옛날에 그믐날이나
　　설날에 사당(祠堂)에 가서 인사를 드리던 일.

押
手 부의 5획

훈음 누를 압
간체자 押

一 十 扌 扌 扣 扣 担 押

押收(압수) : 증거물이나 몰수해야 될 물건을 점유
　　확보함.
押送(압송) : 죄인을 잡아 보냄.
押紙(압지) : 마르기 전에 눌러서 빨아들이는 종이.

殃
歹 부의 5획

훈음 재앙 앙
간체자 殃

一 丆 歹 歺 列 如 殃 殃

災殃(재앙) : 천재지변으로 인한 불행한 사고.
殃禍(앙화) : 지은 죄의 앙갚음으로 받는 재앙.
餘殃(여앙) : 남에게 해(害)로운 일을 많이 한 값으로
　　받은 재앙.

涯
水 부의 8획

훈음 끝 애
간체자 涯

氵 氵 汇 汇 沪 涯 涯 涯

生涯(생애) : 살아온 동안. 일생 동안.
天涯(천애) : 하늘 끝. 아득히 떨어진 타향.
境涯(경애) : 자기자신(自己自身)이 처해 있는 환경과
　　생애.

厄
厂 부의 2획

훈음 재앙 액
간체자 厄

一 厂 厃 厄

厄難(액난) : 재앙과 어려움.
災厄(재액) : 재앙과 액운.
厄運(액운) : 액을 당할 운수(運數).
困厄(곤액) : 곤란(困難)과 재액(災厄), 재앙(災殃).

也
乙 부의 2획

훈음 어조사 야
간체자 也

乛 也 也

也無妨(야무방) : 해로운 것이 없음.
也耶(야야) : 영탄하는 어조사.
及其也(급기야) : 마침내. 필경에는. 마지막에는.
或也(혹야) : 만일(萬一)에. 가다가 더러. 행여나.

耶
耳 부의 3획

훈음 어조사 야
간체자 耶

一 丆 г г г г 耳 耶 耶

耶蘇教(야소교) : 기독교. 예수교.
耶孃(야양) : 아버지와 어머니.
也耶(야야) : 영탄하는 어조사(語助辭).
耶許(야허) : 힘을 합할 때 일제(一齊)히 내는 소리.

躍
足 부의 14획

훈음 뛸 약
간체자 跃

口 무 跖 跖 跙 跙 躍 躍

躍動(약동) : 생기있고 활발하게 움직임.
躍進(약진) : 힘차게 앞으로 뛰어나감.
活躍(활약) : 기운(氣運)차게 뛰어다님. 눈부시게
　　활동(活動)함.

楊 木부의 9획	훈음 버들 양 간체자 杨 十 才 杧 桓 椙 椙 楊 楊	楊柳(양류) : 버드나무. 楊梅(양매) : 소귀나무. 딸기 비슷한 열매를 맺는 과수. 垂楊(수양) : 가지가 밑으로 처져서 늘어지는 버드나무. 　버들과에 딸린 갈잎 작은 큰 키나무.
於 方부의 4획	훈음 어조사 어 간체자 于 丶 ㇐ 亠 方 扚 於 於 於	於焉間(어언간) : 알지 못하는 사이. 於中間(어중간) : 거의 중간이 되는 곳. 甚至於(심지어) : 심(甚)하면, 심(甚)하게는, 심하다 　못해 나중에는.
焉 火부의 7획	훈음 어찌 언 간체자 焉 丁 下 正 正 正 焉 焉 焉	焉敢(언감) : 어찌. 감히. 焉敢生心(언감생심) : 감히 그런 생각을 할 수도 없음. 終焉(종언) : 죽거나 없어져서 존재(存在)가 끝남을 　이르는 말.
予 亅부의 3획	훈음 나,줄 여 간체자 予 マ マ 子 予	予小子(여소자) : 임금이 상중에 자기를 일컫는 말. 予奪(여탈) : 줌과 빼앗음. 予曰(여왈) : 내게 말하기를.
汝 水부의 3획	훈음 너 여 간체자 汝 丶 丶 氵 氵 汝 汝	汝等(여등) : 너희들. 汝輩(여배) : 너희 무리. 汝矣島(여의도) : 서울 영등포구 여의도동에 딸리는 　한강(漢江)의 하중도(河中島).
余 人부의 5획	훈음 나 여 간체자 余 丿 ㇏ 仌 仐 全 余 余	余輩(여배) : 우리들. 余月(여월) : 음력 4월의 이명. 余等(여등) : 우리들.
輿 車부의 10획	훈음 많을,수레 여 간체자 輿 丿 仨 仨 仴 伸 輿 輿 輿	輿論(여론) : 일반적으로 공통되는 공론. 세론. 藍輿(남여) : 가마의 한 종류. 喪輿(상여) : 시체(屍體)를 싣고 묘지까지 옮기는 　제구(諸具).
疫 疒부의 4획	훈음 염병 역 간체자 疫 亠 广 广 疒 疒 疒 疫 疫	疫病(역병) : 악성의 유행병. 防疫(방역) : 전염병을 막기 위해 미리 조치하는 것. 紅疫(홍역) : 얼굴과 몸에 좁쌀 같은 발진이 돋으면서 　앓는 어린이의 돌림병.
燕 火부의 12획	훈음 제비 연 간체자 燕 一 廿 莆 莆 莆 莆 燕 燕	燕尾服(연미복) : 검은 천으로 지은 남자용 예복. 燕雀(연작) : 제비와 참새. 燕息(연식) : ① 하는 일없이 집에 한가하게 있음. 　② 관원이 출근하지 않고 집에서 쉼. ③ 편하게 잠.
閱 門부의 7획	훈음 볼 열 간체자 阅 丨 冂 㘚 門 門 閈 閱 閱	閱覽(열람) : 책 등을 죽 내리 훑어봄. 檢閱(검열) : 검사하여 열람함. 閱兵(열병) : 군사들의 훈련(訓鍊) 상태(狀態) 등을 　점검(點檢)하여 봄.

炎	훈음	불꽃 염	炎署(염서) : 뜨거운 더위.
	간체자	炎	炎天(염천) : 몹시 더운 시절.
火부의 4획	` ` `` `` 火 火 炎 炎 炎		肝炎(간염) : 간(肝)에 염증(炎症)이 생기는 질환의 총칭(總稱).

鹽	훈음	소금 염	鹽分(염분) : 소금 기운.
	간체자	盐	鹽田(염전) : 천일염을 만드는 밭.
鹵부의 13획	｜ ｢ 盽 鹽 鹽 鹽 鹽 鹽		鹽化(염화) : 염소(鹽素) 이외의 다른 물질이 염소와 화합(化合)하는 현상(現象).

泳	훈음	헤엄칠 영	繼泳(계영) : 릴레이식 수영 경기.
	간체자	泳	遊泳(유영) : 물 속에서 헤엄을 치고 놂.
水부의 5획	` ` 氵 氵 沪 泂 泳 泳		水泳(수영) : 물 속에서 몸을 뜨게 하고 손발을 놀리며 다니는 짓. 헤엄.

詠	훈음	읊을 영	詠誦(영송) : 시가를 소리내어 읊음.
	간체자	咏	詠嘆(영탄) : 목소리를 길게 뽑아 심원한 정회를 읊음.
言부의 5획	亠 言 言 訁 訃 詞 詠 詠		詠歌(영가) : ① 시가(時歌)를 읊음. ② 서양식(西洋式) 곡조(曲調)로 지은 노래.

銳	훈음	날카로울 예	銳利(예리) : 연장 따위가 날카로움.
	간체자	锐	銳鋒(예봉) : 날카로운 창, 칼의 끝.
金부의 7획	ㅅ ㅿ 牟 金 釒 鉣 鉑 銳		銳敏(예민) : 감각(感覺)이나 행동(行動), 재치, 느낌 따위가 날카롭고 민첩(敏捷)함.

汚	훈음	더러울 오	汚水(오수) : 더러운 물. 구정물.
	간체자	污	汚濁(오탁) : 더럽고 흐림.
水부의 3획	` ` 氵 氵 汚 汚		汚辱(오욕) : 남의 이름을 더럽히고 욕되게 함.
			汚名(오명) : 더러워진 명예(名譽)나 평판(評判).

吾	훈음	나 오	吾等(오등) : 우리 들.
	간체자	吾	吾兄(오형) : 친구를 존대하여 일컫는 말.
口부의 4획	一 丁 五 五 吾 吾 吾		吾道(오도) : 유교를 닦는 사람들이 말하는 유교의 도(道).

娛	훈음	기쁠 오	娛樂(오락) : 재미있고 기분 좋게 놂.
	간체자	娱	娛遊(오유) : 오락과 유희. 즐기고 노는 일.
女부의 7획	く 乄 女 妅 妈 姬 娙 娛		喜娛(희오) : 흥미(興味) 있는 일이나 물건을 가지고 즐겁게 노는 일.

嗚	훈음	탄식할 오	嗚咽(오열) : 목이 메어 욺.
	간체자	呜	嗚呼(오호) : 탄식하는 소리.
口부의 10획	口 叮 呼 吃 吃 嗚 嗚 嗚		噫嗚(희오) : 슬프게 탄식(歎息)을 하며 괴로워하는 모양(模樣).

傲	훈음	거만할 오	傲氣(오기) : 남에게 지기 싫어함.
	간체자	傲	傲慢(오만) : 거만. 교만.
人부의 11획	亻 仹 佳 侼 傍 傣 傲 傲		傲然(오연) : 태도(態度)가 거만하거나 그렇게 보일 정도(程度)로 담담(淡淡)함.

翁 羽부의 4획	훈음 늙은이 옹	翁姑(옹고) : 시아버지와 시어머니.
	간체자 翁	老翁(노옹) : 늙은이.
	ノ 八 公 公 乑 乑 翁 翁 翁	乃翁(내옹) : ① 그 아버지. ② 아버지가 아들에게 '네 아비', 또 '이 아비'라는 뜻으로 자기를 가리키는 말.

擁 手부의 13획	훈음 안을 옹	擁立(옹립) : 군주를 받들어서 즉위시킴.
	간체자 拥	擁護(옹호) : ① 부축하여 보호(保護)함. ② 편역 들어 지킴.
	扌 扩 扩 扮 掅 搟 擁 擁	抱擁(포옹) : 품에 꺼안음.

瓦 瓦부의 0획	훈음 기와 와	瓦屋(와옥) : 기와집.
	간체자 瓦	瓦匠(와장) : 기와 지붕을 잇는 것을 업으로 삼는 사람.
	一 厂 工 瓦 瓦	瓦器(와기) : 진흙으로 만들어 잿물을 올리지 않고 구운 그릇.

臥 臣부의 2획	훈음 누울 와	臥病(와병) : 병들어 누워 있음.
	간체자 臥	臥龍(와룡) : 누운 용, 세상에 알려지지 않은 인물.
	一 T 王 H 王 臣 臣 臥	臥病(와병) : ① 병으로 누워 있음. ② 질병(疾病)에 걸림.

緩 糸부의 9획	훈음 느릴 완	緩衝(완충) : 둘 사이의 불화나 충돌을 완화시킴.
	간체자 缓	緩行(완행) : 느리게 감.
	幺 糸 糸 紓 紓 緵 緥 緩	緩和(완화) : 급박(急迫)하거나 긴장(緊張)된 상태를 느슨하게 함.

曰 曰부의 0획	훈음 가로 왈	曰可曰否(왈가왈부) : 가부를 논의함.
	간체자 曰	曰牌(왈패) : 언행이 단정치 못하고 수선스런 사람의 별칭.
	丨 冂 曰 曰	或曰(혹왈) : ① 어떤 이가 말하는 바. ② 혹 이르기를.

畏 田부의 4획	훈음 두려울 외	畏敬(외경) : 두려워하며 공경함.
	간체자 畏	畏愼(외신) : 몹시 두려워하고 언행을 삼감.
	冂 冂 田 田 田 畏 畏 畏	無所畏(무소외) : 불보살(佛菩薩)이 대중 가운데서 설법(說法)하되 태연(泰然)하여 두려움이 없음.

搖 手부의 10획	훈음 흔들 요	搖動(요동) : 흔들림.
	간체자 摇	搖亂(요란) : 시끄럽고 어지러움.
	扌 扌 护 护 护 挥 揺 搖	搖籃(요람) : 젖먹이를 놀게 하거나 재우기 위하여 올려놓고 흔들도록 만든 물건.

遙 辶부의 10획	훈음 거닐,멀 요	逍遙(소요) : 슬슬 거닐며 돌아다님. 산행.
	간체자 遥	遙遠(요원) : 멀고 멂. 몹시 멂.
	ク 夕 夗 夗 夞 备 遙 遙	遙昔(요석) : 먼 옛날.
		遙天(요천) : 아득히 먼 하늘.

腰 肉부의 9획	훈음 허리 요	腰絶(요절) : 몹시 웃음.
	간체자 腰	腰痛(요통) : 허리가 아픈 병.
	刀 月 肛 肝 腰 腰 腰 腰	腰帶(요대) : 허리띠. 바지 따위가 흘러내리지 않게 옷의 허리 부분(部分)에 둘러매는 띠.

庸 广부의 8획	**훈음** 쓸,떳떳할 용 **간체자** 庸 、一广户户户庸庸庸	登庸(등용) : 인재를 골라 뽑아 씀. 中庸(중용) : 어느 쪽도 치우치지 않음. 庸劣(용렬) : 못생기고 재주가 남만 못하고 어리석음, 변변하지 못함.
又 又부의 0획	**훈음** 또 우 **간체자** 又 フ又	又況(우황) : '하물며'란 뜻의 접속사. 又重之(우중지) : 더욱이. 又賴(우뢰) : 의뢰를 받은 사람이 또 다른 사람에게 의뢰함.
尤 尢부의 1획	**훈음** 더욱 우 **간체자** 尤 一ナ尢尤	尤妙(우묘) : 더욱 묘함. 매우 신통함. 尤甚(우심) : 더욱 심함. 尤物(우물) : 뛰어난 물건(物件), 사람. 悔尤(회우) : 뉘우침과 허물.
羽 羽부의 0획	**훈음** 깃 우 **간체자** 羽 丨刁刁丮羽羽	羽毛(우모) : 깃과 털. 새의 깃. 짐승의 털. 羽衣(우의) : 새의 깃으로 만든 옷. 羽緞(우단) : 거죽에 고운 털이 돋게 짠 비단(緋緞). 벨벳.
于 二부의 1획	**훈음** 어조사 우 **간체자** 于 一二于	于今(우금) : 지금까지 아쉬운 대로. 그럭 저럭. 于先(우선) : 먼저. 于禮(우례) : 신부(新婦)가 처음으로 시집에 들어가는 예식(禮式).
云 二부의 2획	**훈음** 이를 운 **간체자** 云 一二云云	云爲(운위) : 말과 행동. 或云(혹운) : 어떤 이가 말하는 바. 云云(운운) : 글이나 말을 인용(引用), 또는 생략할 때에 이러이러함의 뜻으로 하는 말.
胃 肉부의 5획	**훈음** 밥통 위 **간체자** 胃 丨口田田田胃胃胃	胃壁(위벽) : 위를 형성하는 벽. 胃酸(위산) : 위에 들어 있는 산. 胃腸(위장) : 위와 창자. 胃癌(위암) : 위에 생기는 암종(癌腫).
違 辶부의 9획	**훈음** 어길 위 **간체자** 违 九舟舟告韋違違	違反(위반) : 법률 또는 규칙을 어김. 違約(위약) : 약속을 위반함. 違憲(위헌) : 어떤 법률(法律)이나 명령(命令) 등의 내용이나 절차 따위가 헌법(憲法) 규정을 어김.
緯 糸부의 9획	**훈음** 씨줄 위 **간체자** 纬 纟纟糸糹糹緽緯緯緯	緯度(위도) : 적도에 평행한 지구 위의 위치를 나타내는 좌표. 緯書(위서) : 미래의 일을 예언한 책. 北緯(북위) : 적도(赤道)로부터 북쪽의 씨도.
僞 人부의 12획	**훈음** 거짓 위 **간체자** 僞 亻亻忄忭伲伲僞僞	僞善(위선) : 거짓 착한 척함. 僞裝(위장) : 거짓으로 꾸밈. 虛僞(허위) : ① 사실이 아닌 것을 사실처럼 꾸민 것. ② 없는 사실을 거짓으로 꾸밈.

酉		
酉 부의 0획	훈음 닭 유	酉生(유생) : 유년에 난 사람. 酉時(유시) : 오후 5시부터 7시까지의 시각. 酉年(유년) : 태세(太歲)의 지지(地支)가 유(酉)로 된 　　　 해. 을유(乙酉), 정유(丁酉), 기유(己酉) 같은 닭 해.
	간체자 酉	
	一 厂 丆 丙 酉 酉 酉	

唯		
口 부의 8획	훈음 오직 유	唯物(유물) : 오직 물질만이 존재한다고 하는 일. 唯一(유일) : 오직 하나 밖에 없음. 唯心論(유심론) : 세계의 본체는 정신적이라고 하는 　　　 입장(立場).
	간체자 唯	
	口 叮 吖 吖 唯 唯	

惟		
心 부의 8획	훈음 생각할 유	惟獨(유독) : 많은 가운데 홀로. 思惟(사유) : 생각함. 비직관적인 개념적 정신과정. 思惟法則(사유법칙) : 모든 사유(思惟) 작용(作用)의 　　　 으뜸이 되는 다섯 가지 원리(原理).
	간체자 惟	
	忄 忄 忄 忄 忄 忄 惟 惟	

愈		
心 부의 9획	훈음 나을 유	治愈(치유) : 의사의 치료를 받고 병이 나음. 快愈(쾌유) : 병이 개운하게 나음. 愈出愈怪(유출유괴) : ① 가면 갈수록 더욱 괴상해짐. 　　　 ② 점점 더 이상(異常)해짐.
	간체자 愈	
	人 人 合 合 俞 俞 愈 愈	

閏		
門 부의 4획	훈음 윤달 윤	閏年(윤년) : 윤달이나 윤일이 든 해. 閏月(윤월) : 윤달. 윤여. 閏餘(윤여) : 실지(實地)의 한 해의 일시(日時)가 달력 　　　 상의 일년 치보다 더 있는 일.
	간체자 闰	
	丨 冂 冂 門 門 閏 閏	

吟		
口 부의 4획	훈음 읊을 음	吟誦(음송) : 시가를 소리내어 읊음. 呻吟(신음) : 고통스러워 앓는 소리. 吟味(음미) : ① 시나 노래 따위를 읊어서 그 맛을 봄. 　　　 ② 사물(事物)의 의미(意味)를 새겨 궁구(窮究)함.
	간체자 吟	
	丨 冂 口 叻 吟 吟	

淫		
水 부의 8획	훈음 음탕할 음	淫亂(음란) : 음탕하고 난잡함. 淫婦(음부) : 음란한 여자. 姦淫(간음) : 부부(夫婦) 아닌 남녀가 성적(性的)인 　　　 관계(關係)를 맺음.
	간체자 淫	
	氵 氵 氵 浐 浐 浐 淫 淫	

泣		
水 부의 5획	훈음 울 읍	泣哭(읍곡) : 소리를 내어 몹시 욺. 泣訴(읍소) : 눈물을 흘리면서 간절히 하소연함. 泣血(읍혈) : 어버이 상사(喪事)를 당(當)하여 눈물을 　　　 흘리며 슬프게 욺.
	간체자 泣	
	丶 丶 氵 氵 沪 泣 泣	

凝		
冫 부의 14획	훈음 엉길 응	凝固(응고) : 엉겨 뭉쳐 딱딱하게 됨. 凝視(응시) : 한참동안 뚫어지게 자세히 봄. 凝結(응결) : ① 한데 엉겨 뭉침. ② '엉김'의 한자어 　　　 (漢字語). ③ 기체가 액화(液化)하는 현상.
	간체자 凝	
	冫 冫 冫 凝 凝 凝 凝	

矣		
矢 부의 2획	훈음 어조사 의	鮮人矣(선인의) : 어진 자가 적다. 甚矣(심의) : 심하구나. 矣任(의임) : 조선(朝鮮) 시대(時代) 때, 육의전의 　　　 하공원(下公員)의 하나.
	간체자 矣	
	厶 厶 丛 丛 牟 矣 矣	

193

宜 宀부의 5획	훈음) 마땅할 의 간체자) 宜 丶丶宀宀宁宜宜宜	宜當(의당) : 마땅히. 으레. 宜土(의토) : 어떤 식물을 재배하기에 알맞은 땅. 便宜(편의) : ① 형편(形便)이 좋음. ② 이용하는 데 　　편리하고 마땅함. ③ 그때그때에 적응한 처치.
而 而부의 0획	훈음) 말이을 이 간체자) 而 一丆丆丙而而	而今(이금) : 이제 와서. 而後(이후) : 지금부터 다음으로. 天不言而信(천불언이신) : 하늘이 비록 말은 없지만 　　사시(四時)의 차례를 각각 순서대로 행한다는 말.
夷 大부의 3획	훈음) 오랑캐 이 간체자) 夷 一一三弓弓夷夷	夷國(이국) : 오랑캐의 나라. 夷昧(이매) : 어두움. 어리석음. 凌夷(능이) : 처음에는 성(盛)하다가 나중에는 점차 　　쇠퇴(衰退)함.
姻 女부의 6획	훈음) 혼인할 인 간체자) 姻 乚乚女女女別姻姻姻	姻戚(인척) : 외가와 처가의 혈족. 姻兄(인형) : 처남 매부 사이에 서로를 높이는 말. 婚姻色(혼인색) : 동물(動物)에 있어서 주로 번식기에 　　나타나는 특별한 몸빛.
寅 宀부의 8획	훈음) 범 인 간체자) 寅 宀宀宁宁宙宙寅寅	寅時(인시) : 십이지의 세번째 시. 寅生(인생) : 인년(범띠 해)에 난 사람을 일컫는 말. 同寅(동인) : ① 신하가 된 신분으로 다 같이 외경함. 　　② '동관(同官)'의 뜻으로 전용(轉用)하는 사람.
賃 貝부의 6획	훈음) 품팔 임 간체자) 赁 亻仁仁任侳僖賃賃	賃借(임차) : 임금을 주고 빌리는 일. 賃貸(임대) : 임금을 받고 상대편에게 사용 수익하게 　　함. 運賃(운임) : 운반하는 보수로 받는 대가. 짐삯.
刺 刀부의 6획	훈음) 찌를 자 간체자) 刺 一丆丆币市束束刺刺	刺客(자객) : 사람을 칼로 몰래 찔러 죽이는 사람. 刺繡(자수) : 바느질. 수를 놓음. 刺戟(자극) : 일정한 현상(現象)이 촉진(促進)되도록 　　충동(衝動)함.
恣 心부의 6획	훈음) 방자할 자 간체자) 恣 冫冫次次次次恣恣	放恣(방자) : 삼가는 태도가 없이 건방짐. 恣行(자행) : 방자한 행동. 恣意的(자의적) : 일정한 질서를 무시하고 제멋대로 　　하는 것.
玆 玄부의 5획	훈음) 흐릴,이에 자 간체자) 兹 一十玄玄玆玆	水玆(수자) : 물을 흐리게 휘정거림. 玆白(자백) : 말과 닮았고 날카로운 이가 있는 짐승. 來玆(내자) : 올해의 바로 다음 해. 今玆(금자) : 올해.
紫 糸부의 5획	훈음) 자줏빛 자 간체자) 紫 卜此此此紫紫紫紫	紫褐色(자갈색) : 검고 누런 바탕에 붉은빛을 띤 색. 紫雲(자운) : 자줏빛 구름. 상서로운 구름. 紫外線(자외선) : 파장(波長)이 X선보다 길고 가시 　　광선(光線)보다 짧은 전자파(電磁波).

酌	훈음	따를 작	酌婦(작부) : 술집에서 술을 따라주는 여자.

酌
酉부의 3획
간체자 酌
훈음 따를 작
一 丆 両 两 酉 酉 酌 酌
酌婦(작부) : 술집에서 술을 따라주는 여자.
對酌(대작) : 상대해서 술을 마심.
參酌(참작) : ① 이리저리 비교해서 알맞게 헤아림.
② 참고(參考)하여 알맞게 헤아림.

爵
爪부의 14획
간체자 爵
훈음 벼슬 작
爫 ⺻ 盟 爭 爵 爵 爵 爵
爵祿(작록) : 관작과 봉록.
爵位(작위) : 벼슬과 지위.
五等爵(오등작) : 5등급으로 나눈 작위. 공작(公爵),
후작(侯爵), 백작(伯爵), 자작(子爵), 남작(男爵).

墙
土부의 13획
간체자 墙
훈음 담장 장
十 土 圹 圻 坤 墙 墙 墙
墙垣(장원) : 담. 담장.
墙面(장면) : 무식하여 도리에 어두움.
墙樓(장루) : 군함(軍艦) 따위 큰 배의 돛대의 위에
꾸며 놓은 전망대(展望臺). 포좌(砲座)로도 씀.

哉
口부의 6획
간체자 哉
훈음 비롯할,어조사 재
一 十 土 吉 吉 哉 哉 哉
哉生命(재생명) : 달이 처음으로 빛을 발하는 일. 음력
초사흗날을 일컬음.
快哉(쾌재) : 마음먹은 대로 잘되어서 만족스럽게 여김.
'통쾌(痛快)하다'고 하는 말.

宰
宀 부의 7획
간체자 宰
훈음 재상,주장할 재
丶 宀 宀 宰 宰 宰 宰 宰
宰相(재상) : 왕을 도와 모든 일을 지휘감독하던 벼슬.
主宰(주재) : 주장하여 맡음.
武宰(무재) : 무관(武官)으로서 예전에 판서(判書)나
참판(參判)의 벼슬을 지낸 사람.

滴
水 부의 11획
간체자 滴
훈음 물방울 적
氵 汁 汁 沪 沪 滴 滴 滴
滴瀝(적력) : 물방울이 뚝뚝 떨어짐. 또는 그 소리.
滴下(적하) : 방울져서 떨어짐.
滴水(적수) : 떨어지는 물방울.
硯滴(연적) : 벼룻물을 담는 그릇.

殿
殳 부의 9획
간체자 殿
훈음 큰집 전
厂 尸 屏 屈 屑 殿 殿
殿堂(전당) : 크고 화려한 집. 어떤 분야의 주요 건물.
宮殿(궁전) : 궁궐. 임금이 거처하는 집.
大殿(대전) : ① 임금이 거처하는 궁전(宮殿). ② 임금의
높임말.

竊
穴부의 17획
간체자 窃
훈음 훔칠 절
穴 宋 穷 窮 竊 竊 竊 竊
竊盜(절도) : 남의 물건을 훔침. 또는 그 사람.
竊取(절취) : 남의 물건을 훔치어 가짐.
僭竊(참절) : 분에 넘치는 자리를 가짐. 가당치 않은
고위(高位) 관직(官職) 자리에 있음.

蝶
虫부의 9획
간체자 蝶
훈음 나비 접
虫 虮 蚱 蚪 蚰 蜨 蝶 蝶
蝶泳(접영) : 헤엄치는 방법 중의 하나.
胡蝶(호접) : 나비.
粉蝶(분접) : 빛이 흰 나비를 통틀어 일컬음.
雌蝶(자접) : 암나비. 나비의 암컷.

訂
言부의 2획
간체자 订
훈음 바로잡을 정
丶 亠 言 言 言 言 訂 訂
訂正(정정) : 잘못을 고쳐 바로잡음.
改訂(개정) : 고치어 정정함.
校訂(교정) : 출판물의 잘못된 곳을 고침. 이미 나온
도서(圖書)의 문장, 어귀를 고치는 일.

堤	훈음	둑 제	堤防(제방) : 홍수를 막기 위해 흙으로 쌓은 둑.
土부의 9획	간체자	堤	堤堰(제언) : 하천. 댐.
	一 十 圤 圷 圸 堤 堤		防潮堤(방조제) : 물로 밀려드는 조수(潮水)를 막기 위해 바닷가에 쌓은 둑.

弔	훈음	조상할 조	弔客(조객) : 죽은 사람을 문상하는 손님.
弓부의 1획	간체자	弔	弔旗(조기) : 조의를 표하여 검은 선을 두른 기.
	一 コ 弓 弔		慶弔(경조) : ① 기쁜 일과 궂은 일. ② 경사(慶事)를 축하하고 흉사(凶事)를 조문함.

租	훈음	구실 조	租稅(조세) : 국가가 국민에게서 거두는 세금.
禾부의 5획	간체자	租	租包(조포) : 벼 담는 섬.
	二 千 千 禾 禾 利 利 租 租		賭租(도조) : 농부(農夫)가 남의 논밭을 빌어서 부치고 그 세로 해마다 내는 벼.

拙	훈음	못날 졸	拙作(졸작) : 졸열한 작품.
手부의 5획	간체자	拙	拙速(졸속) : 조급히 서둘러 어설프고 서투름.
	一 十 才 扌 扣 抖 抽 拙		拙劣(졸렬) : ① 옹졸하고 비열(卑劣)함. ② 서투르고 보잘것없음.

佐	훈음	도울 좌	補佐(보좌) : 윗사람 곁에서 그 사무를 도움.
人부의 5획	간체자	佐	佐郎(좌랑) : 조선 때 육조의 정육품 벼슬.
	丿 亻 仁 仕 佐 佐 佐		上佐(상좌) : ① 행자(行者). ② 사승(師僧)의 대를 이을 여러 제자 가운데서 높은 사람.

舟	훈음	배 주	舟車(주거) : 배와 수레. 교통기관.
舟부의 0획	간체자	舟	片舟(편주) : 작은 배. 일엽편주.
	丿 丿 力 力 舟 舟		方舟(방주) : ① 네모지게 만든 배. ② 배를 나란히 맴. ③ 또는 나란히 선 배.

奏	훈음	아뢸 주	奏效(주효) : 효력이 나타남.
大부의 6획	간체자	奏	演奏(연주) : 여러 사람 앞에서 기악을 들려줌.
	三 声 夫 表 夫 奏 奏		間奏(간주) : ① 어떤 한 곡의 도중에 삽입(揷入)하여 연주(演奏)하는 것. ② 간주곡.

株	훈음	그루 주	株價(주가) : 주식, 주권의 가치.
木부의 6획	간체자	株	株式(주식) : 주주권을 표시하는 유가 증권.
	十 木 杧 杧 杧 杵 株 株		新株(신주) : 주식회사가 증자(增資)하기 위하여 새로 발행(發行)하는 주식(株式).

珠	훈음	구슬 주	珠玉(주옥) : 구슬과 옥. 아름답고 귀한 것.
玉부의 6획	간체자	珠	念珠(염주) : 염불할 때에나 예불할 때 쓰는 기구.
	一 二 千 王 王 珍 珪 珠		夜光珠(야광주) : 밤이나 어두운 곳에서 빛을 내는 구슬.

鑄	훈음	쇠녹일 주	鑄工(주공) : 쇠붙이의 주조에 종사하는 사람.
金부의 14획	간체자	铸	鑄造(주조) : 쇠붙이를 녹여 필요한 모양을 만듦.
	乍 金 鈩 鋅 鋳 鋳 鑄 鑄		鑄貨(주화) : 쇠붙이를 녹여 화폐(貨幣)를 만듦, 또는 그 화폐.

俊		
人 부의 7획	훈음	준걸 준
	간체자	俊
	亻 亻 亻 俨 俨 俨 俊 俊	

俊才(준재) : 재주가 뛰어난 사람.
俊秀(준수) : 재주, 슬기, 풍채가 남달리 뛰어남.
俊傑(준걸) : ① 재주와 지혜(智慧)가 뛰어남. ② 또는
　　그런 사람.

遵		
辶 부의 12획	훈음	좇을 준
	간체자	遵
	八 台 酋 酋 尊 尊 遵 遵	

遵據(준거) : 예부터의 전례나 명성을 좇아 의거함.
遵守(준수) : 그대로 좇아 지킴.
遵法性(준법성) : 법률이나 규칙(規則)을 정확하게
　　지키는 특성(特性).

仲		
人 부의 4획	훈음	버금,가운데 중
	간체자	仲
	丿 亻 亻 仏 仍 仲	

仲兄(중형) : 둘째 형.
仲介(중개) : 두 당사자 사이에서 일을 주선함.
仲秋(중추) : 가을이 한창일 때라는 뜻, 음력 8월을
　　달리 이르는 말.

贈		
貝 부의 12획	훈음	줄 증
	간체자	贈
	貝 貝 貯 貯 貯 贈 贈 贈	

贈呈(증정) : 남에게 물건을 줌.
贈與(증여) : ① 선사(膳賜)하여 줌. ② 재산(財産)을
　　무상(無償)으로 타인에게 물려 주는 행위(行爲).
寄贈(기증) : 물품을 선물로 줌.

枝		
木 부의 4획	훈음	가지 지
	간체자	枝
	一 十 才 木 朮 朾 杉 枝	

枝葉(지엽) : 가지와 잎. 중요하지 않은 부분.
枝梧(지오) : 서로 어긋남.
楊枝(양지) : 나무로 만든 이쑤시개.
幹枝(간지) : 식물(植物)의 줄기와 가지.

只		
口 부의 2획	훈음	다만 지
	간체자	只
	丨 冂 口 口 只 只	

只今(지금) : 현재. 이제.
但只(단지) : 다만. 오직.
靑山只磨靑(청산지마청) : 푸른 산의 모양은 언제나
　　변하지 않음.

遲		
辶 부의 12획	훈음	더딜 지
	간체자	迟
	尸 尺 月 屏 屖 犀 遲 遲	

遲刻(지각) : 정한 시간보다 늦음.
遲滯(지체) : 기한에 뒤짐. 어물어물하여 늦어짐.
遲延(지연) : ① 오래 끎. ② 더디게 끎. ③ 늘어짐.
　　④ 시기(時期)에 뒤짐.

震		
雨 부의 7획	훈음	벼락 진
	간체자	震
	一 厂 戸 雷 霏 霏 震	

震動(진동) : 흔들려 움직임.
震度(진도) : 지진이 일어났을 때 진동의 센 정도.
地震(지진) : 땅이 흔들리고 갈라지는 지각(地殼) 변동
　　현상(現象).

姪		
女 부의 6획	훈음	조카 질
	간체자	姪
	乚 乆 女 女 妡 妡 姪 姪	

姪女(질녀) : 조카딸.
姪婦(질부) : 조카며느리.
堂姪(당질) : 사촌(四寸)의 아들. 오촌(五寸) 조카나
　　종질(從姪)을 친근(親近)하게 일컫는 말.

懲		
心 부의 15획	훈음	징계할 징
	간체자	惩
	亻 彳 衜 徍 徵 徵 懲 懲	

懲戒(징계) : 허물을 뉘우치도록 경계함.
懲罰(징벌) : 뒷일을 경계하려고 벌을 줌.
膺懲(응징) : ① 잘못을 회개(悔改)하도록 징계함.
　　② 적국(敵國)을 정복(征服)함.

且	훈음 또 차	且置(차치) : 내버려 두고 서둘지 않음. 제쳐 놓음.
一 부의 4획	간체자 且 丨 冂 月 月 且	重且大(중차대) : 중요하고 또 큼. 醉且飽(취차포) : '실컷 마시고 먹어서 취하고 부름'을 이르는 말.

借	훈음 빌릴 차	賃借(임차) : 삯을 내고 물건을 빌림.
人 부의 8획	간체자 借 亻 仁 任 俨 借 借 借 借	借用(차용) : 물건이나 돈을 빌리거나 꾸어서 사용함. 借款(차관) : 국가(國家) 간에 자금(資金)을 빌려 쓰고 빌려 줌.

捉	훈음 잡을 착	捉來(착래) : 잡아옴.
手 부의 7획	간체자 捉 十 才 扌 扣 扣 捉 捉 捉	捉送(착송) : 잡아서 보냄. 捕捉(포착) : ① 꼭 붙잡음. 파착(把捉). ② 요점이나 요령을 얻음. ③ 어떤 기회나 정세를 알아차림.

錯	훈음 섞일 착	錯覺(착각) : 잘못 인식함.
金 부의 8획	간체자 错 亠 乍 牟 金 釒 釟 錯 錯	錯亂(착란) : 섞이어 어지러움. 미침. 정신이 돎. 錯雜(착잡) : ① 갈피를 잡을 수 없이 뒤섞여 복잡함. ② 잡착함.

慘	훈음 슬플 참	慘變(참변) : 참혹한 변.
心 부의 11획	간체자 慘 忄 忄 忄 忄 怽 惨 惨 慘	慘狀(참상) : 참혹한 상태. 慘事(참사) : ① 비참(悲慘)한 일. ② 참혹(慘酷)한 사건(事件).

慙	훈음 부끄러울 참	慙悔(참회) : 부끄럽게 여겨 뉘우침.
心 부의 11획	간체자 慙 亠 亘 車 軒 斬 斬 慙 慙	慙愧(참괴) : 부끄럽게 여김. 慙德(참덕) : ① 덕화(德化)가 널리 미치지 못함을 부끄러워함. ② 임금의 허물.

暢	훈음 화창할 창	暢達(창달) : 구김살 없이 발달함.
日 부의 10획	간체자 畅 日 申 申 申 暘 暘 暢 暢	和暢(화창) : 날씨가 온화하고 맑음. 暢快(창쾌) : 마음에 맺힌 것이 없어 매우 유쾌하고 시원함.

債	훈음 빚 채	債券(채권) : 채무를 증명하는 유가증권.
人 부의 11획	간체자 债 亻 伫 佳 債 債 債 債 債	債務(채무) : 빌린 것을 다시 되갚아야 하는 의무. 私債(사채) : 개인 사이에 진 빚. 負債(부채) : 남에게 빚을 짐 또는, 그 빚.

斥	훈음 물리칠 척	排斥(배척) : 반대하여 물리침.
斤 부의 1획	간체자 斥 丿 厂 斥 斥 斥	斥和(척화) : 화의를 배척함. 斥邪(척사) : ① 사기(邪氣)를 물리침. ② 간사한 것을 물리침.

遷	훈음 옮길 천	遷都(천도) : 서울을 옮김.
辶 부의 11획	간체자 迁 西 西 西 栗 栗 栗 遷 遷	遷職(천직) : 직업을 바꿈. 左遷(좌천) : 관리(官吏)가 높은 자리에서 낮은 자리로 떨어짐.

薦 艸부의 13획	훈음	뽑을 천	薦擧(천거) : 사람을 어떤 자리에 쓰도록 추천함.
	간체자	荐	推薦(추천) : 인재를 천거함.
		丶 一 艹 芦 芦 芦 薦 薦	落薦(낙천) : 천거(薦擧) 또는 추천에 들지 못하고 떨어짐.

尖 小부의 3획	훈음	뾰족할 첨	尖端(첨단) : 뾰족하게 모난 끝. 유행의 시초.
	간체자	尖	尖塔(첨탑) : 뾰족한 탑.
		丨 リ 小 少 尘 尖	尖銳(첨예) : ① 날카롭고 뾰족함. ② 앞서 있거나 급진적인 데가 있음. ③ 격하고 치열(熾烈)함.

添 水부의 8획	훈음	더할 첨	添加(첨가) : 더하여 붙임. 붙여 더하게 함.
	간체자	添	添附(첨부) : 더함. 같이 붙임.
		氵 汀 沃 沃 添 添 添 添	添削(첨삭) : ① 문자를 보태거나 뺌. ② 시문(詩文), 답안(答案) 등을 더하거나 깎거나 하여 고침.

妾 女부의 5획	훈음	첩 첩	妾子(첩자) : 서자.
	간체자	妾	妾丈母(첩장모) : 첩의 친어머니.
		丶 亠 立 立 产 妾 妾	妾室(첩실) : 남의 첩(妾)이 되어 있는 여자(女子). 작은 집.

晴 日부의 8획	훈음	갤 청	晴曇(청담) : 날씨의 갬과 흐림.
	간체자	晴	晴天(청천) : 맑게 갠 하늘.
		刀 日 日一 日土 晴 晴 晴 晴	快晴(쾌청) : 하늘이 상쾌(爽快)하도록 맑게 갬.
			晴明(청명) : 하늘이 개어 맑음.

替 日부의 8획	훈음	바꿀 체	代替(대체) : 서로 바꾸어 가며 대신함. 교체.
	간체자	替	交替(교체) : 서로 교대함.
		一 二 丰 夫 夶 替 替 替	對替(대체) : 어떤 계정(計定)의 금액(金額)을 다른 계정(計定)에 옮겨 적는 일.

滯 水부의 11획	훈음	막힐 체	滯留(체류) : 딴 곳에 가서 오래 머물러 있음.
	간체자	滞	滯納(체납) : 세금, 공과금 등을 기한 내에 내지 않음.
		氵 汇 泄 泄 湍 滯 滯 滯	延滯(연체) : ① 늦추어 지체함. ② 기한(期限)이 늘어 지체(遲滯)됨.

逮 辶부의 8획	훈음	잡을 체	逮捕(체포) : 죄인을 쫓아가서 잡음.
	간체자	逮	逮繫(체계) : 범인을 체포하여 옥에 가둠.
		ㄱ ㅋ 聿 聿 隶 隶 逮 逮	逮夜(체야) : ① 밤이 됨. ② 장사(葬事)지내기 전날 밤. ③ 기일(忌日)이나 법회(法會) 등의 전날 밤.

遞 辶부의 10획	훈음	갈마들 체	遞信(체신) : 여러 곳을 들러 소식이나 편지 따위를 전함.
	간체자	递	遞夫(체부) : 역전의 역졸. 우체부의 준말.
		厂 厂 严 庐 庐 虒 遞 遞	數遞(삭체) : 벼슬아치를 자주 갊, 또는 그런 일.

抄 手부의 4획	훈음	베낄 초	抄本(초본) : 발췌한 책. 문서의 일부분을 빼어 쓴 것.
	간체자	抄	抄出(초출) : 빼냄. 빼어 씀.
		一 十 扌 扩 抄 抄 抄	抄錄(초록) : ① 소용(所用)될 만한 것만 뽑아서 적음. ② 또는 그러한 기록(記錄).

秒	훈음	시간단위 초	秒速(초속) : 일초 동안의 속도.
禾 부의 4획	간체자	秒	秒針(초침) : 초를 가리키는 시계 바늘.
		一 二 千 禾 禾 利 秒 秒	秒時計(초시계) : 운동 경기나 학술 연구 따위에서, 시간을 정확히 재는 데에 쓰는 시계.

燭	훈음	촛불 촉	燭光(촉광) : 촛불의 빛.
火 부의 13획	간체자	烛	洞燭(통촉) : 밝게 살핌.
		丷 火 灯 炉 炉 燭 燭 燭	香燭(향촉) : 제사(祭祀)나 불공(佛供) 따위의 의식 때에 피우는 향과 초.

聰	훈음	귀밝을 총	聰氣(총기) : 총명한 기질.
耳 부의 11획	간체자	聪	聰明(총명) : 보고 들은 것에 대한 기억력이 좋음.
		厂 F 耳 耵 聆 聰 聰 聰	聰明記(총명기) : ① 비망록. ② 남에게 주는 물건을 적은 발기.

抽	훈음	뽑을 추	抽身(추신) : 바쁜 중에 몸을 뺌.
手 부의 5획	간체자	抽	抽出(추출) : 뽑아냄.
		一 十 扌 扣 抽 抽 抽	抽象化(추상화) : 추상적(抽象的)인 것으로 만들거나 되거나 함.

醜	훈음	더러울 추	醜女(추녀) : 얼굴이 못생기고 추한 여자.
酉 부의 10획	간체자	丑	醜物(추물) : 더러운 물건.
		冂 丙 酉 酌 酌 酺 醜 醜	醜惡(추악) : ① 더럽고 지저분하여 아주 못 생긴 것. ② 보기 흉하고 나쁨.

丑	훈음	소 축	丑年(축년) : 태세의 지지가 축으로 되는 해. 소의 해.
一 부의 3획	간체자	丑	丑日(축일) : 일진이 축인 날.
		𠃌 刀 丑 丑	丑坐(축좌) : 산소나 집터 등의 축방(丑方)을 등지고 앉은 자리.

畜	훈음	가축 축	畜舍(축사) : 가축을 기르는 집.
田 부의 5획	간체자	畜	家畜(가축) : 집에서 기르는 짐승.
		亠 亠 玄 玄 产 斉 畜 畜	牧畜(목축) : 소와 양, 말이나 돼지 같은 가축을 많이 기르는 일.

逐	훈음	쫓을 축	逐出(축출) : 쫓아 물리침. 몰아 냄.
辶 부의 7획	간체자	逐	角逐(각축) : 서로 이기려고 경쟁함.
		一 丆 豕 豕 豕 豕 逐 逐	逐次的(축차적) : 차례대로 좇아서 하는 모양.
			驅逐(구축) : 몰아서 내쫓음.

臭	훈음	냄새 취	臭氣(취기) : 비위를 상하게 하는 좋지 못한 냄새.
自 부의 4획	간체자	臭	惡臭(악취) : 불쾌한 냄새. 싫은 냄새.
		冂 户 自 自 臭 臭 臭 臭	體臭(체취) : ① 몸의 냄새. ② 사람이나 작품 등에서 풍기는 특유(特有)한 느낌.

漆	훈음	옻 칠	漆器(칠기) : 옻칠을 하여 아름답게 만든 기물.
水 부의 11획	간체자	漆	漆夜(칠야) : 매우 캄캄한 밤.
		氵 汁 洪 沐 冰 漆 漆 漆	漆板(칠판) : 분필(粉筆)로 글씨를 쓰는 대체로 검은 칠을 한 판(板).

枕	훈음	베개 침	枕木(침목) : 물건을 괴는 나무.
木 부의 4획	간체자	枕	枕上(침상) : 베개의 위. 衾枕(금침) : 이부자리와 베개. 木枕(목침) : 나무토막으로 만든 베개.

一 十 十 忄 朾 朾 朾 枕

浸	훈음	잠길 침	浸水(침수) : 홍수로 논, 밭, 집이 물에 잠김.
水 부의 7획	간체자	浸	浸染(침염) : 차츰차츰 물듦. 浸蝕(침식) : 빗물이나 냇물, 바람 등이 땅이나 암석 등의 지반(地盤)을 깎는 작용(作用).

氵 氵 沪 沪 浐 浸 浸 浸

妥	훈음	온당할 타	妥結(타결) : 두 편이 서로 좋도록 협의하여 약속함.
女 부의 4획	간체자	妥	妥協(타협) : 협의하여 해결함. 妥當性(타당성) : ① 적절(適切)하게 들어맞는 성질. ② 어떤 판단이 인식과 가치를 가짐을 일컫는 말.

爫 爫 爫 妥 妥 妥

墮	훈음	떨어질 타	墮落(타락) : 품행이 나빠서 못된 구렁에 빠짐.
土 부의 12획	간체자	堕	墮罪(타죄) : 죄에 빠짐. 墮獄(타옥) : 현세(現世)의 악업(惡業)으로 인하여 죽어서 지옥(地獄)에 떨어짐.

阝 阝 阡 阼 阼 隋 隋 墮

托	훈음	받칠,맡길 탁	托子(탁자) : 찻종을 받쳐 드는 작은 바침.
手 부의 3획	간체자	托	依托(의탁) : 남에게 의존함. 남에게 의뢰하여 부탁함. 托葉(탁엽) : 보통(普通) 잎의 잎꼭지 밑에 붙어난 한 쌍의 작은 잎.

一 十 扌 扩 拝 托

濁	훈음	흐릴 탁	濁流(탁류) : 흘러가는 흐린 물.
水 부의 13획	간체자	浊	混濁(혼탁) : 불순한 것들이 섞여 흐림. 清濁(청탁) : ① 맑고 흐림. ② 청음(清音)과 탁음(濁音). ③ 선인과 악인.

氵 氵 氵 渭 渭 渭 濁 濁

濯	훈음	씻을 탁	濯足(탁족) : 발을 씻음. 세족.
水 부의 14획	간체자	濯	洗濯(세탁) : 빨래. 童濯(동탁) : ① 씻은 것같이 깨끗함. ② 산에 초목이 없음.

氵 氵 氵 渭 渭 渭 濯 濯

誕	훈음	태어날 탄	誕生(탄생) : 사람이 태어남. 귀한 사람의 태어남을 말함.
言 부의 7획	간체자	诞	誕辰(탄신) : 임금이나 성인이 태어난 날. 矜誕(긍탄) : 교만하고 뽐내어 마음대로 행동함.

亠 言 言 計 証 誕 誕 誕

奪	훈음	빼앗을 탈	奪取(탈취) : 남의 것을 억지로 빼앗아 가짐.
大 부의 11획	간체자	夺	奪還(탈환) : 도로 빼앗음. 탈회. 剝奪(박탈) : 지위(地位)나 자격(資格) 등을 권력이나 힘으로 빼앗음.

一 六 朩 夲 奪 奪 奪 奪

貪	훈음	탐할 탐	貪食(탐식) : 음식을 탐함.
貝 부의 4획	간체자	贪	貪慾(탐욕) : 탐내는 욕심. 貪官(탐관) : 백성(百姓)의 재물(財物)을 탐(貪)하는 벼슬아치.

ノ 人 人 今 今 含 會 貪

湯	훈음	끓일 탕	湯器(탕기) : 국이나 찌개 등을 담는 자그마한 그릇.
	간체자	汤	湯藥(탕약) : 달여서 먹는 한약.
水부의 9획		氵沪沪沪沪浔浔湯湯	沐浴湯(목욕탕) : 목욕(沐浴)을 할 수 있도록 모든 설비(設備)를 갖추어 놓은 곳.

怠	훈음	게으를 태	懶怠(나태) : 게으르고 느림.
	간체자	怠	怠慢(태만) : 게으르고 느림.
心부의 5획		厶厶台台台怠怠怠	過怠(과태) : 잘못과 태만.
			倦怠(권태) : 시들해져서 생기는 게으름이나 싫증.

吐	훈음	토할 토	吐露(토로) : 속마음을 들어내어 말함.
	간체자	吐	實吐(실토) : 일의 진상을 말함.
口부의 3획		丨口口口吐吐	嘔吐(구토) : 위(胃) 속의 음식물(飮食物)을 토해냄. 게움.

透	훈음	통할 투	透明(투명) : 환히 트임.
	간체자	透	透視(투시) : 바깥 것을 거쳐서 속의 것을 꿰뚫어 봄.
辶부의 7획		二千禾秀秀秀透透透	透徹(투철) : 바람직한 정신이나 자세나 사상(思想) 등이 마음이나 머릿속에 철저하게 자리잡고 있음.

把	훈음	잡을 파	把守(파수) : 경계하여 지킴.
	간체자	把	把握(파악) : 어떤 일을 잘 이해하여 확실하게 앎.
手부의 4획		一十扌扌扣把把	把捉(파착) : ① 포착(捕捉). ② 단단히 가다듬어서 다잡고 늦추지 않음.

頗	훈음	자못,비뚤어질 파	頗多(파다) : 자못 많음. 매우 많음.
	간체자	颇	偏頗(편파) : 공정하지 못하고 한쪽으로 치우침.
頁부의 5획		丿厂广皮皮皮皮頗頗	頗多(파다) : 자못 많음. 아주 많음.

罷	훈음	파할 파	罷免(파면) : 직무를 그만두게 함.
	간체자	罢	罷行(파행) : 행위를 그만둠.
罒부의 10획		罒罒罒罒罟罟罷罷	罷場(파장) : ① 과장(科場)이나 백일장(白日場), 시장 따위가 파함. ② 또는 그때.

播	훈음	심을 파	播多(파다) : 소문이 자자함.
	간체자	播	播種(파종) : 논과 밭에 씨를 뿌림.
手부의 12획		扌扌扩护护採播播	傳播(전파) : ① 전(傳)하여 널리 퍼뜨림. 전포(傳布). ② 파동(波動)이 매질(媒質) 속을 펴져 감.

販	훈음	팔 판	販賣(판매) : 상품을 팖.
	간체자	贩	販促(판촉) : 판매를 촉진함.
貝부의 4획		丨冂目貝貝貯貯販販	販路(판로) : 상품이 팔리는 방면(方面)이나 길.
			市販(시판) : 시장(市場)에서 판매함.

貝	훈음	조개 패	貝類(패류) : 조개의 종류.
	간체자	贝	貝塚(패총) : 조개더미.
貝부의 0획		丨冂冂月目目貝	貝物(패물) : 산호(珊瑚)나 호박(琥珀), 수정(水晶), 대모(玳瑁) 등으로 만든 물건(物件).

偏 人부의 9획	훈음 치우칠 편	偏見(편견) : 공정하지 못하고 한쪽으로 치우치는 생각.
	간체자 偏	偏頗(편파) : 한편으로 치우쳐 공평하지 못함.
	イ ゲ 俨 俨 偏 偏	偏僻(편벽) : ① 도회지에서 멀리 떨어짐. ② 마음이 한 쪽으로 치우침.

遍 辶부의 9획	훈음 두루 편	遍歷(편력) : 널리 각지를 다님.
	간체자 遍	遍照(편조) : 두루 비침. 법신불의 광명이 온 세계를 비침.
	广 广 户 肩 肩 扁 谝 遍	普遍(보편) : 모든 것에 두루 미치거나 통함.

編 糸부의 9획	훈음 엮을 편	編成(편성) : 엮어서 만듦.
	간체자 编	編纂(편찬) : 여러 종류의 재료를 모아 책을 펴냄.
	乡 糸 紅 紅 紓 絹 絹 編	編成(편성) : ① 엮어서 만드는 일. ② 엮어 모아서 책을 이룸. ③ 조직(組織)하고 형성(形成)하는 일.

廢 广부의 12획	훈음 그만둘 폐	廢農(폐농) : 농사에 실패함.
	간체자 废	廢物(폐물) : 아무 소용 없게 된 물건.
	广 户 庤 庤 庤 庵 廃 廢	廢止(폐지) : 실시하던 제도(制度)나 법규(法規) 및 일을 그만두거나 없앰.

幣 巾부의 12획	훈음 폐백 폐	幣物(폐물) : 선사하는 물건.
	간체자 币	幣帛(폐백) : 신부가 처음 시부모를 뵐 때 드리는 음식.
	` ` ` 冊 甪 帗 敝 敝 幣	幣物(폐물) : 선사(膳賜)하는 물건.

蔽 艸부의 12획	훈음 가릴 폐	隱蔽(은폐) : 가리어 숨김.
	간체자 蔽	蔽塞(폐색) : 가리어 막음.
	` ` 芾 芾 萠 萠 萠 蔽	掩蔽(엄폐) : ① 보이지 않도록 가려서 숨김. ② 또는 그 물건(物件).

抱 手부의 5획	훈음 안을 포	抱負(포부) : 마음속에 지닌 앞날의 생각.
	간체자 抱	抱擁(포옹) : 품에 껴안음.
	一 十 扌 扩 护 拘 拘 抱	抱主(포주) : ① 기둥서방. ② 창기(娼妓)를 두고서 영업(營業)을 하는 주인(主人).

飽 食부의 5획	훈음 배부를 포	飽滿(포만) : 배가 지나치게 부름.
	간체자 饱	飽食(포식) : 배불리 먹음.
	𠆢 𠆢 乌 佥 釦 釣 釣 飽	飽和狀態(포화상태) : ① 더할 수 없는 양(量)에 이른 상태(狀態). ② 더 받아들일 수 없는 상태.

捕 手부의 7획	훈음 잡을 포	捕虜(포로) : 사로잡힌 적군의 군사.
	간체자 捕	捕縛(포박) : 잡아서 묶음.
	十 扌 扩 折 折 捐 捕 捕	捕捉(포착) : ① 꼭 붙잡음. ② 요점이나 요령을 얻음. ③ 어떤 기회(機會)나 정세(情勢)를 알아차림.

幅 巾부의 9획	훈음 너비 폭	幅廣(폭광) : 한 폭이 될 만한 너비.
	간체자 幅	步幅(보폭) : 발걸음의 너비.
	` ` 冂 巾 巾 帄 帄 幅 幅	大幅(대폭) : ① 큰 규모(規模)나 폭. ② 규모에 있어서 썩 많거나 크게.

漂
水 부의 11획

훈음 떠돌,빨래할 표
간체자 漂
氵 氵 氵 沪 漂 漂 漂 漂

漂流(표류): 물에 둥둥 떠서 흘러감.
漂白(표백): 바래거나 약품을 써서 희게 함.
漂浪(표랑): ① 떠돌아다님. 떠돌아 헤맴. ② 떠도는
　　　큰 물결.

匹
匸 부의 2획

훈음 짝 필
간체자 匹
一 厂 兀 匹

匹夫(필부) : 보잘것없고 평범한 남자.
配匹(배필) : 부부로서의 짝. 배우자.
匹敵(필적) : ① 능력(能力)이나 세력(勢力)이 서로
　　　어슷비슷함, 맞섬. ② 걸맞아서 견줄 만함.

荷
艸 부의 7획

훈음 멜,연꽃 하
간체자 荷
丶 丶 丬 艹 芢 荷 荷 荷

荷役(하역) : 짐을 싣고 부리는 일.
荷花(하화) : 연꽃. = 연화(蓮花)
集荷(집하) : 각지(各地)에서 여러 가지 산물(産物)이
　　　시장(市場) 등으로 모임, 또는 그 하물(荷物).

汗
水 부의 3획

훈음 땀 한
간체자 汗
丶 冫 氵 汗 汗 汗

汗蒸(한증) : 몸에 땀을 내어 병을 치료하는 방법.
汗線(한선) : 땀샘.
汗黨(한당) : 남의 재물을 마구 빼앗고 행패를 부리며
　　　돌아다니는 무리.

旱
日 부의 3획

훈음 가물 한
간체자 旱
丨 冂 冃 日 旦 旱 旱

旱祭(한제) : 가뭄에 지내는 제사.
旱害(한해) : 가뭄으로 오는 재해.
旱田(한전) : 밭. 물을 대지 않거나 필요한 때만 물을
　　　대어서 야채나 곡류를 심어 농사를 짓는 땅.

咸
口 부의 6획

훈음 다 함
간체자 咸
丿 厂 厂 戌 戌 咸 咸 咸

咸池(함지) : 해가 진다고 하는 큰 못.
咸集(함집) : 모두 모임.
咸氏(함씨) : 남의 조카의 존칭(尊稱).
咸告(함고) : 다 일러바침. 빼지 않고 모두 고함.

巷
己 부의 6획

훈음 거리 항
간체자 巷
一 卄 끚 芇 共 扗 恭 巷

巷間(항간) : 일반 민중들 사이.
巷說(항설) : 거리에 떠도는 소문.
巷歌(항가) : ① 거리에서 노래함. ② 또는 그 노래.
陋巷(누항) : 누추(陋醜)하고 좁은 마을.

奚
大 부의 7획

훈음 종,어찌 해
간체자 奚
丶 丶 灬 灬 圣 圣 奚 奚

奚童(해동) : 아이 종.
奚特(해특) : 어찌. 특히.
奚琴(해금) : 속이 빈 둥근 나무에 짐승 가죽을 메우고
　　　나무를 꽂아 줄을 활처럼 건 민속 악기.

亥
亠 부의 4획

훈음 돼지 해
간체자 亥
丶 亠 亠 歺 歺 亥

亥生(해생) : 태세의 지지가 해로 된 해에 난 사람.
亥時(해시) : 오후 9시부터 11시.
亥年(해년) : 태세(太歲)가 해(亥)로 되는 해를 말함.
　　　을해(乙亥), 정해(丁亥) 따위.

該
言 부의 6획

훈음 갖출 해
간체자 该
丶 言 言 言 訁 訁 該 該

該當(해당) : 무엇에 관계되는 바로 그것. 바로 들어
　　　맞음.
該博(해박) : 학문과 지식이 넓음.
當該(당해) : 거기에 들어맞는 그것.

亨	훈음	누릴 향	享樂(향락) : 즐거움을 누림.
一 부의 6획	간체자	享	享宴(향연) : 아랫사람에게 내리는 주연. 祭享(제향) : ① 나라에서 지내는 제사. ② 제사의 높임말.
		丶 亠 宀 古 古 亨 亨 享	

軒	훈음	추녀 헌	軒頭(헌두) : 추녀 끝. 처마.
車 부의 3획	간체자	轩	軒燈(헌등) : 처마 끝에 다는 등. 軒欄(헌란) : 동자기둥 사이에 가는 살로 짜서 모양을 낸 난간(欄干).
		一 厂 冃 百 亘 車 軒 軒	

絃	훈음	악기줄 현	絃樂器(현악기) : 줄을 켜서 소리를 내는 악기.
糸 부의 5획	간체자	絃	絃吹(현취) : 현악기와 취악기. 管絃樂(관현악) : 관악기(管樂器), 현악기(絃樂器), 타악기(打樂器)로 함께 연주(演奏)함. 오케스트라.
		丶 幺 糸 糹 紅 紋 絃 絃	

縣	훈음	고을 현	縣吏(현리) : 현의 벼슬아치.
糸 부의 10획	간체자	县	縣令(현령) : 현의 으뜸 벼슬. 縣監(현감) : 고려(高麗) 때나 조선 때 현의 우두머리 벼슬아치.
		目 睜 県 県 県 縣 縣 縣	

穴	훈음	구멍 혈	穴農(혈농) : 작은 규모의 농사.
穴 부의 0획	간체자	穴	洞穴(동혈) : 깊고 넓은 굴의 구멍. 墓穴(묘혈) : 뫼를 쓸 때 구덩이 안에 널이 들어갈 만큼 알맞게 파서 다듬은 속 구덩이. 무덤.
		丶 宀 宀 穴 穴	

嫌	훈음	싫어할 혐	嫌惡(혐오) : 싫어하고 미워함.
女 부의 10획	간체자	嫌	嫌疑(혐의) : 꺼리고 싫어함. 범죄를 저질렀으리라고 생각하는 의심. 嫌厭(혐염) : 미워서 꺼려함.
		乆 女 女 妒 妒 娊 嫌 嫌	

亨	훈음	형통할 형	亨嘉(형가) : 좋은 때를 만남.
一 부의 5획	간체자	亨	亨通(형통) : 모든 일이 뜻과 같이 됨. 亨國(형국) : 임금이 즉위(即位)하여 나라를 이어받는 일.
		丶 亠 宀 古 古 亯 亨	

螢	훈음	반딧불 형	螢光(형광) : 반딧불의 빛.
虫 부의 10획	간체자	萤	螢雪之功(형설지공) : 고생을 하면서 공부하여 얻은 보람. 螢火(형화) : 개똥벌레의 꽁무니에서 반짝이는 불빛.
		乂 火 灶 炊 炏 烨 螢 螢	

衡	훈음	저울 형	衡平(형평) : 균형이 잡힘. 수평.
行 부의 10획	간체자	衡	均衡(균형) : 어느 한쪽으로 기울거나 치우치지 않고 고름. 度量衡(도량형) : 단위(單位)를 재는 법 및 재는 기구.
		彳 彳 彴 徇 徇 衡 衡	

兮	훈음	어조사 혜	極兮(극혜) : 다하고 나니.
八 부의 2획	간체자	兮	樂兮(낙혜) : 즐거움이여. 兮也(혜야) : 어조사(語助辭)로, 윗말을 완화하고 아래의 말을 강조(強調)하는 뜻으로 쓰임.
		丶 八 公 兮	

互 二부의 2획	훈음 서로 호 간체자 互 一 厂 互 互	互助(호조) : 서로 도움. 상호부조. 互惠(호혜) : 서로 특별한 편의와 이익을 주고받는 일. 交互作(교호작) : 엇갈아짓기. 이랑을 만들고 두 가지 이상의 작물을 일정한 이랑씩 번갈아 심어 가꿈.
乎 ノ부의 4획	훈음 어조사 호 간체자 乎 丿 匕 匕 亞 乎	可乎哉(가호재) : 옳도다. 於乎(어호) : 감탄하는 소리. 斷乎(단호) : 일단 결심한 것을 과단성 있게 처리하는 모양(模樣).
毫 毛부의 7획	훈음 털 호 간체자 毫 亠 亠 言 亭 亭 臺 臺 毫	秋毫(추호) : 몹시 적음의 비유. 毫分(호분) : 털끝만큼 극히 적은 것. 毫髮(호발) : ① 가느다란 털. ② 아주 작은 물건을 가리킬 때 쓰는 말.
昏 日부의 4획	훈음 어두울 혼 간체자 昏 一 亻 仟 氏 氏 昏 昏 昏	昏睡(혼수) : 정신없이 잠이 듦. 黃昏(황혼) : 해가 지고 어둑어둑 할 때. 昏亂(혼란) : ① 마음이 어둡고 어지러움. ② 정신이 흐리고 어지러움.
弘 弓부의 2획	훈음 넓을 홍 간체자 弘 丁 丁 弓 弘 弘	弘報(홍보) : 널리 알림. 弘益(홍익) : 크게 이익되게 함. 弘量(홍량) : ① 큰 도량(度量). ② 술 따위의 많은 양. 또는 다량의 술. ③ 큰 술꾼.
鴻 鳥부의 6획	훈음 클,큰기러기 홍 간체자 鴻 氵 氵 汀 沪 沪 泄 鴻 鴻	鴻德(홍덕) : 큰덕. 鴻恩(홍은) : 크고 넓은 은혜. 鴻圖(홍도) : ① 크고 넓은 계획(計劃). ② 아주 넓은 판도(版圖).
禾 禾부의 0획	훈음 벼 화 간체자 禾 一 二 千 禾 禾	禾粟(화속) : 벼와 조. 禾花(화화) : 벼의 꽃. 禾尺(화척) : 버드나무의 수공이나 소 잡는 일을 하고 살던 천민(賤民), 뒤에 백정(白丁)이라 불렀음.
穫 禾부의 14획	훈음 거둘 확 간체자 穫 千 禾 秆 秆 秤 耕 稚 穫	穫刈(확예) : 곡식을 베는 것. 收穫(수확) : 곡식을 거둬 들임. 일에 소득을 거둠. 耕穫(경확) : 농사(農事) 짓는 일과 거두어 들이는 일. 耘穫(운확) : 풀을 베고 곡식(穀食)을 거두어들임.
擴 手부의 15획	훈음 넓힐 확 간체자 扩 扌 扩 扩 护 搪 搪 擴 擴	擴大(확대) : 넓힘. 늚. 擴充(확충) : 넓혀서 충실하게 함. 擴散(확산) : ① 퍼져 흩어짐. ② 어떤 물질 속에 다른 물질이 점차 섞여 들어가는 현상(現象).
丸 丶부의 2획	훈음 알 환 간체자 丸 丿 九 丸	丸藥(환약) : 가루로 작고 둥글게 빚은 알약. 丸劑(환제) : 환약. 木丸(목환) : 나무로 만들어서 겉에 붉은색 칠을 한, 격구할 때에 쓰는 공.

荒		
艹부의 6획		

훈음 **거칠 황**

간체자 荒

丶 一 亠 艹 芒 芒 荒 荒

荒野(황야) : 거친 들판.
荒凉(황량) : 황폐하여 쓸쓸함.
荒廢(황폐) : 거칠어져서 못 쓰게 됨. 내버려 두어서
　거칠고 못쓰게 됨.

曉		
日부의 12획		

훈음 **새벽 효**

간체자 晓

刀 日 日 旷 畦 畦 曉 曉

曉達(효달) : 깨달아 통달함.
曉鍾(효종) : 새벽 종소리.
曉星(효성) : ① 새벽에 보이는 별. ② '매우 드문
　존재'를 비유(比喩)하는 말.

侯		
人부의 7획		

훈음 **제후 후**

간체자 侯

亻 亻 厂 厚 厚 侯 侯 侯

諸侯(제후) : 봉건시대에 영내 백성의 영주.
侯門(후문) : 귀인의 집.
封侯(봉후) : ① 천자(天子)에게 조공(朝貢)을 하는
　작은 나라의 임금. 제후(諸侯). ② 제후를 봉함.

毁		
殳부의 9획		

훈음 **헐 훼**

간체자 毁

𦥑 𦥑 臼 臼 臼 毀 毀 毀

毁損(훼손) : 체면과 명예를 손상함.
毁瘠(훼척) : 너무 슬퍼하여 몸이 수척해짐.
毁謗(훼방) : ① 남을 헐뜯어 비방(誹謗)함. ② 남의
　일을 방해(妨害)함.

輝		
車부의 8획		

훈음 **빛날 휘**

간체자 辉

丿 丷 业 光 护 炣 煇 輝

輝光(휘광) : 빛남. 또는 찬란한 빛.
輝煌(휘황) : 광채가 눈부시게 빛남.
輝映(휘영) : 밝게 비침.
光輝(광휘) : 아름답게 번쩍이는 빛.

携		
手부의 10획		

훈음 **가질 휴**

간체자 携

扌 扌 扩 扩 抃 摧 携 携

携帶(휴대) : 손에 들거나 몸에 지님.
携行(휴행) : 무엇을 가지고 다님.
提携(제휴) : ① 서로 붙들어서 도와줌. 악수(握手).
　② 공동의 목적(目的)을 위하여 서로 도움.

胸		
肉부의 6획		

훈음 **가슴 흉**

간체자 胸

丿 刀 𦙵 肑 肑 胸 胸 胸

胸部(흉부) : 인체에 있어서 횡격막의 상부를 말함.
胸中(흉중) : 가슴 속에 두고 있는 생각.
胸像(흉상) : 인체(人體)의 가슴 이상(以上)만에 대한
　조각(彫刻)이나 그림, 또는 화상(畵像).

부록

1. 같은 뜻을 가진 글자로 이루어진 말 (類義結合語)

歌(노래 가) – 謠(노래 요)	附(붙을 부) – 屬(붙을 속)	製(지을 제) – 作(지을 작)
家(집 가) – 屋(집 옥)	扶(도울 부) – 助(도울 조)	製(지을 제) – 造(지을 조)
覺(깨달을 각) – 悟(깨달을 오)	墳(무덤 분) – 墓(무덤 묘)	終(마칠 종) – 了(마칠 료)
間(사이 간) – 隔(사이뜰 격)	批(비평할 비) – 評(평론할 평)	住(살 주) – 居(살 거)
居(살 거) – 住(살 주)	舍(집 사) – 宅(집 택)	俊(뛰어날 준) – 秀(빼어날 수)
揭(높이들 게) – 揚(올릴 양)	釋(풀 석) – 放(놓을 방)	中(가운데 중) – 央(가운데 앙)
堅(굳을 견) – 固(굳을 고)	選(가릴 선) – 擇(가릴 택)	知(알 지) – 識(알 식)
雇(품팔 고) – 傭(품팔이 용)	洗(씻을 세) – 濯(빨 탁)	珍(보배 진) – 寶(보배 보)
攻(칠 공) – 擊(칠 격)	樹(나무 수) – 木(나무 목)	進(나아갈 진) – 就(나아갈 취)
恭(공손할 공) – 敬(공경할 경)	始(처음 시) – 初(처음 초)	質(물을 질) – 問(물을 문)
恐(두려울 공) – 怖(두려울 포)	身(몸 신) – 體(몸 체)	倉(곳집 창) – 庫(곳집 고)
空(빌 공) – 虛(빌 허)	尋(찾을 심) – 訪(찾을 방)	菜(나물 채) – 蔬(나물 소)
貢(바칠 공) – 獻(드릴 헌)	哀(슬플 애) – 悼(슬퍼할 도)	尺(자 척) – 度(자 도)
過(지날 과) – 去(갈 거)	念(생각할 염) – 慮(생각할 려)	淸(맑을 청) – 潔(깨끗할 결)
具(갖출 구) – 備(갖출 비)	要(구할 요) – 求(구할 구)	聽(들을 청) – 聞(들을 문)
飢(주릴 기) – 餓(주릴 아)	憂(근심 우) – 愁(근심 수)	淸(맑을 청) – 淨(맑을 정)
技(재주 기) – 藝(재주 예)	怨(원망할 원) – 恨(한할 할)	打(칠 타) – 擊(칠 격)
敦(도타울 돈) – 篤(도타울 독)	隆(성할 융) – 盛(성할 성)	討(칠 토) – 伐(칠 벌)
勉(힘쓸 면) – 勵(힘쓸 려)	恩(은혜 은) – 惠(은혜 혜)	鬪(싸움 투) – 爭(다툴 쟁)
滅(멸망할 멸) – 亡(망할 망)	衣(옷 의) – 服(옷 복)	畢(마칠 필) – 竟(마침내 경)
毛(털 모) – 髮(터럭 발)	災(재앙 재) – 禍(재앙 화)	寒(찰 한) – 冷(찰 냉)
茂(우거질 무) – 盛(성할 성)	貯(쌓을 저) – 蓄(쌓을 축)	恒(항상 항) – 常(항상 상)
返(돌이킬 반) – 還(돌아올 환)	淨(깨끗할 정) – 潔(깨끗할 결)	和(화할 화) – 睦(화목할 목)
法(법 법) – 典(법 전)	精(정성 정) – 誠(정성 성)	歡(기쁠 환) – 喜(기쁠 희)

皇(임금 황) – 帝(임금 제)　　希(바랄 희) – 望(바랄 망)

2. 반대의 뜻을 가진 글자로 이루어진 말 (反義結合語)

加(더할 가) ↔ 減(덜 감)　　來(올 래) ↔ 往(갈 왕)　　始(비로소 시) ↔ 終(마칠 종)

可(옳을 가) ↔ 否(아닐 부)　　冷(찰 랭) ↔ 溫(따뜻할 온)　　始(비로소 시) ↔ 末(끝 말)

干(방패 간) ↔ 戈(창 과)　　矛(창 모) ↔ 盾(방패 순)　　新(새 신) ↔ 舊(옛 구)

强(강할 강) ↔ 弱(약할 약)　　問(물을 문) ↔ 答(답할 답)　　伸(펼 신) ↔ 縮(오그라들 축)

開(열 개) ↔ 閉(닫을 폐)　　賣(팔 매) ↔ 買(살 매)　　深(깊을 심) ↔ 淺(얕을 천)

去(갈 거) ↔ 來(올 래)　　明(밝을 명) ↔ 暗(어두울 암)　　安(편안할 안) ↔ 危(위태할 위)

輕(가벼울 경) ↔ 重(무거울 중)　　美(아름다울 미) ↔ 醜(추할 추)　　愛(사랑 애) ↔ 憎(미워할 증)

慶(경사 경) ↔ 弔(조상할 조)　　腹(배 복) ↔ 背(등 배)　　哀(슬플 애) ↔ 歡(기뻐할 환)

經(날 경) ↔ 緯(씨 위)　　夫(지아비 부) ↔ 妻(아내 처)　　抑(누를 억) ↔ 揚(들날릴 양)

乾(하늘 건) ↔ 坤(땅 곤)　　浮(뜰 부) ↔ 沈(잠길 침)　　榮(영화 영) ↔ 辱(욕될 욕)

姑(시어미 고) ↔ 婦(며느리 부)　　貧(가난할 빈) ↔ 富(넉넉할 부)　　緩(느릴 완) ↔ 急(급할 급)

苦(괴로울 고) ↔ 樂(즐거울 락)　　死(죽을 사) ↔ 活(살 활)　　往(갈 왕) ↔ 復(돌아올 복)

高(높을 고) ↔ 低(낮을 저)　　盛(성할 성) ↔ 衰(쇠잔할 쇠)　　優(넉넉할 우) ↔ 劣(용렬할 렬)

功(공 공) ↔ 過(허물 과)　　成(이룰 성) ↔ 敗(패할 패)　　恩(은혜 은) ↔ 怨(원망할 원)

攻(칠 공) ↔ 防(막을 방)　　善(착할 선) ↔ 惡(악할 악)　　陰(그늘 음) ↔ 陽(볕 양)

近(가까울 근) ↔ 遠(멀 원)　　損(덜 손) ↔ 益(더할 익)　　離(떠날 리) ↔ 合(합할 합)

吉(길할 길) ↔ 凶(흉할 흉)　　送(보낼 송) ↔ 迎(맞을 영)　　隱(숨을 은) ↔ 現(나타날 현)

難(어려울 난) ↔ 易(쉬울 이)　　疎(드물 소) ↔ 密(빽빽할 밀)　　任(맡길 임) ↔ 免(면할 면)

濃(짙을 농) ↔ 淡(엷을 담)　　需(쓸 수) ↔ 給(줄 급)　　雌(암컷 자) ↔ 雄(수컷 웅)

斷(끊을 단) ↔ 續(이을 속)　　首(머리 수) ↔ 尾(꼬리 미)　　早(이를 조) ↔ 晚(늦을 만)

當(마땅 당) ↔ 落(떨어질 락)　　受(받을 수) ↔ 授(줄 수)　　朝(아침 조) ↔ 夕(저녁 석)

貸(빌릴 대) ↔ 借(빌려줄 차)　　昇(오를 승) ↔ 降(내릴 강)　　尊(높을 존) ↔ 卑(낮을 비)

得(얻을 득) ↔ 失(잃을 실)　　勝(이길 승) ↔ 敗(패할 패)　　主(주인 주) ↔ 從(따를 종)

眞(참 진) ↔ 僞(거짓 위)　　出(날 출) ↔ 納(들일 납)　　虛(빌 허) ↔ 實(열매 실)

增(더할 증) ↔ 減(덜 감)　　親(친할 친) ↔ 疎(성길 소)　　厚(두터울 후) ↔ 薄(엷을 박)

集(모을 집) ↔ 散(흩을 산)　　表(겉 표) ↔ 裏(속 리)　　喜(기쁠 희) ↔ 悲(슬플 비)

添(더할 첨) ↔ 削(깍을 삭)　　寒(찰 한) ↔ 暖(따뜻할 난)

淸(맑을 청) ↔ 濁(흐릴 탁)　　禍(재화 화) ↔ 福(복 복)

3. 서로 상반 되는 말 (相對語)

可決(가결) ↔ 否決(부결)　　儉約(검약) ↔ 浪費(낭비)　　急性(급성) ↔ 慢性(만성)

架空(가공) ↔ 實際(실제)　　輕減(경감) ↔ 加重(가중)　　急行(급행) ↔ 緩行(완행)

假象(가상) ↔ 實在(실재)　　經度(경도) ↔ 緯度(위도)　　肯定(긍정) ↔ 否定(부정)

加熱(가열) ↔ 冷却(냉각)　　輕率(경솔) ↔ 愼重(신중)　　旣決(기결) ↔ 未決(미결)

干涉(간섭) ↔ 放任(방임)　　輕視(경시) ↔ 重視(중시)　　奇拔(기발) ↔ 平凡(평범)

減少(감소) ↔ 增加(증가)　　高雅(고아) ↔ 卑俗(비속)　　飢餓(기아) ↔ 飽食(포식)

感情(감정) ↔ 理性(이성)　　固定(고정) ↔ 流動(유동)　　吉兆(길조) ↔ 凶兆(흉조)

剛健(강건) ↔ 柔弱(유약)　　高調(고조) ↔ 低調(저조)　　樂觀(낙관) ↔ 悲觀(비관)

强硬(강경) ↔ 柔和(유화)　　供給(공급) ↔ 需要(수요)　　落第(낙제) ↔ 及第(급제)

開放(개방) ↔ 閉鎖(폐쇄)　　空想(공상) ↔ 現實(현실)　　樂天(낙천) ↔ 厭世(염세)

個別(개별) ↔ 全體(전체)　　過激(과격) ↔ 穩健(온건)　　暖流(난류) ↔ 寒流(한류)

客觀(객관) ↔ 主觀(주관)　　官尊(관존) ↔ 民卑(민비)　　濫用(남용) ↔ 節約(절약)

客體(객체) ↔ 主體(주체)　　光明(광명) ↔ 暗黑(암흑)　　朗讀(낭독) ↔ 默讀(묵독)

巨大(거대) ↔ 微少(미소)　　巧妙(교묘) ↔ 拙劣(졸렬)　　內容(내용) ↔ 形式(형식)

巨富(거부) ↔ 極貧(극비)　　拘禁(구금) ↔ 釋放(석방)　　老練(노련) ↔ 未熟(미숙)

拒絕(거절) ↔ 承諾(승락)　　拘束(구속) ↔ 放免(방면)　　濃厚(농후) ↔ 稀薄(희박)

建設(건설) ↔ 破壞(파괴)　　求心(구심) ↔ 遠心(원심)　　能動(능동) ↔ 被動(피동)

乾燥(건조) ↔ 濕潤(습윤)　　屈服(굴복) ↔ 抵抗(저항)　　多元(다원) ↔ 一元(일원)

傑作(걸작) ↔ 拙作(졸작)　　權利(권리) ↔ 義務(의무)　　單純(단순) ↔ 複雜(복잡)

單式(단식) ↔ 複式(복식)　　非凡(비범) ↔ 平凡(평범)　　自動(자동) ↔ 手動(수동)

短縮(단축) ↔ 延長(연장)　　悲哀(비애) ↔ 歡喜(환희)　　自律(자율) ↔ 他律(타율)

大乘(대승) ↔ 小乘(소승)　　死後(사후) ↔ 生前(생전)　　自意(자의) ↔ 他意(타의)

對話(대화) ↔ 獨白(독백)　　削減(삭감) ↔ 添加(첨가)　　敵對(적대) ↔ 友好(우호)

都心(도심) ↔ 郊外(교외)　　散文(산문) ↔ 韻文(운문)　　絶對(절대) ↔ 相對(상대)

獨創(독창) ↔ 模倣(모방)　　相剋(상극) ↔ 相生(상생)　　漸進(점진) ↔ 急進(급진)

滅亡(멸망) ↔ 興隆(흥륭)　　常例(상례) ↔ 特例(특례)　　靜肅(정숙) ↔ 騷亂(소란)

名譽(명예) ↔ 恥辱(치욕)　　喪失(상실) ↔ 獲得(획득)　　正午(정오) ↔ 子正(자정)

無能(무능) ↔ 有能(유능)　　詳述(상술) ↔ 略述(약술)　　定着(정착) ↔ 漂流(표류)

物質(물질) ↔ 精神(정신)　　生食(생식) ↔ 火食(화식)　　弔客(조객) ↔ 賀客(하객)

密集(밀집) ↔ 散在(산재)　　先天(선천) ↔ 後天(후천)　　直系(직계) ↔ 傍系(방계)

反抗(반항) ↔ 服從(복종)　　成熟(성숙) ↔ 未熟(미숙)　　眞實(진실) ↔ 虛僞(허위)

放心(방심) ↔ 操心(조심)　　消極(소극) ↔ 積極(적극)　　質疑(질의) ↔ 應答(응답)

背恩(배은) ↔ 報恩(보은)　　所得(소득) ↔ 損失(손실)　　斬新(참신) ↔ 陣腐(진부)

凡人(범인) ↔ 超人(초인)　　疎遠(소원) ↔ 親近(친근)　　縮小(축소) ↔ 擴大(확대)

別居(별거) ↔ 同居(동거)　　淑女(숙녀) ↔ 紳士(신사)　　快樂(쾌락) ↔ 苦痛(고통)

保守(보수) ↔ 進步(진보)　　順行(순행) ↔ 逆行(역행)　　快勝(쾌승) ↔ 慘敗(참패)

本業(본업) ↔ 副業(부업)　　靈魂(영혼) ↔ 肉體(육체)　　好況(호황) ↔ 不況(불황)

富裕(부유) ↔ 貧窮(빈궁)　　憂鬱(우울) ↔ 明朗(명랑)　　退化(퇴화) ↔ 進化(진화)

不實(부실) ↔ 充實(충실)　　連敗(연패) ↔ 連勝(연승)　　敗北(패배) ↔ 勝利(승리)

敷衍(부연) ↔ 省略(생략)　　偶然(우연) ↔ 必然(필연)　　虐待(학대) ↔ 優待(우대)

否認(부인) ↔ 是認(시인)　　恩惠(은혜) ↔ 怨恨(원한)　　合法(합법) ↔ 違法(위법)

分析(분석) ↔ 綜合(종합)　　依他(의타) ↔ 自立(자립)　　好材(호재) ↔ 惡材(악재)

紛爭(분쟁) ↔ 和解(화해)　　人爲(인위) ↔ 自然(자연)　　好轉(호전) ↔ 逆轉(역전)

不運(불운) ↔ 幸運(행운)　　立體(입체) ↔ 平面(평면)　　興奮(흥분) ↔ 鎭靜(진정)

非番(비번) ↔ 當番(당번)　　入港(입항) ↔ 出港(출항)

4. 같은 뜻과 비슷한 뜻을 가진 말 (同義語, 類義語)

巨商(거상) — 大商(대상)

謙遜(겸손) — 謙虛(겸허)

共鳴(공명) — 首肯(수긍)

古刹(고찰) — 古寺(고사)

交涉(교섭) — 折衝(절충)

飢死(기사) — 餓死(아사)

落心(낙심) — 落膽(낙담)

妄想(망상) — 夢想(몽상)

謀陷(모함) — 中傷(중상)

矛盾(모순) — 撞着(당착)

背恩(배은) — 亡德(망덕)

寺院(사원) — 寺刹(사찰)

象徵(상징) — 表象(표상)

書簡(서간) — 書翰(서한)

視野(시야) — 眼界(안계)

淳朴(순박) — 素朴(소박)

始祖(시조) — 鼻祖(비조)

威脅(위협) — 脅迫(협박)

一豪(일호) — 秋豪(추호)

要請(요청) — 要求(요구)

精誠(정성) — 至誠(지성)

才能(재능) — 才幹(재간)

嫡出(적출) — 嫡子(적자)

朝廷(조정) — 政府(정부)

學費(학비) — 學資(학자)

土臺(토대) — 基礎(기초)

答書(답서) — 答狀(답장)

瞑想(명상) — 思想(사상)

侮蔑(모멸) — 凌蔑(능멸)

莫論(막론) — 勿論(물론)

貿易(무역) — 交易(교역)

放浪(방랑) — 流浪(유랑)

符合(부합) — 一致(일치)

昭詳(소상) — 仔細(자세)

順從(순종) — 服從(복종)

兵營(병영) — 兵舍(병사)

上旬(상순) — 初旬(초순)

永眠(영면) — 別世(별세)

戰歿(전몰) — 戰死(전사)

周旋(주선) — 斡旋(알선)

弱點(약점) — 短點(단점)

類似(유사) — 恰似(흡사)

天地(천지) — 乾坤(건곤)

滯留(체류) — 滯在(체재)

招待(초대) — 招請(초청)

祭需(제수) — 祭物(제물)

造花(조화) — 假花(가화)

他鄕(타향) — 他官(타관)

海外(해외) — 異域(이역)

畢竟(필경) — 結局(결국)

戲弄(희롱) — 籠絡(농락)

寸土(촌토) — 尺土(척토)

煩悶(번민) — 煩惱(번뇌)

先考(선고) — 先親(선친)

同窓(동창) — 同門(동문)

目賭(목도) — 目擊(목격)

思考(사고) — 思惟(사유)

觀點(관점) — 見解(견해)

矜持(긍지) — 自負(자부)

丹靑(단청) — 彩色(채색)

5. 음은 같고 뜻이 다른 말 (同音異義語)

가계
- 家系 : 한 집안의 계통.
- 家計 : 살림살이.

가구
- 家口 : 주거와 생계 단위.
- 家具 : 살림에 쓰이는 세간.

가사
- 歌詞 : 노랫말.
- 歌辭 : 조선시대에 성행했던 시가(詩歌)의 형태.
- 家事 : 집안 일.
- 假死 : 죽음에 가까운 상태.
- 袈裟 : 승려가 입는 승복.

가설
- 假設 : 임시로 설치함.
- 假說 : 가정해서 하는 말.

가장
- 家長 : 집안의 어른.
- 假裝 : 가면으로 꾸밈.
- 假葬 : 임시로 만든 무덤.

감상
- 感想 : 마음에 느끼어 일어나는 생각.
- 鑑賞 : 예술 작품 따위를 이해하고 음미함.
- 感傷 : 마음에 느껴 슬퍼함.

개량
- 改良 : 고쳐서 좋게 함.
- 改量 : 다시 측정함.

개정
- 改定 : 고쳐서 다시 정함.
- 改正 : 바르게 고침.
- 改訂 : 고쳐서 정정함

결의
- 決議 : 의안이나 의제 등의 가부를 회의에서 결정함.
- 決意 : 뜻을 정하여 굳게 마음 먹음.
- 結義 : 남남끼리 친족의 의리를 맺음.

경계
- 警戒 : 범죄나 사고 등이 일어나지 않도록 미리 조심함.
- 敬啓 : '삼가 말씀 드립니다'의 뜻.
- 境界 : 지역이 나누어지는 한계.

경기
- 競技 : 운동이나 무예 등의 기술, 능력을 겨루어 승부를 가림.
- 京畿 : 서울을 중심으로 한 가까운 지방.
- 景氣 : 기업을 중심으로 한 여러 가지 경제의 상태.

경비
- 警備 : 경계하고 지킴.
- 經費 : 일을 처리하는데 드는 비용.

경로
- 經路 : 일이 되어 가는 형편이나 순서.
- 敬老 : 노인을 공경함.

공론
- 公論 : 공평한 의론.
- 空論 : 쓸데없는 의론.

공약
- 公約 : 공중(公衆)에 대한 약속.
- 空約 : 헛된 약속.

과정
- 過程 : 일이 되어가는 경로.
- 課程 : 과업의 정도. 학년의 정도에 따른 과목.

교감
- 校監 : 학교장을 보좌하여 학교 업무를 감독하는 직책.
- 交感 : 서로 접촉하여 감응함.
- 矯監 : 교도관 계급의 하나.

교단
- 校壇 : 학교의 운동장에 만들어 놓은 단.
- 敎壇 : 교실에서 교사가 강의할 때 올라서는 단.
- 敎團 : 같은 교의(敎義)를 믿는 사람끼리 모여 만든 종교 단체.

교정
- 校訂 : 출판물의 잘못된 글자나 어구 따위를 바르게 고침.
- 校正 : 잘못된 글자를 대조하여 바로잡음.
- 校庭 : 학교 운동장.
- 矯正 : 좋지 않은 버릇이나 결점 따위를 바로 잡아 고침.

구전
- 口傳 : 입으로 전하여 짐. 말로 전해 내려옴.
- 口錢 : 흥정을 붙여주고 그 보수로 받는 돈.

구조	救助 : 위험한 상태에 있는 사람을 도와서 구원함. 構造 : 어떤 물건이나 조직체 따위의 전체를 이루는 관계.
구호	救護 : 어려운 사람을 보호함. 口號 : 대중집회나 시위 등에서 어떤 주장이나 요구를 나타내는 짧은 문구.
귀중	貴中 : 편지를 받을 단체의 이름 뒤에 쓰이는 높임말. 貴重 : 매우 소중함.
금수	禽獸 : 날짐승과 길짐승. 禁輸 : 수출이나 수입을 금지함. 錦繡 : 수놓은 비단.
급수	給水 : 물을 공급함. 級數 : 기술의 우열을 가르는 등급.
기능	技能 : 기술상의 재능. 機能 : 작용, 또는 어떠한 기관의 활동 능력.
기사	技士 : 기술직의 이름. 棋士 : 바둑을 전문적으로 두는 사람. 騎士 : 말을 탄 무사. 記事 : 사실을 적음. 신문이나 잡지 등에 어떤 사실을 실어 알리는 일. 記寫 : 기록하여 씀.
기수	旗手 : 단체 행진 중에서 표시가 되는 깃발을 든 사람. 騎手 : 말을 타는 사람. 機首 : 비행기의 앞머리.
기원	紀元 : 역사상으로 연대를 계산할 때에 기준이 되는 첫 해. 나라를 세운 첫 해. 祈願 : 소원이 이루어지기를 빎. 起源 : 사물이 생긴 근원. 棋院 : 바둑을 두려는 사람에게 장소를 제공하는 업소.
노력	勞力 : 어떤 일을 하는데 드는 힘. 생산에 드는 인력(人力). 努力 : 어떤 일을 이루기 위하여 힘을 다하여 애씀.

노장	老壯 : 늙은이와 장년.
	老莊 : 노자와 장자.
	老將 : 늙은 장수. 오랜 경험으로 뛰어난 능력을 가진 사람.

| 녹음 | 綠陰 : 푸른 잎이 우거진 나무 그늘. |
| | 錄音 : 소리를 재생할 수 있도록 기계로 기록하는 일. |

| 단절 | 斷絕 : 관계를 끊음. |
| | 斷切 : 꺾음. 부러뜨림. |

단정	端整 : 깔끔하고 가지런함. 얼굴 모습이 반듯하고 아름다움.
	斷情 : 정을 끊음.
	斷定 : 분명한 태도로 결정함. 명확하게 판단을 내림.

단편	短篇 : 소설이나 영화 등에서 길이가 짧은 작품.
	斷片 : 여럿으로 끊어진 조각.
	斷編 : 조각조각 따로 떨어진 짧은 글.

| 동지 | 冬至 : 24절기의 하나. |
| | 同志 : 뜻을 같이 하는 일. 또는 그런 사람. |

동정	動靜 : 움직임과 조용함.
	童貞 : 이성과의 성적 관계가 아직 없는 순결성 또는 사람. 가톨릭에서 '수도자'를 일컫는 말.
	同情 : 남의 불행이나 슬픔 따위를 자기 일처럼 생각하여 가슴 아파함.

| 발전 | 發展 : 세력 따위가 널리 뻗어 나감. |
| | 發電 : 전기를 일으킴. |

| 방문 | 訪問 : 남을 찾아봄. |
| | 房門 : 방으로 드나드는 문. |

방화	防火 : 불이 나지 않도록 미리 단속함.
	放火 : 일부러 불을 지름.
	邦畵 : 우리 나라 영화.
	邦貨 : 우리 나라 화폐.

| 보고 | 寶庫 : 귀중한 것이 갈무리되어 있는 곳. |
| | 報告 : 결과나 내용을 알림. |

보도
- 步道 : 사람이 다니는 길.
- 報道 : 신문이나 방송으로 새 소식을 널리 알림.
- 寶刀 : 보배로운 칼.

부인
- 婦人 : 기혼 여자.
- 夫人 : 남의 아내를 높이어 이르는 말.
- 否認 : 인정하지 않음.

부정
- 否定 : 그렇지 않다고 단정함.
- 不正 : 바르지 못함.
- 不貞 : 여자가 정조를 지키지 않음.
- 不淨 : 깨끗하지 못함.

비행
- 非行 : 도리나 도덕 또는 법규에 어긋나는 행위.
- 飛行 : 항공기 따위의 물체가 하늘을 날아다님.

비명
- 碑銘 : 비(碑)에 새긴 글.
- 悲鳴 : 몹시 놀라거나 괴롭거나 다급할 때에 지르는 외마디 소리.
- 非命 : 제 목숨대로 살지 못함.

비보
- 飛報 : 급한 통지.
- 悲報 : 슬픈 소식.

사고
- 思考 : 생각하고 궁리함.
- 事故 : 뜻밖에 잘못 일어나거나 저절로 일어난 사건이나 탈.
- 四苦 : 불교에서, 사람이 한 평생을 살면서 겪는 생(生), 노(老), 병(病), 사(死)의 네 가지 괴로움을 이르는 말.
- 史庫 : 조선 시대 때, 역사 기록이나 중요한 서적을 보관하던 정부의 곳집.
- 社告 : 회사에서 내는 광고.

사상
- 史上 : 역사상.
- 死傷 : 죽음과 다침.
- 事象 : 어떤 사정 밑에서 일어나는 사건이나 사실.
- 思想 : 생각이나 의견. 사고 작용으로 얻은 체계적 의식 내용.

사서	辭書 : 사전.
	四書 : 유교 경전인 논어(論語), 맹자(孟子), 대학(大學), 중용(中庸)을 말함.
	史書 : 역사에 관한 책.

사서
- 辭書 : 사전.
- 四書 : 유교 경전인 논어(論語), 맹자(孟子), 대학(大學), 중용(中庸)을 말함.
- 史書 : 역사에 관한 책.

사수
- 射手 : 총포나 활 따위를 쏘는 사람.
- 死守 : 목숨을 걸고 지킴.
- 詐數 : 속임수.

사실
- 史實 : 역사에 실제로 있는 사실(事實).
- 寫實 : 사물을 실제 있는 그대로 그려냄.
- 事實 : 실제로 있었던 일.

사은
- 師恩 : 스승의 은혜.
- 謝恩 : 입은 은혜에 대하여 감사함.
- 私恩 : 개인끼리 사사로이 입은 은혜.

사장
- 社長 : 회사의 우두머리.
- 査丈 : 사돈집의 웃어른.
- 射場 : 활 쏘는 터.

사전
- 辭典 : 낱말을 모아 일정한 순서로 배열하여 싣고 그 발음, 뜻 등을 해설한 책.
- 事典 : 여러 가지 사물이나 사항을 모아 그 하나 하나에 장황한 해설을 붙인 책.
- 私田 : 개인 소유의 밭.
- 事前 : 무슨 일이 일어나기 전.

사정
- 査正 : 그릇된 것을 조사하여 바로잡음.
- 司正 : 공직에 있는 사람의 질서와 규율을 바로 잡는 일.
- 事情 : 일의 형편이나 그렇게 된 까닭.

상가
- 商街 : 상점이 줄지어 많이 늘어 서 있는 거리.
- 商家 : 장사를 업으로 하는 집.
- 喪家 : 초상난 집.

상품
- 上品 : 높은 품격. 상치. 극락정토의 최상급.
- 商品 : 사고 파는 물건.
- 賞品 : 상으로 주는 물품.

성대
- 盛大 : 행사의 규모, 집회, 기세 따위가 아주 거창함.
- 聲帶 : 후두 중앙에 있는, 소리를 내는 기관.

성시
- 成市 : 장이 섬. 시장을 이룸.
- 盛市 : 성황을 이룬 시장.
- 盛時 : 나이가 젊고 혈기가 왕성한 때.

수도
- 首都 : 한 나라의 중앙 정부가 있는 도시.
- 水道 : 상수도와 하수도를 두루 이르는 말.
- 修道 : 도를 닦음.

수상
- 受賞 : 상을 받음.
- 首相 : 내각의 우두머리. 국무총리.
- 殊常 : 언행이나 차림새 따위가 보통과 달리 이상함.
- 隨想 : 사물을 대할 때의 느낌이나 그때그때 떠오르는 생각.
- 受像 : 텔레비전이나 전송 사진 등에서, 영상(映像)을 전파로 받아 상(像)을 비침.

수석
- 首席 : 맨 윗자리. 석차 따위의 제 1위.
- 壽石 : 생긴 모양이나 빛깔, 무늬 등이 묘하고 아름다운 천연석.
- 樹石 : 나무와 돌.
- 水石 : 물과 돌. 물과 돌로 이루어진 자연의 경치.

수신
- 受信 : 통신을 받음.
- 水神 : 물을 다스리는 신.
- 修身 : 마음과 행실을 바르게 하도록 심신(心·身)을 닦음.
- 守身 : 자기의 본분을 지켜 불의(不義)에 빠지지 않도록 함.

수집
- 收集 : 여러 가지 것을 거두어 모음.
- 蒐集 : 여러 가지 자료를 찾아 모음.

시기
- 時機 : 어떤 일을 하는 데 알맞을 때.
- 時期 : 정해진 때. 기간.
- 猜忌 : 샘하여 미워함.

시상
- 詩想 : 시를 짓기 위한 시인의 착상이나 구상.
- 施賞 : 상장이나 상품 또는 상금을 줌.

시세 { 時勢 : 시국의 형편.
市勢 : 시장에서 수요와 공급의 원활한 정도.

시인 { 詩人 : 시를 짓는 사람.
是認 : 옳다고, 또는 그러하다고 인정함.

실사 { 實事 : 실제로 있는 일.
實査 : 실제로 검사하거나 조사함.
實寫 : 실물(實物)이나 실경(實景), 실황(實況) 등을 그리거나 찍음.

실수 { 實數 : 유리수와 무리수를 통틀어 이르는 말.
失手 : 부주의로 잘못을 저지름.
實收 : 실제 수입이나 수확.

역설 { 力說 : 힘주어 말함.
逆說 : 진리와는 반대되는 말을 하는 것처럼 들리나, 잘 생각해 보면 일종의
진리를 나타낸 표현. (사랑의 매, 작은 거인 등)

우수 { 優秀 : 여럿 가운데 특별히 뛰어남.
憂愁 : 근심과 걱정.

원수 { 元首 : 한 나라의 최고 통치권을 가진 사람.
怨讐 : 원한이 맺힌 사람.
元帥 : 군인의 가장 높은 계급, 또는 그 명예 칭호.

유전 { 遺傳 : 끼쳐 내려옴. 양친의 형질(形質)이 자식에게 전해지는 현상.
流轉 : 이리저리 떠돌아다님.
油田 : 석유가 나는 곳.
流傳 : 세상에 널리 퍼짐.

유학 { 儒學 : 유교의 학문.
留學 : 외국에 가서 공부함.
遊學 : 타향에 가서 공부함.
幼學 : 지난 날, 벼슬하지 않은 유생을 이르는 말.

이상	異狀 : 평소와 다른 상태.
	異常 : 보통과는 다른 상태. 어떤 현상이 이미 가지고 있는 경험이나 지식으로는 헤아릴 수 없을 만큼 별남.
	異象 : 특수한 현상.
	理想 : 각자의 지식이나 경험 범위에서 최고라고 생각되는 상태.

이성	理性 : 사물의 이치를 논리적으로 생각하고 판단하는 마음의 작용.
	異姓 : 다른 성, 타 성.
	異性 : 남성 쪽에서 본 여성, 또는 여성 쪽에서 본 남성.

| 이해 | 理解 : 사리를 분별하여 앎. |
| | 利害 : 이익과 손해. |

인도	引導 : 가르쳐 이끎. 길을 안내함. 미혹한 중생(衆生)을 이끌어 오도(悟道)에 들게 함.
	人道 : 차도 따위와 구별되어 있는 사람이 다니는 길. 사람으로서 지켜야 할 도리.
	引渡 : 물건이나 권리 따위를 건네어 줌.

| 인상 | 印象 : 마음에 남는 자취. 접촉한 사물 현상이 기억에 새겨지는 자취나 영향. |
| | 引上 : 값을 올림. |

인정	人情 : 사람이 본디 지니고 있는 온갖 심정.
	仁政 : 어진 정치.
	認定 : 옳다고 믿고 인정함.

| 장관 | 壯觀 ; 훌륭한 광경. |
| | 長官 : 나라 일을 맡아보는 행정 각부의 책임자. |

| 재고 | 再考 : 다시 한 번 생각함. |
| | 在庫 : 창고에 있음. '재고품'의 준말. |

전경	全景 : 전체의 경치.
	戰警 : '전투 경찰대'의 준말.
	前景 : 눈 앞에 펼쳐져 보이는 경치.

| 전시 | 展示 : 물품 따위를 늘어 놓고 일반에게 보임. |
| | 戰時 : 전쟁을 하고 있는 때. |

정당
- 政黨 : 정치적인 단체.
- 政堂 : 옛날의 지방 관아.
- 正當 : 바르고 옳음.

정리
- 定理 : 이미 진리라고 증명된 일반된 명제.
- 整理 : 흐트러진 것을 바로 잡음.
- 情理 : 인정과 도리.
- 正理 : 올바른 도리.

정원
- 定員 : 일정한 규정에 따라 정해진 인원.
- 庭園 : 집 안의 뜰.
- 正員 : 정당한 자격을 가진 사람.

정전
- 停電 : 송전(送電)이 한때 끊어짐.
- 停戰 : 전투 행위를 그침.

조리
- 條理 : 앞 뒤가 들어맞고 체계가 서는 갈피.
- 調理 : 음식을 만듦.

조선
- 造船 : 배를 건조함.
- 朝鮮 : 상고 때부터 써내려오던 우리 나라 이름. 이성계가 건국한 나라.

조화
- 調和 : 대립이나 어긋남이 없이 서로 잘 어울림.
- 造化 : 천지 자연의 이치.
- 造花 : 인공으로 종이나 헝겊 따위로 만든 꽃.
- 弔花 : 조상(弔喪)하는 뜻으로 바치는 꽃.

주관
- 主管 : 어떤 일을 책임지고 맡아 관할, 관리함.
- 主觀 : 외계 및 그 밖의 객체를 의식하는 자아. 자기 대로의 생각.

지급
- 至急 : 매우 급함.
- 支給 : 돈이나 물품 따위를 내어 줌.

지도
- 指導 : 가르치어 이끌어 줌.
- 地圖 : 지구를 나타낸 그림.

지성 { 知性 : 인간의 지적 능력.
 至誠 : 정성이 지극함.

지원 { 志願 : 뜻하여 몹시 바람. 그런 염원이나 소원.
 支援 : 지지해 도움. 원조함.

직선 { 直選 : '직접 선거'의 준말.
 直線 : 곧은 줄.

초대 { 招待 : 남을 불러 대접함.
 初代 : 어떤 계통의 첫 번째 차례 또 그 사람의 시대.

최고 { 最古 : 가장 오래됨.
 最高 : 가장 높음. 또는 제일 임.
 催告 : 재촉하는 뜻으로 내는 통지.

축전 { 祝電 : 축하 전보.
 祝典 : 축하하는 식전.

통화 { 通貨 : 한 나라에서 통용되는 화폐.
 通話 : 말을 주고 받음.

표지 { 表紙 : 책의 겉장.
 標紙 : 증거의 표로 글을 적는 종이.

학원 { 學園 : 학교와 기타 교육 기관을 통틀어 이르는 말.
 學院 : 학교가 아닌 사립 교육 기관.

화단 { 花壇 : 화초를 심는 곳.
 畫壇 : 화가들의 사회.

漢字의 특성

1. 한자는 뜻글자이다

한자는 표의문자(表意文字)다. 표의문자란 나타내고자 하는 뜻을 그림이나 부호 등을 이용하여 구체화시킨 글자를 말한다. 따라서 한자는 대체로 하나의 글자가 하나의 뜻을 가진 낱말로 쓰인다. 예를 들면 '日'은 '태양'이란 뜻을 나타내기 위해서 해의 모양을 그린 것이다. 또 '木'은 '나무'라는 뜻을 나타내기 위해서 줄기와 가지와 뿌리의 모양을 그렸다.

$$\ominus → 日 \qquad 朮 → 木$$

2. 한자는 고립어이다

한자는 형태적으로 고립어에 속한다. 고립어란 하나의 낱말이 단지 뜻만을 나타내며, 문장 속에 쓰였을 때는 낱말의 형태에는 변화가 없이 단지 그 자리의 차례로써 문법적 기능을 가지는 언어를 말한다. 따라서 우리말처럼 명사에 조사가 붙어 문법적인 관계를 나타내는 곡용(曲用)과 동사나 형용사의 어미가 여러 꼴로 바뀌는 활용(活用)의 문법적 현상이 없다.

명사의 변화	주 격	소유격	목적격
우리말	나(는) 내(가)	나(의)	나(를)
영 어	I	My	Me
한 자	我	我	我

동사의 변화	기본형	현 재	과 거
우리말	가다	간다	갔다
영 어	Go	Go	Went
한 자	去	去	去

3. 한자의 세 가지 요소

한자는 각각의 글자가 모양[形]과 소리[音]와 뜻[義]의 세 요소를 갖추고 있다. 그런데 이 形·音·義는 여러 가지 모양을 나타내기도 하며, 두 가지 이상의 소리로 읽히기도 하며, 여러 가지의 뜻을 나타내기도 한다. 즉 예를 들면

形: 魚 ▶ 魚(갑골문자)→ 魚(금문)→ 魚(석고문)→ 魚(전문)→魚(예서)

音: 樂
- (악)풍류 → 音樂(음악)
- (락)즐겁다 → 娛樂(오락)
- (요)즐기다 → 樂山樂水(요산요수)

義: 行
- 가다, 다니다 → 步行(보행)
- 흐르다 →流行(유행)
- 행하다 → 逆行(역행)
- 가게 → 銀行(은행)

漢字의 구성 원리

한자는 표의문자이기 때문에 각각의 글자가 모두 그러한 뜻을 나타내게 된 방법과 과정이 있게 마련인데, 이 방법과 과정을 하나로 묶어 육서(六書)라고 하며, 이는 구체적으로 상형(象形), 지사(指事), 회의(會意), 형성(形聲), 전주(轉注), 가차(假借)로 구분된다.

육서 { 상형(象形) · 지사(指事) · 회의(會意) · 형성(形聲) ――――― 구성법
 전주(轉注) · 가차(假借) ――――――――――――――――――――― 사용법

1. 상형과 지사

글자를 직접 만들어 내는 방법이다. 형태를 갖고 있는 사물의 모양을 본떠 그려서 만드는 것을 상형(象形), 형태가 없이 추상적 개념을 나타내기 위한 것을 지사(指事)라 한다.

⊙ **상형(象形)** : 사물의 모양을 있는 그대로 본떠서 한자를 만드는 방법이다. 즉 '月'은 달의 이지러진 모양과 달 속의 검은 그림자를 그려서 나타낸 것이고, '山'은 삐쭉삐쭉 솟은 산봉우리의 모양을 본뜬 것인데, 차츰 쓰기 쉽고 보기 좋게 변하여 지금과 같이 쓰는 것이다.

$$\text{月} \to \text{D} \to \text{月} \qquad \text{山} \to \text{山} \to \text{山}$$

⊙ **지사(指事)** : 숫자나 위치, 동작 등과 같이 구체적인 모양이 없는 것을 그림이나 부호 등으로 나타내어 만드는 방법이다. 예를 들어 위나 아래 같은 것은 본래 구체적인 모양은 없지만 기준이 되는 선을 긋고 그 위나 아래에 있음을 나타내는 것으로 표시할 수 있다.

$$\cdot \to \text{二} \to \text{上} \to \text{上} \qquad \cdot \to \text{二} \to \text{丁} \to \text{下}$$

※ 또 지사는 상형문자에 부호를 덧붙여 만들기도 한다. 즉 '木'에 획을 하나 그어 '本'이나 '末' 등을 만들거나, '大'에 획을 더해 '天' 또는 '太'를 만드는 것이다.

2. 회의와 형성

상형과 지사의 방법에 의해 만들어진 글자들을 결합하여 만드는 방법이다. 두 개 이상의 글자가 가진 뜻을 합쳐서 만드는 것을 회의(會意)라고 하고, 뜻을 나타내는 글자와 음을 나타내는 글자를 모아 만드는 것을 형성(形聲)이라고 한다.

⊙ **회의(會意)** : 이미 만들어진 글자들에서 뜻과 뜻을 합쳐서 새로운 뜻을 가진 글자를 만드는 방법이다. '田'과 '力'이 합쳐져 밭에서 힘을 쓰는 사람이 바로 남자란 뜻으로 '男'자를 만들거나, '人'과 '言'을 합쳐 사람의 말은 믿음이 있어야 한다는 뜻으로 '信'자를 만드는 것 등이 그 예가 된다.

$$\text{力} + \text{口} \to \text{加} \quad \text{門} + \text{日} \to \text{間} \quad \text{手} + \text{斤} \to \text{折} \quad \text{人} + \text{木} \to \text{休}$$

⊙ **형성(形聲)** : 새로운 뜻의 글자를 만들기 위해서 이미 만들어진 글자를 이용하는 방법이다. 회의는 뜻과 뜻을 합하여 새로운 글자를 만드는 것인데 비해 형성은 한 글자에서는 소리만을 빌려오고 다른 한 글자에서는 모양을 빌려 와 새로운 뜻을 가진 글자를 만드는 것이다. 즉 마을이란 뜻의 '村'은 '木'에서 그 뜻을 찾아내고 '寸'에서 음을 따와 만들고, 밝다는 뜻의 '爛'은 '火'에서 뜻을 따오고 '蘭'에서 음을 따와 만드는 식이다. 한자에는 이 형성으로 만든 글자가 전체의 80%에 이른다.

$$雨 + 相 → 霜 \quad 木 + 同 → 桐 \quad 手 + 妾 → 接 \quad 心 + 每 → 悔$$

3.전주와 가차

새로운 글자를 만들어내는 것이 아니라 이미 만들어진 글자에서 새로운 뜻을 찾아내는 것을 말한다. 즉 한 글자를 딴 뜻으로 돌려쓰는 것이나 같은 뜻을 가진 글자끼리 서로 섞어서 쓰는 것을 전주(轉注)라고 하고, 이미 만들어진 글자에 원래 뜻과는 전혀 다른 뜻으로 사용하는 것을 가차(假借)라고 한다.

⊙ **전주(轉注)** : 하나의 글자를 비슷한 의미에까지 확장해서 사용하거나 같은 뜻을 가진 비슷한 글자끼리 서로 구별 없이 사용하는 것을 말한다.

① 동일한 글자를 파생적인 용법으로 사용하는 방법이다. 즉 어느 문자를 그것이 나타낸 말과 뜻이 같거나 또는 의미상 관계가 있는 다른 말을 나타내는 데 사용하는 경우이다. 예를 들면 '樂'의 원래 뜻은 '음악'이었으나 음악은 사람의 마음을 즐겁게 해주는 것이므로 '즐겁다'는 뜻으로도 쓰이고 음도 '락'으로 바뀌었다. 또 음악은 사람이 좋아하는 것이므로 '좋아하다'는 뜻으로 쓰여 음도 '요'로 바뀌어 쓰인다.

樂 {
(악)풍류→音樂(음악)
(락)즐겁다→娛樂(오락)
(요)즐기다→樂山樂水(요산요수)
}

② 모양은 다르고 뜻이 같은 두 개 이상의 글자가 아무런 구별 없이 서로 섞이어 사용되는 방법이다. 이 경우 두 글자 사이에는 서로 발음이 같거나 비슷해야 한다는 조건이 따른다. 가령 '不'과 '否'는 모두 '아니다'라는 뜻을 가지고 발음도 비슷하므로 서로 전주될 수 있는 글자이다.

依倚 考老 存在 生産 共同 入內 逆迎 途道

⊙ **가차(假借)** : 이미 만들어진 한자에서 모양이나 소리나 뜻을 빌려 새로 찾아낸 뜻을 대신 사용하는 방법으로, 주로 외래어를 표현하기 위한 수단으로 쓰인다.

① 모양을 빌린 경우 : '弗'이 원래는 '아니다'는 뜻으로, 원래는 돈과는 관계없는 글자였으나 미국의 돈 단위인 달러를 표현하기 위해 '$'과 비슷한 모양을 가진 이 글자를 달러를 나타내는 글자로 사용한 것으로, 이때 발음은 원래 발음인 '불'을 그대로 쓰고 있다.

② 소리를 빌린 경우 : '佛'은 원래 부처와는 아무 상관이 없이 '어그러지다'란 뜻을 가진 글자였으나 부처란 뜻의 인도말 '붓다(Buddha)'를 한자로 옮기기 위해서 소리가 비슷한 이 글자를 빌려다가 '부처'란 뜻을 나타낸 것이다.

③ 뜻을 빌린 경우 : '西'는 원래 새가 둥지에 깃들인 모양을 나타내는 것으로, '깃들이다'는 뜻을 가진 글자였다. 그러나 새가 둥지에 깃들일 때는 해가 서쪽으로 넘어갈 때이기 때문에 '서쪽'이란 의미로 확대해서 사용하게 되었다.

그밖에도 가차의 예를 들어보면 다음과 같은 것들이 있다.

可口可樂(커커우커러) → 코카콜라
百事可樂(빠이스커러) → 펩시콜라 ▶음을 빌린 경우

電梯(전기사다리) → 엘리베이터
全錄(모두 기록함) →제록스 ▶뜻을 빌린 경우

漢字의 부수

5만자가 넘는 한자를 자획을 중심으로 그 구조를 살펴보면 모두 214개의 공통된 부분이 나타나는데, 이 214개의 공통된 부분을 부수(部首)라고 한다. 즉 그 글자의 모양을 놓고 볼 때 비슷한 요소를 가지고 있는 것끼리 분류할 경우 그 부(部)의 대표가 되는 글자이다. 자전(字典)은 모든 한자를 이 부수로 나누어 매 글자의 음과 뜻을 밝혀 놓는 방식을 사용하고 있다.

예를 들면 '정(丁)', '축(丑)', '세(世)', '구(丘)', 등은 '일(一)'부에 속하고 '필(必)', '사(思)', '쾌(快)', '치(恥)' 등은 '심(心)' 부에 속한다.

부수는 다시 위치에 따라 다음과 같이 구별하여 부른다.

명 칭	위 치	모 양	보 기
변	부수가 글자의 왼쪽에 있는 것	▉□	亻(사람인 변) : 仙
방	부수가 글자의 오른쪽에 있는 것	□▉	阝(고을읍 방) : 部
머리	부수가 글자의 위쪽에 있는 것	▀□	宀(갓머리) : 宗
다리	부수가 글자의 아래쪽에 있는 것	□▄	儿(어진사람인 발) : 兄
몸)	부수가 글자의 바깥쪽에 있는 것	▣	囗(큰입구) : 國
받침	부수가 글자의 왼쪽으로부터 아래쪽으로 걸쳐 있는 것	▙	辶 (책받침) : 進
안	부수가 글자의 위쪽으로부터 왼쪽으로 걸쳐 있는 것	▛	广(엄호 밑, 안) : 度

*부수의 정리 방법과 배열, 명칭 등은 예로부터 일정하지 않다. 후한의 허신(許愼)이 편찬한 〈설문해자(說文解字)〉는 '일(一)', '이(二)', '시(示)'에서 '유(酉), 술(戌), 해(亥)'까지 540부로 나누고, 양(梁)나라의 고야왕(顧野王)이 펴낸 〈옥편(玉篇)〉은 〈설문해자〉의 14부를 더해 542부로 하였다. 부수의 배열은 중국의 옥편을 따르는 의부분류 중심의 것이 많으나 근대에는 주로 획수순(劃數順)에 따라 배열한다. 현행 한한사전(漢韓辭典)은 대부분 '일(一)'에서 '약'까지 214개의 부수를 획수순으로 배열하고, 부수 내의 한자도 획수에 따라 배열한 〈강희자전(康熙字典)〉을 따르고 있다.

▶자전 찾는 법

모르는 한자를 자전에서 찾는 데는 다음과 같은 세 가지 방법이 있다.

⊙ **부수 색인 이용법** : 찾고자 하는 한자의 부수를 가려내어 부수 색인에서 해당하는 부수가 실린 쪽수를 찾은 다음, 부수를 뺀 나머지 획수를 세어 찾아본다.

⊙ **총획 색인 이용법** : 찾고자 하는 한자의 음이나 부수를 모를 때는 획수를 세어 획수별로 구분해 놓은 총획 색인에서 그 글자를 찾은 다음 거기에 나와 있는 쪽수를 찾아간다.

⊙ **자음 색인 이용법** : 찾고자 하는 글자의 음을 알고 있을 때, 자음 색인에서 그 글자의 쪽수를 확인 하여 찾는 방법이다.

※ 획(劃)이란 붓을 한번 대었다가 뗄 때까지 쓰인 점과 선을 말하는데, 이를 자획이라고 한다. 예를 들면, 日은 'ㅣ ㄲ 月 日'과 같이 붓을 네 번 떼게 된다. 따라서 이 글자의 획은 모두 4개이다.

플러스 1800 한자 끝내기

..

개정판 1쇄 인쇄 · 2015년 01월 10일

엮은이 · 윤 성 │ 펴낸이 · 성무림 │ 펴낸곳 · 도서출판 매일

주소 · 서울 강동구 천호 12길 8 (성내동 133-1) │ 전화 · (02) 2232 − 4008 │ 팩스 · (02) 2232 − 4009

출판 등록 · 2001년 8월 16일 (제6 − 0567호)

ISBN 978−89−90134−61−5 03640